MUSIQUE
DES CHANSONS
DE BÉRANGER

AIRS NOTÉS ANCIENS ET MODERNES

DIXIÈME ÉDITION, REVUE

PAR FRÉDÉRIC BÉRAT

AUGMENTÉE DE LA MUSIQUE DES CHANSONS POSTHUMES

D'AIRS COMPOSÉS PAR

BÉRANGER, HALÉVY, GOUNOD ET LAURENT DE RILLÉ

AVEC DEUX TABLES, L'UNE ALPHABÉTIQUE, L'AUTRE HISTORIQUE
DES 450 AIRS DU RECUEIL

PARIS

GARNIER FRÈRES, LIBRAIRES

ÉDITEURS DE LA MÉTHODE WILHEM ET DE L'ORPHÉON

6, RUE DES SAINTS-PÈRES, 6

MUSIQUE
DES CHANSONS
DE BÉRANGER

PROCÉDÉ TYPOGRAPHIQUE D'EUGÈNE DUVERGER

PARIS. — J. CLAYE, IMPRIMEUR, 7, RUE SAINT-BENOIT. — [668]

AIRS
DES
CHANSONS DE BÉRANGER

LE ROI D'YVETOT.

Air: *Quand un tendron vient en ces lieux.*

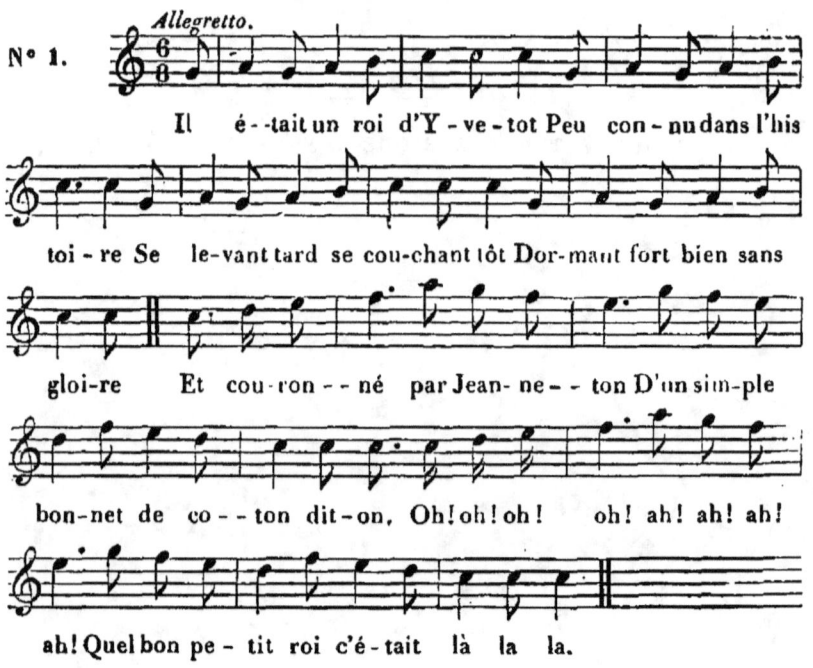

LA BACCHANTE.

Air: *Fournissez un canal au ruisseau.*

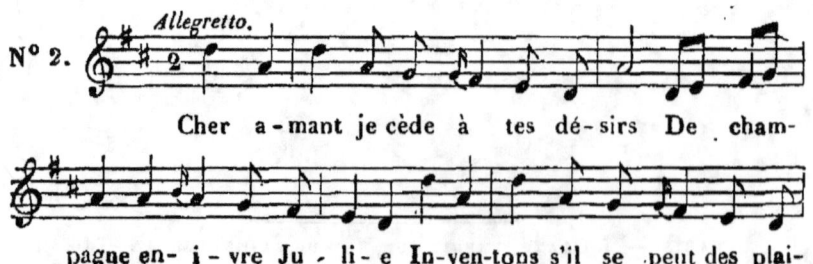

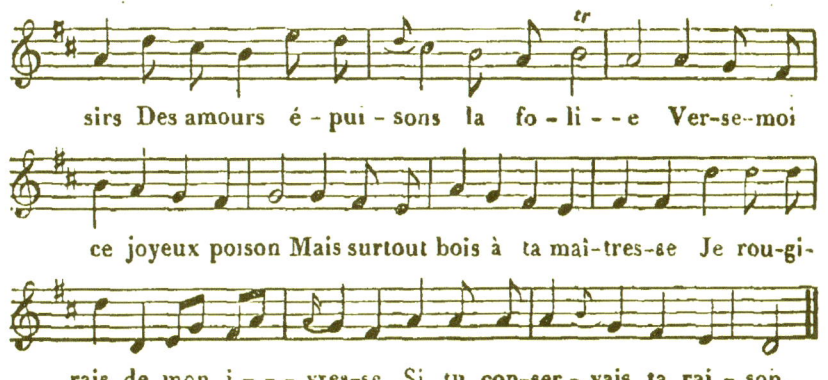

sirs Des amours é-pui-sons la fo-li--e Ver-se-moi ce joyeux poison Mais surtout bois à ta maî-tres-se Je rou-gi-rais de mon i---vres-se Si tu con-ser-vais ta rai-son.

LE SÉNATEUR.

Air: *J'ons un curé patriote.*

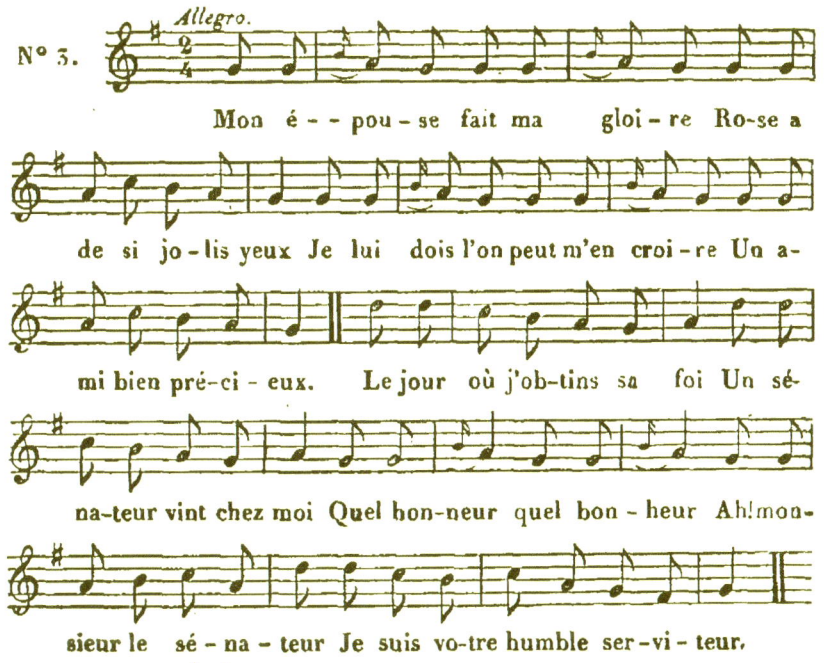

Mon é--pou-se fait ma gloi-re Ro-se a de si jo-lis yeux Je lui dois l'on peut m'en croi-re Un a-mi bien pré-ci-eux. Le jour où j'ob-tins sa foi Un sé-na-teur vint chez moi Quel bon-neur quel bon-heur Ah! mon-sieur le sé-na-teur Je suis vo-tre humble ser-vi-teur.

L'ACADÉMIE ET LE CAVEAU.

Air: *Tout le long de la rivière.*

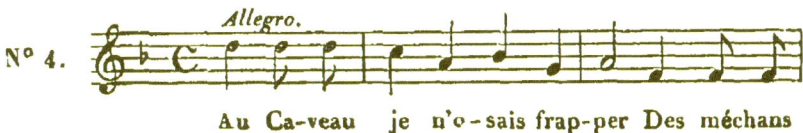

Au Ca-veau je n'o-sais frap-per Des méchans

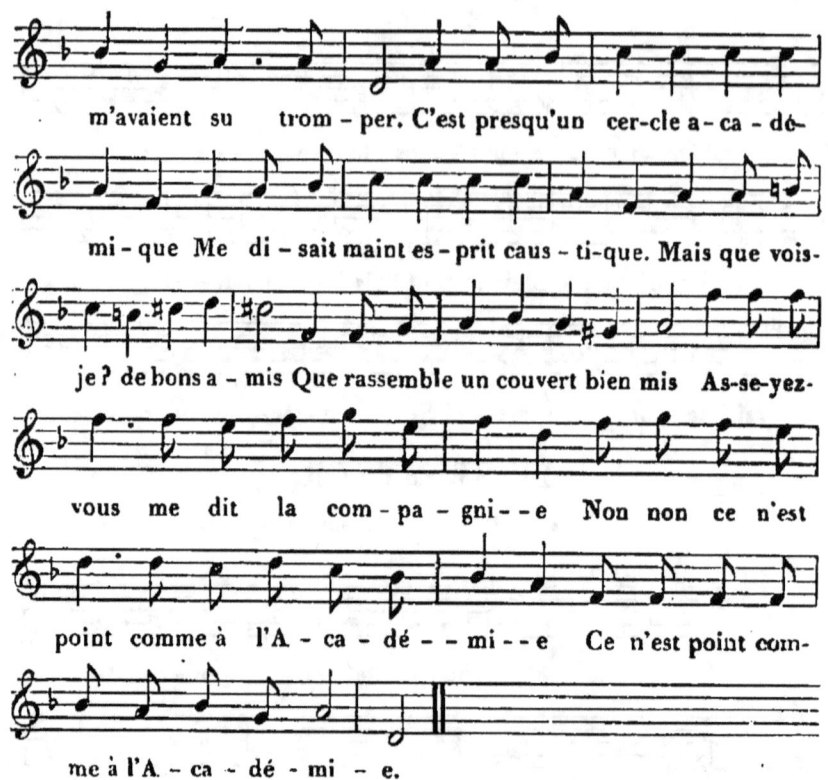

LA GAUDRIOLE.

Air : *La bonne aventure.*

ROGER BONTEMPS.

Air de la ronde du camp de Grandpré.

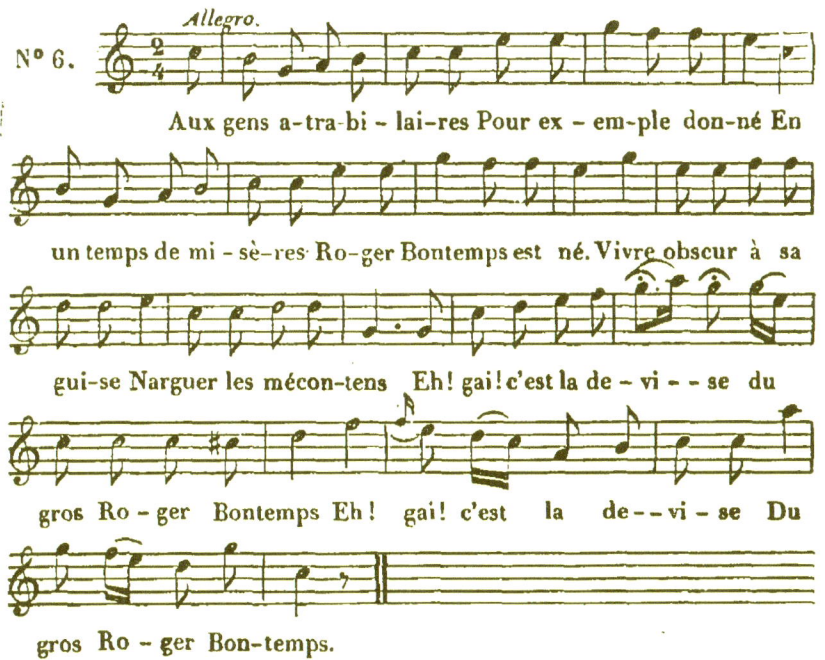

N° 6.

Aux gens a-tra-bi-lai-res Pour ex-em-ple don-né En un temps de mi-sè-res Ro-ger Bontemps est né. Vivre obscur à sa gui-se Narguer les mécon-tens Eh! gai! c'est la de-vi-se du gros Ro-ger Bontemps Eh! gai! c'est la de-vi-se Du gros Ro-ger Bon-temps.

MÊME CHANSON,

Musique de M. Amédée de Beauplan.

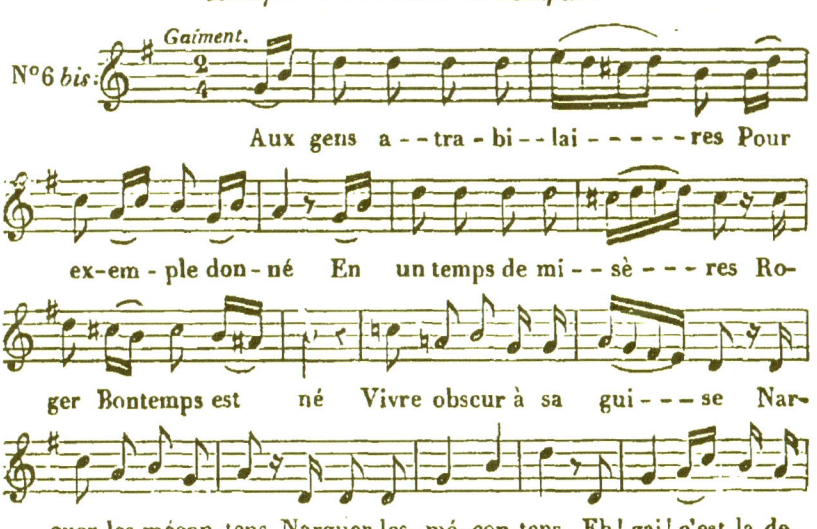

N° 6 bis.

Aux gens a--tra-bi--lai-----res Pour ex-em-ple don-né En un temps de mi--sè---res Ro-ger Bontemps est né Vivre obscur à sa gui---se Nar-guer les mécon-tens Narguer les mé-con-tens Eh! gai! c'est la de-

PARNY N'EST PLUS!

Musique de M. B. Wilhem.

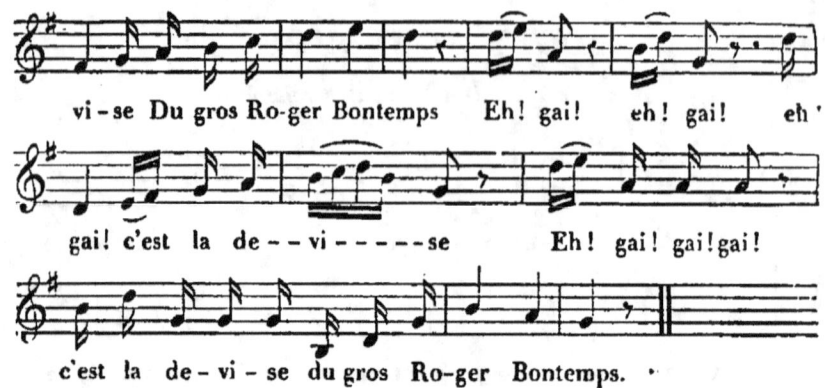

MA GRAND'MÈRE.

Air: *En revenant de Bâle en Suisse.*

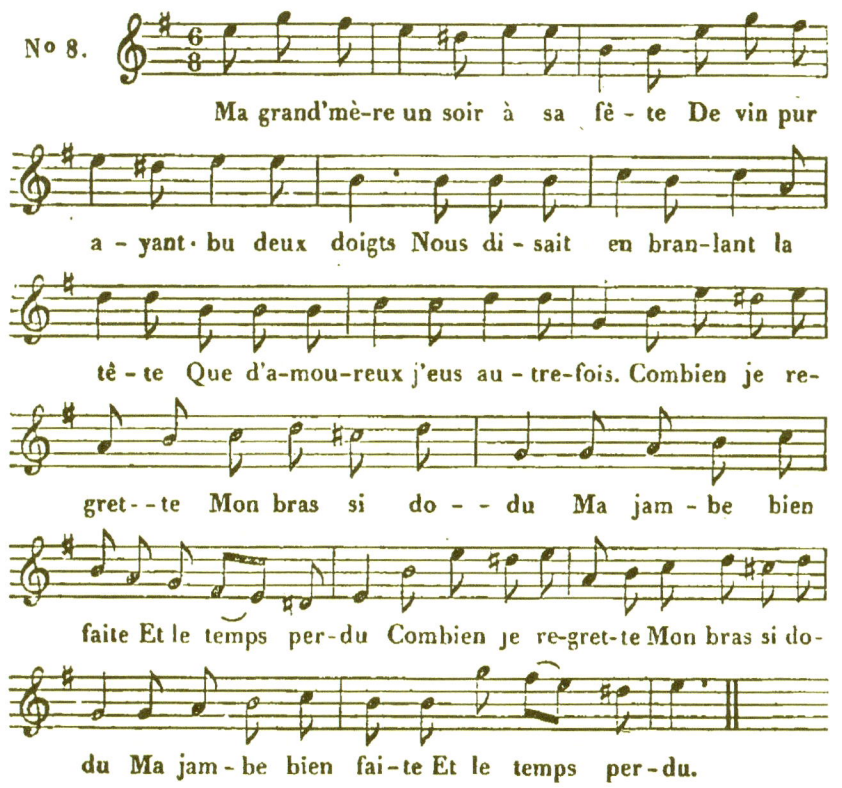

LE MORT VIVANT.

RONDE DE TABLE.

Air des Bossus.

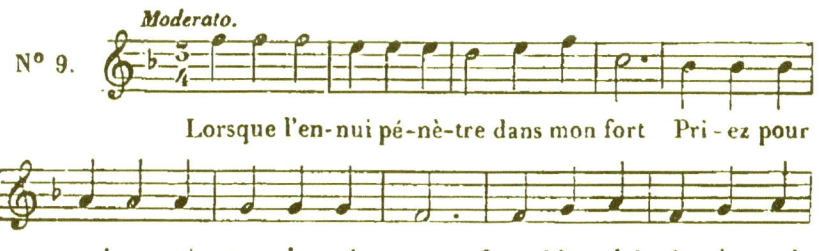

LE PRINTEMPS ET L'AUTOMNE.

Air de Lantara (de Doche).

N° 10.

coups m'abreuvant Gaîment m'as-sié-ge et der-riè-re et de-vant Je suis vi-vant bien vi-vant très vi-vant.

Deux saisons rè-glent toutes cho-ses Pour qui sait vi-vre en s'a-mu-sant Au prin-temps nous de-vons les ro-ses A l'au-tomne un jus bien-fai-sant A l'au-tomne un jus bien-fai-sant Les jours crois-sent le cœur s'é-veil-le On fait le vin quand ils sont courts Au prin-temps a-dieu la bou-teil-le En au-tomne a-dieu les a-mours Au printemps a-dieu la bou-teil-le En au-tom-ne a-dieu les amours En au-tomne a-dieu les a-mours.

LA MÈRE AVEUGLE.

Air : *Une fille est un oiseau.*

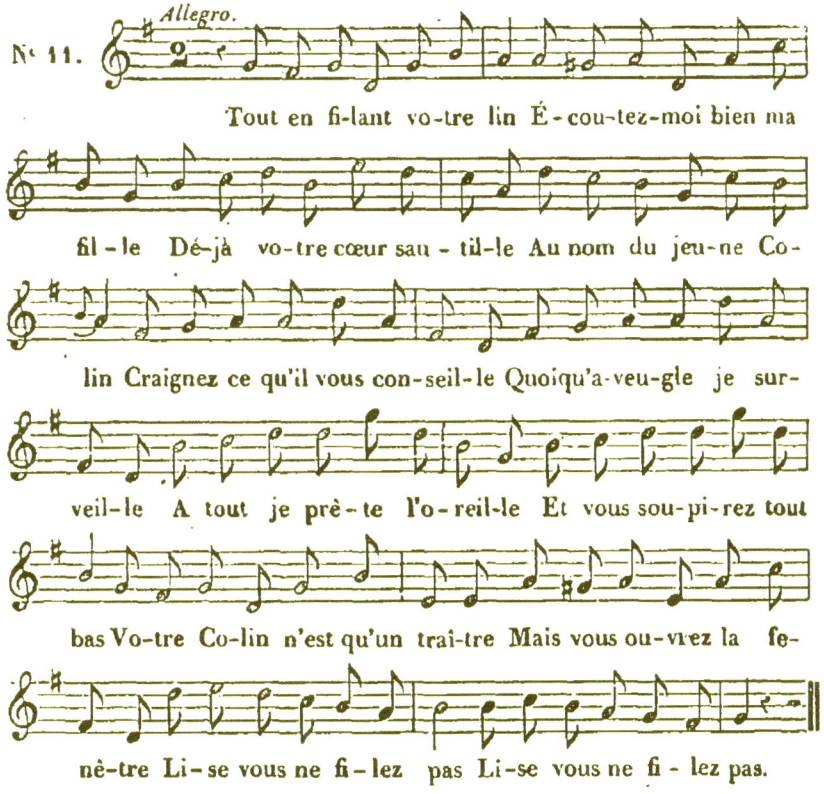

Tout en fi-lant vo-tre lin É-cou-tez-moi bien ma fil-le Dé-jà vo-tre cœur sau-til-le Au nom du jeu-ne Co-lin Craignez ce qu'il vous con-seil-le Quoiqu'a-veu-gle je sur-veil-le A tout je prê-te l'o-reil-le Et vous sou-pi-rez tout bas Vo-tre Co-lin n'est qu'un traî-tre Mais vous ou-vrez la fe-nê-tre Li-se vous ne fi-lez pas Li-se vous ne fi-lez pas.

LE PETIT HOMME GRIS.

Air : *Toto, carabo.*

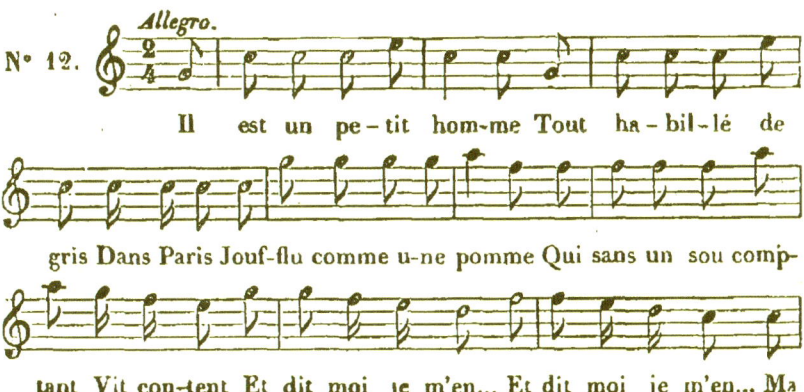

Il est un pe-tit hom-me Tout ha-bil-lé de gris Dans Paris Jouf-flu comme u-ne pomme Qui sans un sou comp-tant Vit con-tent Et dit moi je m'en... Et dit moi je m'en... Ma

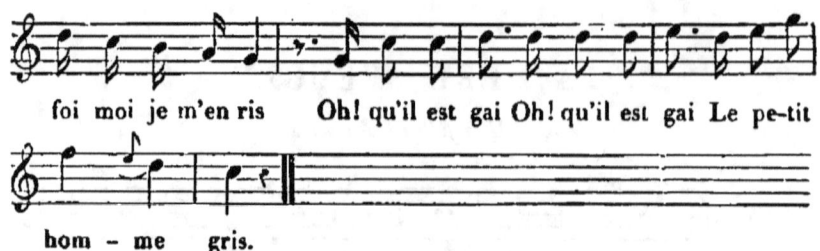

LA BONNE FILLE
OU LES MŒURS DU TEMPS.
Air : *Il est toujours le même.*

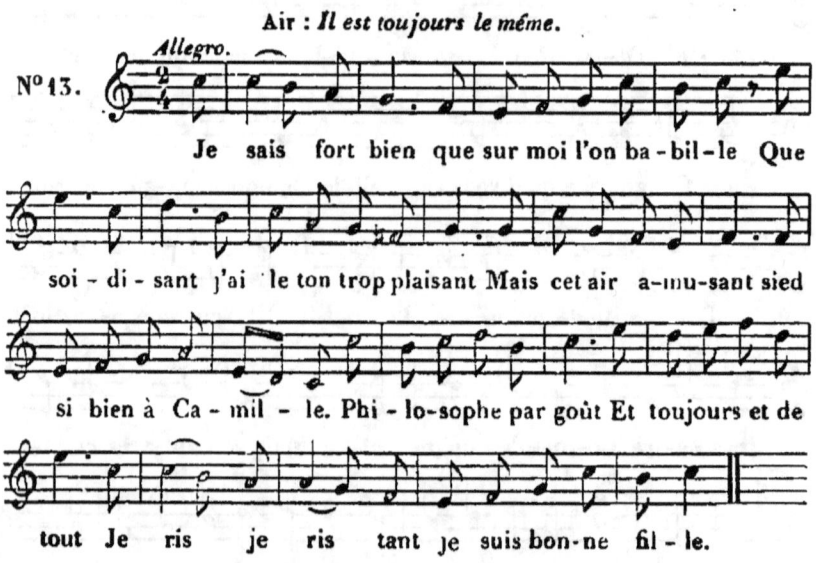

AINSI SOIT-IL.
Air : *Alleluia.*

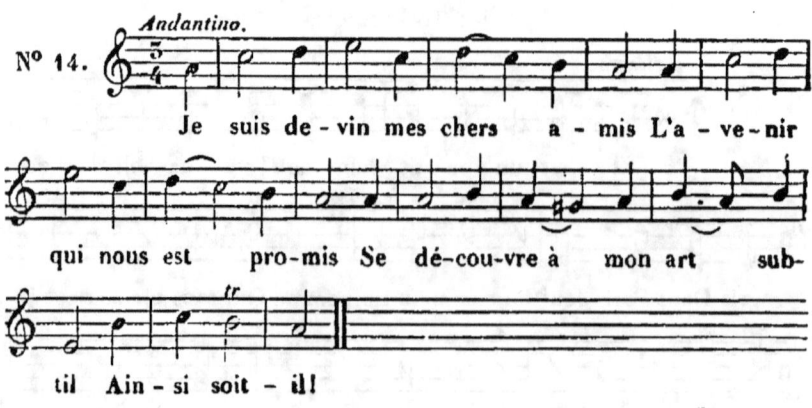

L'ÉDUCATION DES DEMOISELLES.

Air : *Tra la la, l'Amour est là.*

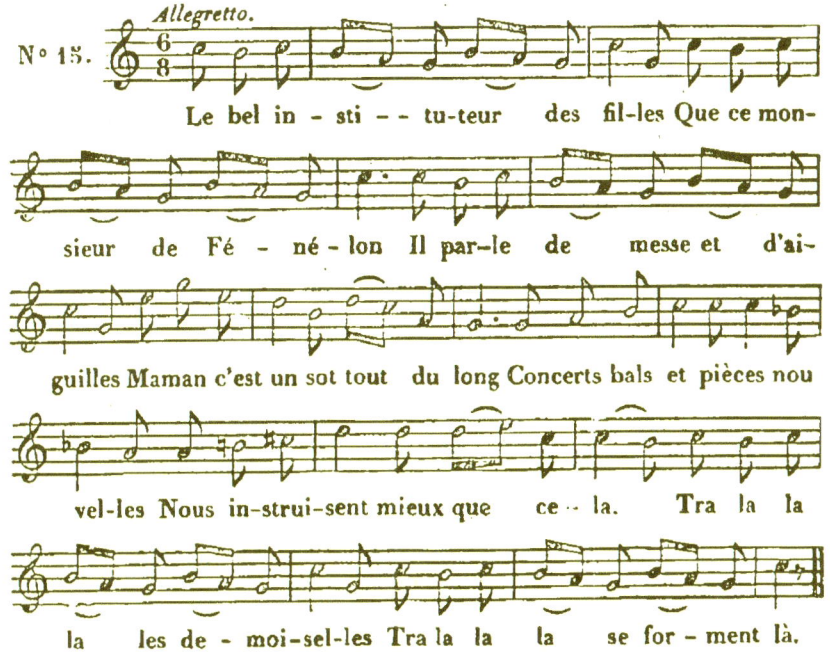

N° 15.

Le bel in-sti--tu-teur des fil-les Que ce mon-sieur de Fé-né-lon Il par-le de messe et d'ai-guilles Maman c'est un sot tout du long Concerts bals et pièces nou-vel-les Nous in-strui-sent mieux que ce--la. Tra la la la les de-moi-sel-les Tra la la la se for-ment là.

DEO GRATIAS D'UN ÉPICURIEN.

Air : *Tout le long de la rivière.*

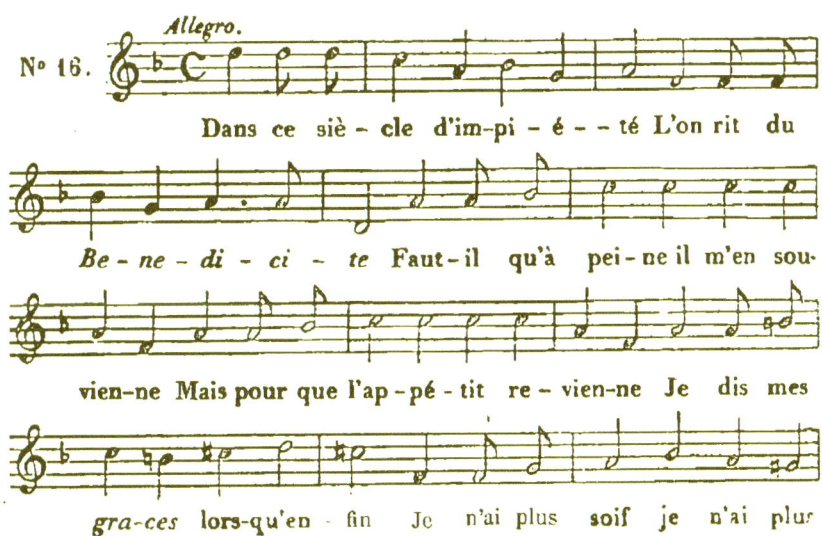

N° 16.

Dans ce siè-cle d'im-pi-é--té L'on rit du Be-ne-di-ci-te Faut-il qu'à pei-ne il m'en sou-vien-ne Mais pour que l'ap-pé-tit re-vien-ne Je dis mes grâ-ces lors-qu'en-fin Je n'ai plus soif je n'ai plus

MADAME GRÉGOIRE.

Air: *C'est le gros Thomas.*

CHARLES VII.

Musique de M. B. Wilhem.

MES CHEVEUX.

Air du vaudeville de Décence.

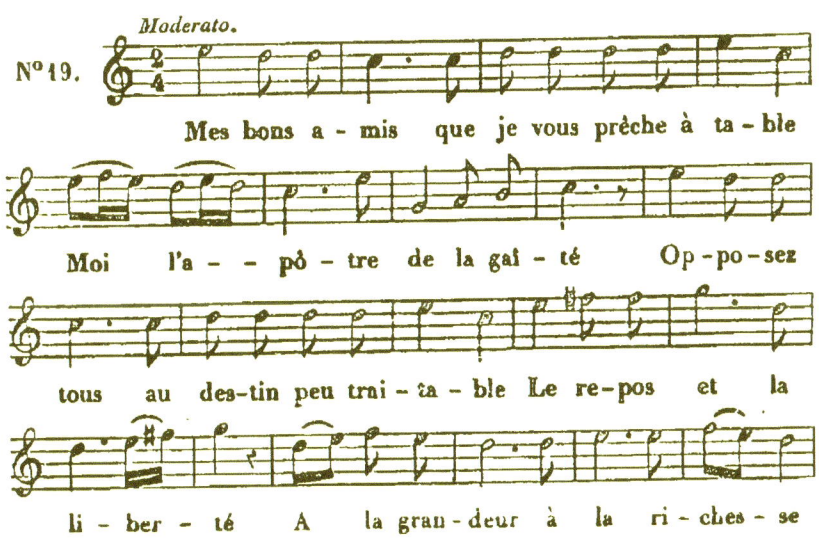

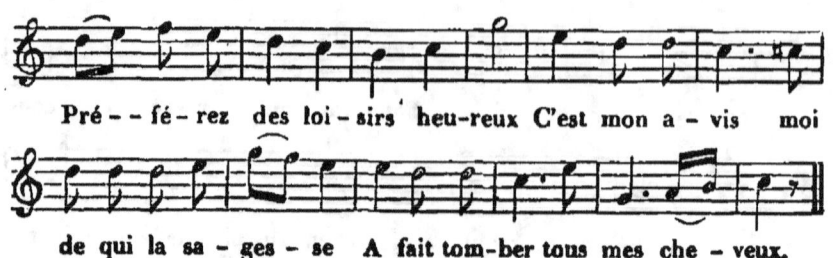

Pré--fé-rez des loi-sirs heu-reux C'est mon a-vis moi de qui la sa-ges-se A fait tom-ber tous mes che-veux.

LES GUEUX.

Air de la première ronde du Départ pour Saint-Malo

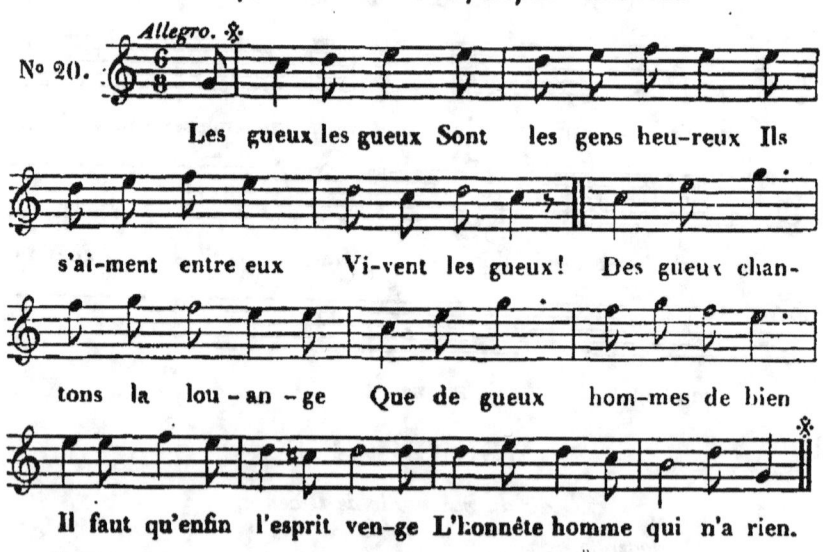

N° 20.

Les gueux les gueux Sont les gens heu-reux Ils s'ai-ment entre eux Vi-vent les gueux! Des gueux chan-tons la lou-an-ge Que de gueux hom-mes de bien Il faut qu'enfin l'esprit ven-ge L'honnête homme qui n'a rien.

LA DESCENTE AUX ENFERS.

Air : Boira qui voudra, larirette.

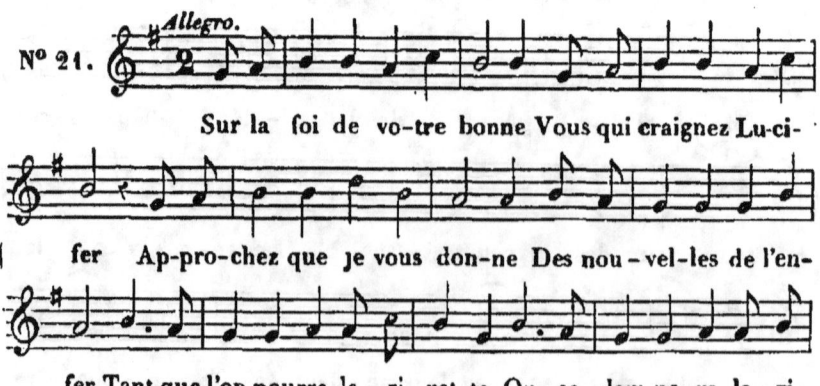

N° 21.

Sur la foi de vo-tre bonne Vous qui craignez Lu-ci-fer Ap-pro-chez que je vous don-ne Des nou-vel-les de l'en-fer Tant que l'on pourra la-ri-ret-te On se dam-ne-ra la-ri-

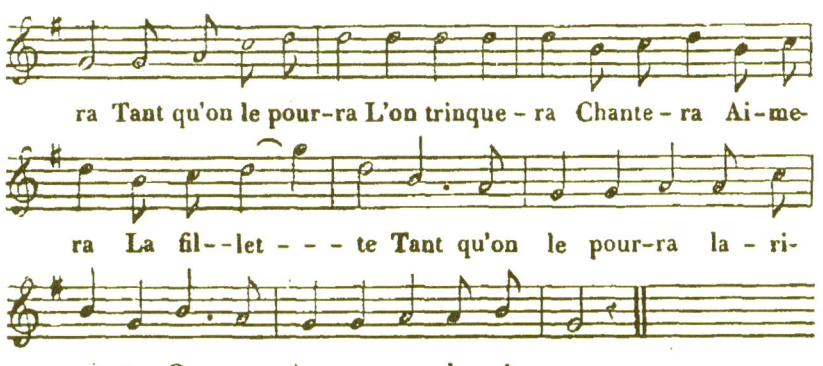

LE COIN DE L'AMITIÉ.

Air du Vaudeville de la Partie carrée.

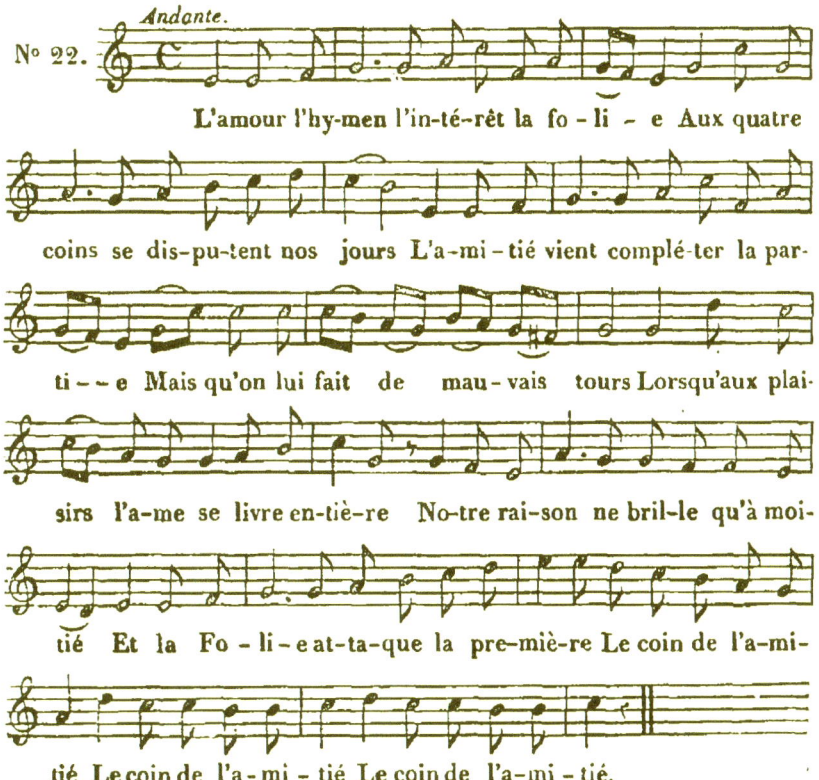

L'AGE FUTUR,

OU CE QUE SERONT NOS ENFANS.

Air : *Allez-vous-en, gens de la noce.*

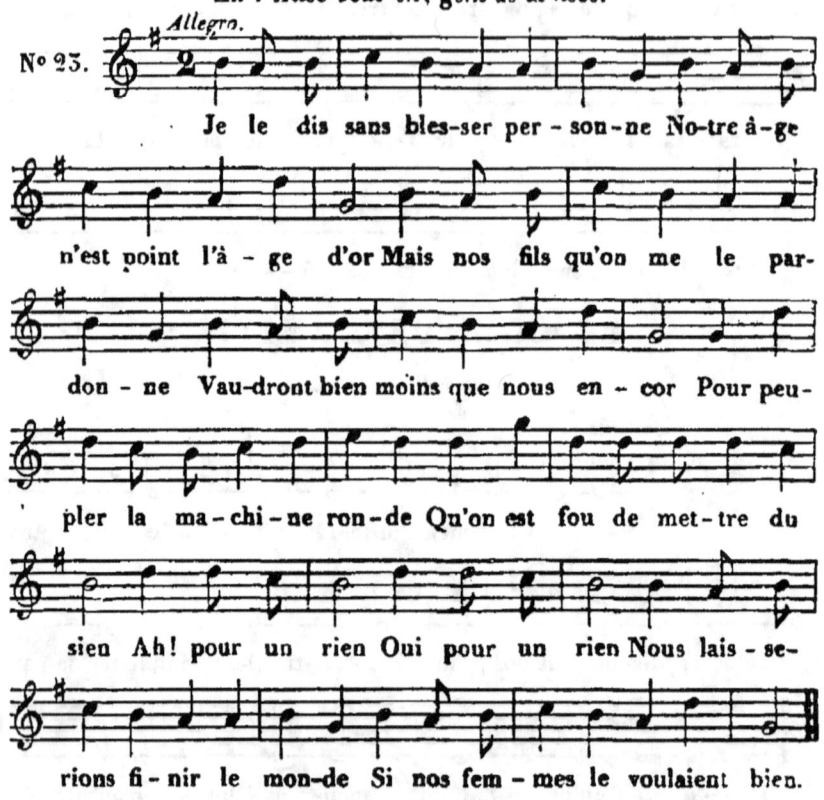

N° 23.

Je le dis sans bles-ser per-son-ne No-tre â-ge n'est point l'â-ge d'or Mais nos fils qu'on me le par-don-ne Vau-dront bien moins que nous en-cor Pour peu-pler la ma-chi-ne ron-de Qu'on est fou de met-tre du sien Ah! pour un rien Oui pour un rien Nous lais-se-rions fi-nir le mon-de Si nos fem-mes le voulaient bien.

LE VIEUX CÉLIBATAIRE.

Air : *Contentons-nous d'une simple bouteille.*

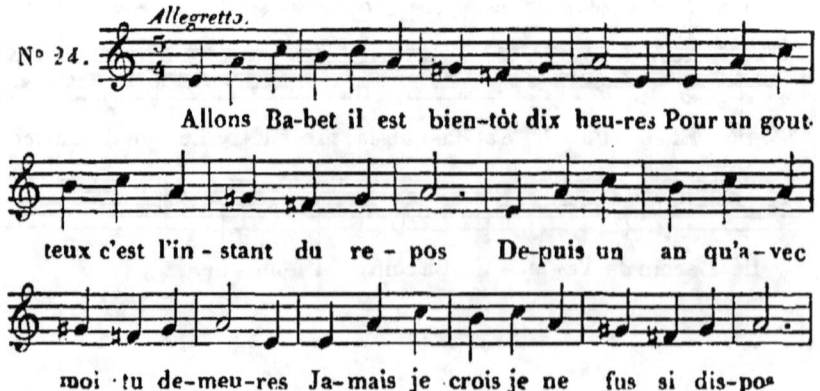

N° 24.

Allons Ba-bet il est bien-tôt dix heu-res Pour un gout-teux c'est l'in-stant du re-pos De-puis un an qu'a-vec moi tu de-meu-res Ja-mais je crois je ne fus si dis-po-

A mon coucher ton ai-ma-ble pré-sen-ce Pour ton bonheur ne se-ra pas sans fruit Al-lons Ba-bet un peu de complai-san-ce Un lait de pou-le et mon bon-net de nuit.

L'AMI ROBIN

Air : *La Monaco.*

N° 25.

De tout Cy-thè-re Sois le cour-tier On pai-ra bien ton mi-nis-tè-re De tout Cy-thè-re Sois le cour-tier A-mi Ro-bin quel bon mé--tier Ro-bin con-naît tou-tes nos bel-les Et jusqu'où leur prix peut al-ler Messieurs qui vou--lez des pu-cel-les C'est à Ro-bin qu'il faut par--ler.

LES GAULOIS ET LES FRANCS.

Air : *Gai! gai! marions-nous.*

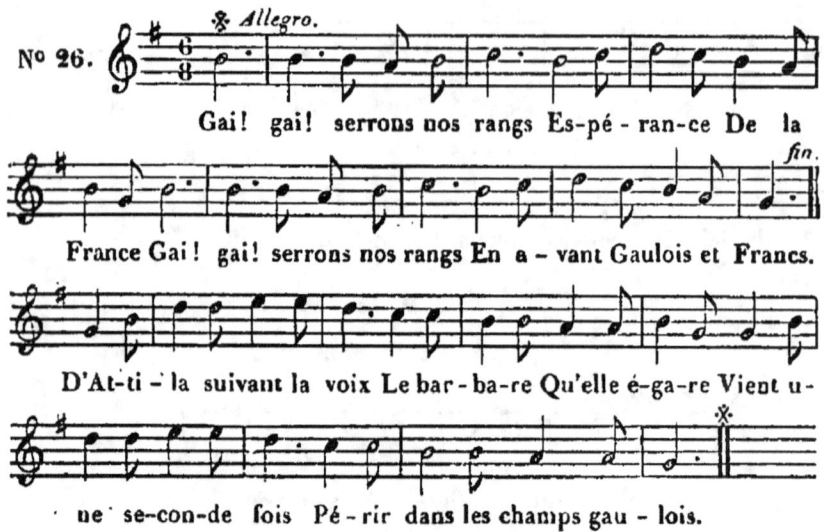

FRÉTILLON.

Air : *Ma commère, quand je danse.*

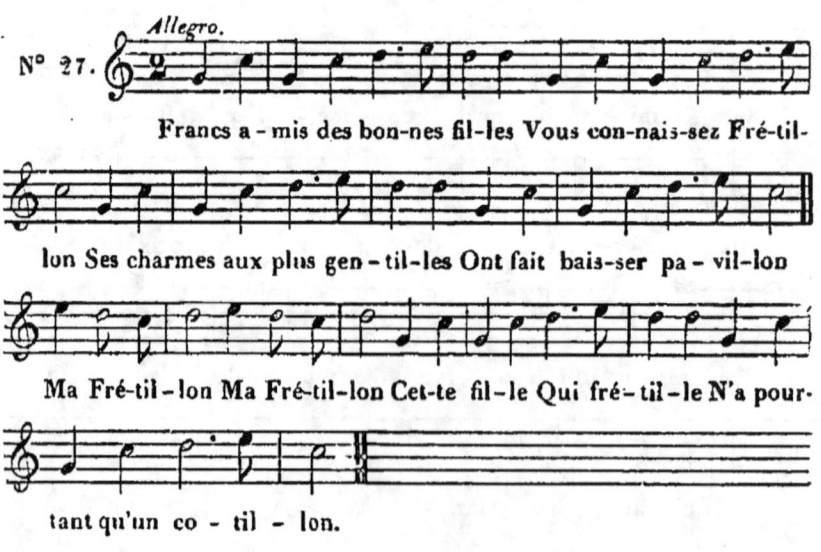

UN TOUR DE MAROTTE.

Air : *La marmotte a mal au pied.*

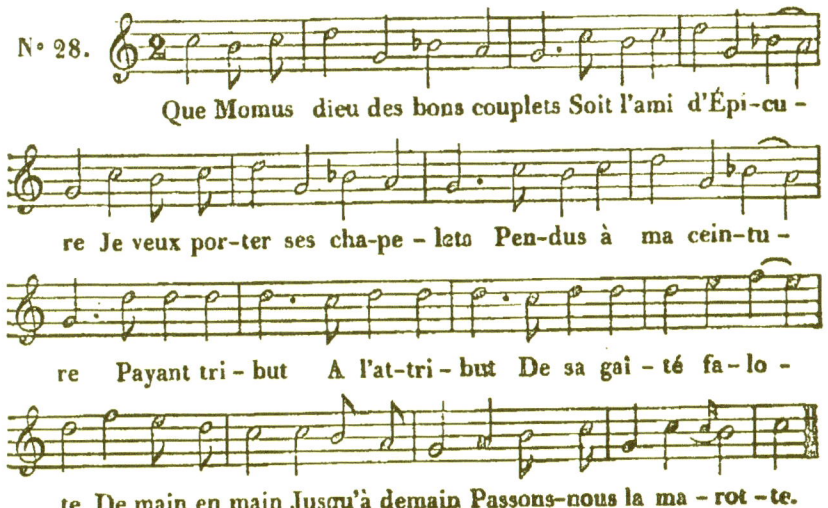

Que Momus dieu des bons couplets Soit l'ami d'Épi-cu-re Je veux por-ter ses cha-pe-lets Pen-dus à ma cein-tu-re Payant tri-but A l'at-tri-but De sa gai-té fa-lo-te De main en main Jusqu'à demain Passons-nous la ma-rot-te.

LA DOUBLE IVRESSE.

Air : *Que ne suis-je la fougère!*

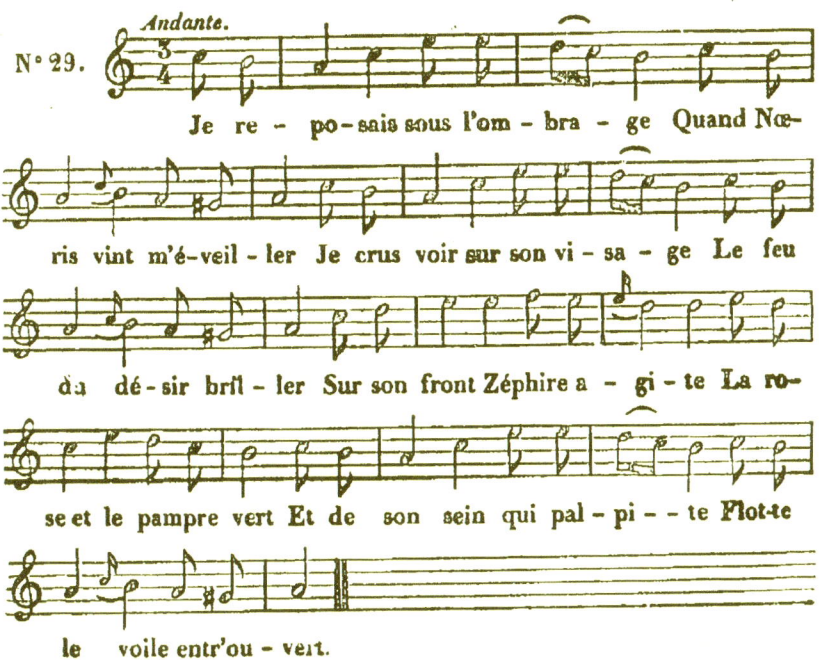

Je re-po-sais sous l'om-bra-ge Quand Nœ-ris vint m'é-veil-ler Je crus voir sur son vi-sa-ge Le feu du dé-sir bril-ler Sur son front Zéphire a-gi-te La ro-se et le pampre vert Et de son sein qui pal-pi-te Flot-te le voile entr'ou-vert.

VOYAGE AU PAYS DE COCAGNE.

Air de la Contredanse de la Rosière.

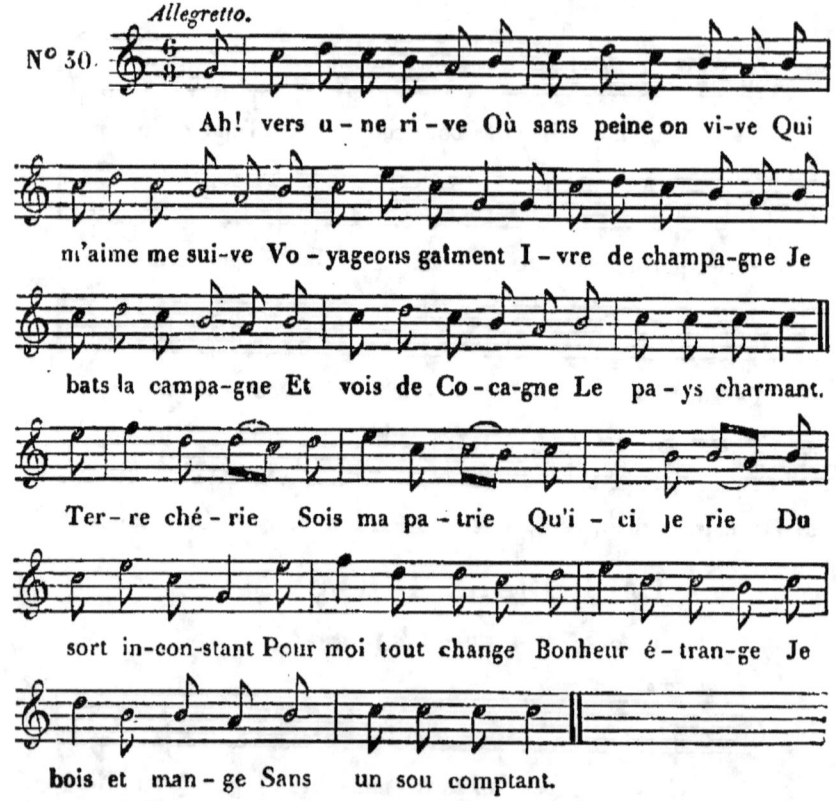

N° 30.

Ah! vers u-ne ri-ve Où sans peine on vi-ve Qui m'aime me sui-ve Vo-yageons gaîment I-vre de champa-gne Je bats la campa-gne Et vois de Co-ca-gne Le pa-ys charmant. Ter-re ché-rie Sois ma pa-trie Qu'i-ci je rie Du sort in-con-stant Pour moi tout change Bonheur é-tran-ge Je bois et man-ge Sans un sou comptant.

LE COMMENCEMENT DU VOYAGE.

Air du Vaudeville des Chevilles de Maître Adam.

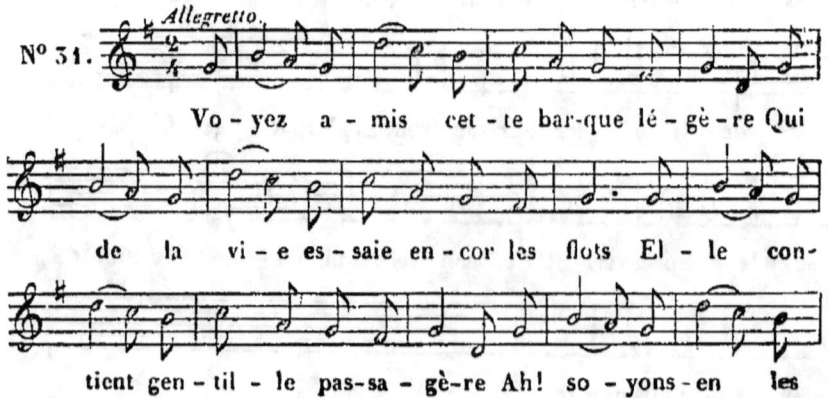

N° 31.

Vo-yez a-mis cet-te bar-que lé-gè-re Qui de la vi-e es-saie en-cor les flots El-le con-tient gen-til-le pas-sa-gè-re Ah! so-yons-en les

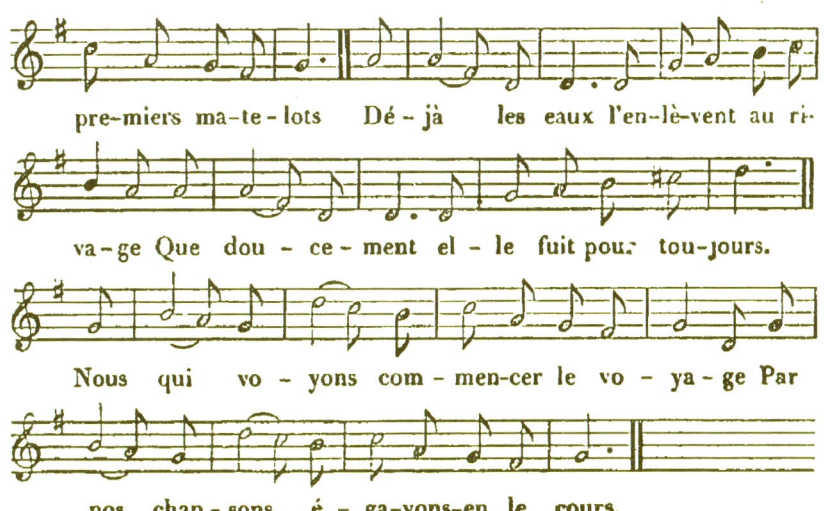

LA MUSIQUE.

Air : *La farira dondaine, gai.*

LES GOURMANDS.

Air : *Tout le long de la rivière.*

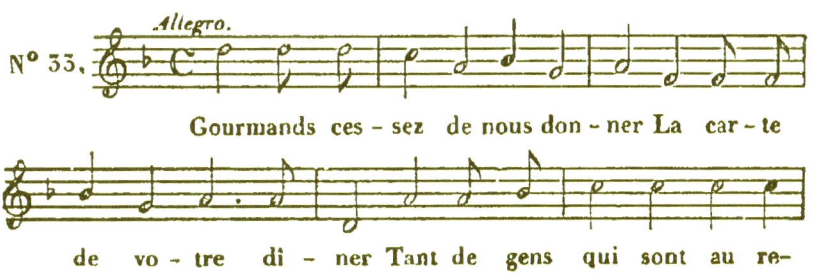

gi-me Ont droit de vous en fai-re un cri-me Et d'ail-leurs à chaque re-pas D'é-touf-fer ne tremblez-vous pas C'est u-ne mort peu di-gne qu'on l'ad-mi-re Ah! pour é-touf-fer n'étouffons que de ri-re N'étouffons n'é-touffons que de ri-re.

MA DERNIÈRE CHANSON, PEUT-ÊTRE.

Air : *Eh quoi! vous sommeillez encore?* (de Fanchon.)

N° 54.

Je n'eus ja-mais d'in-dif-fé-ren-ce Pour la gloi-re du nom fran-çais L'é-tran-ger en-va-hit la France Et je mau-dis tous ses suc-cès Mais bien que la dou-leur ho-no-re Que ser-vi-ra d'a-voir ge-mi Puis-qu'i-ci nous ri-ons en-co-re Au-tant de pris sur l'en-ne-mi.

ÉLOGE DES CHAPONS.

Air : *Ah! le bel oiseau, maman.*

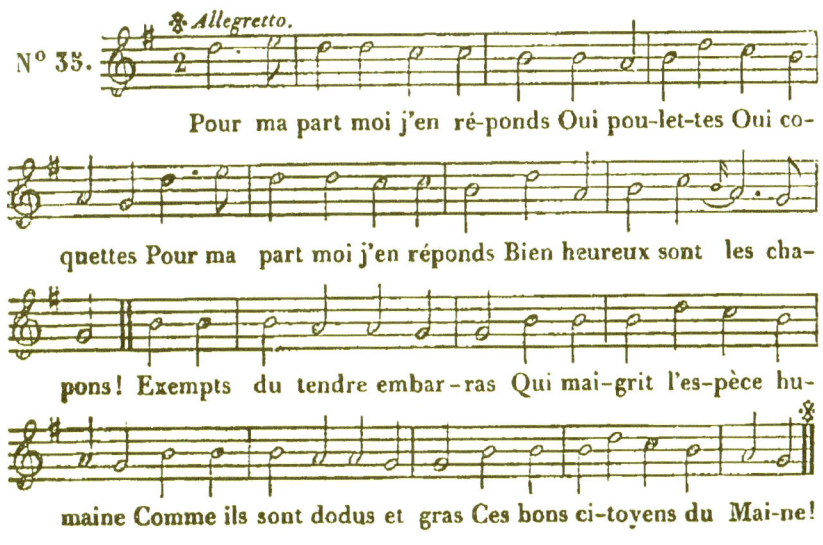

Pour ma part moi j'en ré-ponds Oui pou-let-tes Oui co-quettes Pour ma part moi j'en réponds Bien heureux sont les cha-pons! Exempts du tendre embar-ras Qui mai-grit l'es-pèce hu-maine Comme ils sont dodus et gras Ces bons ci-toyens du Mai-ne!

LE BON FRANÇAIS.

Air : *J'ons un curé patriote.*

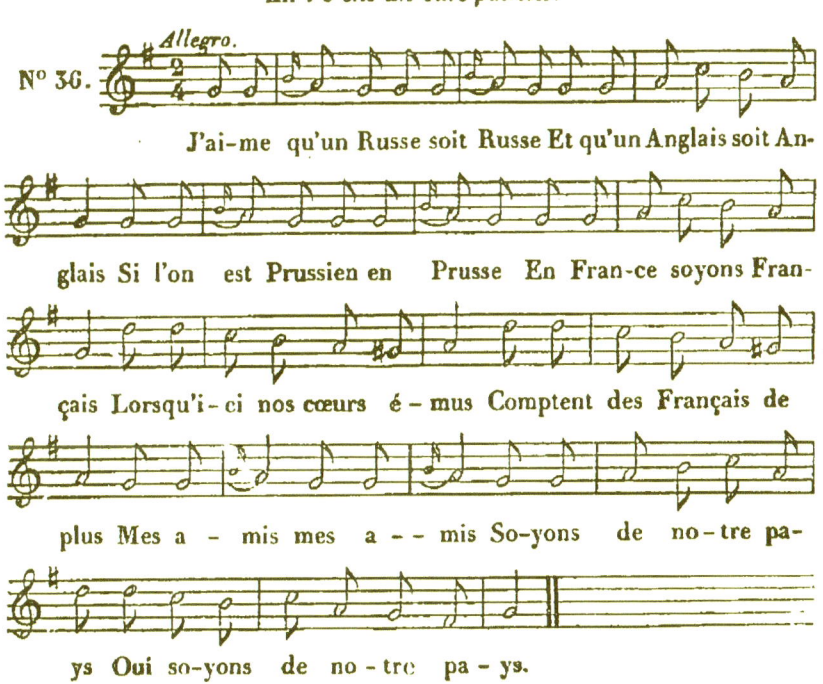

J'ai-me qu'un Russe soit Russe Et qu'un Anglais soit An-glais Si l'on est Prussien en Prusse En Fran-ce soyons Fran-çais Lorsqu'i-ci nos cœurs é-mus Comptent des Français de plus Mes a-mis mes a--mis So-yons de no-tre pa-ys Oui so-yons de no-tre pa-ys.

LA GRANDE ORGIE.

Air : *Vive le vin de Ramponneau.*

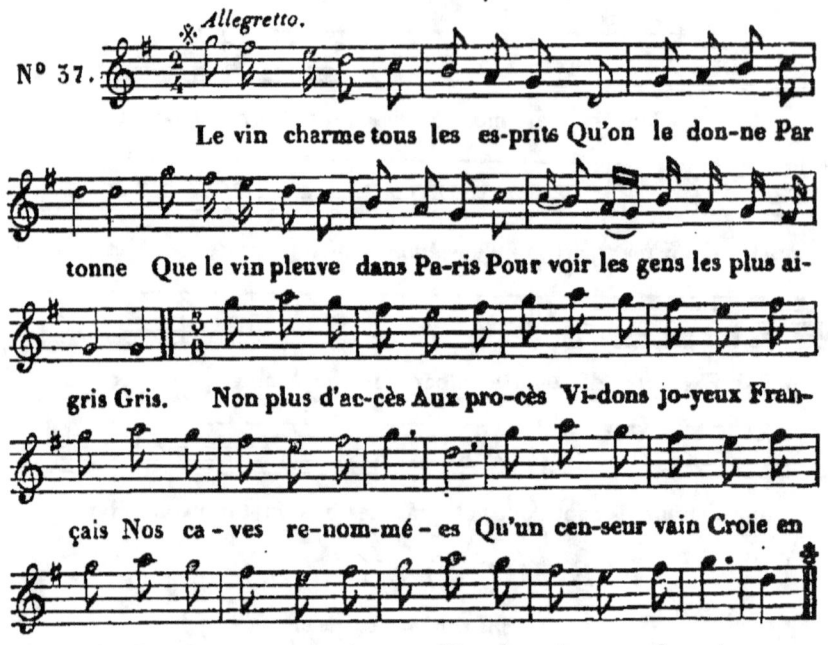

LE JOUR DES MORTS.

Air : *Mirliton.*

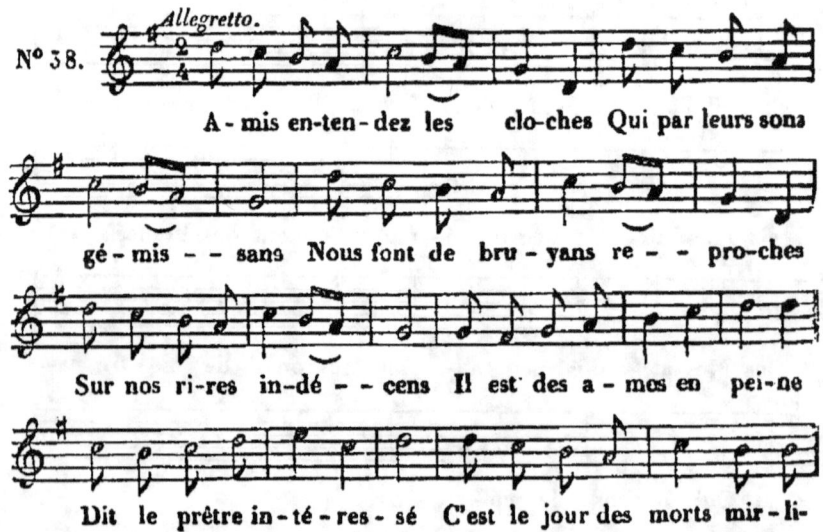

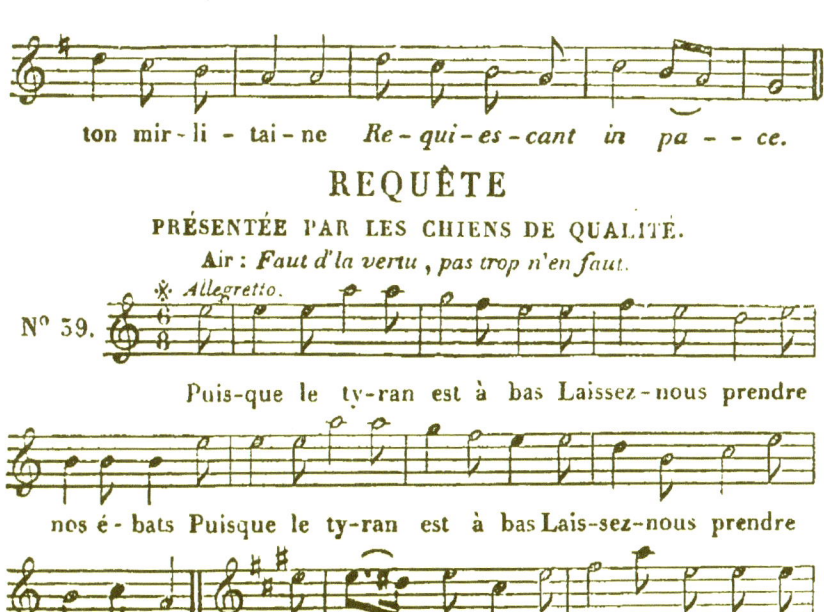

REQUÊTE

PRÉSENTÉE PAR LES CHIENS DE QUALITÉ.

Air : *Faut d'la vertu, pas trop n'en faut.*

LA CENSURE.

Air : *Qu'est-ce que ça m'fait à moi.*

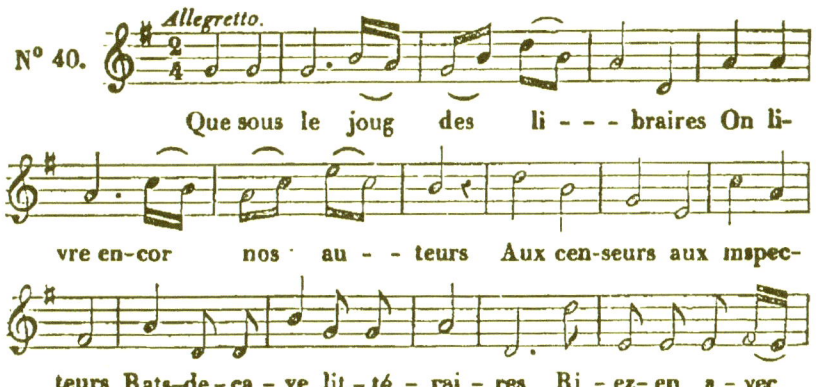

BEAUCOUP D'AMOUR.

Musique de B. Wilhem.

N° 41.

Malgré la voix de la sa - ges - se Je voudrais a - mas - ser de l'or Sou - dain aux pieds de ma maî - tres - se J'i - rais dé - po - ser mon tré - sor A - dè - le à ton moindre ca - pri - - - ce Je sa - tis - fe - rais cha - que jour Non non je n'ai point d'a - va - ri - - - ce Non non je n'ai point d'a - va - ri - - ce Mais j'ai beau - coup beau - coup d'a - mour Non non je n'ai point d'a - va - ri -

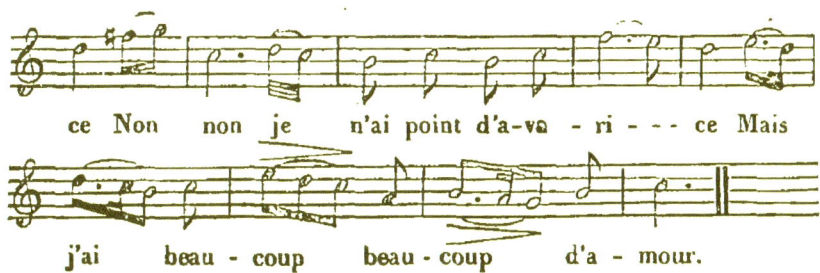

LES BOXEURS ou L'ANGLOMANE.

Air : *A coups d'pied, à coups d'poing.*

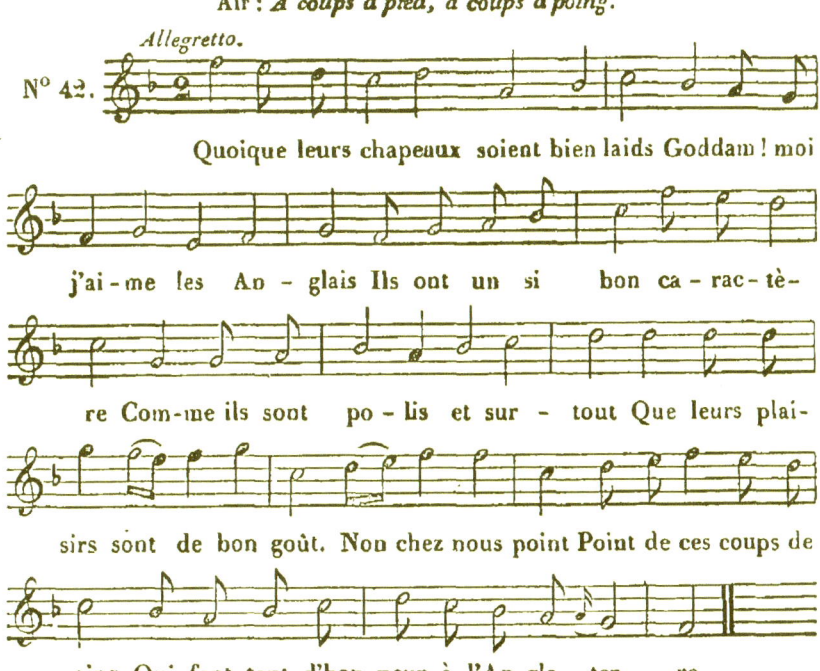

LE TROISIÈME MARI.

Air : *Ah! ah! qu'elle est bien.*

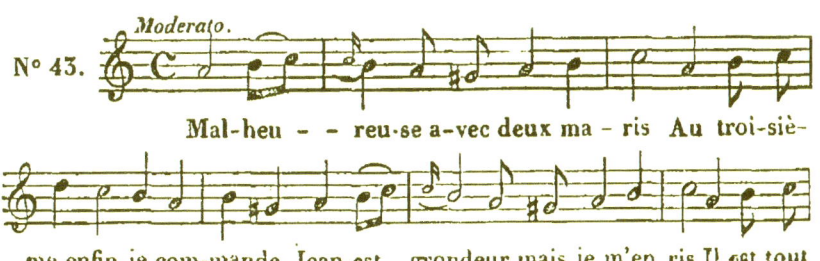

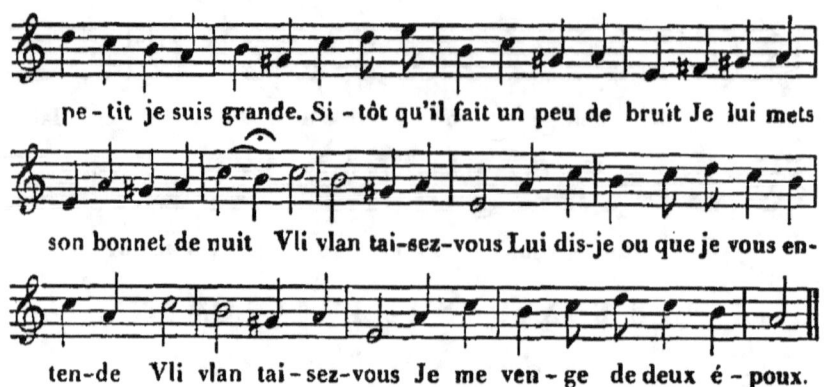

VIEUX HABITS! VIEUX GALONS!

Air du vaudeville des Deux Edmond.

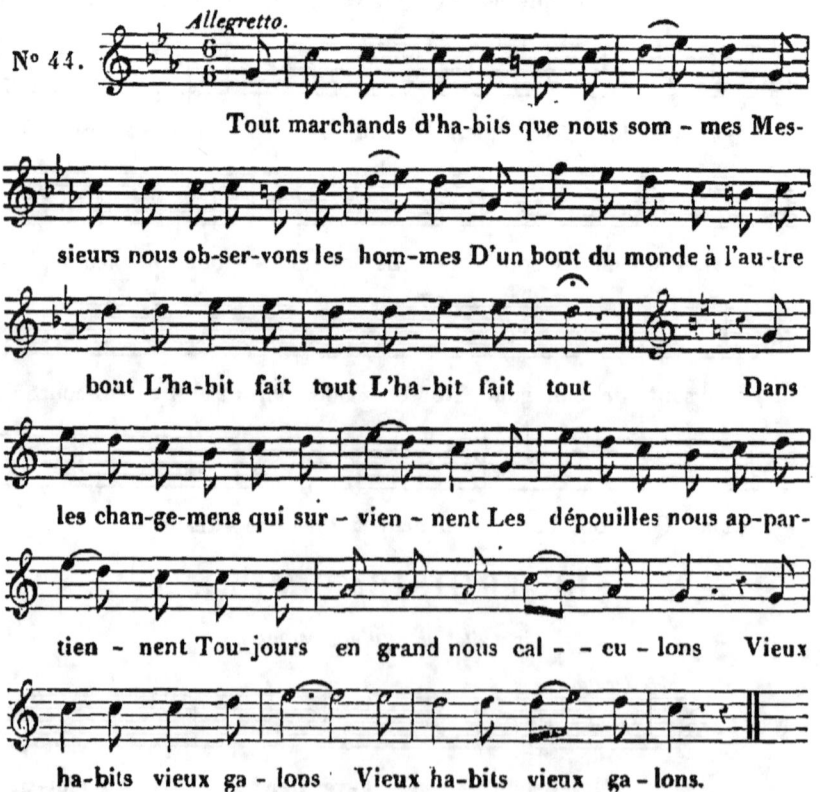

LE NOUVEAU DIOGÈNE.

Air : *Bon voyage, cher Dumolet.*

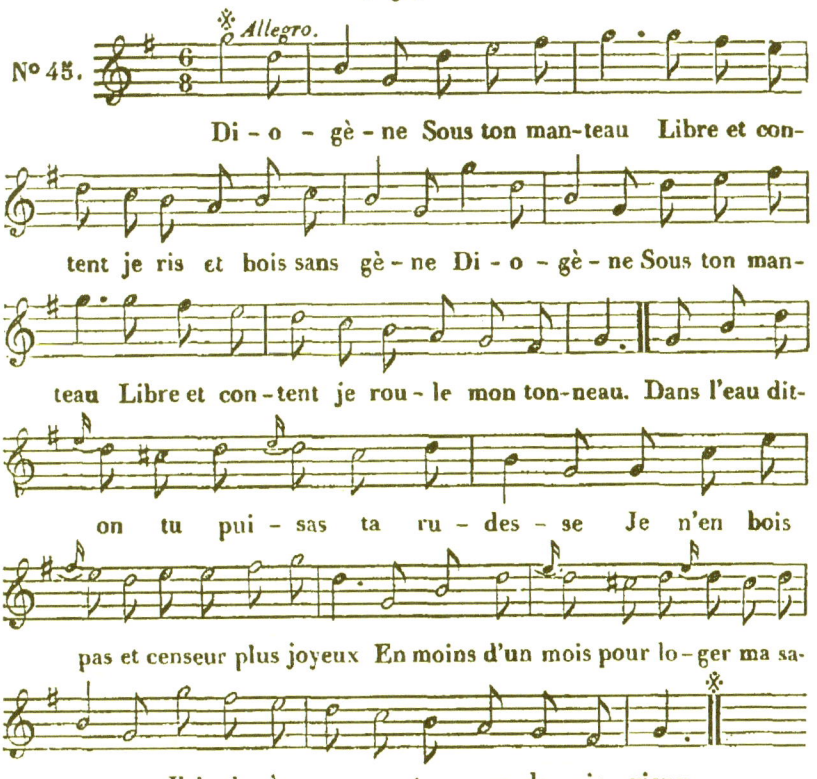

Di - o - gè - ne Sous ton man-teau Libre et con-tent je ris et bois sans gè - ne Di - o - gè - ne Sous ton man-teau Libre et con - tent je rou - le mon ton-neau. Dans l'eau dit-on tu pui - sas ta ru - des - se Je n'en bois pas et censeur plus joyeux En moins d'un mois pour lo - ger ma sa-ges - se J'ai mis à sec un ton-neau de vin vieux.

LE MAITRE D'ÉCOLE.

Air : *Pan, pan, pan.*

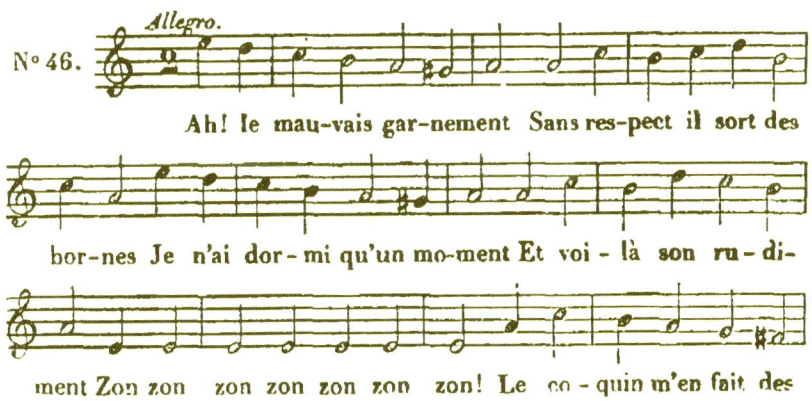

Ah! le mau-vais gar-nement Sans res-pect il sort des bor-nes Je n'ai dor-mi qu'un mo-ment Et voi - là son ru - di-ment Zon zon zon zon zon zon zon! Le co-quin m'en fait des

cor-nes Zon zon zon zon zon zon zon! Le fouet pe-tit po-lis-son.

LE CÉLIBATAIRE.

Air : *Eh! le cœur à la danse.*

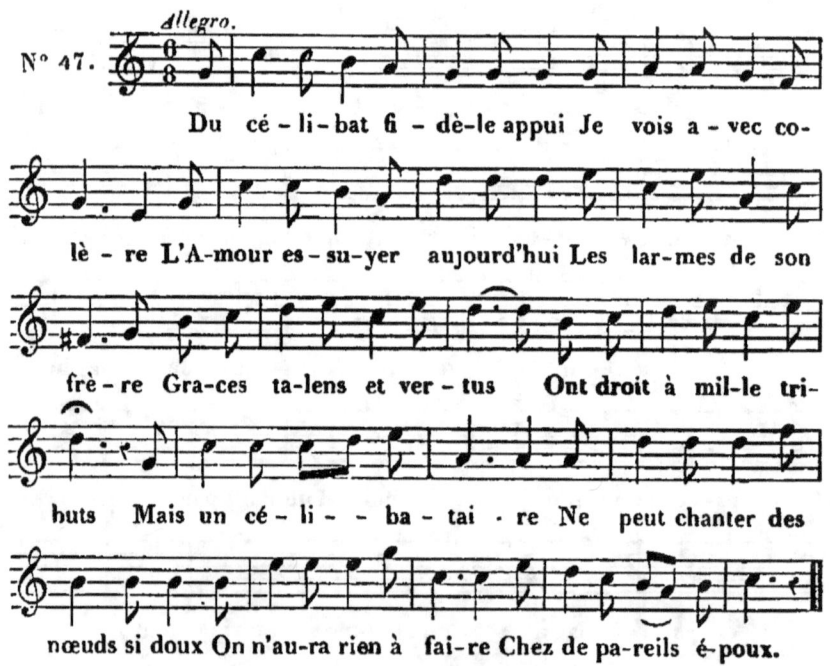

N° 47.

Du cé-li-bat fi-dè-le appui Je vois a-vec co-lè-re L'A-mour es-su-yer aujourd'hui Les lar-mes de son frè-re Graces ta-lens et ver-tus Ont droit à mil-le tri-buts Mais un cé-li--ba-tai-re Ne peut chanter des nœuds si doux On n'au-ra rien à fai-re Chez de pa-reils é-poux.

TRINQUONS.

Air: *La Catacoua.*

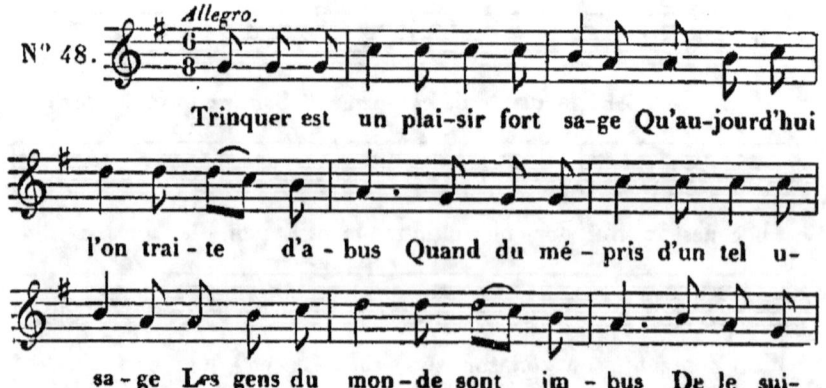

N° 48.

Trinquer est un plai-sir fort sa-ge Qu'au-jourd'hui l'on trai-te d'a-bus Quand du mé-pris d'un tel u-sa-ge Les gens du mon-de sont im-bus De le sui-

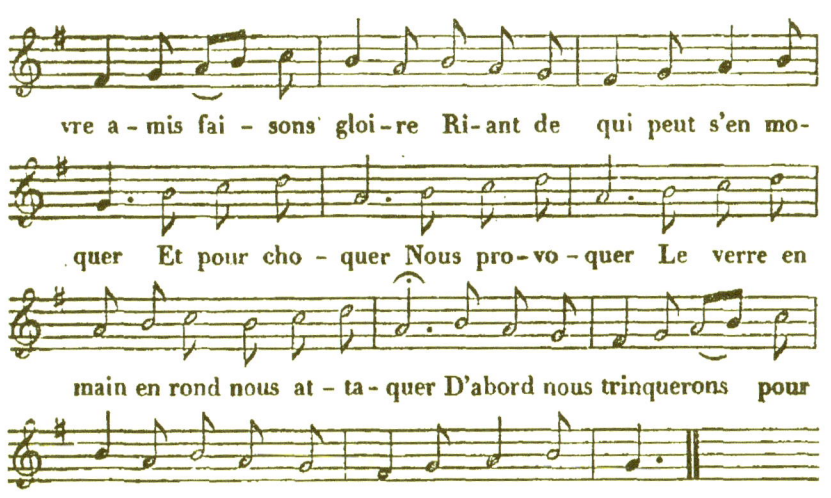

PRIÈRE D'UN ÉPICURIEN.

Air : *Ce magistrat irréprochable.*

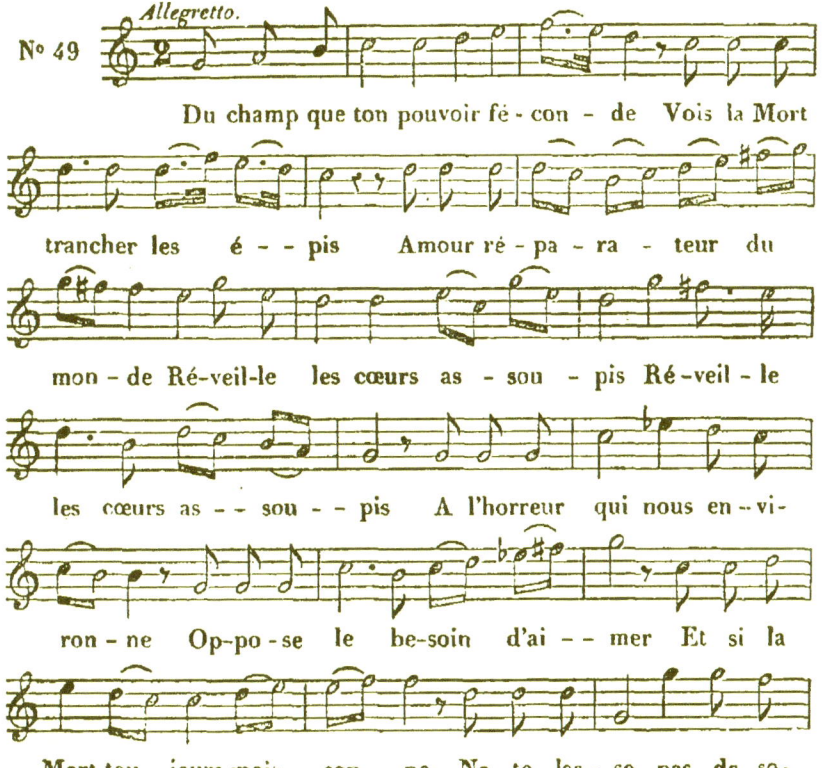

LES INFIDÉLITÉS DE LISETTE.

Air : *Ermite, bon ermite.*

N° 50. Li - set-te dont l'em - pi - re S'é-tend jus-qu'à mon vin J'é-prou-ve le mar - ty - re D'en deman-der en vain Pour souf-frir qu'à mon â - ge Les coups me soient comp-tés Ai-je compté vo - la-ge Tes in-fi-dé-li-tés ? Li - set-te ma Li-set - te Tu m'as trom-pé tou-jours Mais vi-ve la gri-set-te Je veux Li - set - te Boire à nos a - mours.

LA CHATTE.

Air : *La petite Cendrillon.*

N° 51. Tu ré - veilles ta mai-tres-se Mi-net - te par tes longs

cris Est-ce la faim qui te pres-se En-tends-tu quelque sou-ris? Tu veux fuir de ma chambret-te Pour cou-rir je ne sais où Mia-mia-ou que veut Mi-net-te Mia-mia-ou c'est un ma-tou.

ADIEUX DE MARIE STUART.

Musique de M. B. Wilhem.

Moderato.

N° 52.

Adieu charmant pa-ys de Fran-ce Que je dois tant ché-rir Ber-ceau de mon heu-reuse en-fan-ce A-dieu te quit-ter c'est mou-rir Charmant pa-ys de Fran-ce Ber-ceau de mon en-fan-ce A-dieu te quit-ter c'est mou-rir Te quit-ter c'est mou-rir Te quit-ter c'est mou-rir.

fin.

Toi que j'a-dop-tai pour pa-tri-e Et d'où je crois me voir ban-nir En-tends les a-dieux de Ma-

LES PARQUES

Air : *Elle aime à rire, elle aime à boire.*

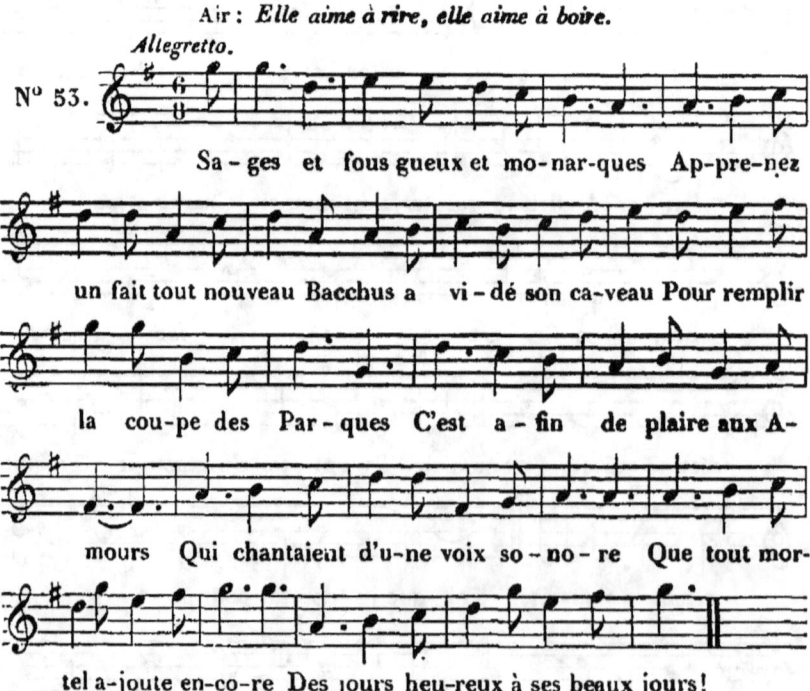

MON CURÉ.

Air: *Un chanoine de l'Auxerrois*.

N° 54.

Le cu-ré de no-tre ha-meau S'empres-se à vi-der son ton-neau Pour quand viendra l'autom - - ne Bé-nis-sant Dieu de ses pré-sens A sa nièce enfant de sei-ze ans Il dit par-fois mi-gnon - ne Ca-che-moi bien ce qu'on fe-ra Le diable au-ra ce qu'il pour-ra Eh! zon zon zon Bai-se-moi Su-zon Et ne dam - nons per-son - - ne.

LA BOUTEILLE VOLÉE.

Air: *La fête des bonnes gens*.

N° 55.

Sans bruit dans ma re-trai-te Hi-er l'a-mour pé-né-tra Cou-rut à ma ca-chet-te Et de mon vin s'em-pa-ra De-puis lors ma voix som-meil-le A-dieu tous mes joyeux

sons Amour rends-moi ma bou-teille Ma bou-teille et mes chansons.

LE BOUQUET.

Air : *La catacoua.*

N° 56. *Allegro.*

Lais-sons la mu-si-que nou-vel-le No-tre a-mie est du bon vieux temps Sur un air aus-si sim-ple qu'el-le Chantons des cou-plets bien chan-tans L'es-prit du jour a son mé-ri-te Mais c'est sur-tout lui que je crains Ses traits si fins Me sem-blent vains Pour les en-tendre il faudrait des de-vins A-mis chan-tons à Mar-gue-ri-te De vieux airs et de gais re-frains.

L'HOMME RANGÉ.

Air : *Eh! lon lon la, landerirette.*

N° 57. *Andante.*

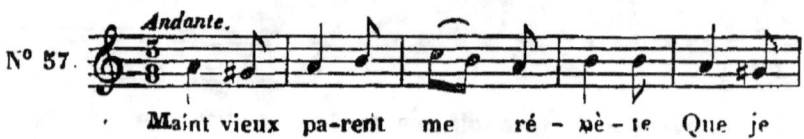

Maint vieux pa-rent me ré-nè-te Que je

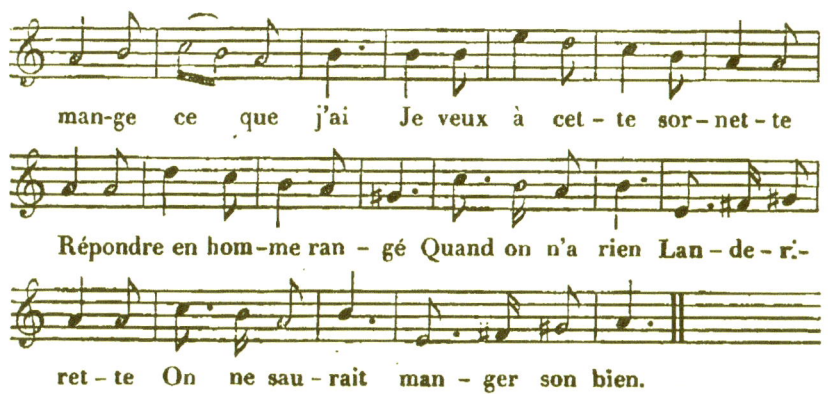

BON VIN ET FILLETTE.

Air: *Ma tante Urlurette.*

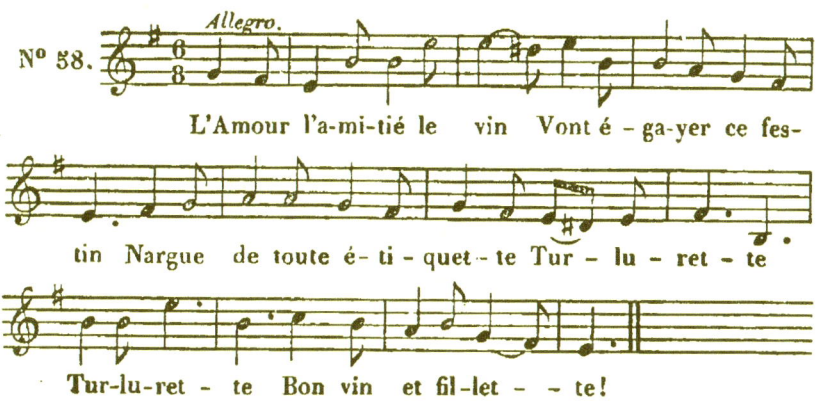

LE VOISIN.

Air: *Eh! qu'est-ce que ça m'fait a moi.*

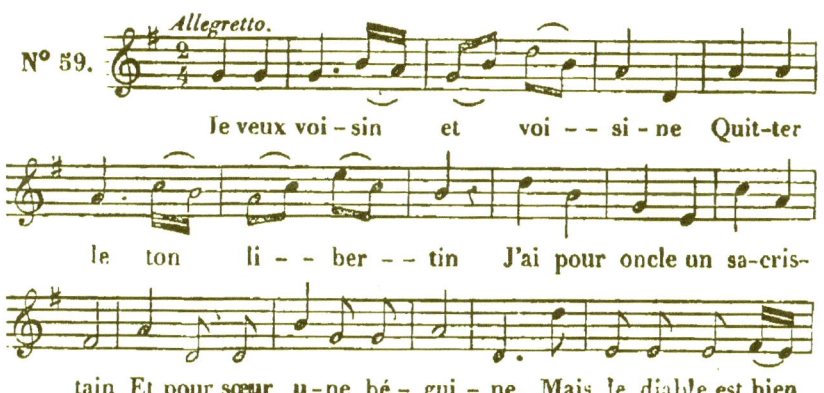

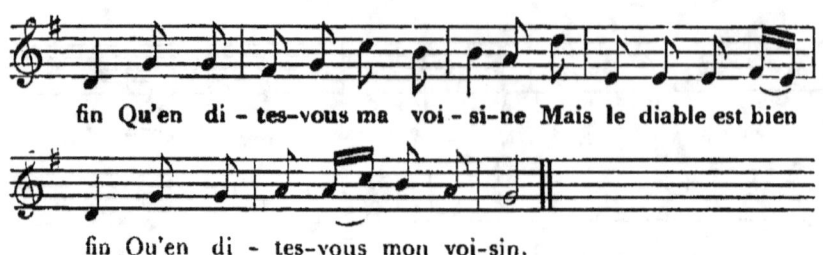

LE CARILLONNEUR.

Air : *Mon système est d'aimer le bon vin.*

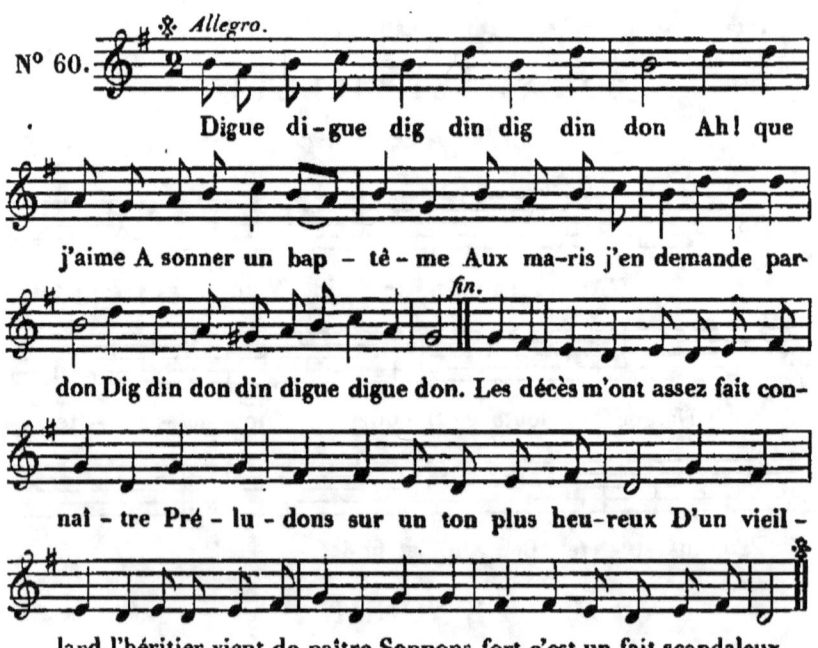

LA VIEILLESSE.

Air de la Pipe de tabac.

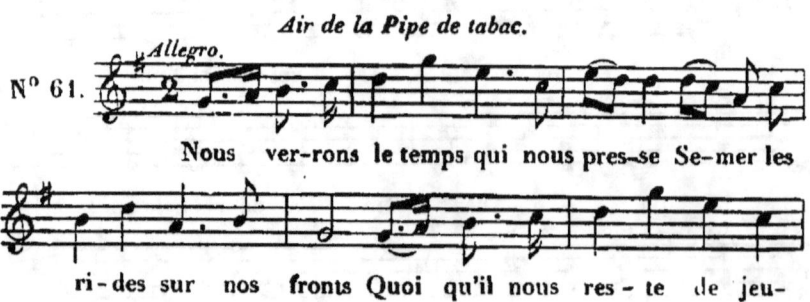

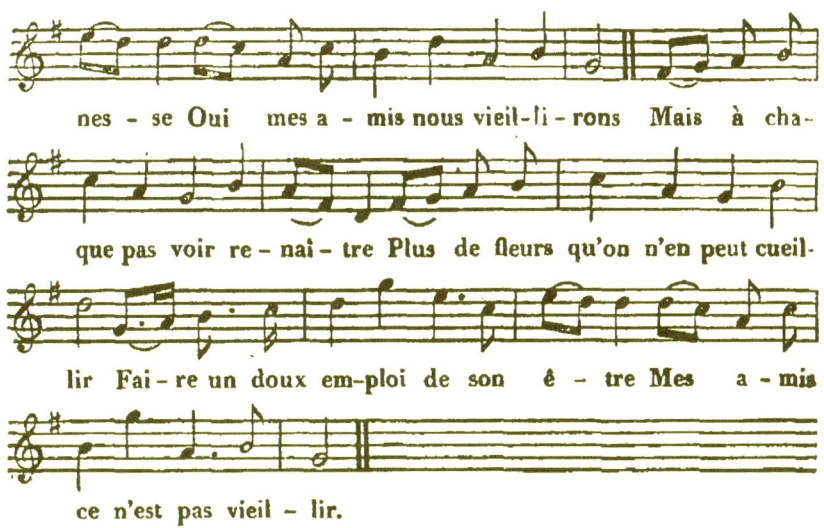

LES BILLETS D'ENTERREMENT.

Air : C'est un lanla, landerirette.

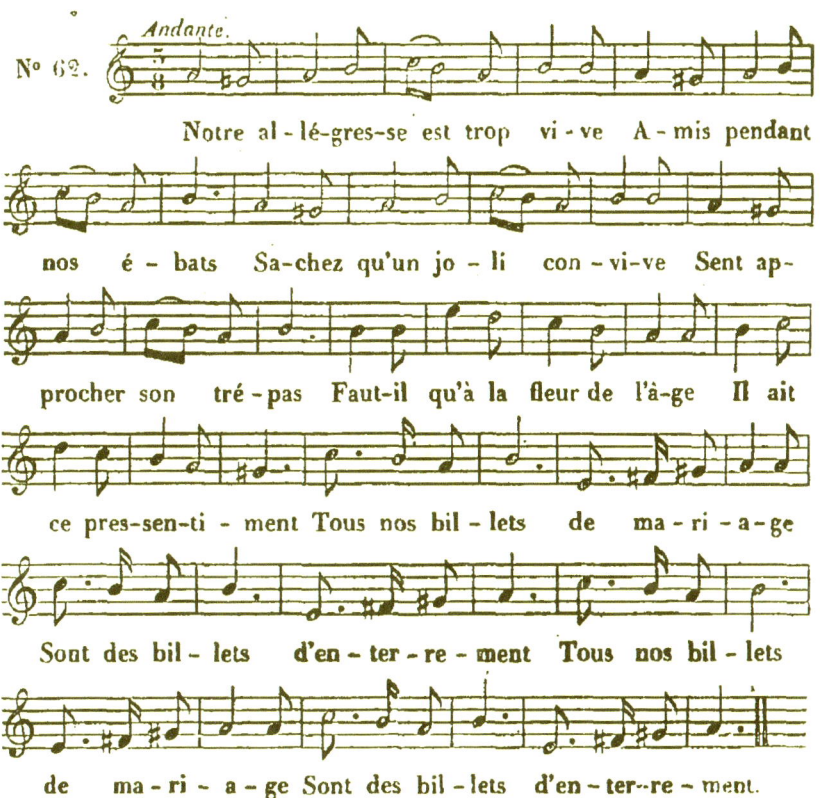

LA DOUBLE CHASSE.

Air : *Tonton, tontaine, tonton.*

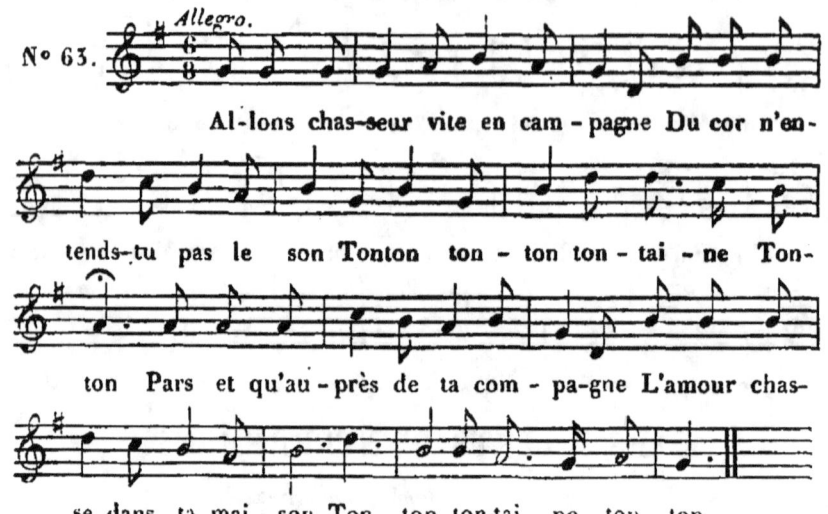

LES PETITS COUPS.

Air : *Tout ça passe en même temps.*

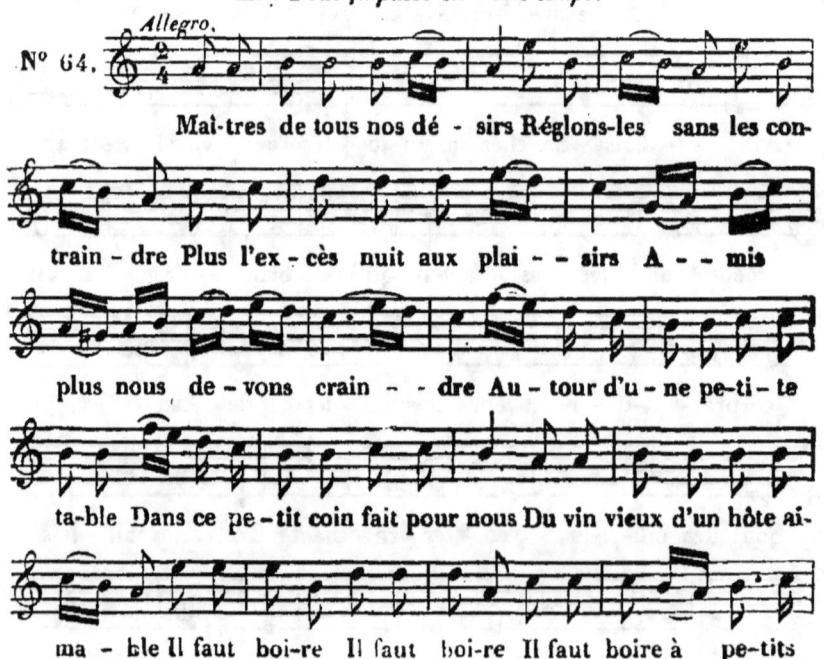

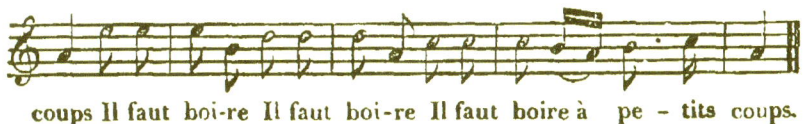

coups Il faut boi-re Il faut boi-re Il faut boire à pe-tits coups.

ÉLOGE DE LA RICHESSE.

Air du vaudeville d'Arlequin Cruello.

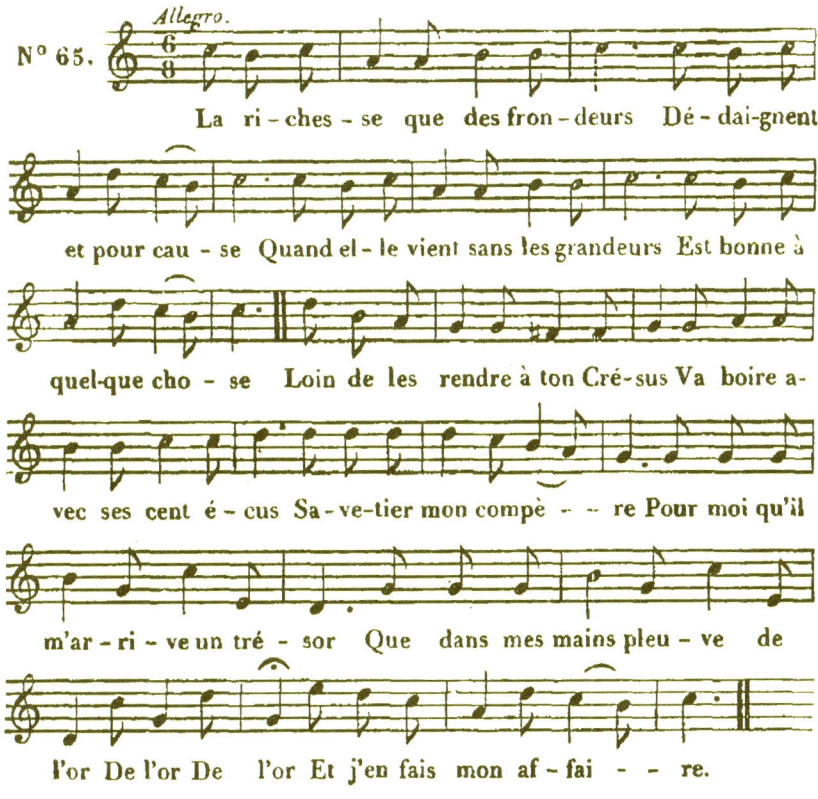

N° 65.

La ri-ches-se que des fron-deurs Dé-dai-gnent et pour cau-se Quand el-le vient sans les grandeurs Est bonne à quel-que cho-se Loin de les rendre à ton Cré-sus Va boire a-vec ses cent é-cus Sa-ve-tier mon compè- - -re Pour moi qu'il m'ar-ri-ve un tré-sor Que dans mes mains pleu-ve de l'or De l'or De l'or Et j'en fais mon af-fai- - -re.

LA PRISONNIÈRE ET LE CHEVALIER.

Musique de Karr.

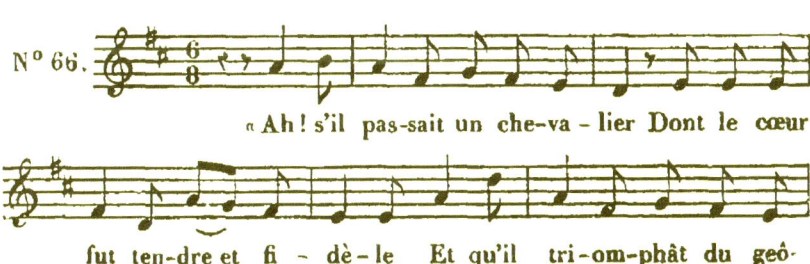

N° 66.

« Ah! s'il pas-sait un che-va-lier Dont le cœur fut ten-dre et fi-dè-le Et qu'il tri-om-phât du geô-

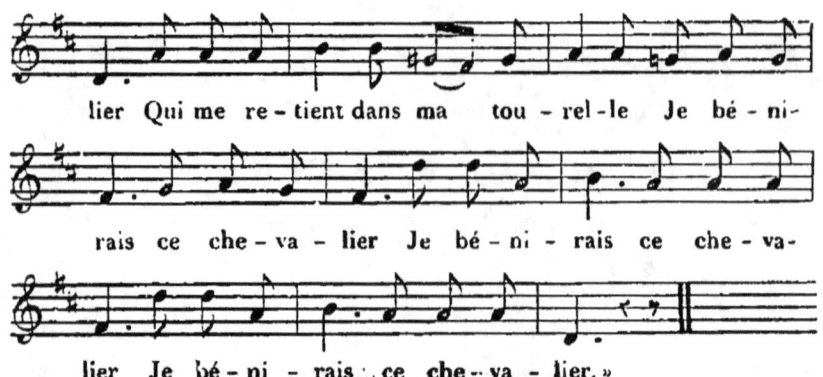

LES MARIONNETTES.

Air : *La marmotte a mal au pied.*

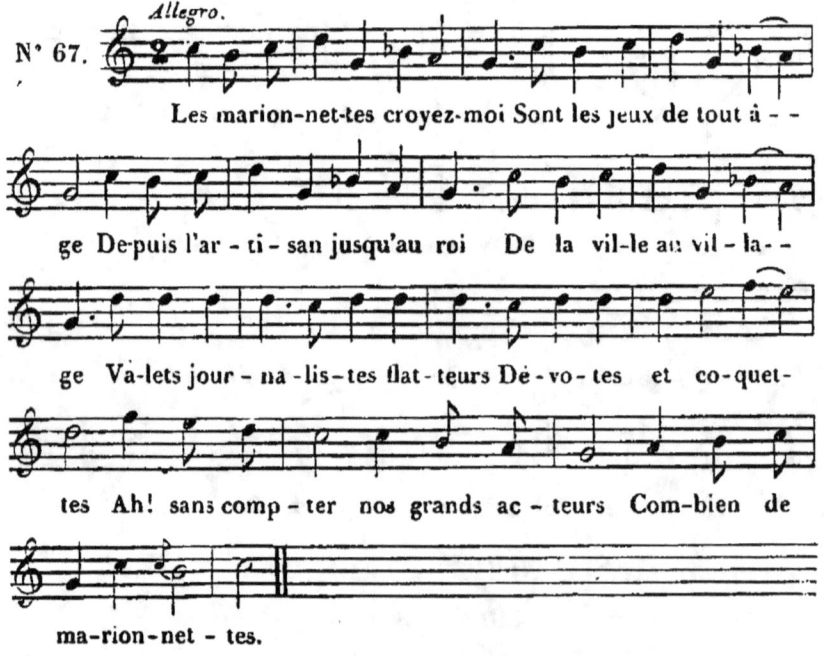

LE SCANDALE.

Air : *La farira dondaine, gai.*

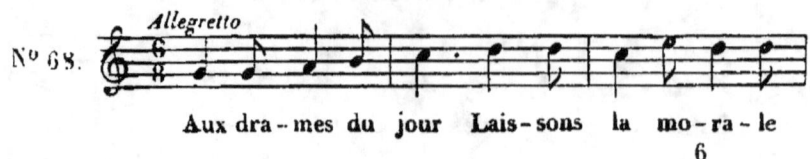

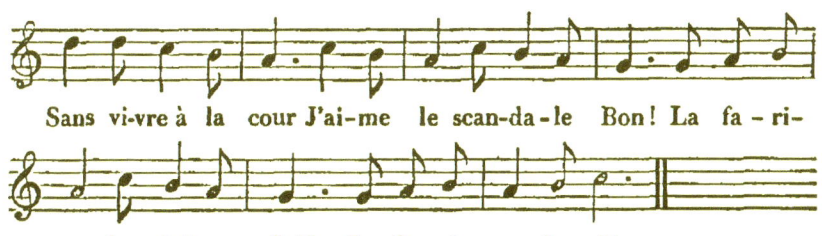

LE DOCTEUR ET SES MALADES.

Air : **Ainsi jadis un grand prophète.**

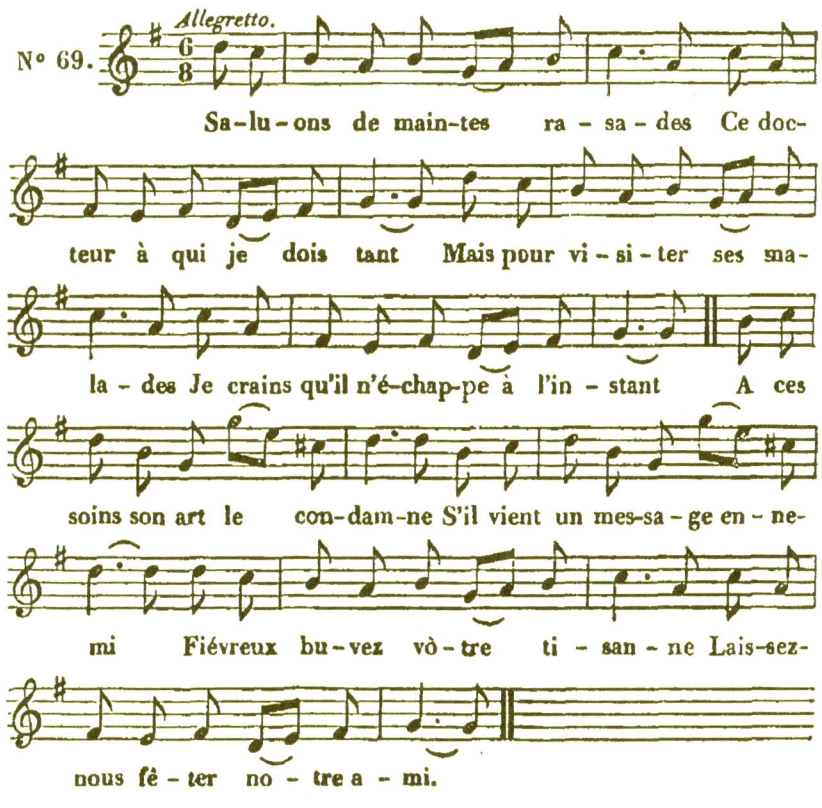

A ANTOINE ARNAULT.

Air du ballet des Pierrots.

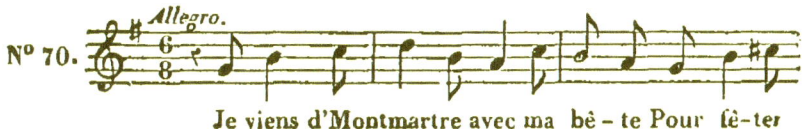

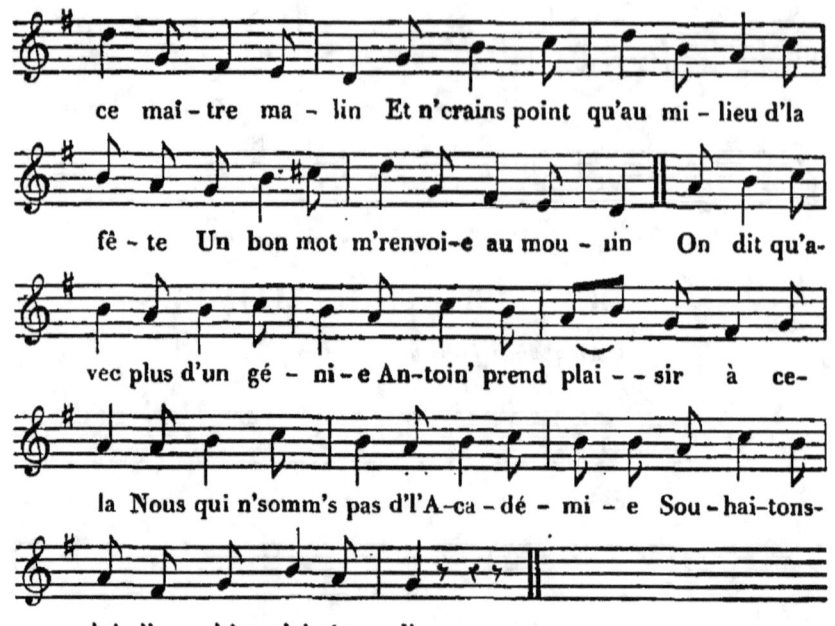

LE BEDEAU.

Air : *Sens devant derrière, sens dessus dessous.*

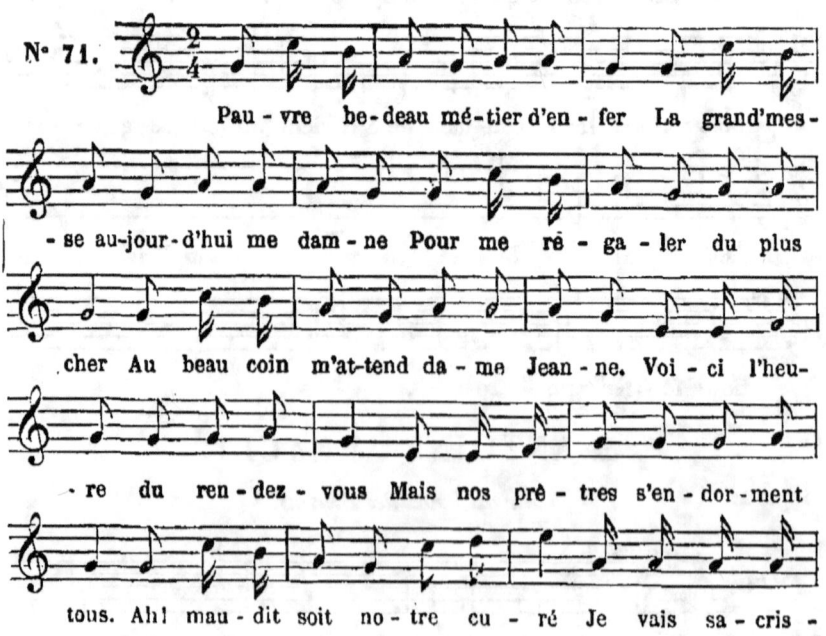

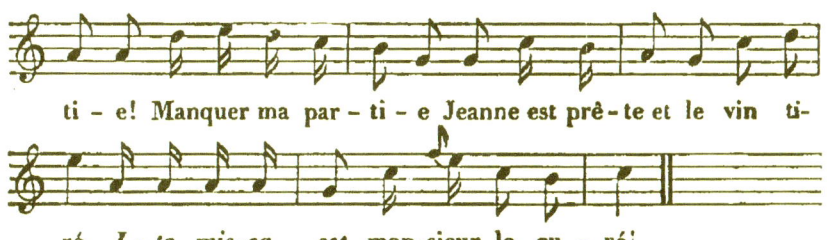

ON S'EN FICHE!

Air : *Le fleuve d'oubli*.

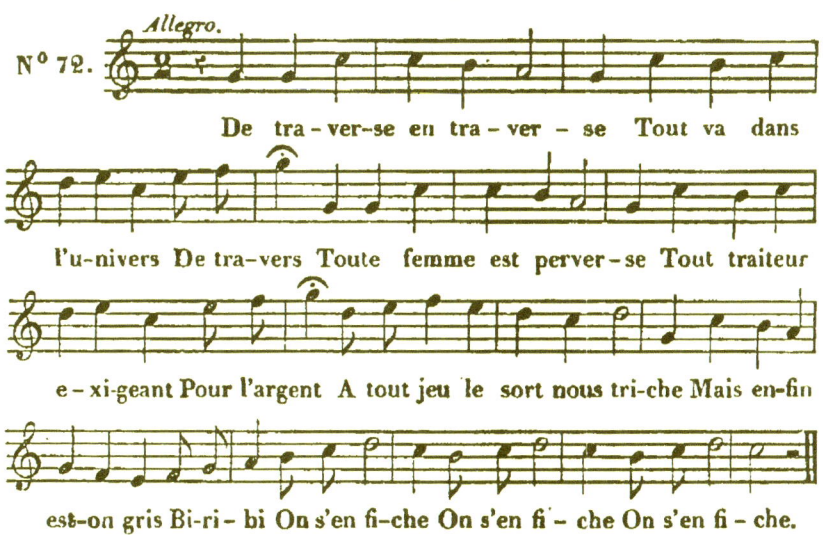

JEANNETTE.

Musique de Karr.

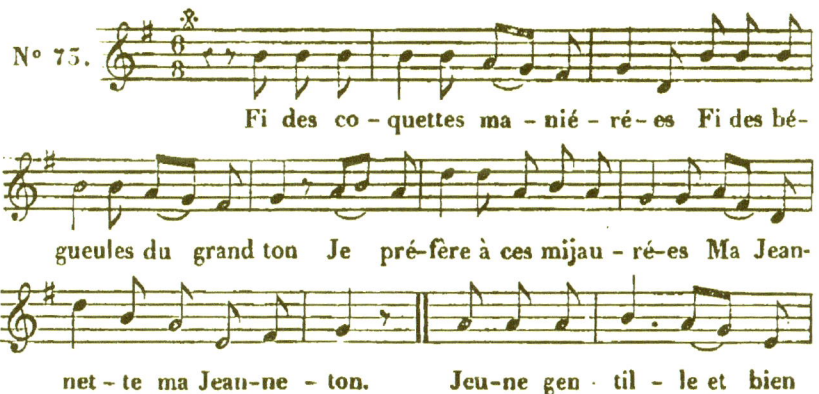

fai-te El-le est fraîche et ron-de-let-te Son œil noir est pé-til-lant Pru-des vous di-tes sans ces-se Qu'el-le a le sein trop sail-lant C'est pour ma main qui le pres-se Un dé-faut bien at-tra-yant.

LES ROMANS.

Air: *J'ai vu partout dans mes voyages*

Andante.

N° 74

Tu veux que pour toi je com-po-se Un long ro-man qui fas-se ef-fet A tes vœux ma rai-son s'op-po-se Un long ro-man n'est plus mon fait Un long ro-man n'est plus mon fait Quand l'homme est loin de son au-ro--re Tous les ro-mans de-vien-nent courts Et je ne puis long-temps en-co-re Prolonger ce-lui des a-mours Et je ne

puis long-temps en-co-re Prolon-ger ce-lui des a-mours.

TRAITÉ DE POLITIQUE.

Air : *Ce magistrat irréprochable*.

N° 75. Allegretto.

Li - se qui rè-gne par la gra - ce Du Dieu qui

nous rend tous é - - gaux Ta beau-té que rien ne sur -

pas - se Enchaîne un peu-ple de ri - - vaux En-chaîne un

peu - ple de ri - - vaux Mais si grand que soit ton em-

pi - re Li-se tes a - mans sont Fran - çais De tes er-

reurs per - mets de ri - - re Pour le bon-heur de tes su -

jets De tes er-reurs per-mets de ri - re Pour le bon-

heur de tes su - jets Pour le bon-heur de tes su - jets.

L'OPINION DE CES DEMOISELLES.

Air: *Nom d'un chien, j'veut'être épicurien.*

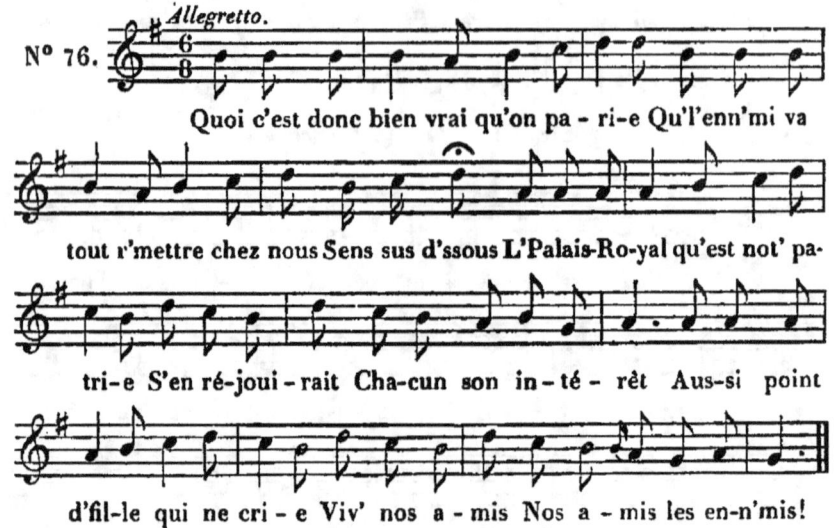

Quoi c'est donc bien vrai qu'on pa-ri-e Qu'l'enn'mi va tout r'mettre chez nous Sens sus d'ssous L'Palais-Ro-yal qu'est not' pa-tri-e S'en ré-joui-rait Cha-cun son in-té-rêt Aus-si point d'fil-le qui ne cri-e Viv' nos a-mis Nos a-mis les en-n'mis!

L'HABIT DE COUR,

OU VISITE A UNE ALTESSE.

Air: *Allez-vous-en, gens de la noce.*

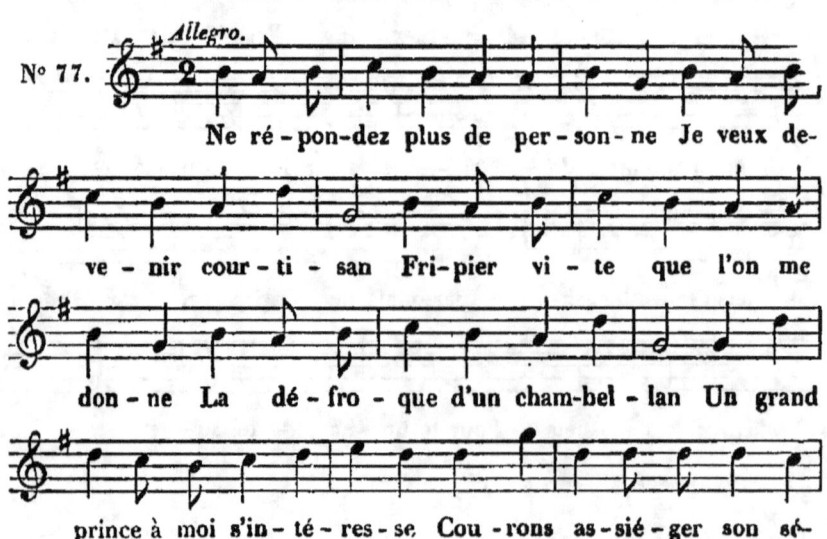

Ne ré-pon-dez plus de per-son-ne Je veux de-ve-nir cour-ti-san Fri-pier vi-te que l'on me don-ne La dé-fro-que d'un cham-bel-lan Un grand prince à moi s'in-té-res-se Cou-rons as-sié-ger son sé-

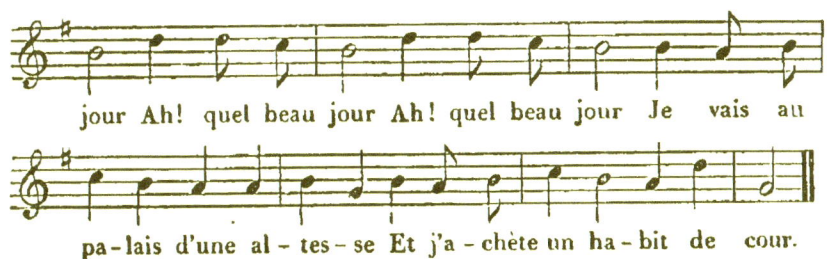

PLUS DE POLITIQUE.

Air : *Ce jour-là, sous son ombrage.*

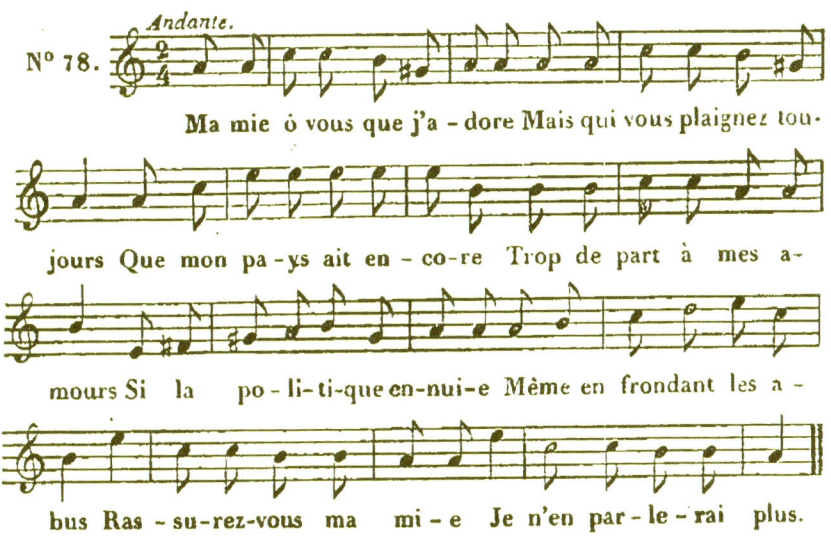

MARGOT.

Air : *C'est une bouteille.*

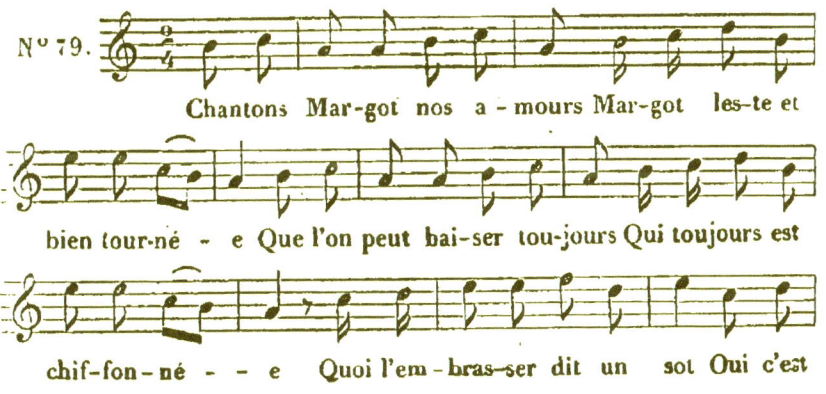

l'humeur de Mar-got Moquons-nous de ce Blai-se Viens Margot viens qu'on te bai - se.

A MON AMI DÉSAUGIERS.

Air: *La Catacoua.*

N° 80. *Allegro.*

Bon Dé-sau-giers mon ca-ma-ra-de Mets dans tes po-ches deux fla-cons Puis ras-semble en ver-sant ra-sa-de Nos au-teurs pi-quans et fé-conds Ra-mè-ne-les dans l'humble a-si-le Où re-naît le jo-yeux re-frain Eh! va ton train Gai bou-te-en-train! Mets-nous en train bien en train tous en train Et rends en-fin au Vau-de-vil-le Ses gre-lots et son tam-bou-rin.

MA VOCATION.

Air : *Attendez-moi sous l'orme.*

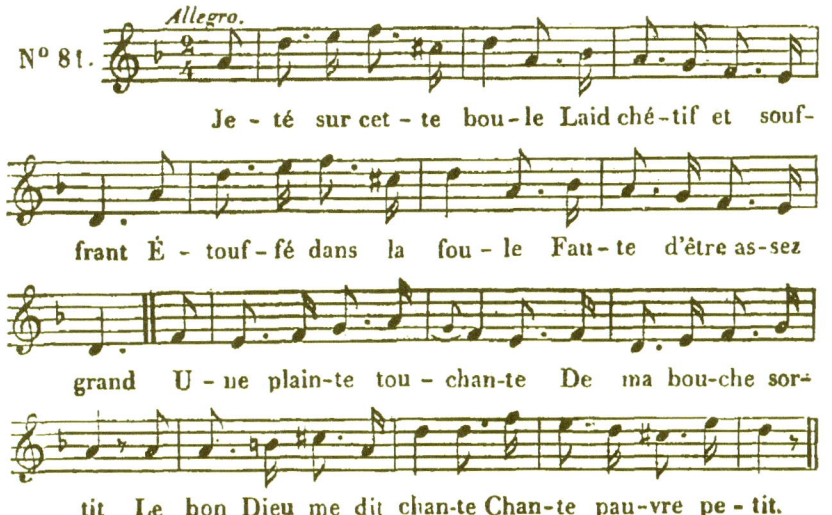

Je-té sur cet-te bou-le Laid ché-tif et souf-frant É-touf-fé dans la fou-le Fau-te d'être as-sez grand U-ne plain-te tou-chan-te De ma bou-che sor-tit Le bon Dieu me dit chan-te Chan-te pau-vre pe-tit.

LE VILAIN

Air de Ninon chez madame de Sévigné.

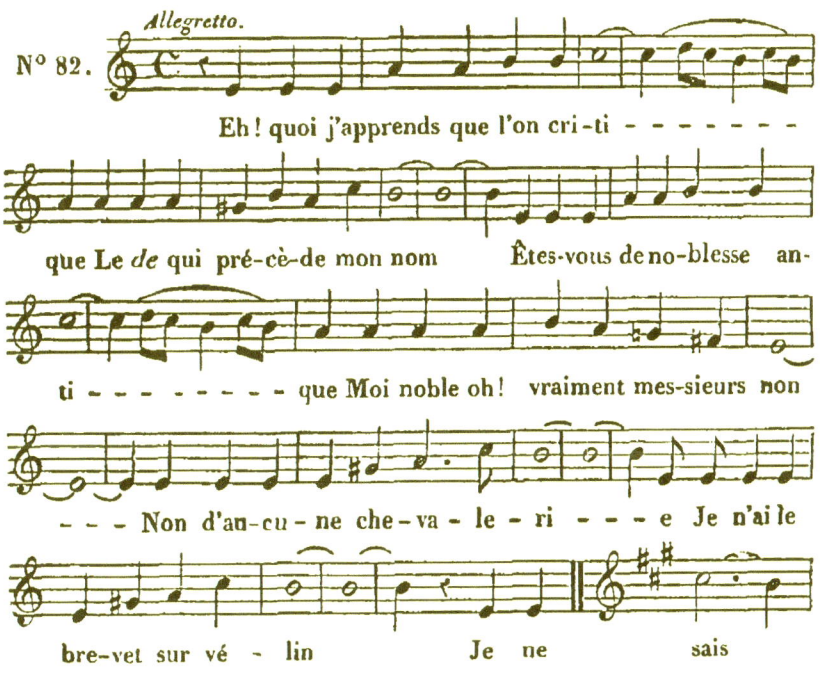

Eh! quoi j'apprends que l'on cri-ti-que Le *de* qui pré-cè-de mon nom Êtes-vous de no-blesse an-ti-que Moi noble oh! vraiment mes-sieurs non Non d'au-cu-ne che-va-le-ri-e Je n'ai le bre-vet sur vé-lin Je ne sais

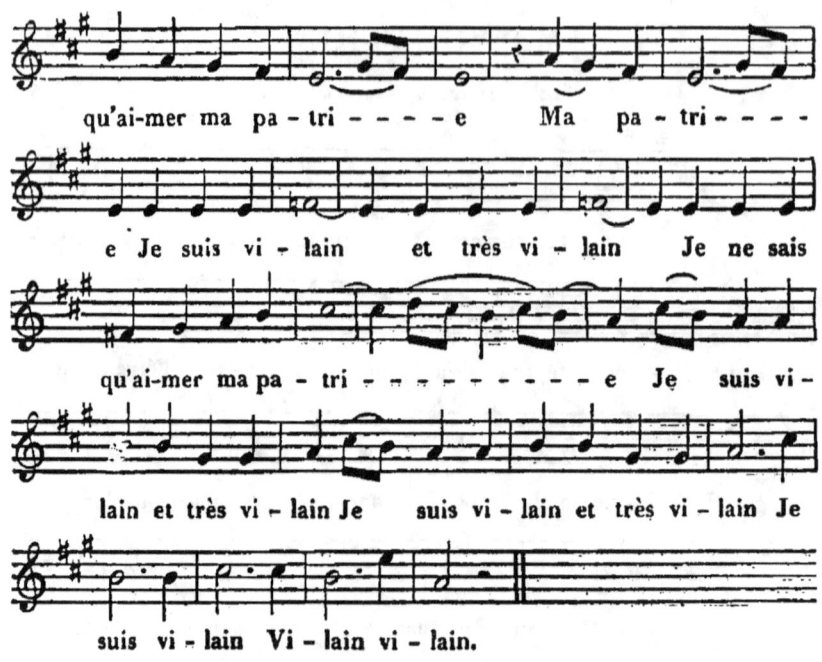

LE VIEUX MÉNÉTRIER.

Air : *C'est un lanla, landerirette.*

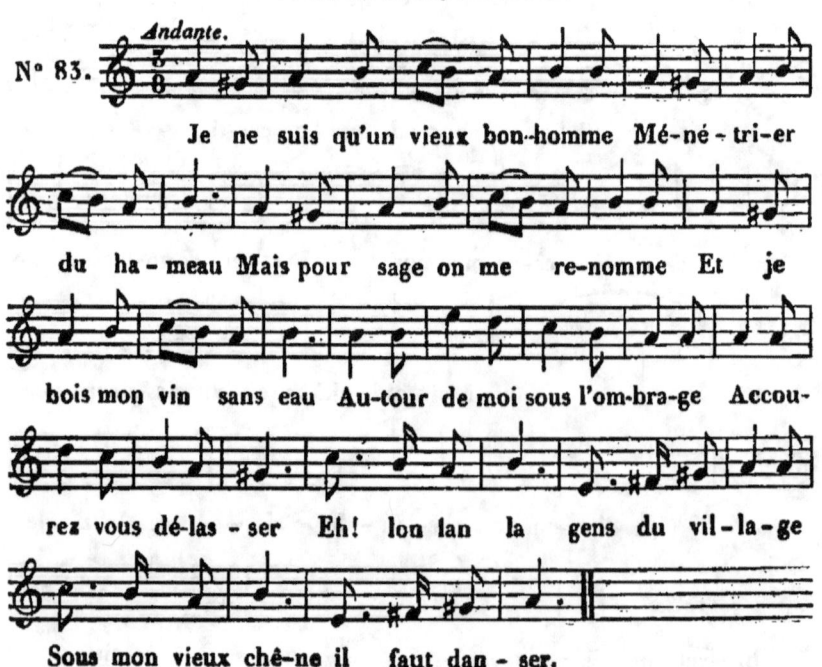

LES OISEAUX.

Air de l'Entrevue (de Doche).

N° 84.

L'hi-ver re-dou-blant ses ra-va-ges Dé-so-le nos toits et nos champs Les oi-seaux sur d'autres ri-va-ges Por-tent leurs a-mours et leurs chants Mais le cal-me d'un autre a-si-le Ne les ren-dra pas in-con-stans. Les oi-seaux que l'hi-ver ex-i-le Re-vien-dront a-vec le prin-temps Les oi-seaux que l'hi-ver ex-i-le Re-viendront a-vec le prin-temps.

MÊME CHANSON,

Musique de M. Charles Maurice.

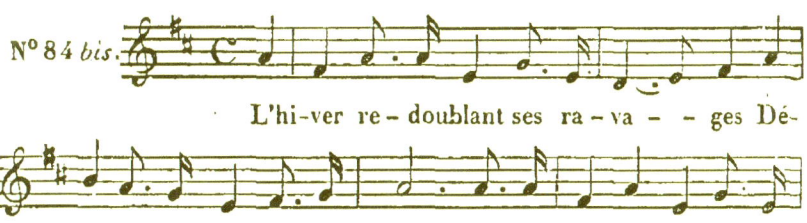

N° 84 bis.

L'hi-ver re-doublant ses ra-va- - ges Dé-so-le nos toits et nos champs Les oi-seaux sur d'autres ri-

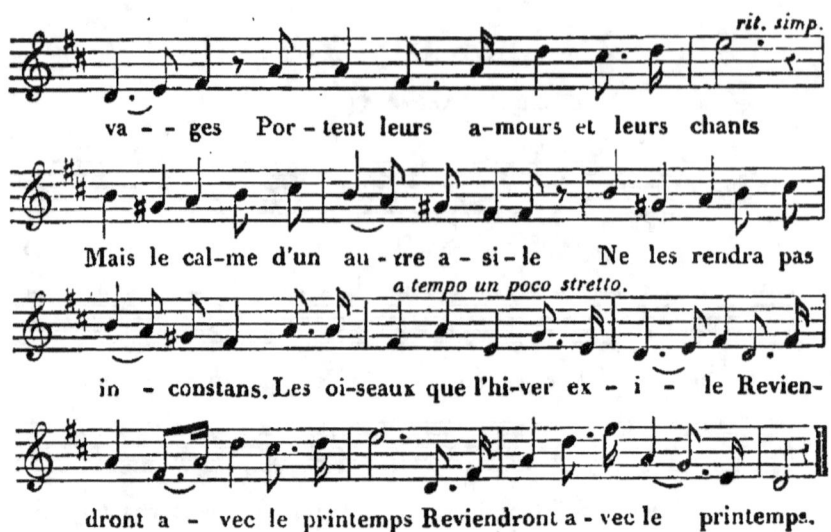

LES DEUX SOEURS DE CHARITÉ.

Air de la Treille de sincérite.

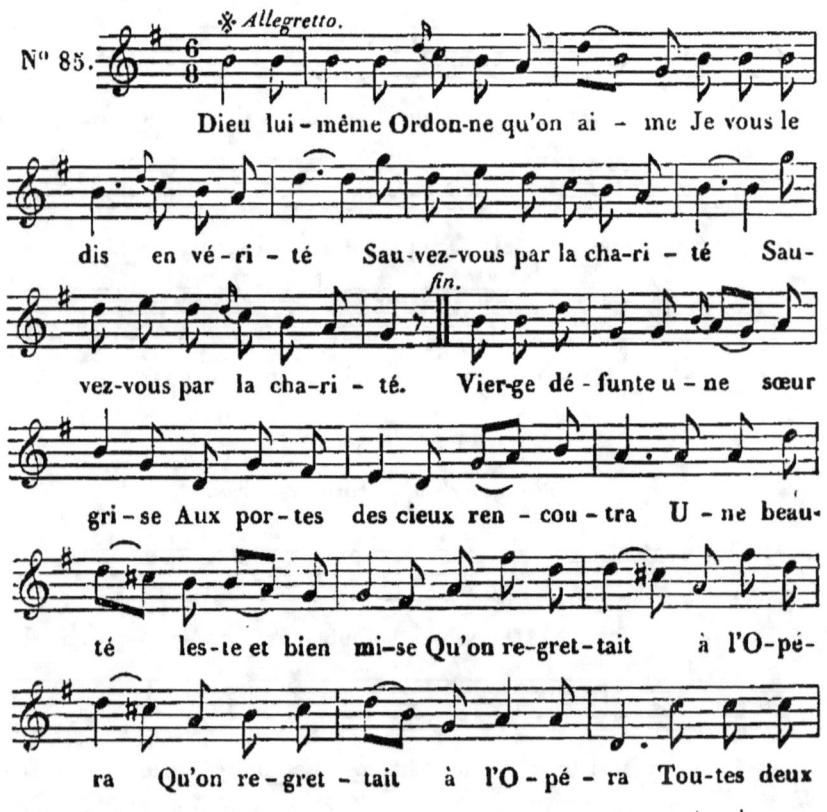

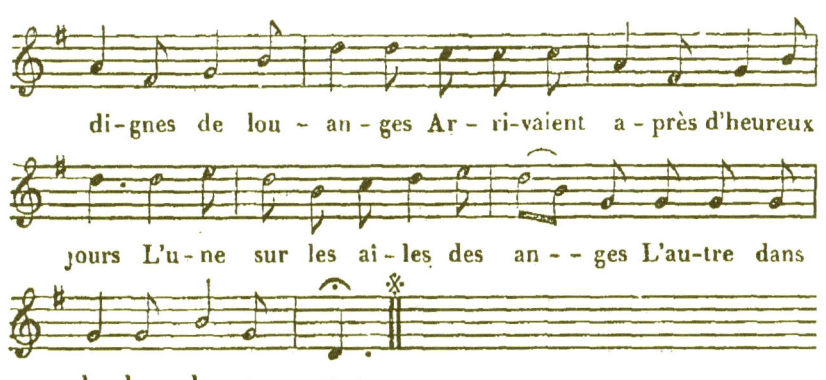

COMPLAINTE D'UNE DE CES DEMOISELLES.

Air : *Faut d'la vertu, pas trop n'en faut.*

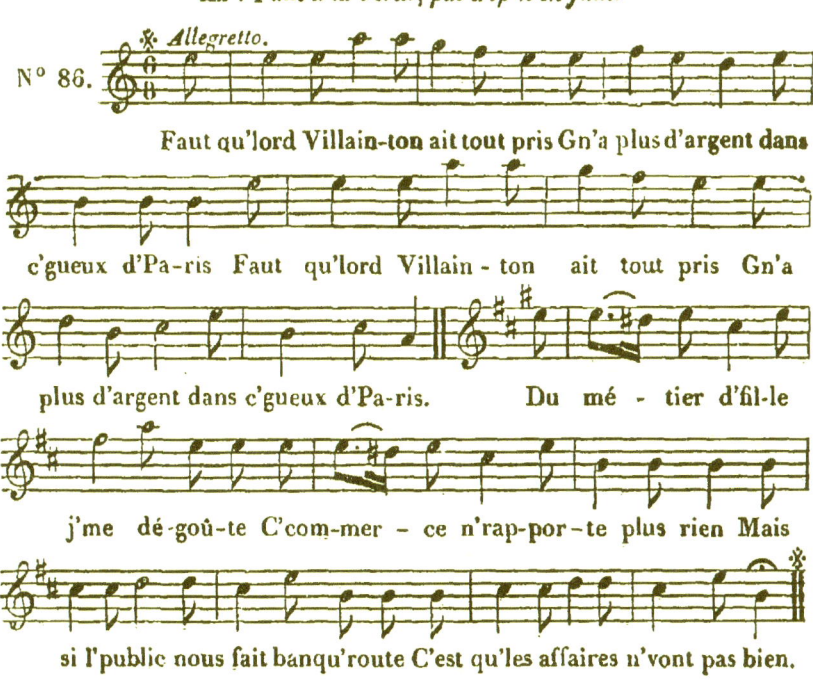

CE N'EST PLUS LISETTE.

Air : *Eh! non, non, non, vous n'êtes pas Ninette.*

L'HIVER.

Air : *Une fille est un oiseau.*

Allegretto.

N° 88.

Les oiseaux nous ont quit-té Dé-jà l'hiver qui les chasse Étend son manteau de gla-ce Sur nos champs et nos ci-tés A mes vi-tres scin-til-lan-tes Il tra-ce des fleurs bril-lan-tes Il rend mes portes bru-yan-tes Et fait gre-lo-ter mon chien Réveillons sans plus at-ten-dre Mon feu qui dort sous la cen--dre Chauf-fons-nous chauf-fons-nous bien Chauf-fons-nous chauf-fons-nous bien.

LE MARQUIS DE CARABAS.

Air du roi Dagobert.

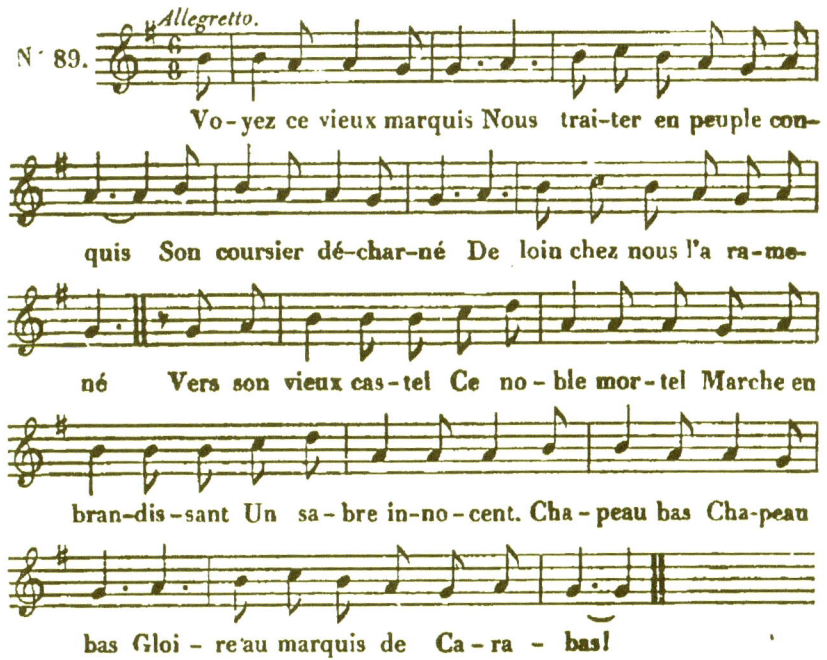

Voyez ce vieux marquis Nous traiter en peuple conquis Son coursier décharné De loin chez nous l'a ramené Vers son vieux castel Ce noble mortel Marche en brandissant Un sabre innocent. Chapeau bas Chapeau bas Gloire au marquis de Carabas!

MA RÉPUBLIQUE.

Air du vaudeville de la petite Gouvernante.

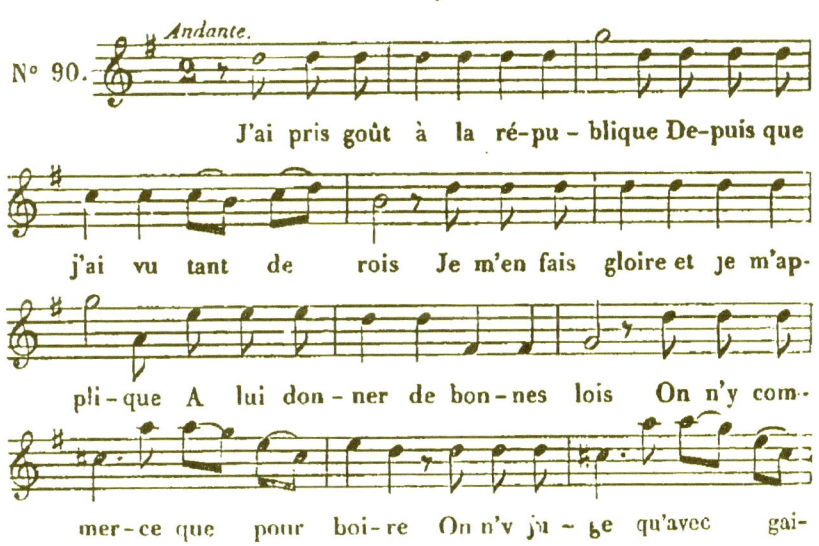

J'ai pris goût à la république Depuis que j'ai vu tant de rois Je m'en fais gloire et je m'applique A lui donner de bonnes lois On n'y commerce que pour boire On n'y juge qu'avec gai-

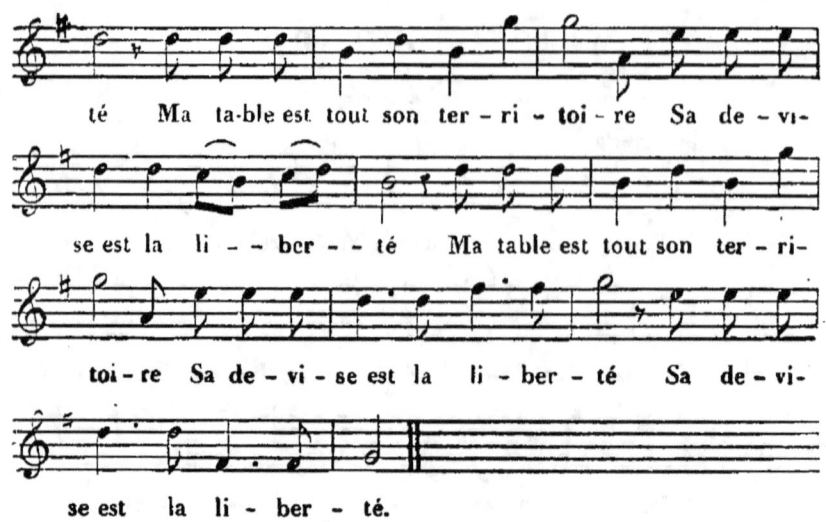

L'IVROGNE ET SA FEMME.

Air: *Quand les bœufs vont deux à deux.*

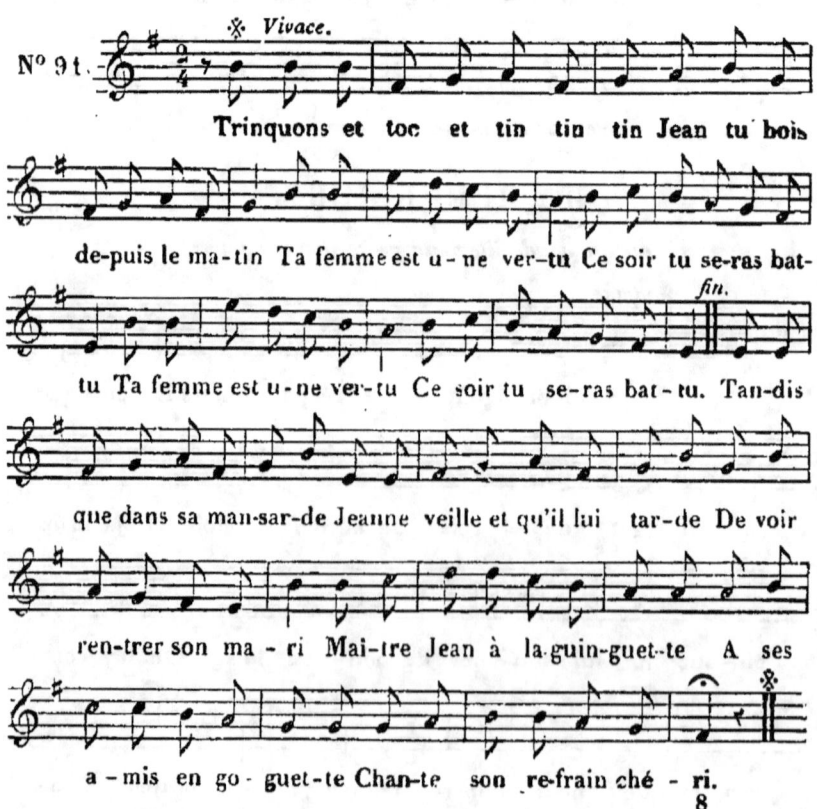

PAILLASSE.

Air : *Amis, dépouillons nos pommiers.*

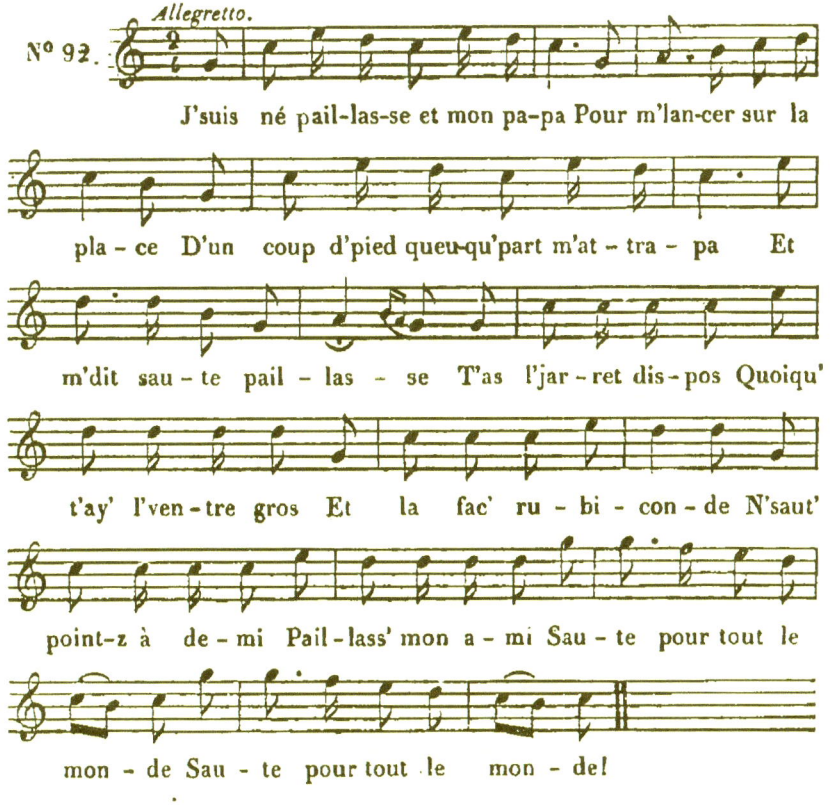

J'suis né pail-las-se et mon pa-pa Pour m'lan-cer sur la pla-ce D'un coup d'pied queu-qu'part m'at-tra-pa Et m'dit sau-te pail-las-se T'as l'jar-ret dis-pos Quoiqu' t'ay' l'ven-tre gros Et la fac' ru-bi-con-de N'saut' point-z à de-mi Pail-lass' mon a-mi Sau-te pour tout le mon-de Sau-te pour tout le mon-de!

MÊME CHANSON,

Air : *Mon père était pot.*

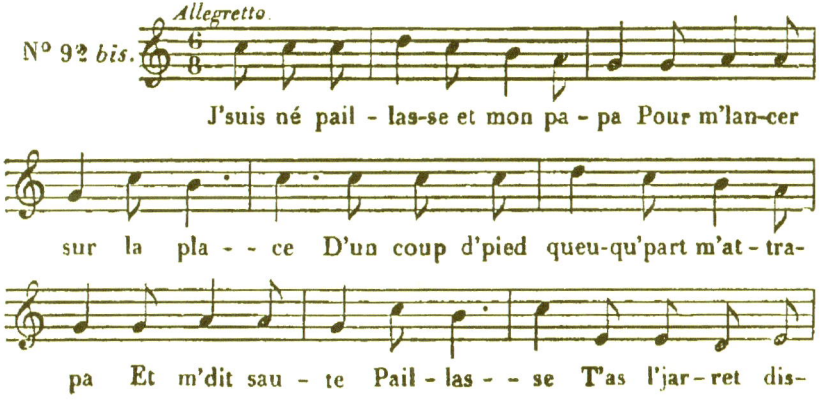

J'suis né pail-las-se et mon pa-pa Pour m'lan-cer sur la pla-ce D'un coup d'pied queu-qu'part m'at-tra-pa Et m'dit sau-te Pail-las-se T'as l'jar-ret dis-

pos Quoi-qu't'ay' l'ven-tre gros Et la fac' ru-bi-con-
de N'saut' point-z à de-mi Pail-lass' mon a-mi Sau-te pour
tout le mon - - de!

MON AME.

Air du vaudeville des Scythes et des Amazones.

N° 93.

Andante.

C'est à ta-ble quand je m'en-i-vre De gai-té
de vin et d'a-mour Qu'in-cer-tain du temps qui va
sui-vre J'aime à pré-voir mon dernier jour J'aime à pré-
voir mon der-nier jour Il semble a-lors que mon a-me me
quitte A-dieu lui dis-je à ce banquet jo-yeux Ah! sans re-
grets mon a-me partez vi-te En souri-ant remontez dans les
cieux Ah! sans re-grets mon a-me partez vi-te En sou-ri-

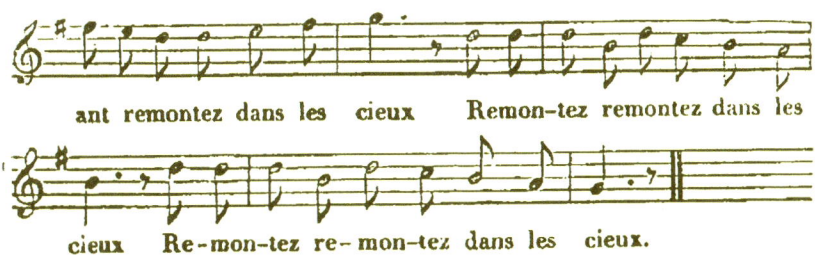

ant remontez dans les cieux Remon-tez remontez dans les cieux Re-mon-tez re-mon-tez dans les cieux.

LE JUGE DE CHARENTON.

Air de la Codaqui.

Allegretto.

N° 94.

Un maî-tre fou qui dit - on Fit ja-dis mainte fre-dai-ne Des lo-ges de Charen-ton S'est en-fui l'au-tre se-mai-ne Chez un ju-ge qui grif-fon-nait Il ar-ri-ve et prend si-mar-re et bon-net Puis à l'au-dience hors d'ha-lei-ne Il entre et sou-dain dit pré-chi pré-cha Et pa-ta-ti et pa-ta-ta Prêtons bien l'o-reille à ce dis-cours-là.

LES CHAMPS.

Air : Mon amour était pour Marie.

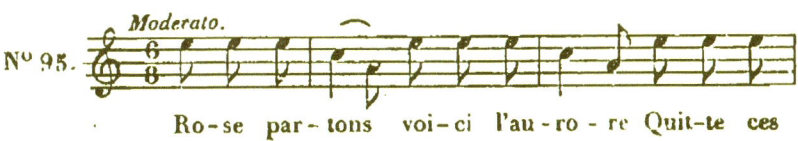

Moderato.

N° 95.

Ro-se par-tons voi-ci l'au-ro-re Quit-te ces

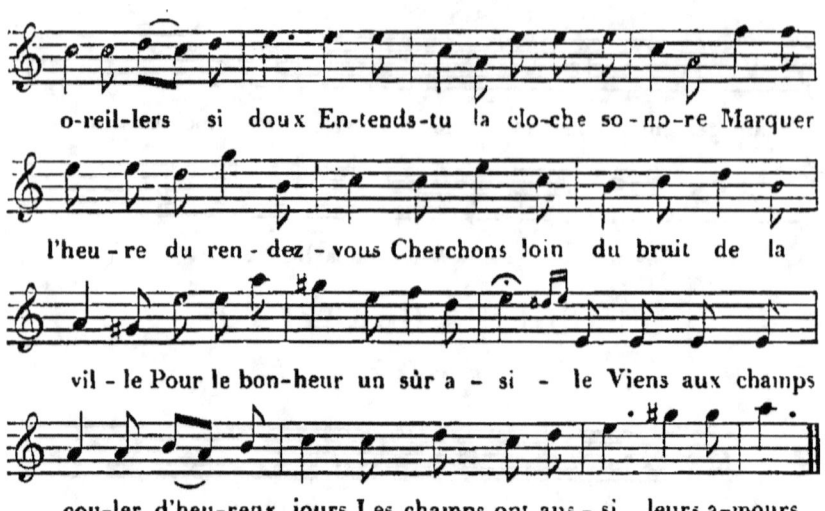

o-reil-lers si doux En-tends-tu la clo-che so-no-re Marquer
l'heu-re du ren-dez-vous Cherchons loin du bruit de la
vil-le Pour le bon-heur un sûr a-si-le Viens aux champs
cou-ler d'heu-reux jours Les champs ont aus-si leurs a-mours.

LA COCARDE BLANCHE.

Air des Trois Cousines.

N° 96. *Allegro.*

Jour de paix et de dé-li-vran-ce Qui des vain-
cus fit le bon-heur Beau jour qui vint rendre à la
Fran-ce La co-car-de blanche et l'hon-neur ! Chan-tons
ce jour cher à nos bel-les Où tant de rois par leurs suc-
cès Ont pu-ni les Fran-çais re-bel-les Et sau-
vé tous les bons Fran-çais.

MON HABIT.

Air du vaudeville de Décence.

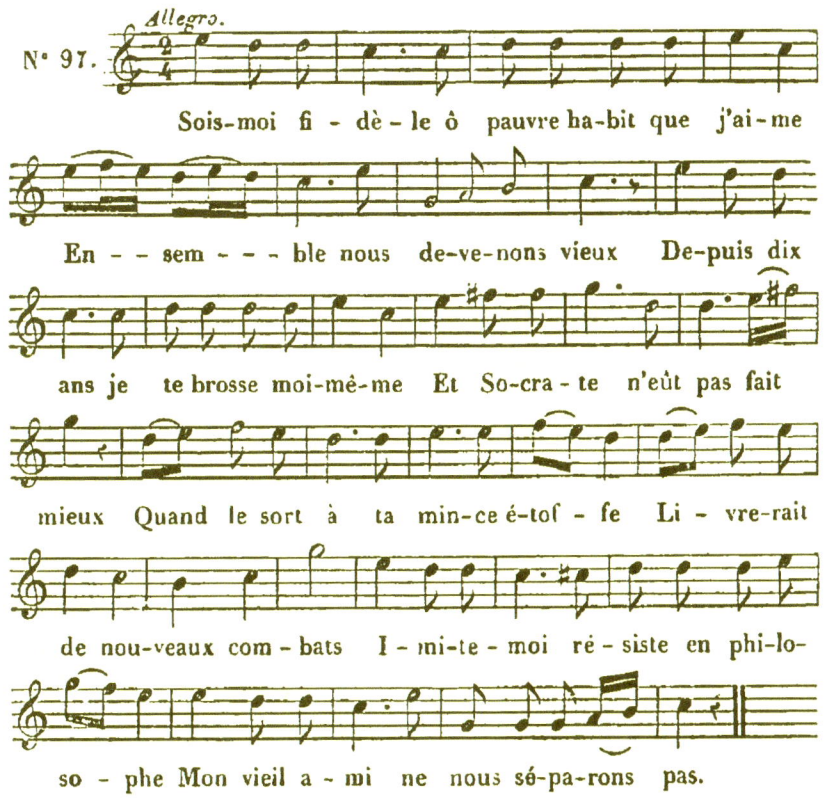

N° 97.

Sois-moi fi-dè-le ô pauvre ha-bit que j'ai-me En--sem---ble nous de-ve-nons vieux De-puis dix ans je te brosse moi-mê-me Et So-cra-te n'eût pas fait mieux Quand le sort à ta min-ce é-tof-fe Li-vre-rait de nou-veaux com-bats I-mi-te-moi ré-siste en phi-lo-so-phe Mon vieil a-mi ne nous sé-pa-rons pas.

MÊME CHANSON,

Musique de M. Gaubert.

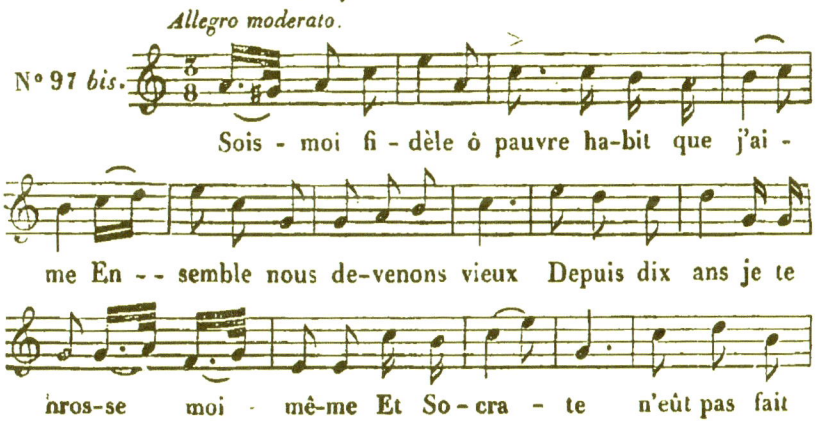

N° 97 bis.

Sois-moi fi-dèle ô pauvre ha-bit que j'ai-me En--semble nous de-venons vieux Depuis dix ans je te bros-se moi-mê-me Et So-cra-te n'eût pas fait

mieux Quand le sort à ta min-ce é-tof------fe Li-vre-rait de nou-veaux combats I--mi-te-moi ré-siste en philo-so-phe Mon vieil a-mi ne nous sé-parons pas.

LE VIN ET LA COQUETTE.

Air : *Je veux bientôt quitter l'empire.*

N° 98.

A-mis il est u-ne co-quet-te Dont je re-doute i-ci les yeux Que sa va-ni-té qui me guet-te Me trouve tou-jours plus jo--yeux Me trou-ve toujours plus jo-yeux C'est au vin de rendre im-pos--si-ble Le tri-om-phe qu'elle es-pé-rait Le tri-om-phe qu'elle espé-rait Ah! cachons bien que mon cœur est sen-si-ble La coquette en a-bu--se-rait La co-quette en a-bu-se-rait.

LA SAINTE-ALLIANCE BARBARESQUE.

Air de Calpigi.

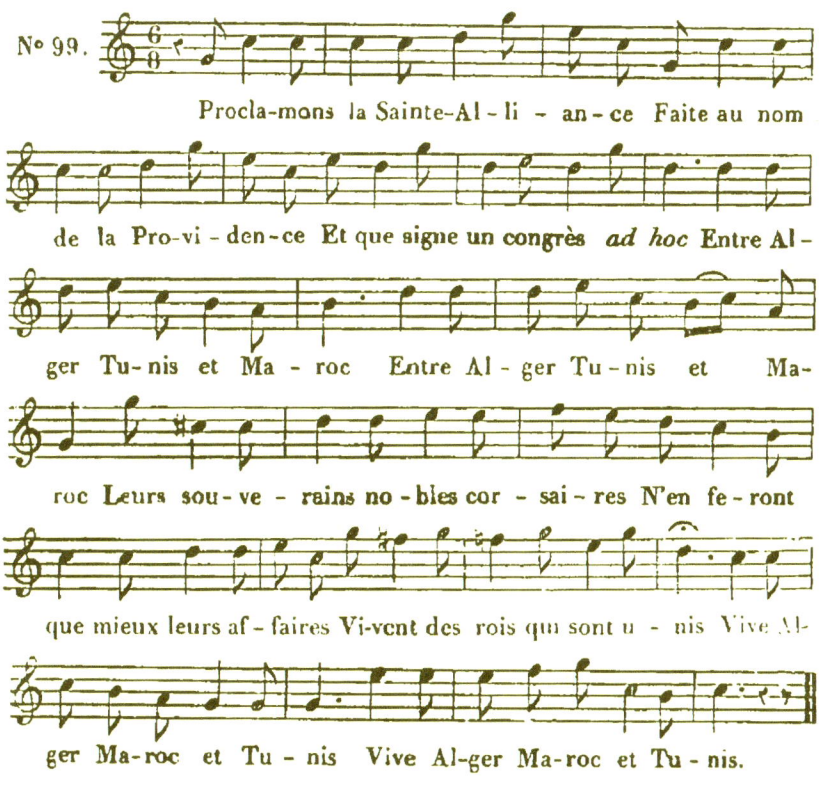

L'ERMITE ET SES SAINTS.

Air : Rassurez-vous, ma mie.

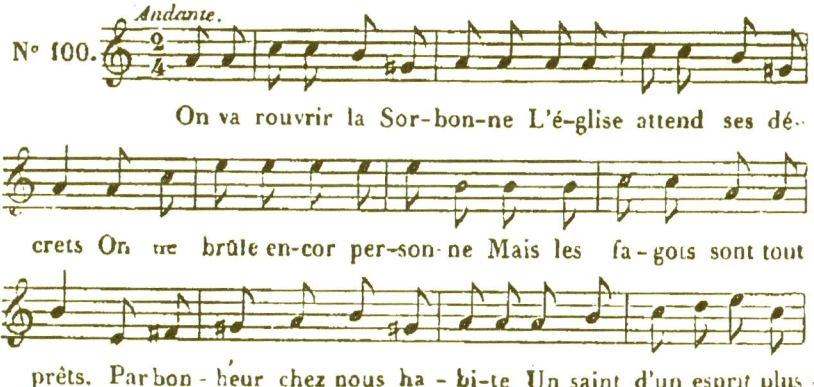

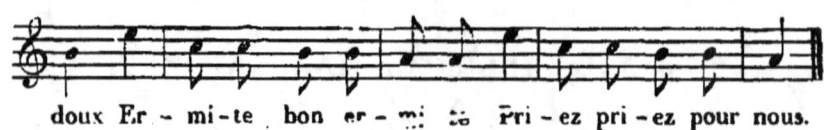

doux Er-mi-te bon er-mi-te Pri-ez pri-ez pour nous.

MON PETIT COIN.

Air du vaudeville de la petite Gouvernante.

Andante.

N° 101.

Non le mon-de ne peut me plaire Dans mon coin re-tour-nons rê-ver Mes a-mis de vo-tre ga-lè-re Un for-çat vient de se sau-ver Dans le dé-sert que je me tra-ce Je suis li-bre comme un bé-douin Mes a-mis lais-sez-moi de gra-ce Lais-sez-moi dans mon pe-tit coin Mes a-mis lais-sez-moi de gra-ce Lais-sez-moi dans mon pe-tit coin.

LE SOIR DES NOCES.

Air: Zon! ma Lisette, zon! ma Lison.

Allegretto.

N° 102.

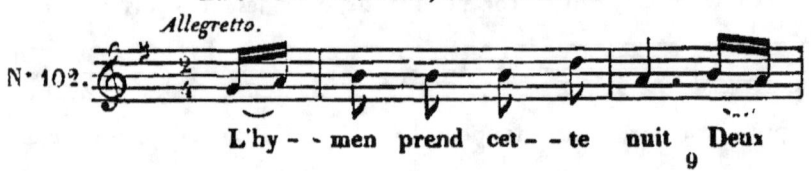

L'hy--men prend cet--te nuit Deux

a-mans dans sa nas-se Qu'au seuil de leur ré-duit Un

doux con-cert se pla - ce Zon! flû-te et bas-se Zon! vio-lon

Zon! flû-te et bas-se Et vio - lon zon zon!

L'INDÉPENDANT.

Air : *Je vais bientôt quitter l'empire.*

N° 103. Allegretto.

Res-pec-tez mon in-dé-pen-dan - ce Es-cla-ves

de la va - - ni - té C'est à l'om - bre de l'in-di-

gen - ce Que j'ai trou-vé la li - - ber - - té Que j'ai trou-

vé la li - - ber - - té Ju-gez aux chants qu'elle m'in-

spi-re Quel est sur moi son as-cendant Quel est sur moi son ascen-

dant Li - set-te seule a le droit de sou - ri - re Quand je lui

dis je suis in-dépendant Je suis je suis je suis in-dé-pen-dant.

LES CAPUCINS.

Air : *Faut d'la vertu, pas trop n'en faut.*

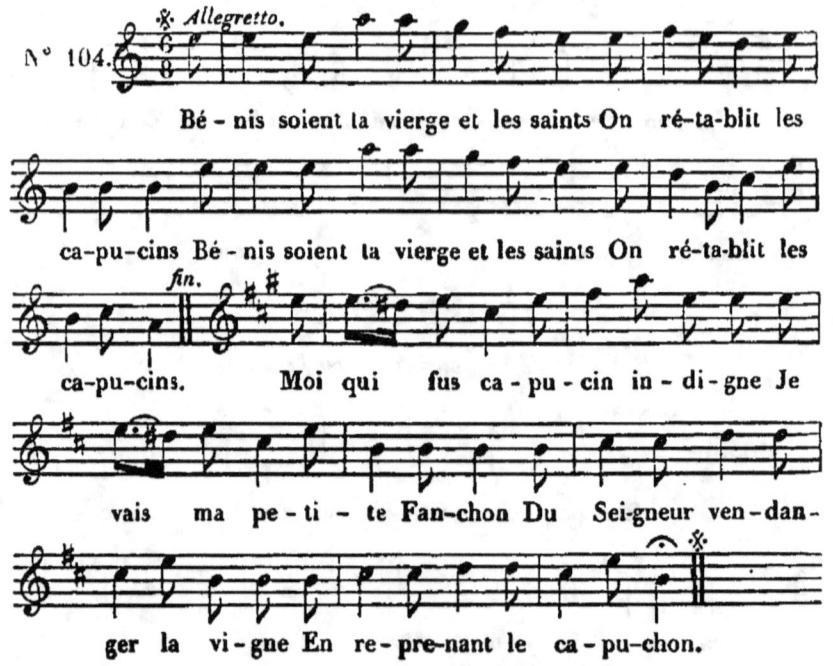

LA BONNE VIEILLE.

Musique de B. Wilhem.

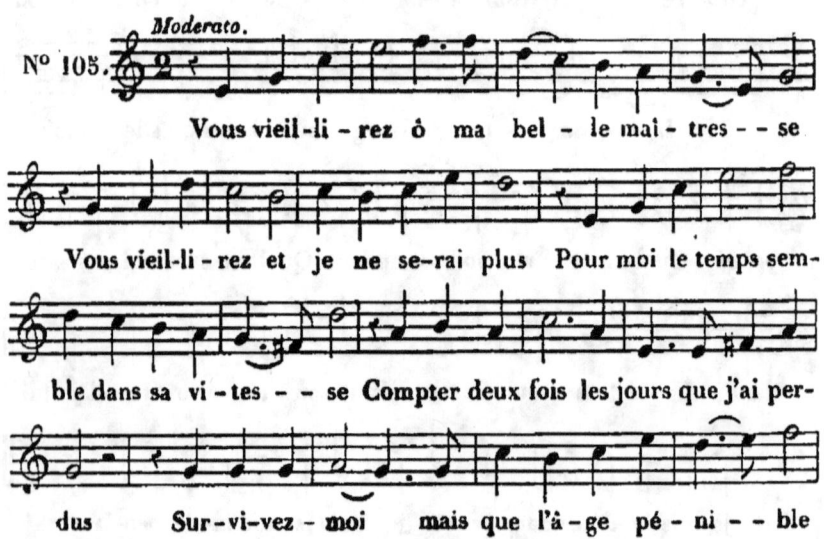

68 AIRS DES CHANSONS

Vous trouve encor fi-dè-le à mes le-çons Et bon-ne vieille au coin d'un feu pai-si-ble De votre a-mi ré-pé-tez les chansons.

MÊME CHANSON,

Air : *Muse des bois et des plaisirs champêtres.*

N° 105 *bis.* Andante.

Vous vieil-li-rez ô ma bel-le mai-tres-se Vous vieil-li-rez et je ne se-rai plus Pour moi le temps sem-ble dans sa vi-tes-se Comp-ter deux fois les jours que j'ai per-dus Sur-vi-vez-moi mais que l'â-ge pé-ni-ble Vous trouve en-cor fi-dè-le à mes le-çons Et bon-ne vieille au coin d'un feu pai-si-ble De vo-tre a-mi ré-pé-tez les chan-sons De vo--tre a-mi ré-pé-tez les chan-sons.

MÊME CHANSON,

Musique de E. Bruguière.

N° 105 *ter.*

Vous vieil-li-rez ô ma bel-le mai-tres-se vous vieil-li-rez et je ne se-rai plus Pour moi le temps sem-ble dans sa vi-tes-se Comp-ter deux fois les jours que j'ai per-dus Sur-vi-vez-moi mais que l'â-ge pé-ni-ble Vous trouve encor fi-dè-le à mes le-çons Et bon-ne vieil-le au coin d'un feu pai-si-ble De vo-tre a-mi ré-pé-tez les chan-sons. De vo-tre a-mi ré-pé-tez les chan-sons.

LA VIVANDIÈRE.

Musique de B. Wilhem.

N° 106.

Vi-vau-diè-re du ré-gi-ment C'est Ca-tin qu'on me

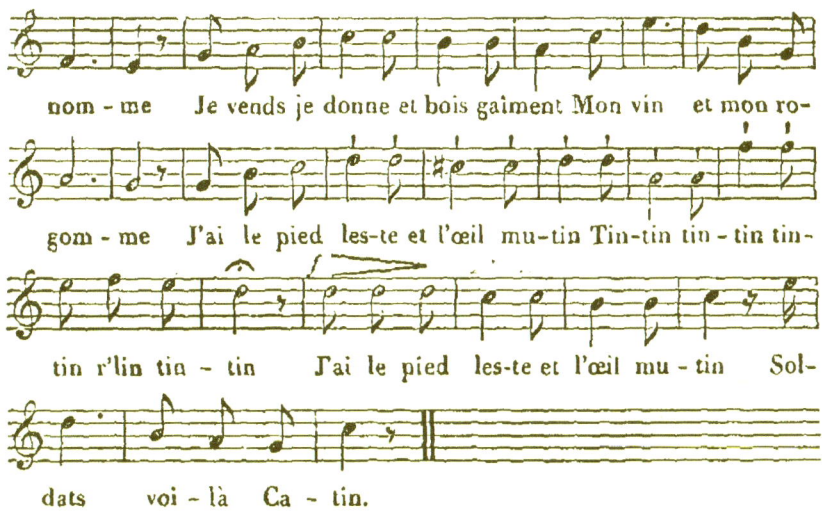

COUPLETS A MA FILLEULE.

Air : *J'étais bon chasseur autrefois.*

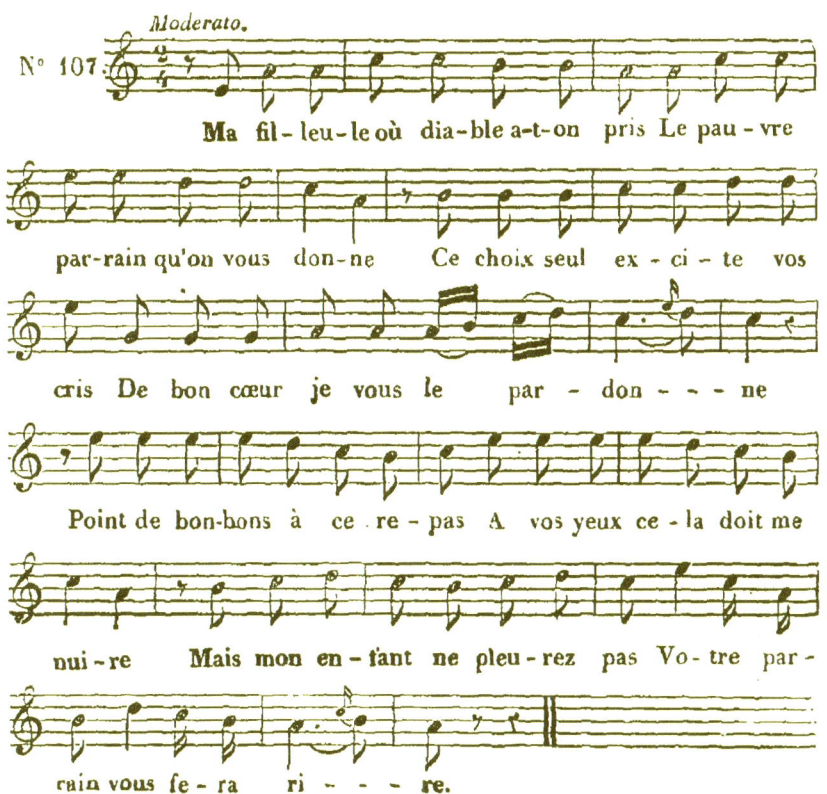

L'EXILÉ.

Air: *Ermite, bon Ermite.*

N° 108.

A d'ai-ma-bles com-pa-gnes Un-e jeu-ne beau-té Di-sait dans nos cam-pa-gnes Rè-gne l'hu-ma-ni-té Un é-tranger s'a-van-ce Qui par-mi nous er-rant Re-demande la France Qu'il chante en sou-pi-rant D'une terre ché-ri-e C'est un fils dé-so-lé Rendons u-ne pa-tri-e Une pa-tri-e Au pau-vre e-xi-lé.

MÊME CHANSON,

ROMANCE A DEUX VOIX,

Musique de M. A. Romagnesi.

N° 108 bis.

SOPRANO. A d'aimables com-pa-gnes U-ne jeune beau-

TENORE. A d'aimables com-pa-gnes U-ne jeu-ne beau-

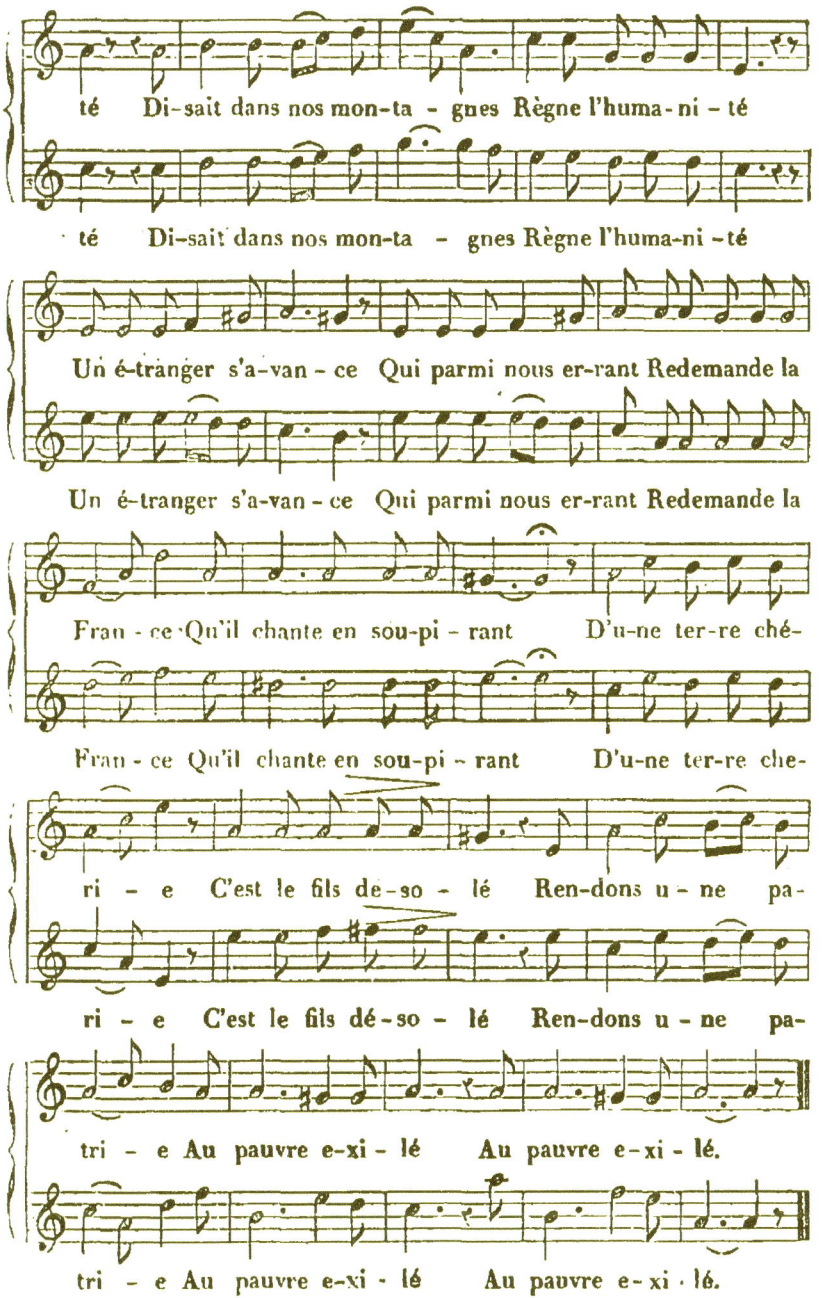

LA BOUQUETIÈRE ET LE CROQUE-MORT.

Air : *Eh! le cœur à la danse.*

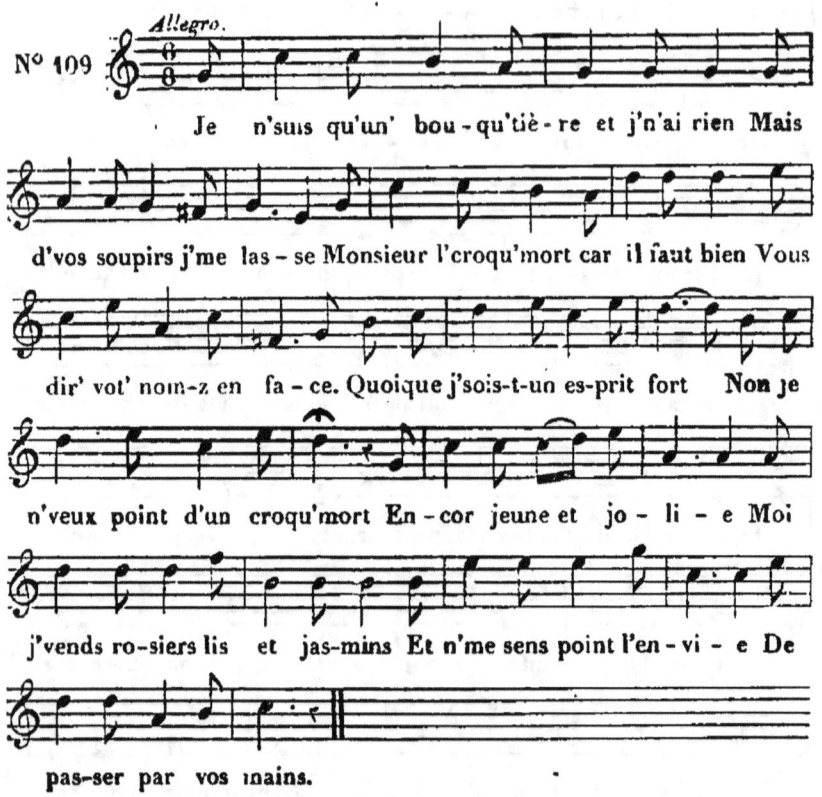

LA PETITE FÉE.

Air : *C'est le meilleur homme du monde.*

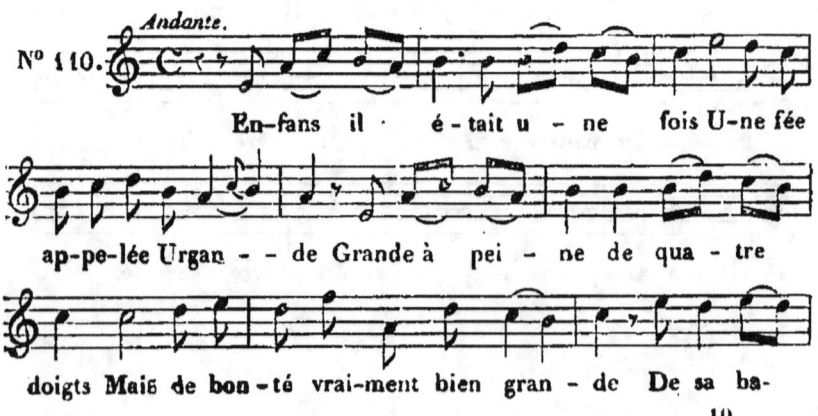

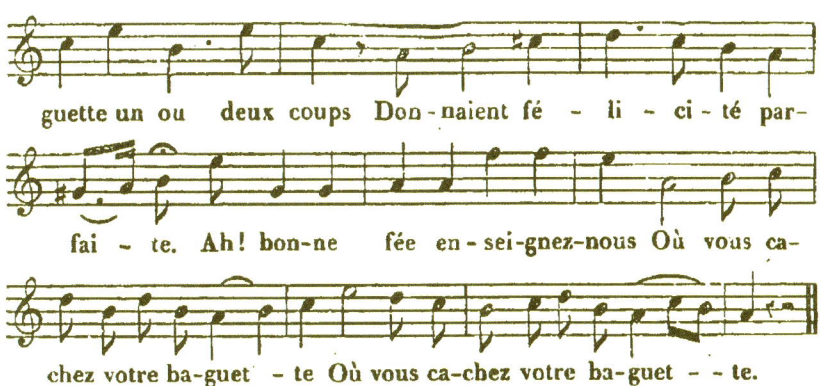

MA NACELLE.

Air : Eh! vogue la galère.

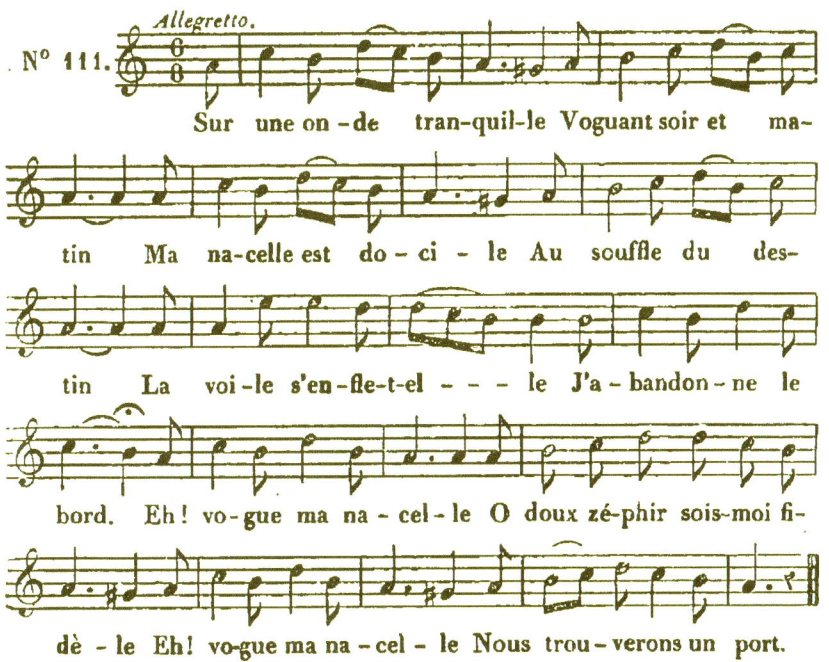

MÊME CHANSON,

Musique de M. Panseron.

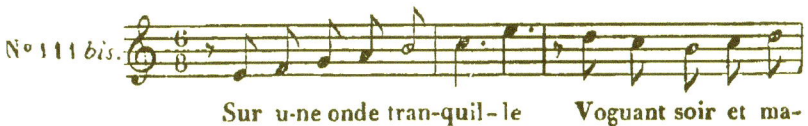

tin Ma na-celle est do-ci-le Au souf-fle du des-
tin La voi-le s'en-fle-t-el-le J'a-ban-don-ne le
bord ———— J'a-ban-don — ne le bord. Eh!
vo-gue ma na-cel-le O doux zé-phir sois-moi fi-dè-le Eh!
vo-gue ma na-cel-le Nous trouve-rons un port Ah!
ah! nous trouve-rons un port Ah! ah! nous trouve
rons un port. ————

MONSIEUR JUDAS.

Air : *J'ons un curé patriote*.

N° 112.

Monsieur Ju-das est un drô-le Qui sou-
tient a-vec cha-leur Qu'il n'a jou-é qu'un seul rô-le Et n'a
pris qu'u-ne cou-leur Nous qui dé-tes-tons les gens Tan-tôt

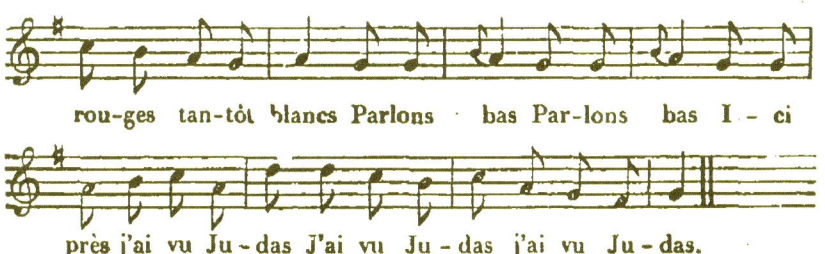

LE DIEU DES BONNES GENS.

Air du Vaudeville de la Partie carrée.

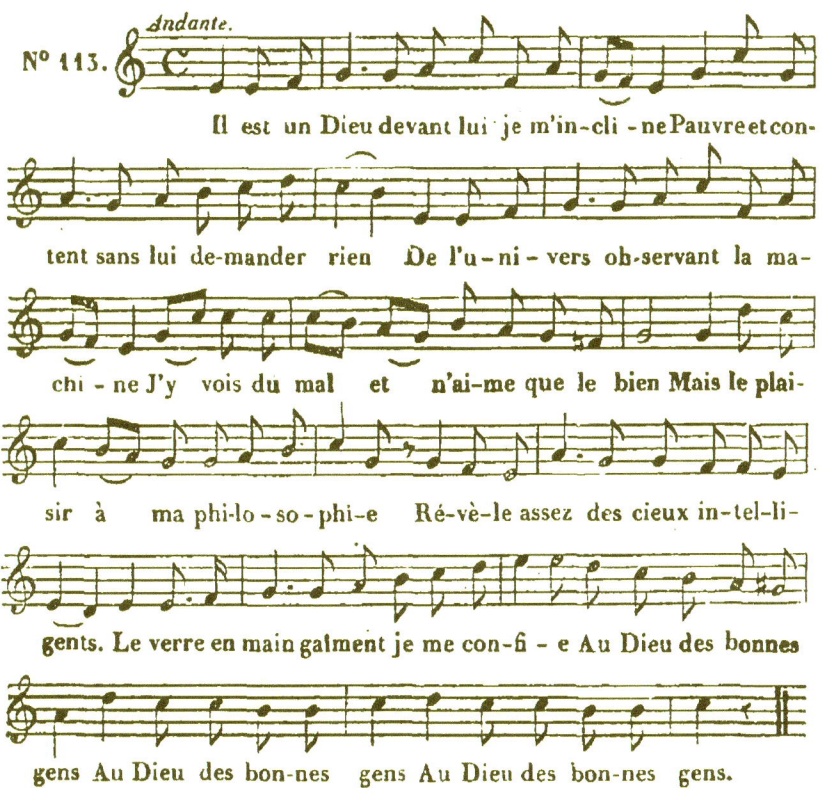

ADIEUX A DES AMIS.

Air : C'est un lanla, landerireue.

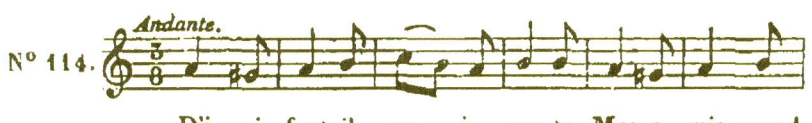

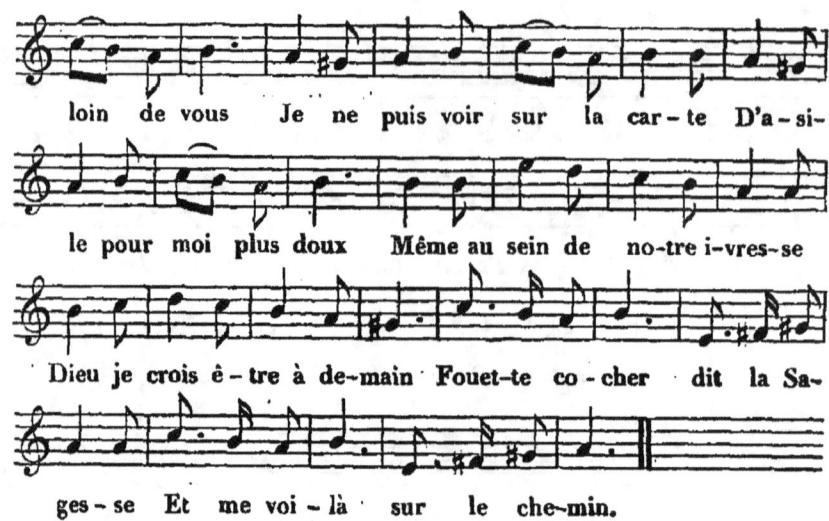

loin de vous Je ne puis voir sur la car-te D'a-si-le pour moi plus doux Même au sein de no-tre i-vres-se Dieu je crois ê-tre à de-main Fouet-te co-cher dit la Sa-ges-se Et me voi-là sur le che-min.

LA RÊVERIE.

Air : *La signora malade.*

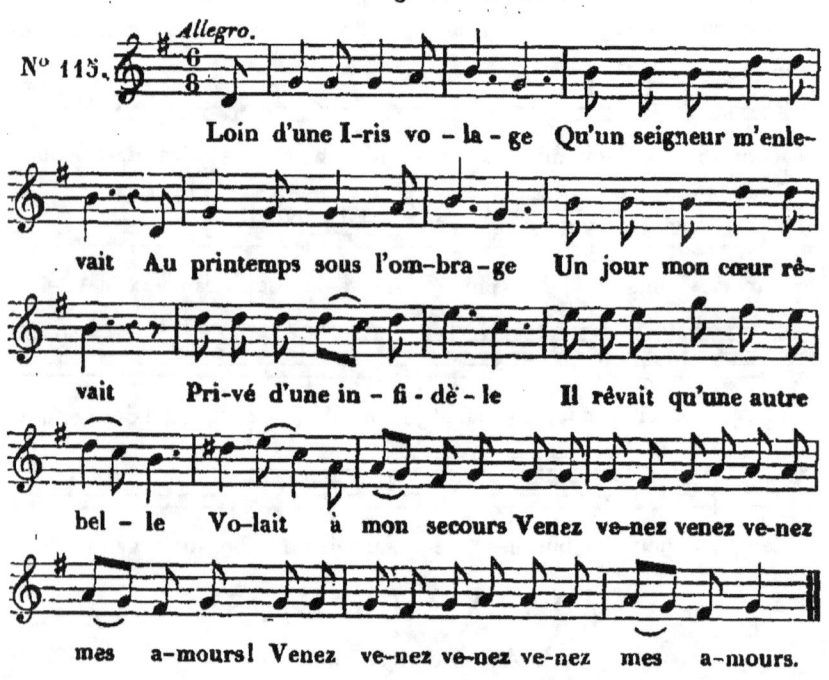

N° 115. Allegro.

Loin d'une I-ris vo-la-ge Qu'un seigneur m'enle-vait Au printemps sous l'om-bra-ge Un jour mon cœur rê-vait Pri-vé d'une in-fi-dè-le Il rêvait qu'une autre bel-le Vo-lait à mon secours Venez ve-nez venez ve-nez mes a-mours! Venez ve-nez ve-nez ve-nez mes a-mours.

BRENNUS.

Musique de M. B. Wilhem.

N° 116.

Bren-nus di-sait aux bons Gau-lois Cé-lé-brez un tri-om-phe in-si- - - - -gne Les champs de Rome ont pa-yé mes ex-ploits Et j'en rapporte un cep de vi- - - -gne Grace à la vigne unissons pour tou-jours L'hon-neur les arts la gloire et les a-mours Grace à la vigne unissons pour tou-jours L'hon-neur les arts la gloi-re et les a-mours.

MÊME CHANSON,
Air de Pierre-le-Grand.

N° 116 bis.

Brennus di-sait aux bons Gau-lois Cé-lé-brez un tri-om-phe in-si-gne Les champs de Ro-me ont pa-yé mes ex-ploits Et j'en rap-por-te un cep de vi-

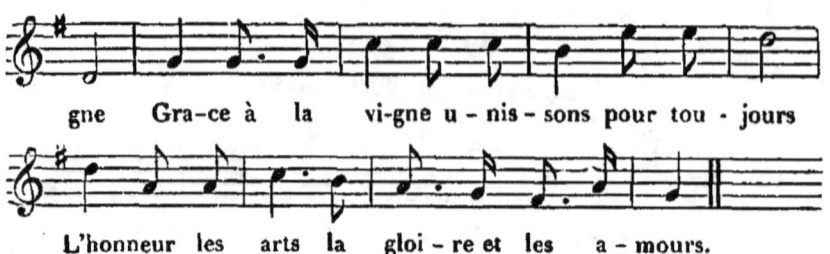

LES CLEFS DU PARADIS.

Air : *A coups d'pied, à coups d'poing.*

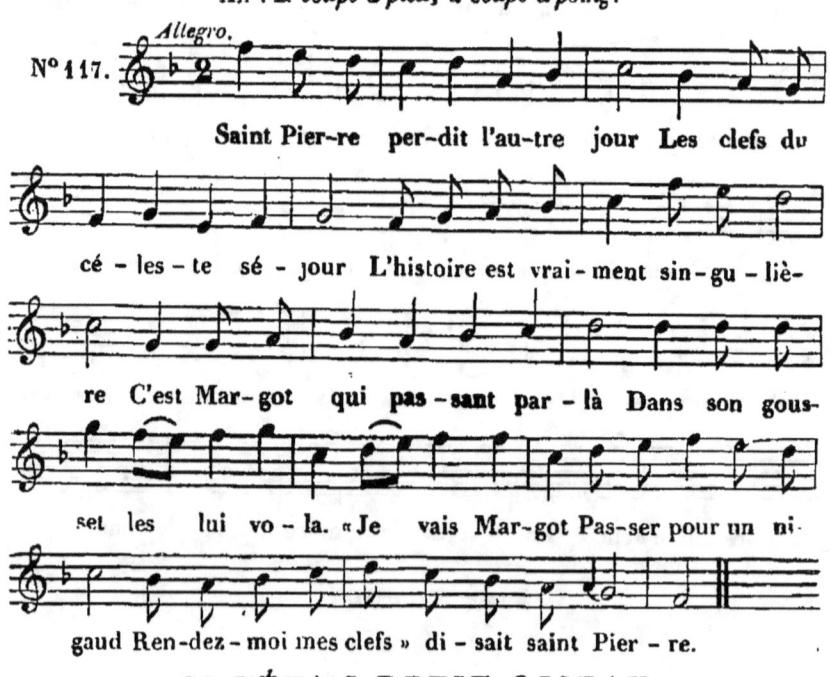

SI J'ÉTAIS PETIT OISEAU.

Musique de M. B. Wilhem.

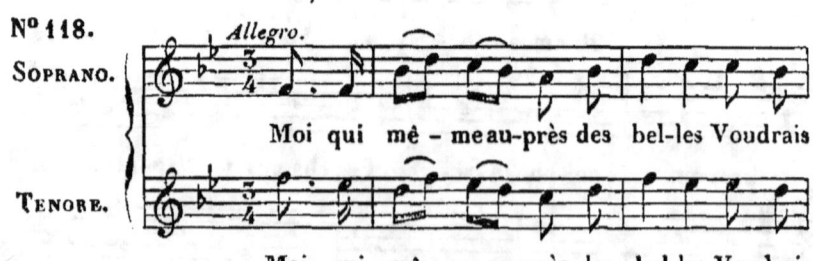

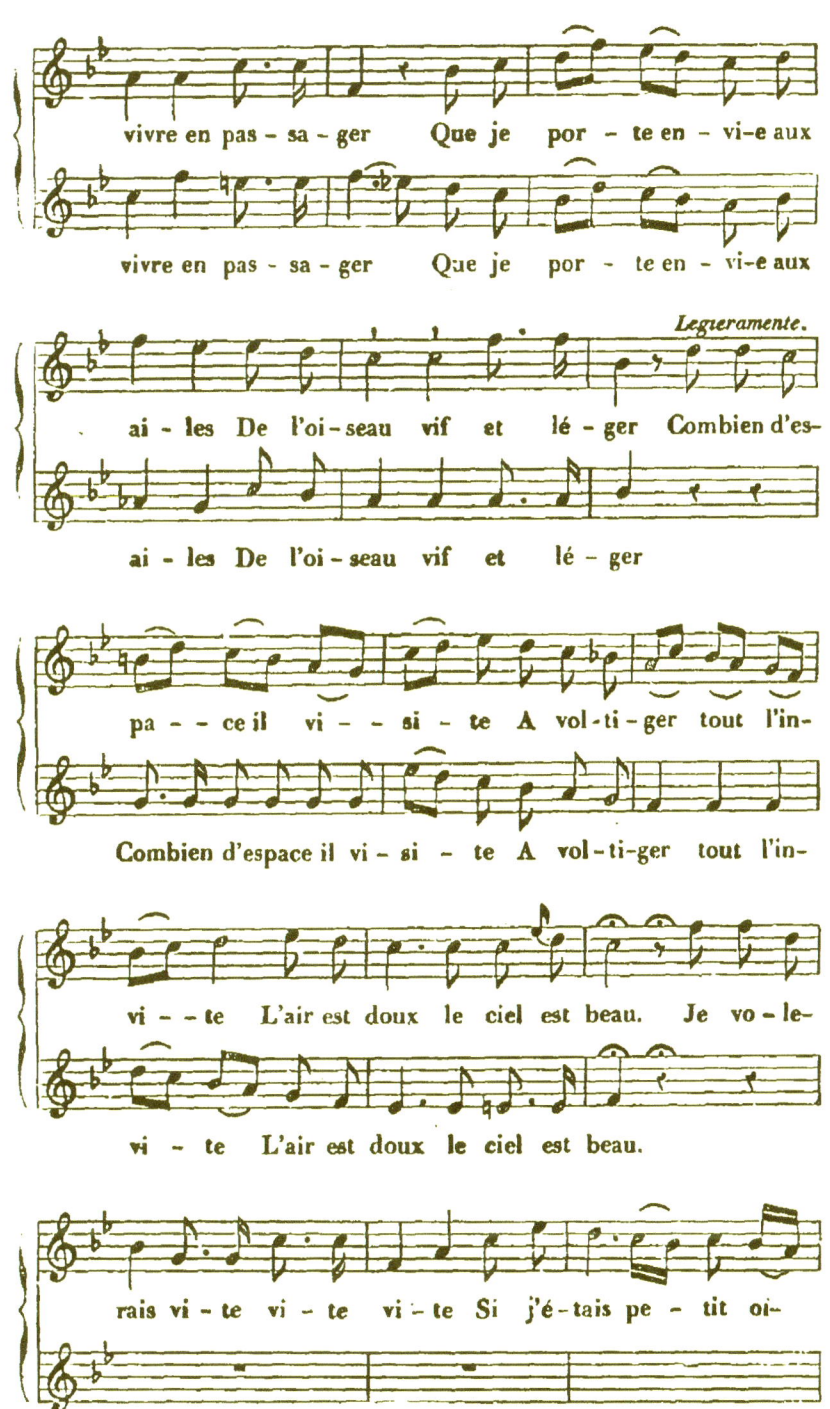

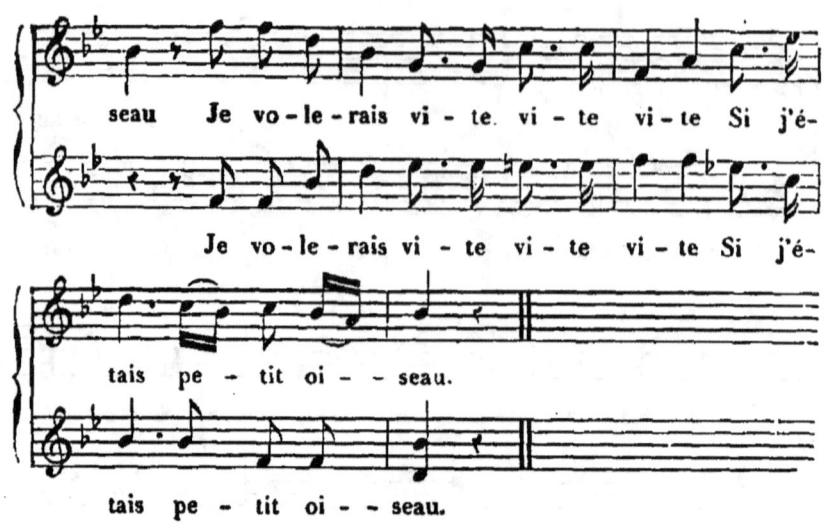

MÊME CHANSON.

Air : *Il faut que l'on file doux.*

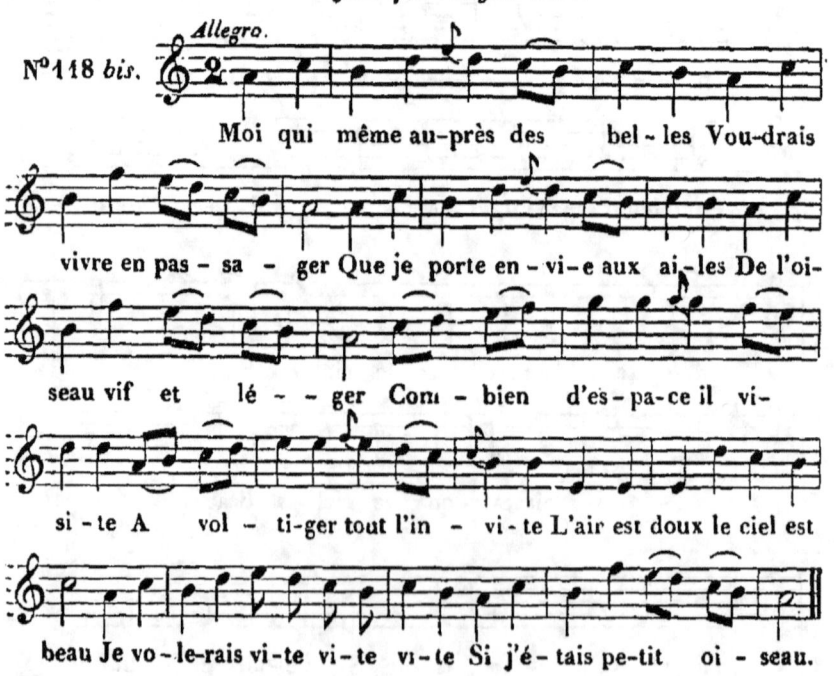

LE BON VIEILLARD.

Air : *Contentons-nous d'une simple bouteille.*

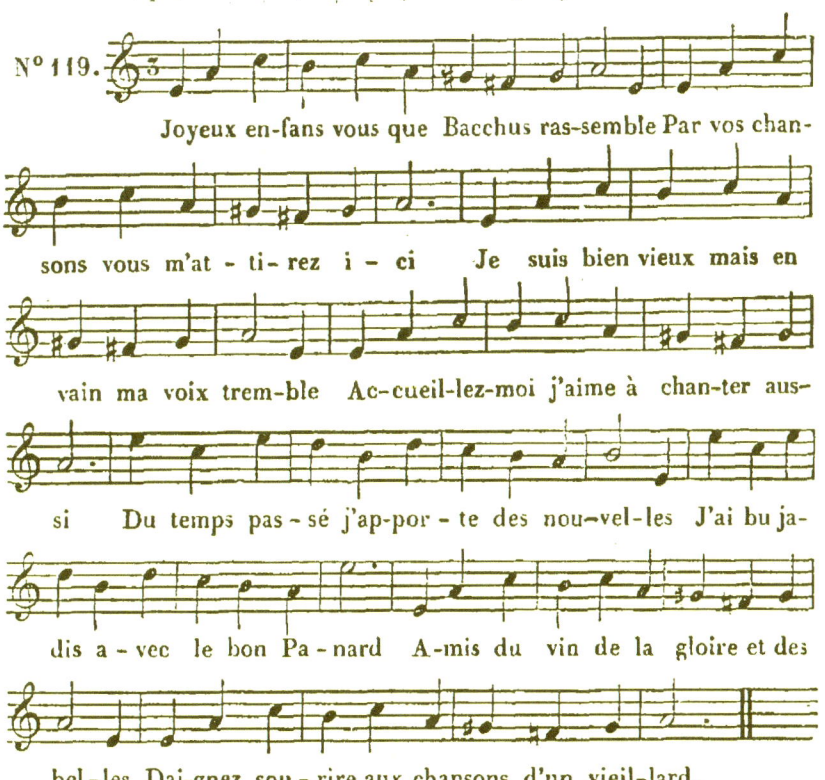

N° 119.

Joyeux en-fans vous que Bacchus ras-semble Par vos chan-sons vous m'at-ti-rez i-ci Je suis bien vieux mais en vain ma voix trem-ble Ac-cueil-lez-moi j'aime à chan-ter aus-si Du temps pas-sé j'ap-por-te des nou-vel-les J'ai bu ja-dis a-vec le bon Pa-nard A-mis du vin de la gloire et des bel-les Dai-gnez sou-rire aux chansons d'un vieil-lard.

MÊME CHANSON,

Musique de Bruguière.

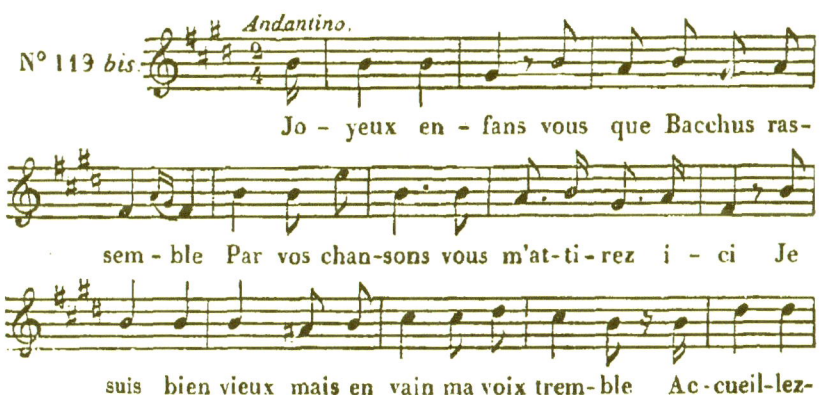

N° 119 bis. Andantino.

Jo-yeux en-fans vous que Bacchus ras-sem-ble Par vos chan-sons vous m'at-ti-rez i-ci Je suis bien vieux mais en vain ma voix trem-ble Ac-cueil-lez-

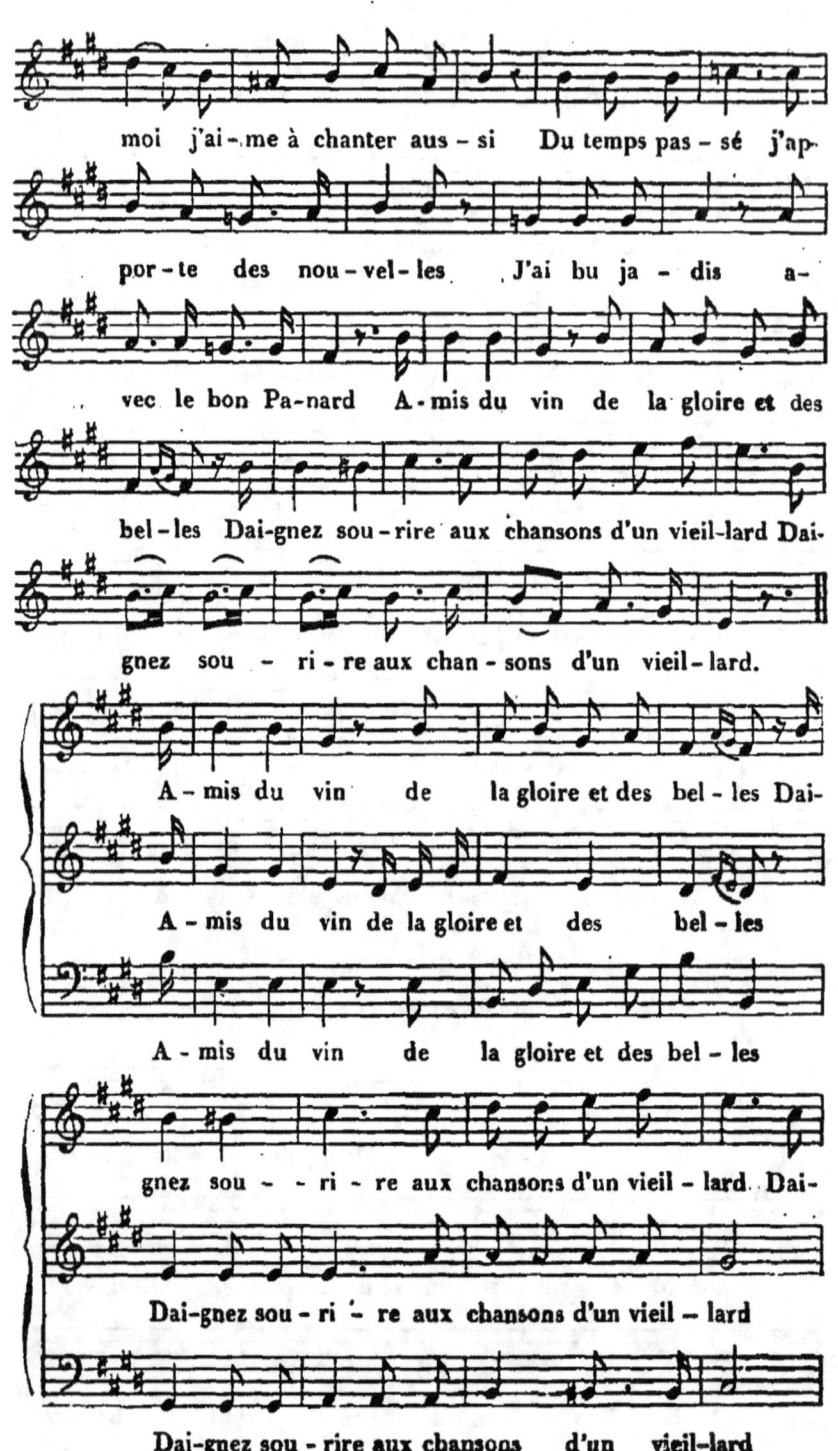

gnez sou - - ri - re aux chan-sons d'un vieil-lard.

Dai - gnez sou - ri - re aux chansons d'un vieil-lard.

Dai - gnez sou - ri - re aux chansons d'un vieil-lard.

QU'ELLE EST JOLIE!

Air de Lantara.

N° 120.

Grands dieux combien elle est jo - li - e Cel-le que j'ai - me-rai tou-jours Dans leur dou - ce mé - lan - co- li - e Ses yeux font rê-ver aux a - mours Ses yeux font rê-ver aux a - mours Du plus beau souffle de la vi - e A l'a - ni - mer le ciel se plait Grands dieux com- bien el - le est jo - li - e Et moi je suis je suis si laid Grands dieux combien el-le est jo - - li - e Et moi je

MÊME CHANSON,

Musique de Guichard Printemps.

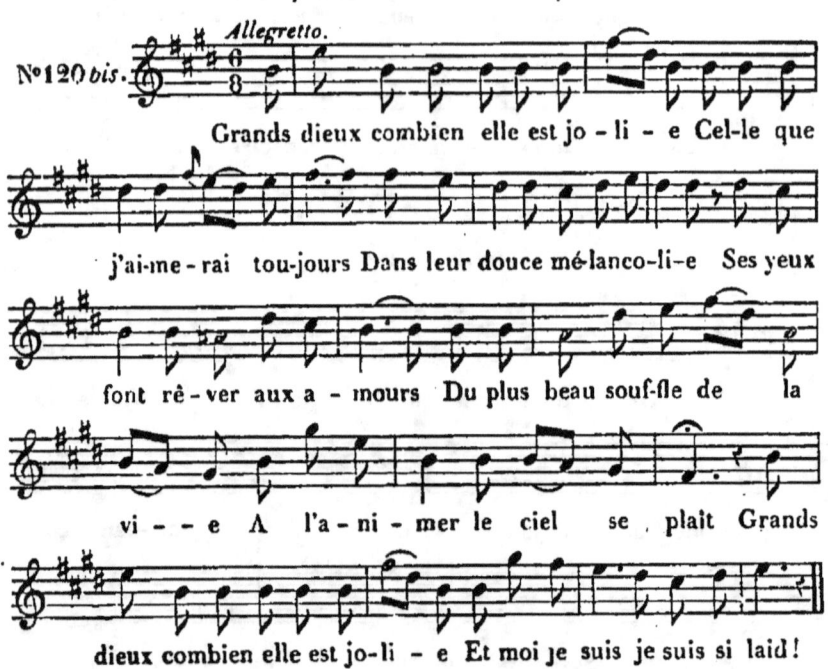

LES CHANTRES DE PAROISSE.

Air du Bastringue.

-roisse A qui nous tire enfin d'angoisse D'abord pour ne rien oublier Re-mon-tons à Fran-çois pre-mier.

L'AVEUGLE DE BAGNOLET.

Air : *Ronde de la Ferme et le Château.*

N° 122. *Allegro.*

A Ba-gno-let j'ai vu na-guè-re Cer-tain vieil-lard toujours con-tent A-veugle il re-vint de la guer-re Et pauvre il mendi-e en chantant Et pauvre il men-di-e en chan-tant Sur sa vielle il re-dit sans ces - - - se Aux gens de plaisir je m'a-dres-se Ah! don-nez don-nez s'il vous plaît Et de lui don-ner l'on s'em-pres-se Ah! don-nez don-nez s'il vous plaît A l'a-veu-gle de Ba-gno-let.

MÊME CHANSON,

Musique d'Auguste Andrade.

Andante villageois.

N° 122 bis.

A Bagnolet j'ai vu naguère Certain vieillard toujours content A-veugle il revint de la guerre Et pauvre il mendie en chantant Sur sa vielle il redit sans cesse Aux gens de plaisir je m'adresse Ah! donnez donnez s'il vous plaît Et de lui donner l'on s'empresse Ah! donnez donnez s'il vous plaît A l'aveugle de Bagnolet.

LE PRINCE DE NAVARRE

Air du ballet des Pierrots.

Allegro.

N° 123.

Quoi tu veux régner sur la France Es-tu fou pauvre Mathurin N'échange point ton indigence Contre tout

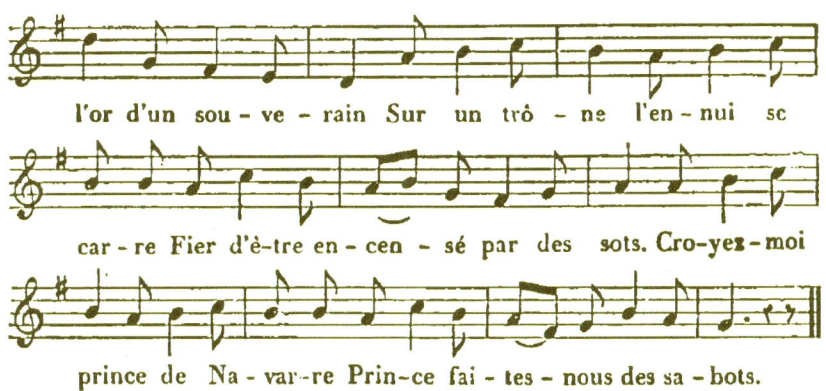

l'or d'un sou-ve-rain Sur un trô-ne l'en-nui se car-re Fier d'è-tre en-cen-sé par des sots. Cro-yez-moi prince de Na-var-re Prin-ce fai-tes-nous des sa-bots.

LA MORT SUBITE.

Air du ballet des Pierrots.

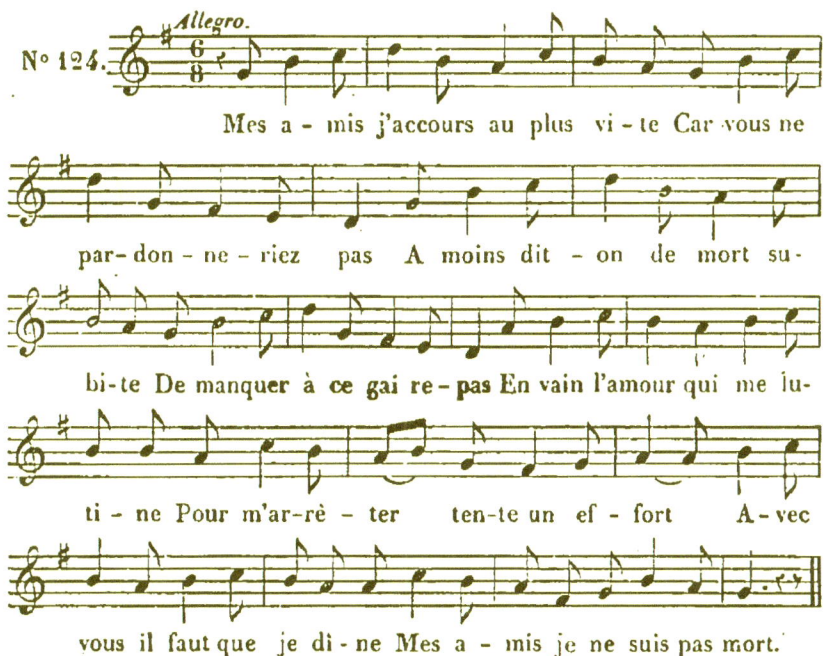

Mes a-mis j'accours au plus vi-te Car vous ne par-don-ne-riez pas A moins dit-on de mort su-bi-te De manquer à ce gai re-pas En vain l'amour qui me lu-ti-ne Pour m'ar-rê-ter ten-te un ef-fort A-vec vous il faut que je di-ne Mes a-mis je ne suis pas mort.

LES CINQUANTE ÉCUS.

Air : *Martin est un fort bon garçon.*

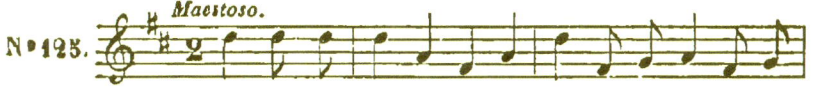

Grace à Dieu je suis hé-ri-tier Le métier De ren-

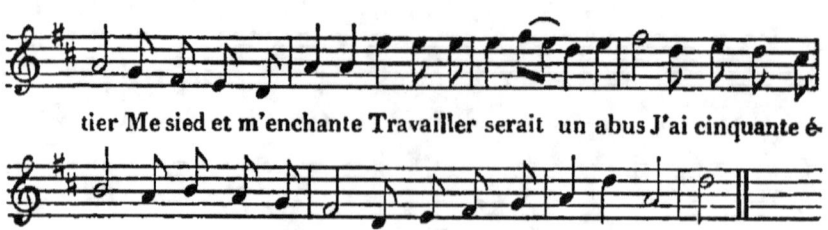

MÊME CHANSON,

Musique de M. Amédée de Beauplan.

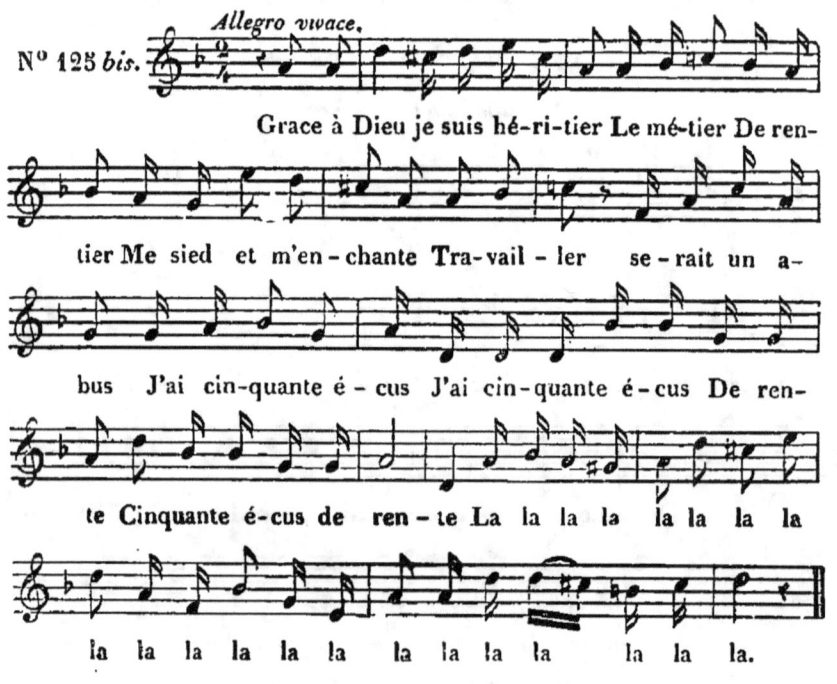

LE CARNAVAL DE 1818.

Air : A ma Margot du bas en haut.

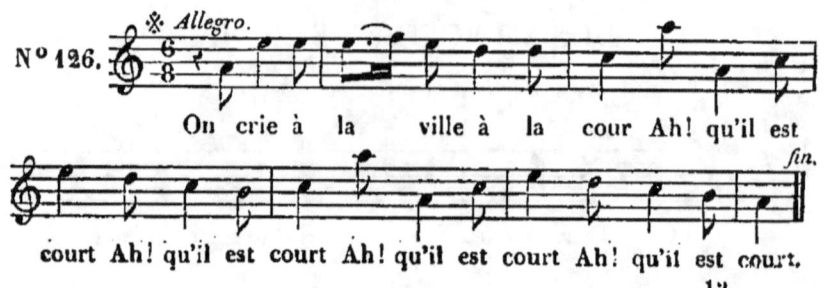

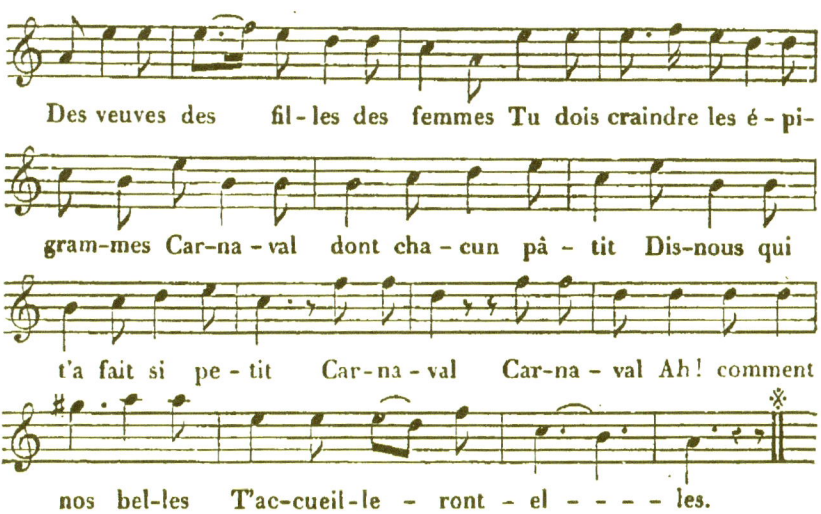

LE RETOUR DANS LA PATRIE.

Air: Suzon sortant de son village.

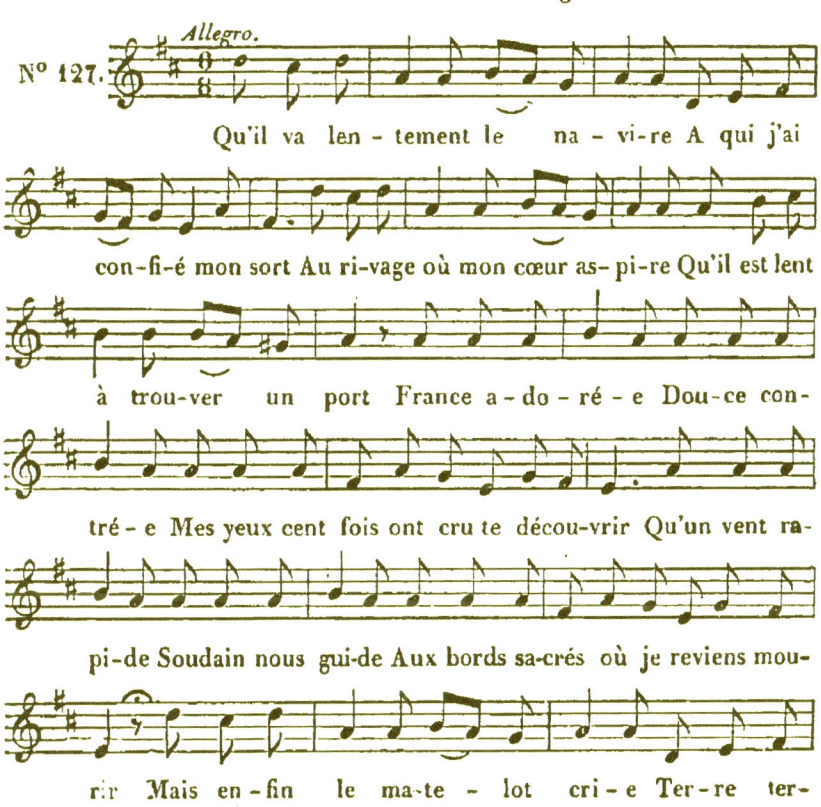

re là-bas vo-yez Ah! tous mes maux sont ou-bli-
és Sa-lut à ma pa-tri - - e Sa-lut à ma pa-tri - e.

MÊME CHANSON,

Musique de Laflèche.

N° 127 bis.

Qu'il va len-te-ment le na-vi-re A qui j'ai confi-é mon sort Au ri-vage où mon cœur as-pi-re Qu'il est lent de trou-ver un port France a-do-ré-e Dou-ce con-tré-e Mes yeux cent fois ont cru te décou-vrir Qu'un vent ra-pi-de Soudain nous gui-de Aux bords sa-crés où je re-viens mou-rir Mais en-fin le ma-te-lot cri-e Ter-re ter-re là-bas vo-yez Ah! tous mes maux sont ou-bli-és Sa-lut à ma pa-tri-e Ah! tous mes maux sont ou-bli-és Sa-lut à ma pa-tri-

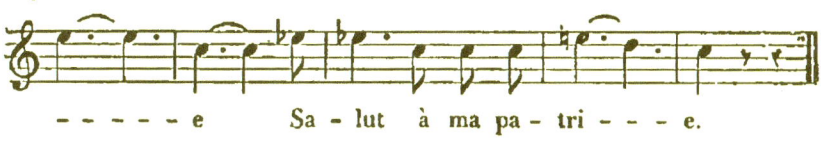
— — — — e Sa-lut à ma pa-tri — — e.

LE VENTRU.
1818.
Air : *J'ons un curé patriote.*

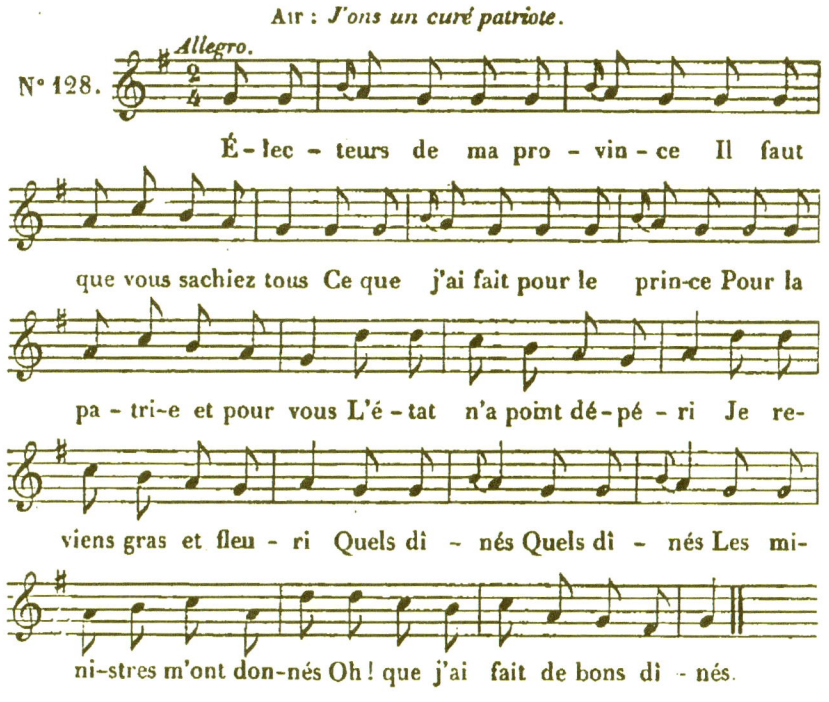

N° 128. É-lec-teurs de ma pro-vin-ce Il faut que vous sachiez tous Ce que j'ai fait pour le prin-ce Pour la pa-tri-e et pour vous L'é-tat n'a point dé-pé-ri Je re-viens gras et fleu-ri Quels di-nés Quels di-nés Les mi-ni-stres m'ont don-nés Oh! que j'ai fait de bons di-nés.

LA COURONNE.
Air : *J'étais bon chasseur autrefois.*

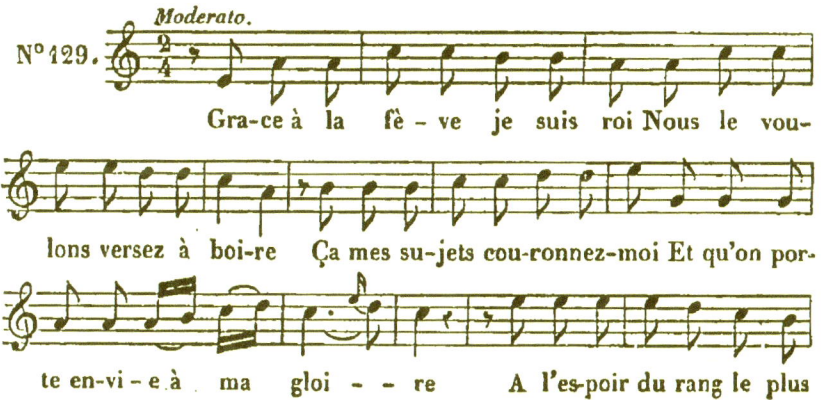

N° 129. Grâce à la fè-ve je suis roi Nous le vou-lons versez à boi-re Ça mes su-jets cou-ronnez-moi Et qu'on por-te en-vi-e à ma gloi — re A l'es-poir du rang le plus

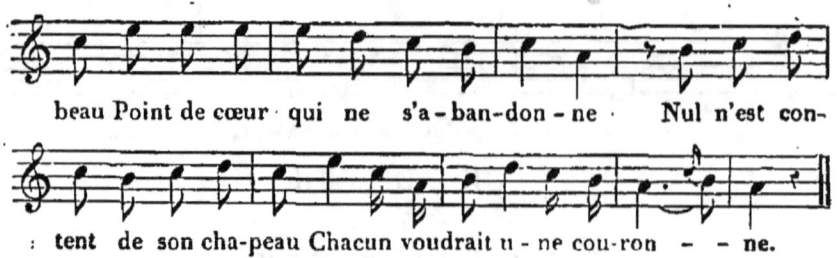

LES MISSIONNAIRES.

Air : *Eh! le cœur à la danse.*

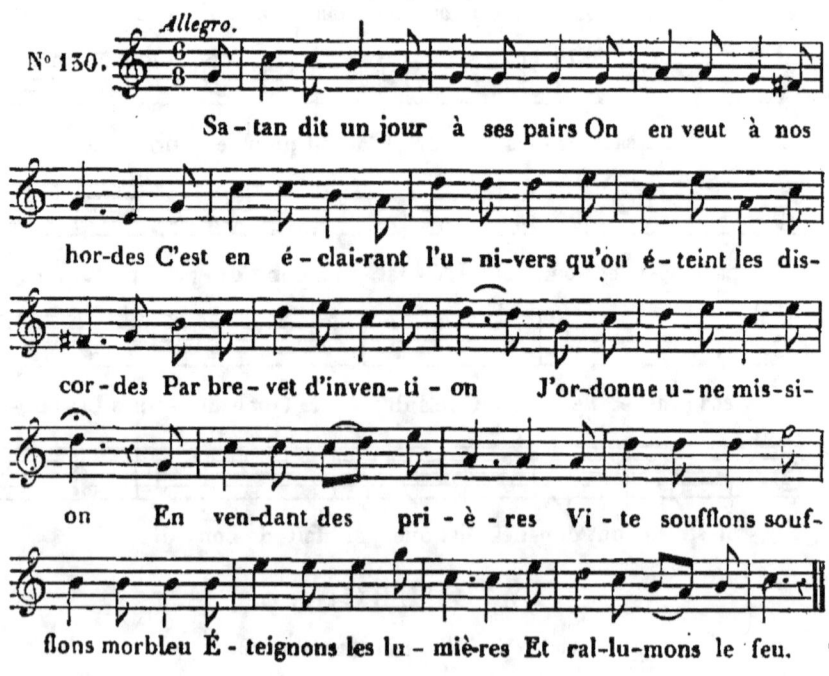

LE BON MÉNAGE.

Air de la Légère.

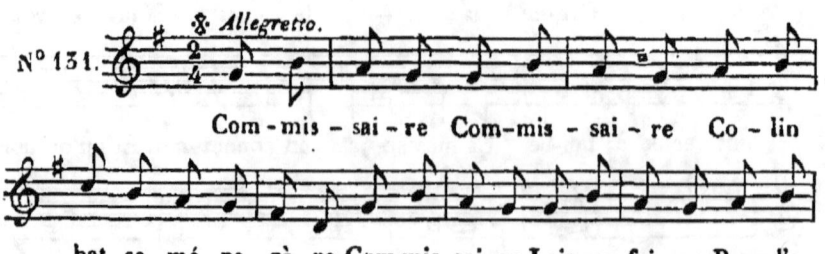

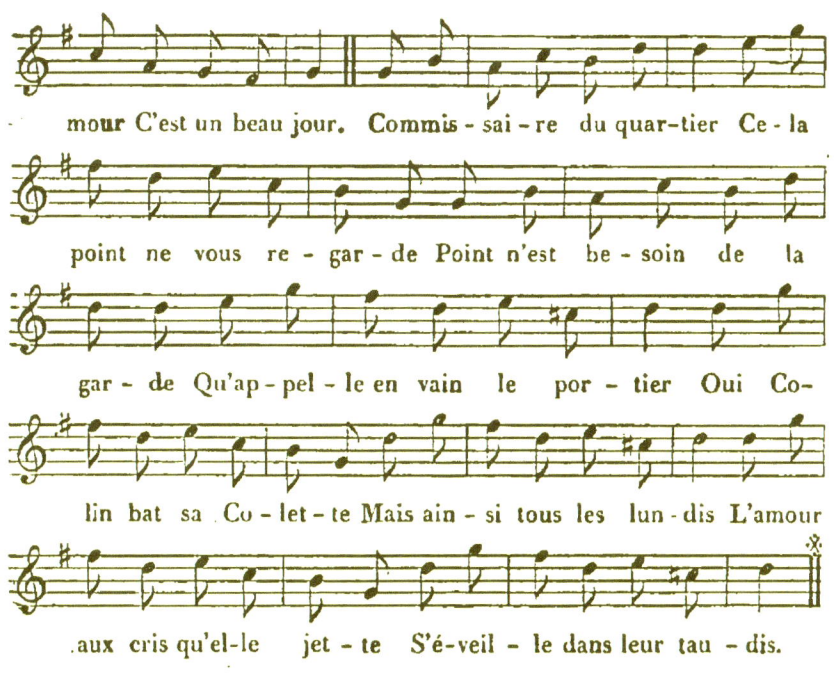

LE CHAMP D'ASILE.

Air de la romance de Bélisaire (par Garat).

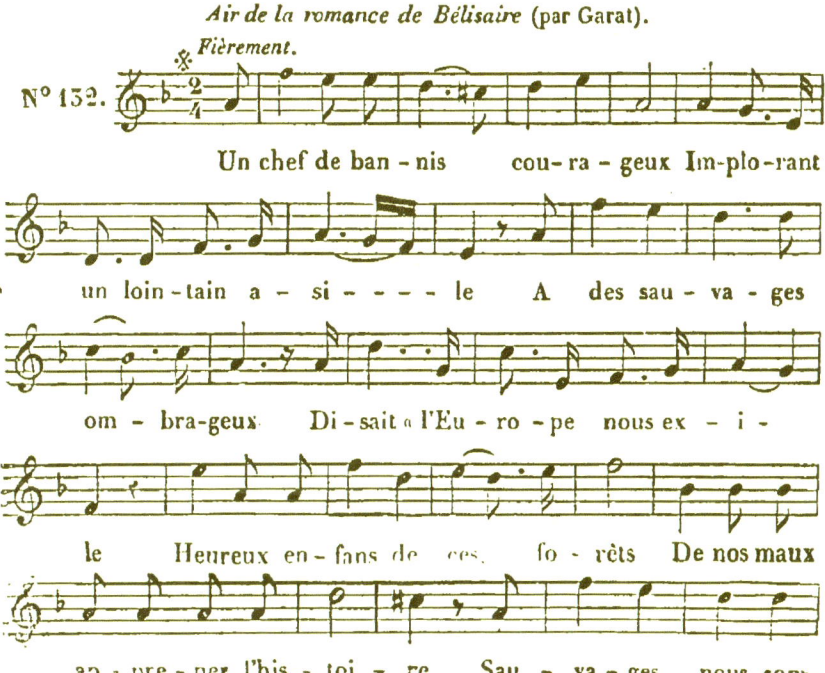

mes Fran-çais Pre-nez pi-tié de no-tre gloi-re.

MÊME CHANSON,

Musique de Gatayes.

N° 132 bis. *Fièrement.*

Un chef de ban-nis cou-ra-geux Im-plo-rant un loin-tain a-si-le A des sau-va-ges om-bra-geux Di-sait « l'Euro-pe nous ex-i-le Heureux en-fans de ces fo-rêts De nos maux ap-pre-nez l'his-toi-re Sau-va-ges nous som-mes Français Pre-nez pi-tié de no-tre gloi-re Sau-va-ges nous sommes Fran-çais Pre-nez pi-tié de no-tre gloi-re.

Pre-nez pi-tié de no-tre gloi-re.

LA MORT DE CHARLEMAGNE.

Air : *Le bruit des roulettes gâte tout.*

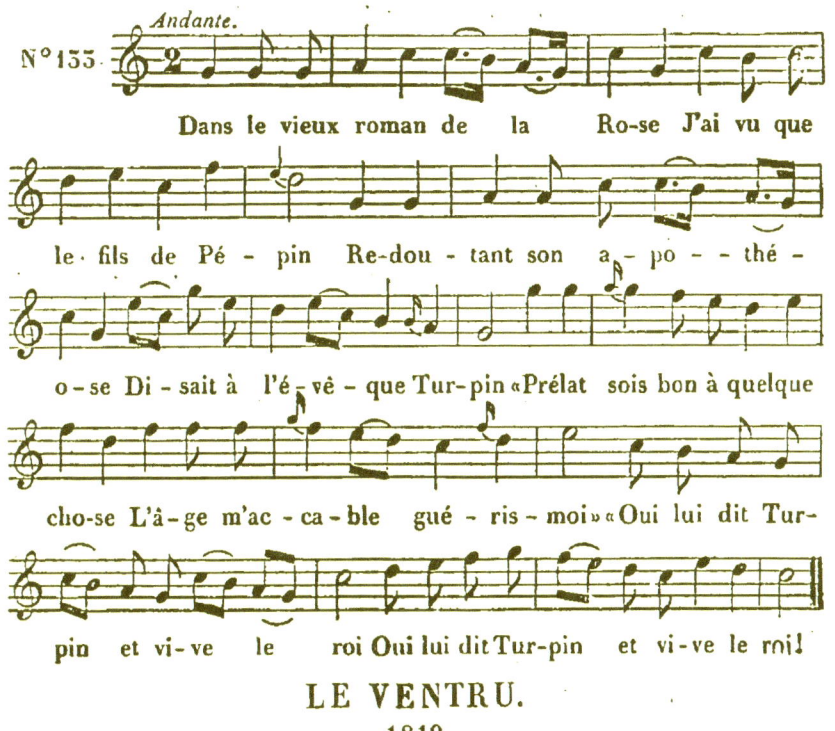

Dans le vieux roman de la Ro-se J'ai vu que le fils de Pé-pin Re-dou-tant son a-po-thé-o-se Di-sait à l'é-vê-que Tur-pin «Prélat sois bon à quelque chose L'â-ge m'ac-ca-ble gué-ris-moi» «Oui lui dit Tur-pin et vi-ve le roi Oui lui dit Tur-pin et vi-ve le roi!

LE VENTRU.
1819.

Air : *Faut d'la vertu, pas trop n'en faut.*

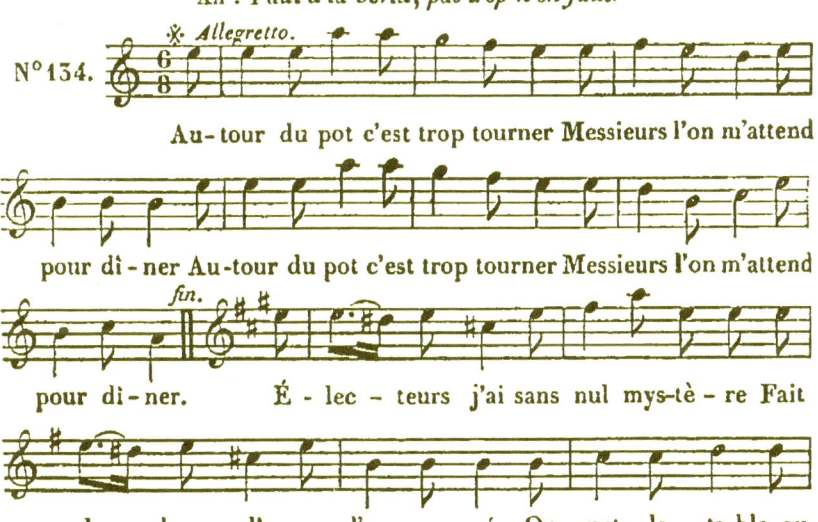

Au-tour du pot c'est trop tourner Messieurs l'on m'attend pour dî-ner Au-tour du pot c'est trop tourner Messieurs l'on m'attend pour dî-ner. É-lec-teurs j'ai sans nul mys-tè-re Fait de bons dî-ners l'an pas-sé On met la ta-ble au

mi-nis-tè-re Re-nom-mez-moi je suis pres-sé.

LA NATURE.

Air : Ah! que de chagrin dans la vie.

N° 135.

Com-bien la na-ture est fé-con-de En plai-sirs ain-si qu'en dou-leurs De noirs flé-aux cou-vrent le mon-de De dé-bris de sang et de pleurs De dé-bris de sang et de pleurs Mais à ses pieds la beau-té nous at-ti-re Mais des rai-sins le nec-tar est fou-lé Cou-lez bons vins fem-mes dai-gnez sou-ri-re Et l'u-ni-vers est con-so-lé Coulez bons vins femmes daignez sou-ri-re Et l'u-ni-vers est con-so-lé Et l'u-ni-vers est con-so-lé.

LES CARTES ou L'HOROSCOPE.

Air du vaudeville de la petite Gouvernante.

N° 136.

Tan-dis qu'en fai-sant sa pri-è-re Au coin du feu ma-man s'en-dort Peu fai-te pour ê-tre ouvri-è-re Dans les car-tes cherchons mon sort Ma-man di-rait crai-gnez les ba-ga-tel-les Le dia-ble est fin trem-blez Su--zon Mais j'ai sei-ze ans les car-tes se-ront bel-les Les car-tes ont tou-jours rai-son Mais j'ai seize ans les car-tes se-ront bel-les Les car-tes ont toujours rai-son Toujours rai-son toujours rai-son.

LA SAINTE ALLIANCE DES PEUPLES.

Air du Dieu des bonnes gens

N° 137.

J'ai vu la paix descen-dre sur la ter-re Semant de

ROSETTE.

Musique de M. Amédée de Beauplan.

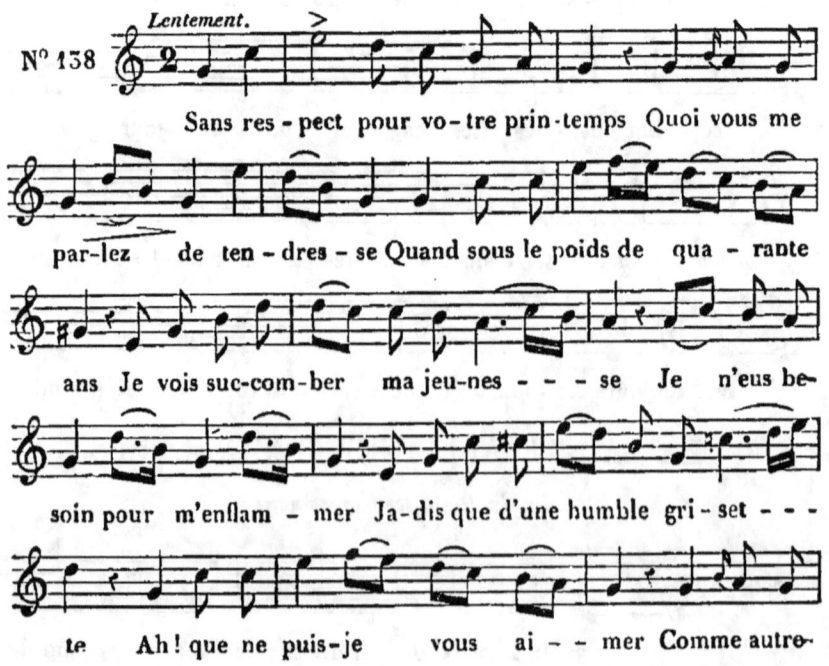

fois j'ai-mais Ro-set-te Comme autre-fois Comme autre-

fois j'ai-mais Ro-set - - - te.

MÊME CHANSON,

Musique de M. Guichard Printemps.

N° 138 *bis*. Allegretto.

Sans res-pect pour vo-tre prin-temps Quoi vous me par-lez de ten-dres-se Quand sous le poids de quarante ans Je vois suc-com-ber ma jeu-nes-se Je n'eus besoin pour m'enflam-mer Ja-dis que d'une humble gri-set - - te Ah! que ne puis-je vous ai - mer Comme au-tre-fois j'ai-mais Ro-set-te Ah! que ne puis-je vous ai-mer Comme au-tre fois j'ai-mais Ro-set-te.

MÊME CHANSON,

Musique de M. Charles Maurice.

N° 138 ter.

Sans res-pect pour vo-tre prin-temps Quoi vous me par-lez de ten-dres-se Quand sous le poids de qua-rante ans Je vois suc-comber ma jeu-nes-se Je n'eus be-soin pour m'en-flam-mer Ja-dis que d'une humble gri-set-te Ah! que ne puis-je vous ai-mer Comme autre-fois j'aimais Ro-set-te Comme autre-fois j'ai-mais Ro-set-te.

LES RÉVÉRENDS PÈRES.

Air : Bonjour, mon ami Vincent.

N° 139.

Hom-mes noirs d'où sor-tez-vous Nous sor-tons de des-sous ter-re Moi-tié re-nards moi-tié loups No-tre

règle est un mys-tè-re Nous sommes fils de Loyo-la Vous savez pour quoi l'on nous ex - i - la Nous ren-trons son - gez à vous tai - re Et que vos en-fans sui-vent nos le-çons C'est nous qui fes-sons Et qui re-fes-sons Les jo-lis pe-tits les jo-lis gar-çons.

LES ENFANS DE LA FRANCE.

Air du vaudeville de Turenne.

Maestoso.

Nº 140.

Rei-ne du monde ô France ô ma pa - tri - e Sou-lève en-fin ton front ci - ca - tri - sé Sans qu'à tes yeux leur gloire en soit flé-tri - - e De tes en - fans l'é-tendard s'est bri - sé De tes en-fans l'é-tendard s'est bri - sé Quand la for - tune ou-trageait leur vail-lan-ce Quand de tes mains tom-bait ton scep-tre d'or Tes en-ne-mis di-saient en - cor « Hon-neur aux en-fans de la Fran - -

ce Hon-neur aux en-fans de la Fran--ce!»

MÊME CHANSON,

Musique de M. Amédée de Beauplan

N° 140 *bis*. *Animé.*

Rei--ne du mon-de ô France ô ma pa-tri-e Sou--lè-ve en-fin ton front ci--ca-tri-sé Sans qu'à tes yeux leur gloi-re en soit flé-tri-e De tes en-fans l'é-ten-dard s'est bri-sé De tes en-fans l'é-ten-dard s'est bri-sé *à demi-voix.* Quand la for--tune ou-tra-geait leur vail-lan---ce Quand de tes mains tom-bait ton scep-tre d'or Tes en-ne-mis di-saient en-cor *cresc.* Tes en-ne-mis disaient en-cor «Hon-neur honneur hon-neur aux en--fans de la Fran--ce Hon-

neur honneur hon-neur aux en - fans de la Fran - ce!

LES MIRMIDONS.

Air du vaudeville de la Garde nationale.

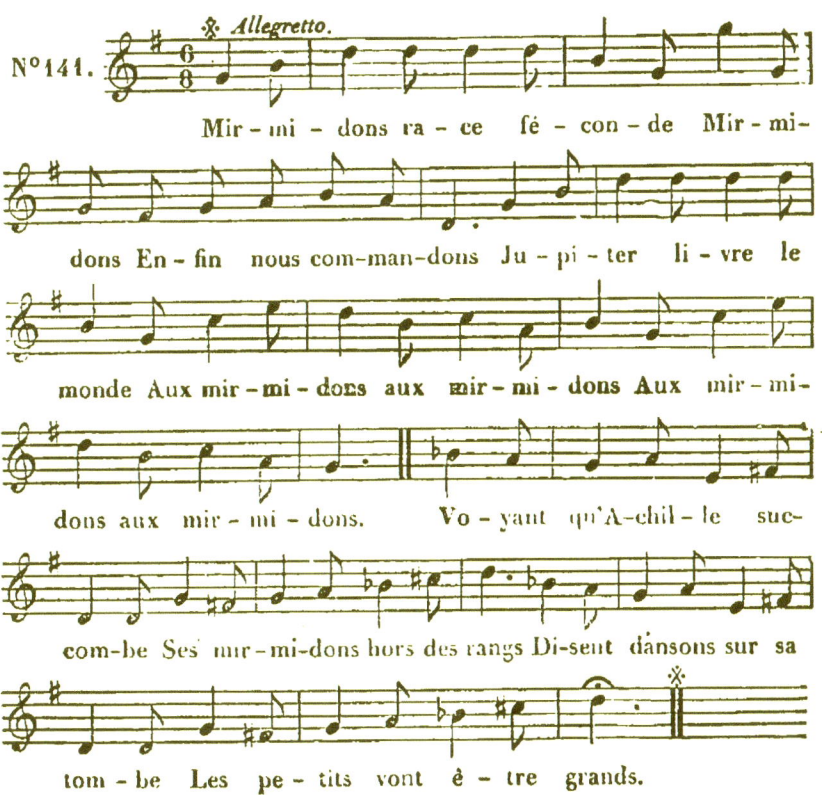

N° 141. *Allegretto.*

Mir - mi - dons ra - ce fé - con - de Mir - mi - dons En - fin nous com-man-dons Ju - pi - ter li - vre le monde Aux mir - mi - dons aux mir - mi - dons Aux mir - mi - dons aux mir - mi - dons. Vo - yant qu'A-chil - le suc - com-be Ses mir - mi - dons hors des rangs Di-sent dansons sur sa tom - be Les pe - tits vont ê - tre grands.

LES ROSSIGNOLS.

Air: C'est à mon maître en l'art de plaire.

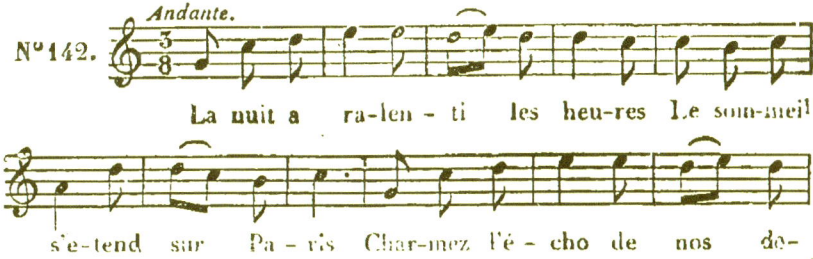

N° 142. *Andante.*

La nuit a ra-len - ti les heu-res Le som-meil s'e-tend sur Pa - ris Char-mez l'é - cho de nos de-

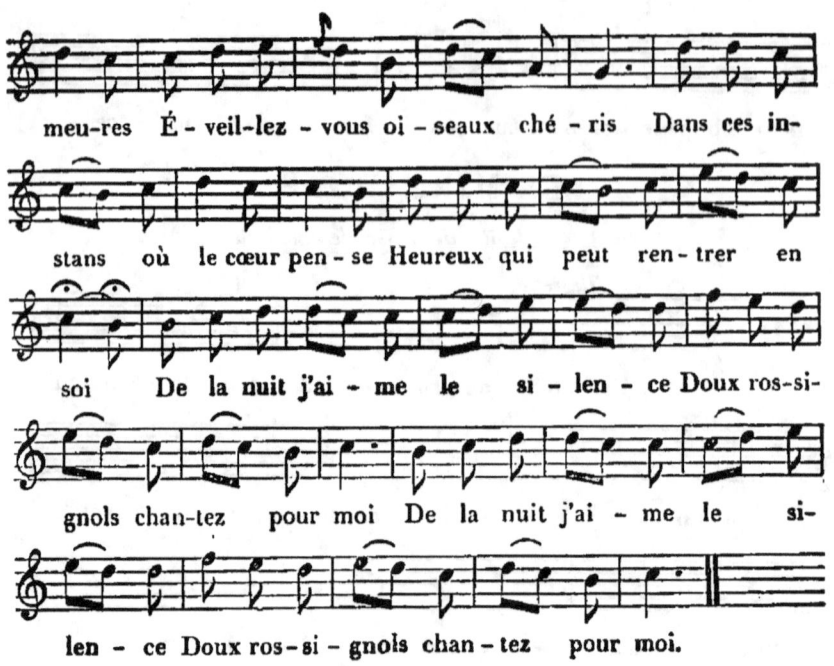

MÊME CHANSON,

Musique de M. Amédée de Beauplan.

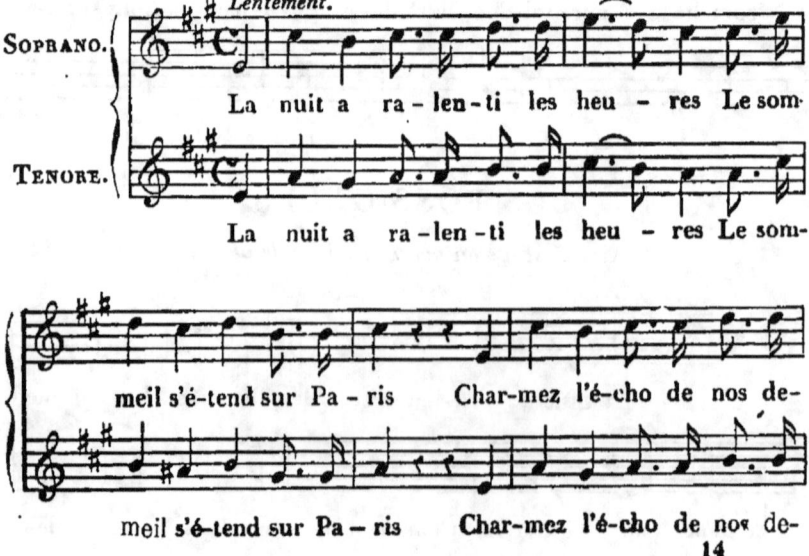

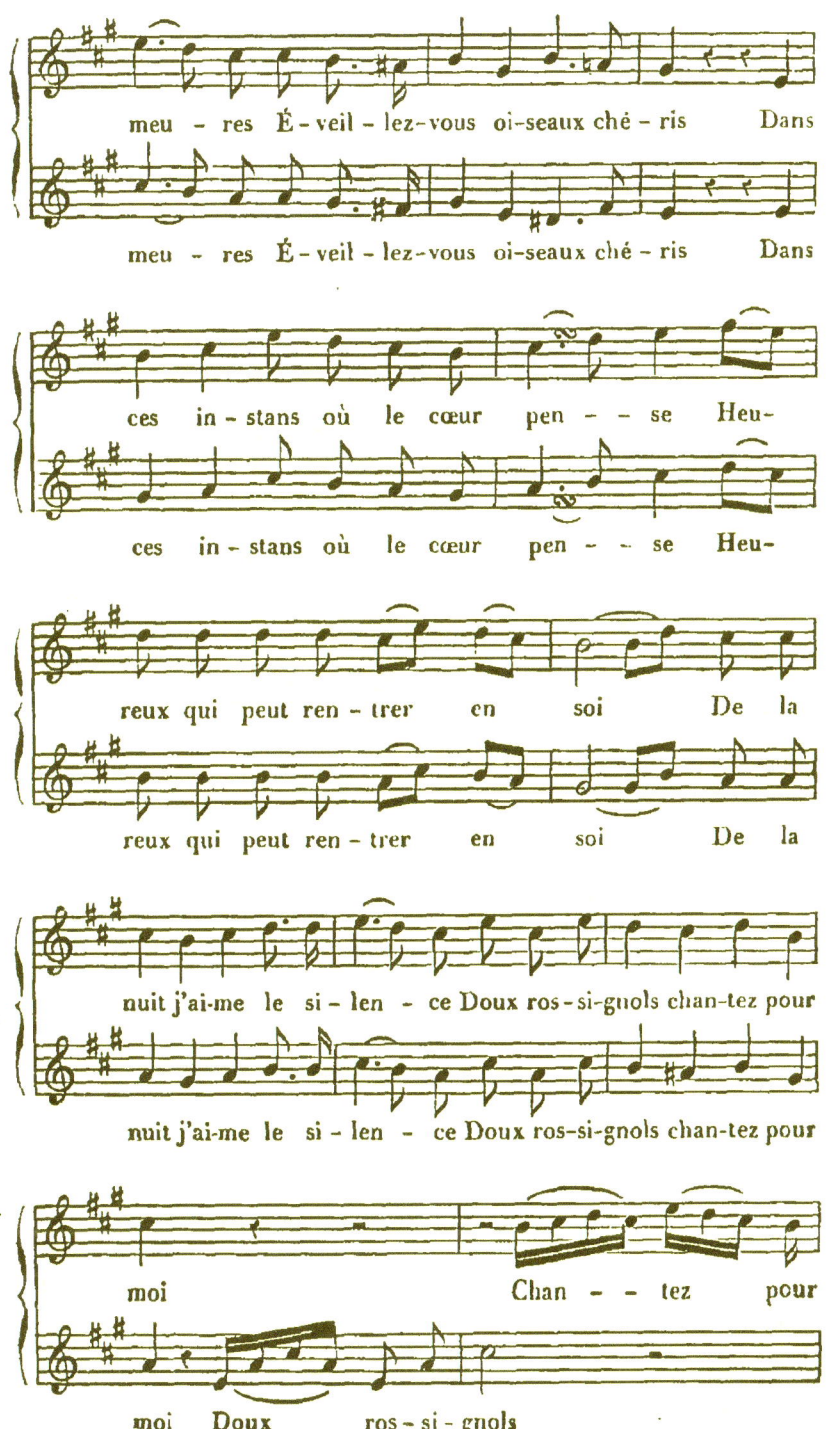

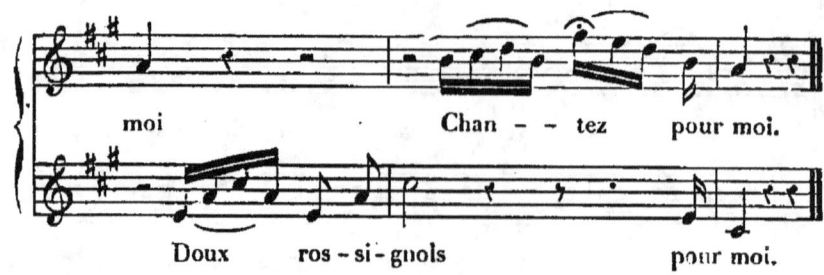

HALTE-LÀ.

Air : Halte-là! la Garde royale est là.

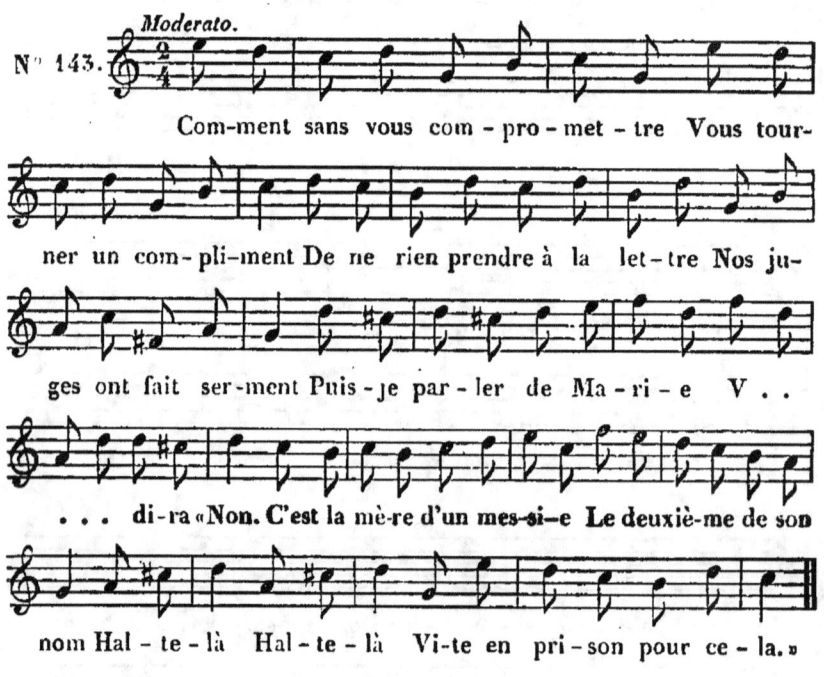

L'ENFANT DE BONNE MAISON.

Air de la Treille de sincérité.

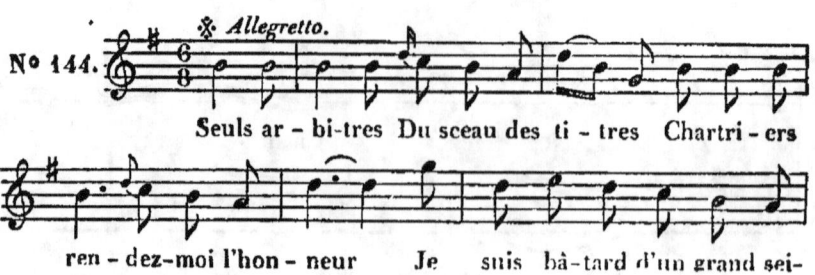

gneur Je suis bâ-tard d'un grand sei-gneur. De vo-
tre sa-voir qui pros-pè-re J'attends par-che-mins et bla-
son Un bâ-tard est fils de son pè-re Je veux res-
tau- rer ma mai-son Je veux res-tau-rer ma mai-
son Oui plus no-ble que cer-tains ê-tres Des pri-vi-
lé-ges fiers sup-pôts Moi je des-cends de mes an-
cê- - - tres Que leur a-me soit en re-pos.

LES ÉTOILES QUI FILENT.

Air du ballet des Pierrots.

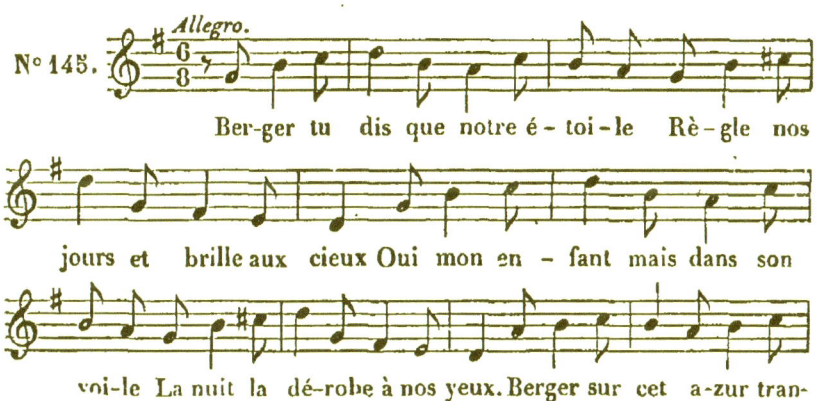

N° 145.

Ber-ger tu dis que notre é-toi-le Rè-gle nos
jours et brille aux cieux Oui mon en-fant mais dans son
voi-le La nuit la dé-robe à nos yeux. Berger sur cet a-zur tran-

qui - le De li - re on te croit le se - cret Quelle est cette
é - toi - le qui fi - le Qui fi - le fi - le et dis-pa-raît.

L'ENRHUMÉ.

Air : *Le petit mot pour rire.*

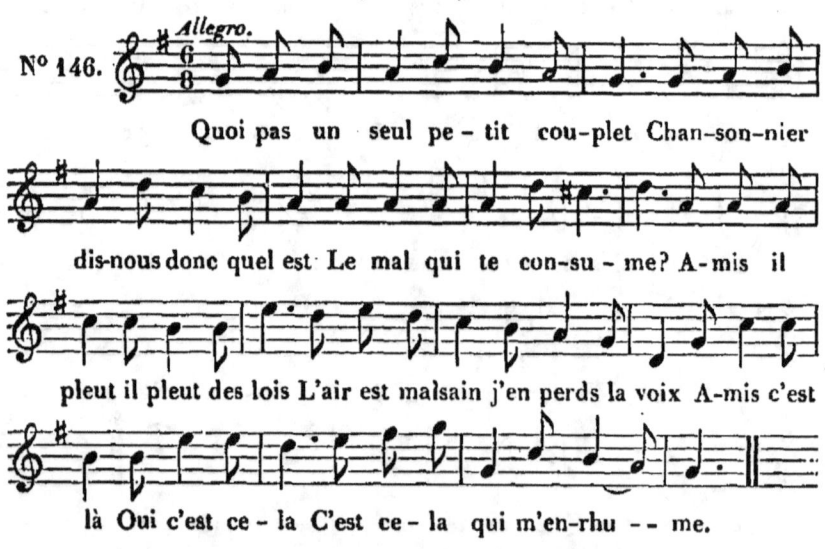

N° 146.

Quoi pas un seul pe - tit cou-plet Chan-son-nier
dis-nous donc quel est Le mal qui te con-su-me? A-mis il
pleut il pleut des lois L'air est malsain j'en perds la voix A-mis c'est
là Oui c'est ce - la C'est ce - la qui m'en-rhu - - me.

LE TEMPS.

Air : *Ce magistrat irréprochable.*

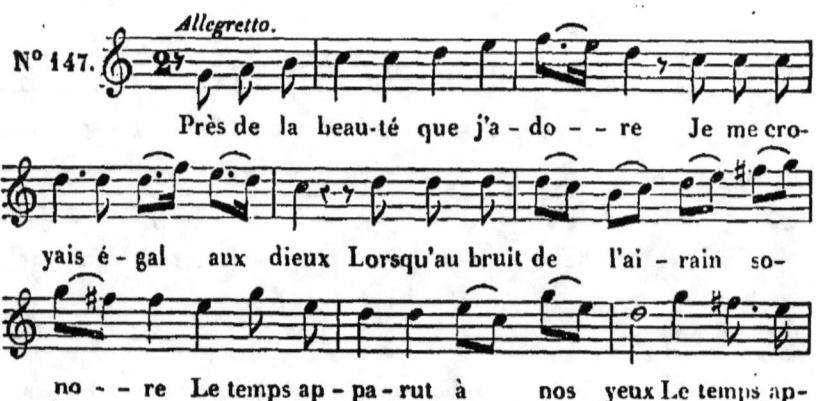

N° 147.

Près de la beau-té que j'a-do - - re Je me cro-
yais é - gal aux dieux Lorsqu'au bruit de l'ai - rain so-
no - - re Le temps ap-pa-rut à nos yeux Le temps ap-

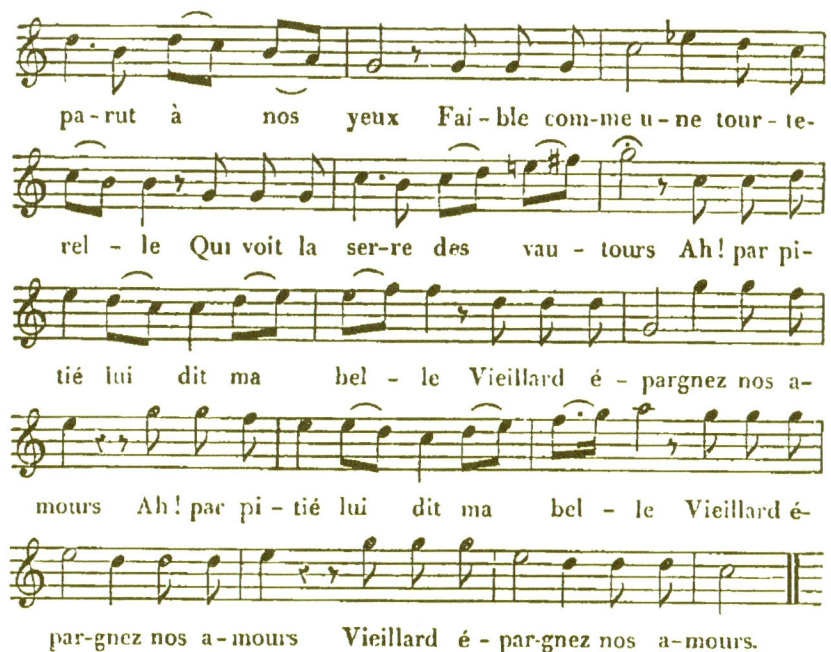

LA FARIDONDAINE.

Air: *A la façon de Barbari.*

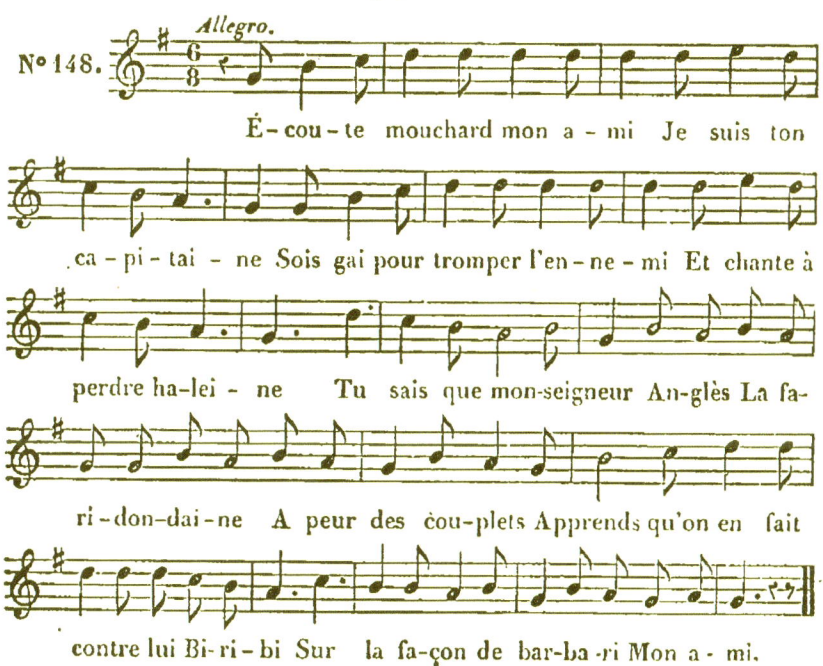

MA LAMPE.

Air d'Aristipe.

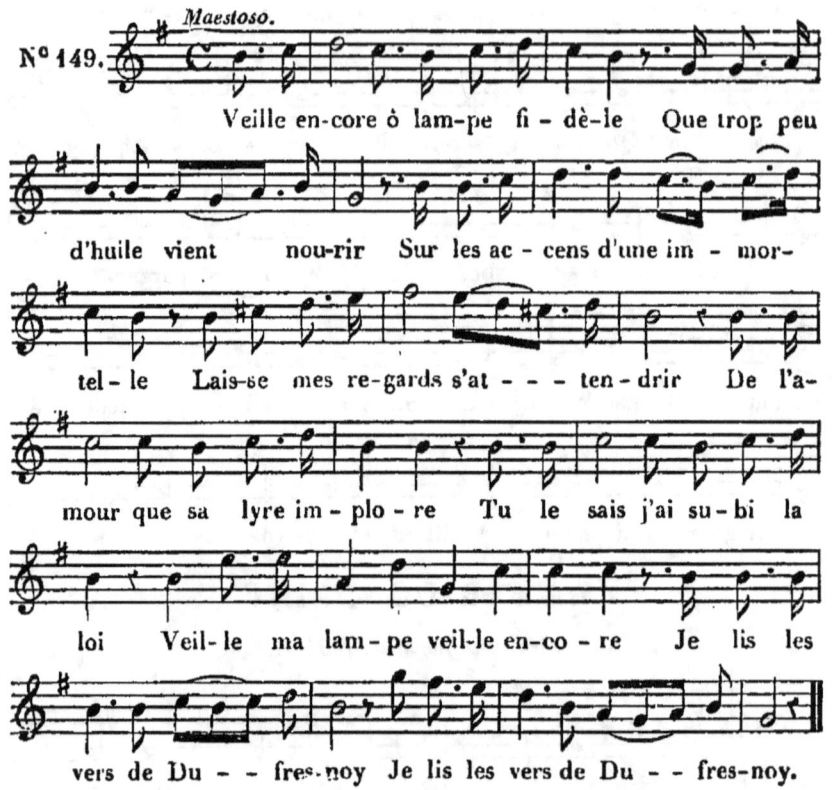

MÊME CHANSON,

Musique de Guichard Printemps.

mour que sa lyre im-plo - re Tu le sais j'ai su-bi la loi Veil-le ma lampe veille enco-re Je lis les vers de Dufresnoy.

LE BON DIEU.

Air : *Tout le long de la rivière.*

N° 150.

Un jour le bon Dieu s'é-veil-lant Fut pour nous as-sez bienveil-lant Il met le nez à la fe-nê-tre Leur planète a pé-ri peut-ê-tre Dieu dit et l'a-per-çoit bien loin Qui tourne dans un pe-tit coin Si je con-çois com-ment on s'y com-por-te Je veux bien dit - il que le dia-ble m'em-por-te Je veux bien que le dia-ble m'em-por-te.

LE VIEUX DRAPEAU.

Air : *Elle aime à rire, elle aime à boire.*

N° 151.

De mes vieux com-pagnons de gloi - re Je viens de

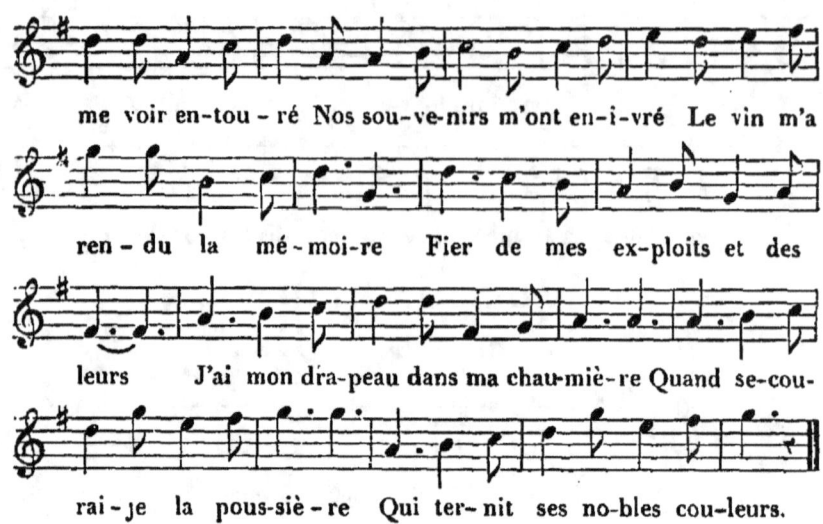

LA MARQUISE DE PRETINTAILLE.

Air : *A coups d'pied, à coups d'poing.*

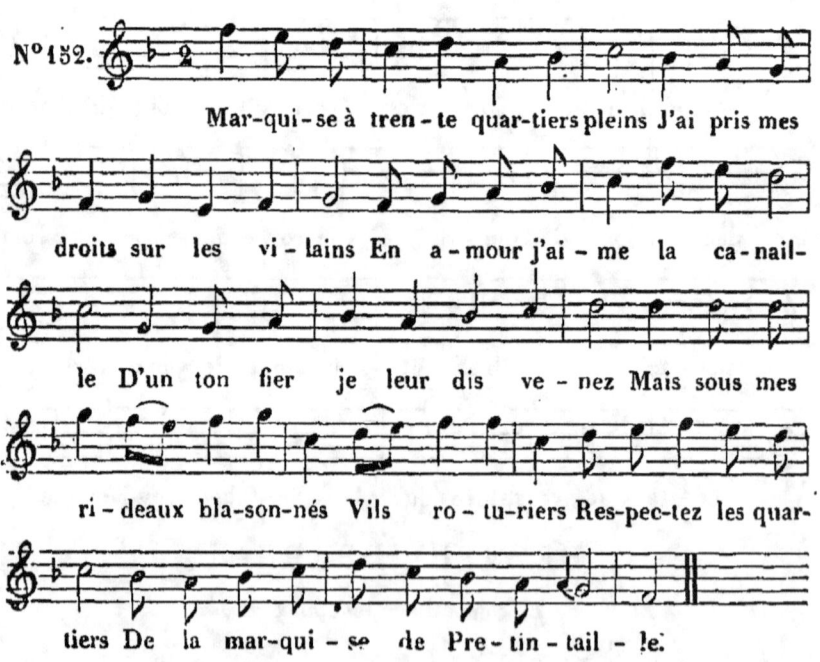

LE TREMBLEUR.

Air : *Je vais bientôt quitter l'empire.*

N° 153.

Du-pont que vient-on de m'appren - dre Quoi l'on tour-men-te vos a - mis J'ai des pré-cau-ti-ons à pren-dre Vous le sa-vez je suis com - mis Vous le sa-vez je suis com - mis Dès qu'une a-mi-tié m'em-bar-ras - se Sou-dain les nœuds en sont rom-pus Sou-dain les nœuds en sont rom-pus Bien mieux que vous je sais gar-der ma pla - ce Mon cher Dupont je ne vous con-nais plus Dupont Du-pont je ne vous con-nais plus.

MA CONTEMPORAINE.

Air : *Ma belle est la belle des belles.*

N° 154.

Vous vous van-tez d'a-voir mon à - - - - ge Sa-

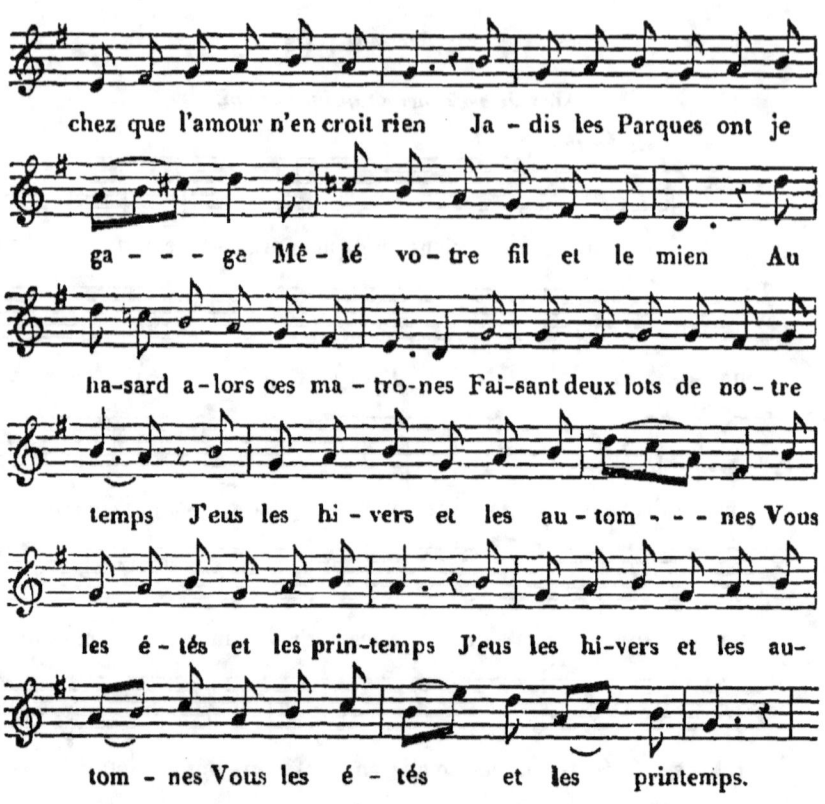

LA MORT DU ROI CHRISTOPHE.

Air: *La Catacoua.*

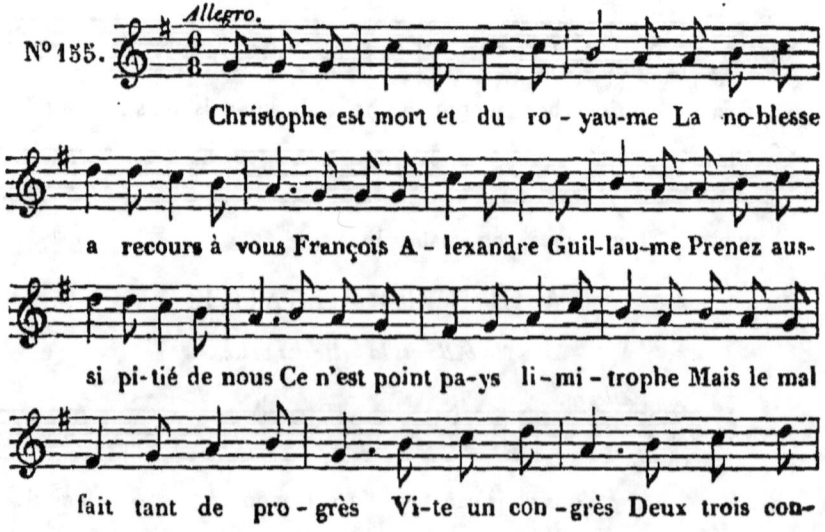

LA FORTUNE.

Air de la Sabotière.

LOUIS XI.

Air : *Sans un petit brin d'amour.*

et chan-sons. No-tre vieux roi ca-ché dans ces tou-rel-les Lou-is dont nous par-lons tout bas Veut es-sa-yer au temps des fleurs nou-vel - les S'il peut sou-ri-re à nos é-bats.

MÊME CHANSON,

Musique de M. Amédée de Beauplan.

Gaiment.

N° 157 bis.

Heu-reux vil-la-geois dan-sons Sau-tez fil-let-tes Et garçons U-nis-sez vos jo-yeux sons Mu-set-tes Et chan-sons Mu-set-tes Et chan-sons Et chan-sons Mu-set-tes Et chansons Et chansons. No-tre vieux roi ca-ché dans ces tou-rel - les Lou-is dont nous par-lons tout bas Veut es-sa-yer au temps des fleurs nou-vel-les S'il peut sou-ri-re à nos é-bats S'il peut sou-ri-re à nos é-bats.

LES ADIEUX A LA GLOIRE.

Air : *Je commence à m'apercevoir* (d'Alexis).

N° 158.

Chantons le vin et la beau-té Tout le reste est fo-li-e Vo-yez comme on ou-bli-e Les hymnes de la li-ber-té Un peu-ple bra-ve Re-tombe es-cla-ve Fils d'É-pi-cu-re ou-vrez-moi vo-tre ca-ve La Fran-ce qui souffre en re-pos Ne veut plus que mal-à-pro-pos J'ose en trom-pette é-ri-ger mes pi-peaux A-dieu donc pau-vre gloi-re Dés-hé-ri-tons l'his-toi-re Ve-nez amours et ver-sez-nous à boi - - - re.

LES DEUX COUSINS.

Air : *Daignez m'épargner le reste.*

N° 159.

Sa-lut pe-tit cou-sin-ger-main D'un lieu d'ex-

LES VENDANGES.

Air: *Pierrot sur le bord d'un ruisseau.*

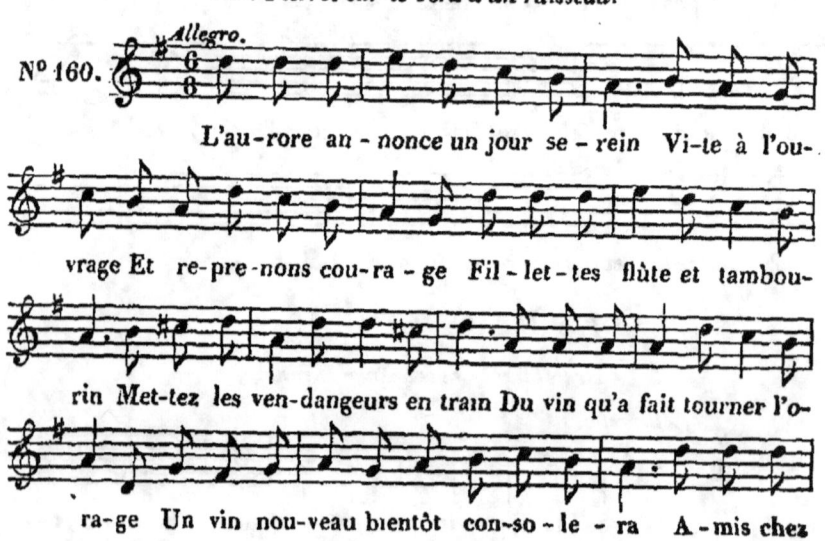

nous la gai-té re-nai-tra Ah! ah! la gai-té re-nai-tra.

MÊME CHANSON,

*Musique de M.***.*

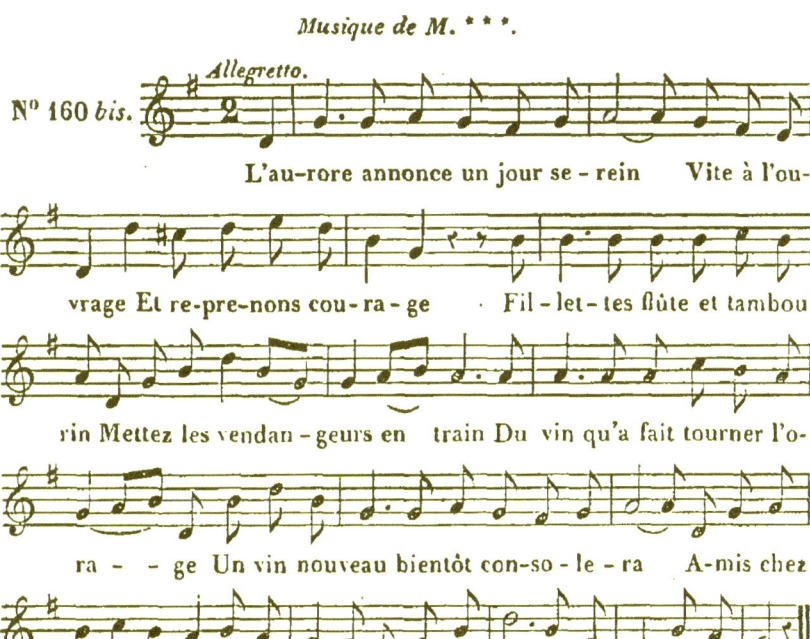

N° 160 *bis*.

L'au-rore annonce un jour se-rein Vite à l'ou-vrage Et re-pre-nons cou-ra-ge Fil-let-tes flûte et tambou-rin Mettez les vendan-geurs en train Du vin qu'a fait tourner l'o-ra - - ge Un vin nouveau bientôt con-so-le-ra A-mis chez nous la gai-té re-nai-tra Ah! ah! ah! ah! la gai-té re-nai-tra.

L'ORAGE.

Air: *C'est l'amour, l'amour, l'amour.*

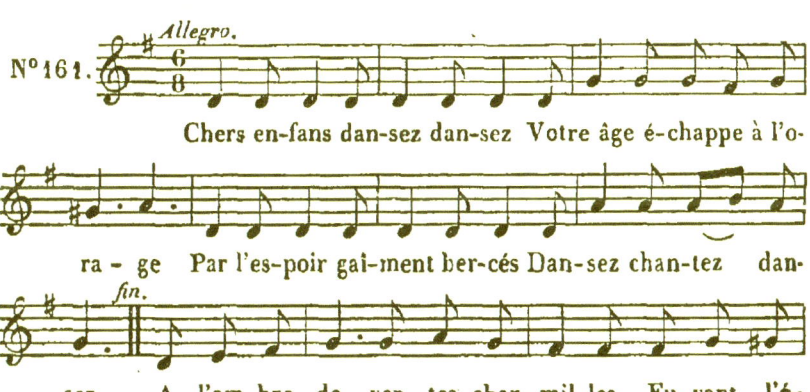

N° 161.

Chers en-fans dan-sez dan-sez Votre âge é-chappe à l'o-ra-ge Par l'es-poir gai-ment ber-cés Dan-sez chan-tez dan-sez. A l'om-bre de ver-tes char-mil-les Fu-yant l'é-

LE CINQ MAI.

Air : *Muse des bois et des accords champêtres.*

COMPLAINTE SUR LA MORT DE TRESTAILLON.

Air de toutes les complaintes.

N° 163.

Ve - nez tous bons ca - tho - li - ques Jé - sui-tes grands et pe - tits Et vous nou-veaux con - ver-tis Vous nos meil-leu - res pra - ti - ques Ve - nez dire un *in pa - ce* Pour un hé - ros tré - pas - sé.

NABUCHODONOSOR.

Air de Calpigi.

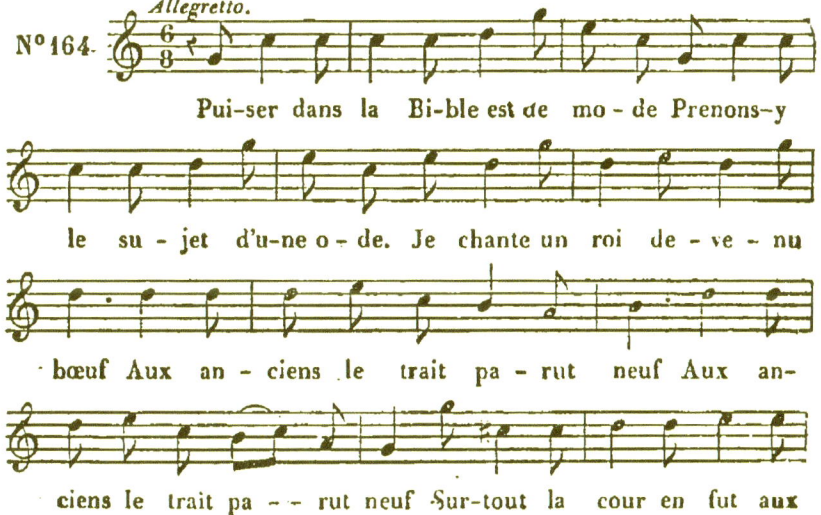

N° 164.

Pui-ser dans la Bi-ble est de mo - de Prenons-y le su - jet d'u-ne o - de. Je chante un roi de - ve - nu bœuf Aux an - ciens le trait pa - rut neuf Aux an-ciens le trait pa - - rut neuf Sur-tout la cour en fut aux

an - ges Et les bro-can-teurs de lou-an-ges Ré-pé-taient sur les har-pes d'or Gloi-re à Na-bu-cho-do-no-sor Gloire à Na-bu-cho-do-no-sor!

LA MESSE DU SAINT-ESPRIT.

Air de la Codaqui

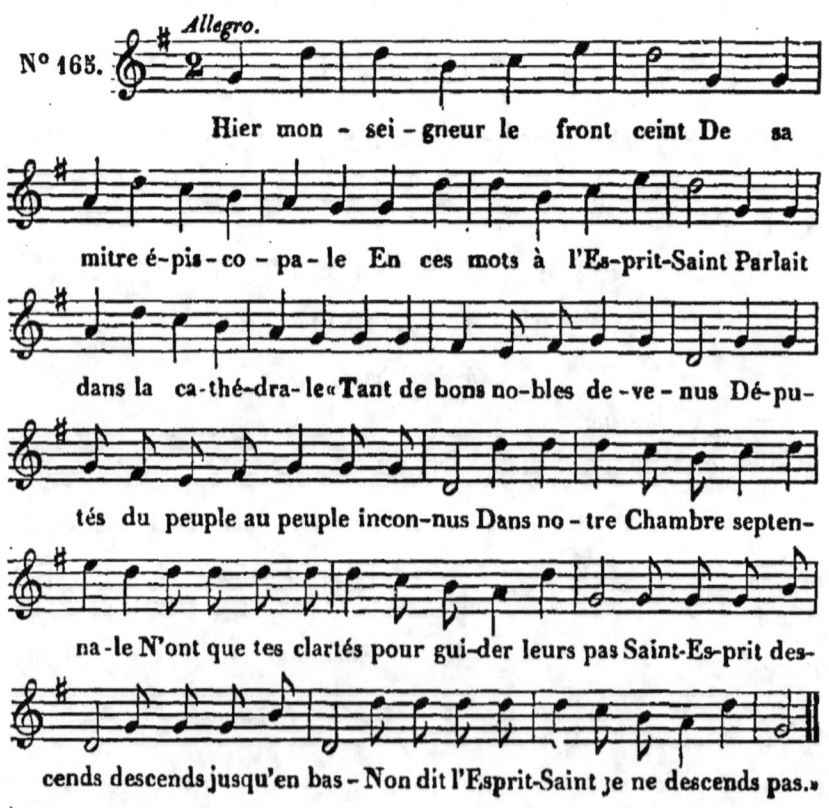

N° 165.

Hier mon-sei-gneur le front ceint De sa mitre é-pis-co-pa-le En ces mots à l'Es-prit-Saint Parlait dans la ca-thé-dra-le «Tant de bons no-bles de-ve-nus Dé-pu-tés du peuple au peuple incon-nus Dans no-tre Chambre septen-na-le N'ont que tes clartés pour gui-der leurs pas Saint-Es-prit des-cends descends jusqu'en bas — Non dit l'Esprit-Saint je ne descends pas.»

LA GARDE NATIONALE.

Air : **Halte-là ! la Garde royale est là.**

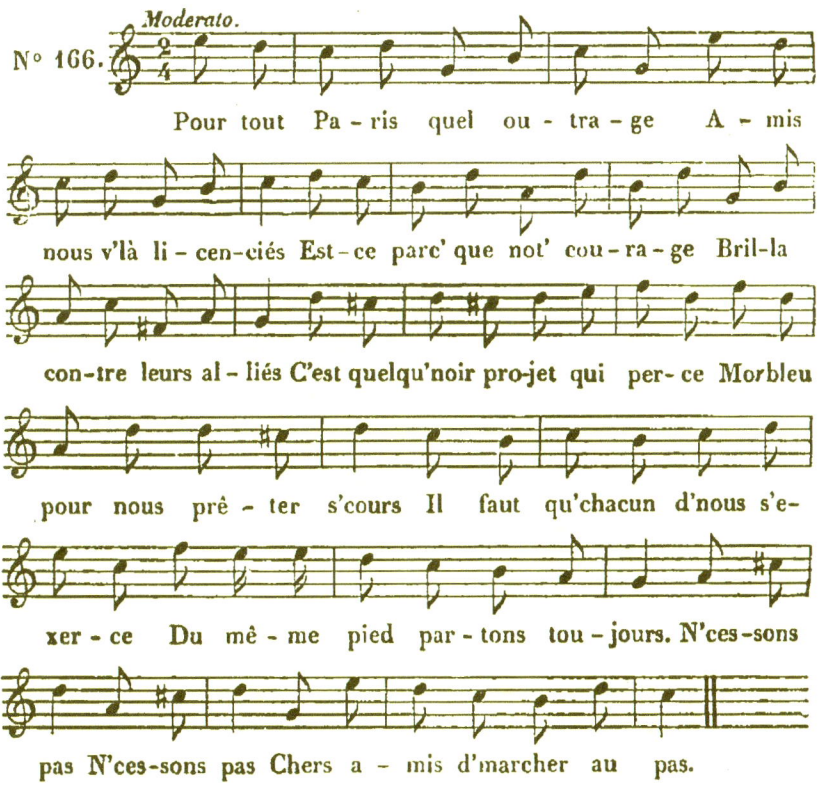

NOUVEL ORDRE DU JOUR.

Air : *C'est l'amour, l'amour, l'amour.*

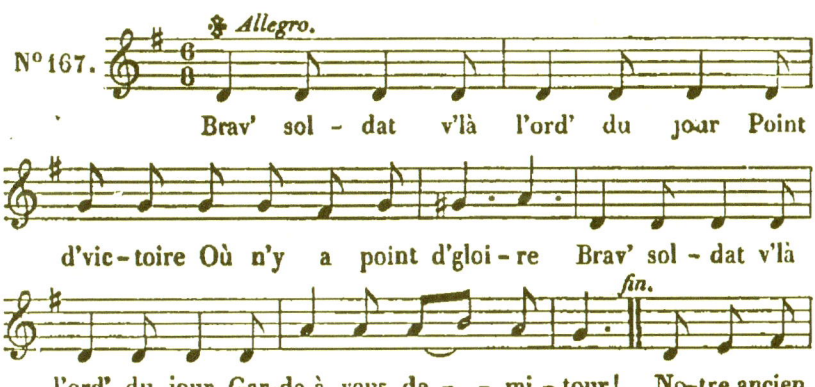

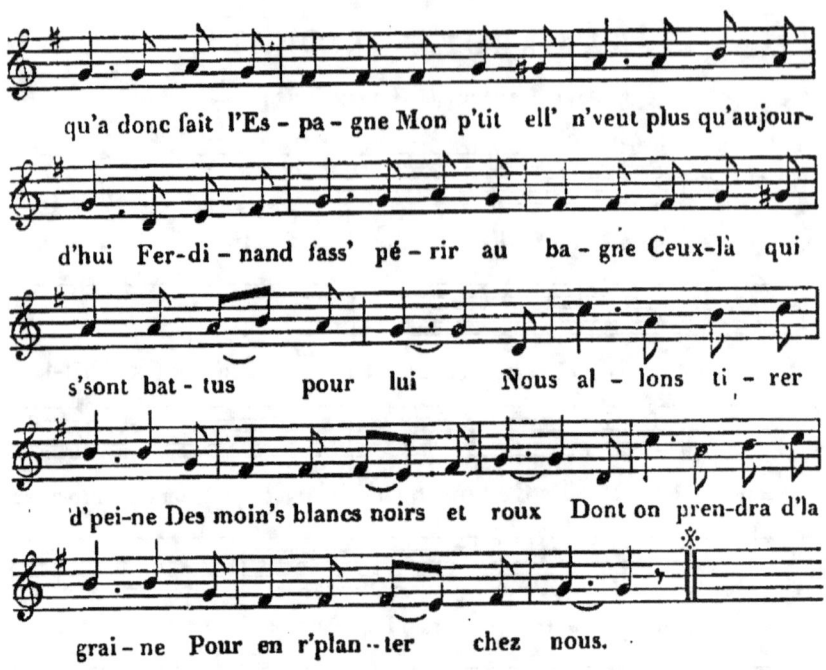

DE PROFUNDIS.

Air : *Eh! gai, gai, gai, mon officier!*

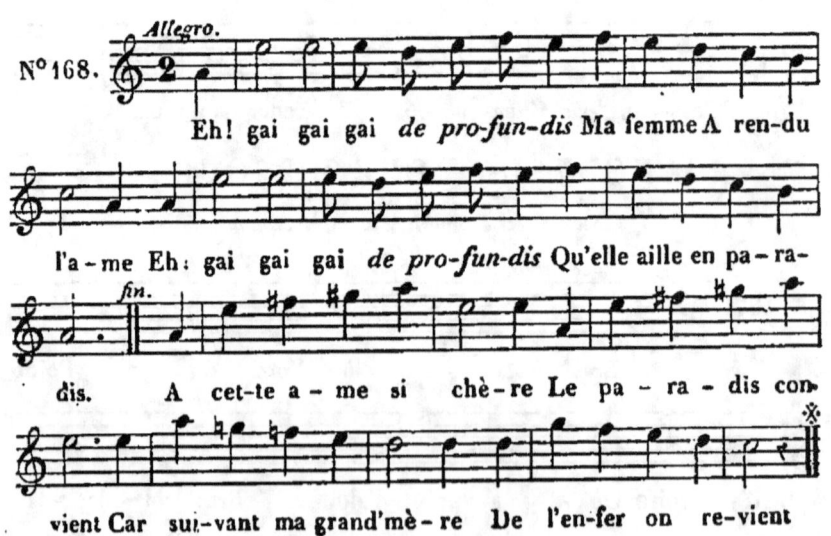

PRÉFACE.

Air du vaudeville de Préville et Taconnet.

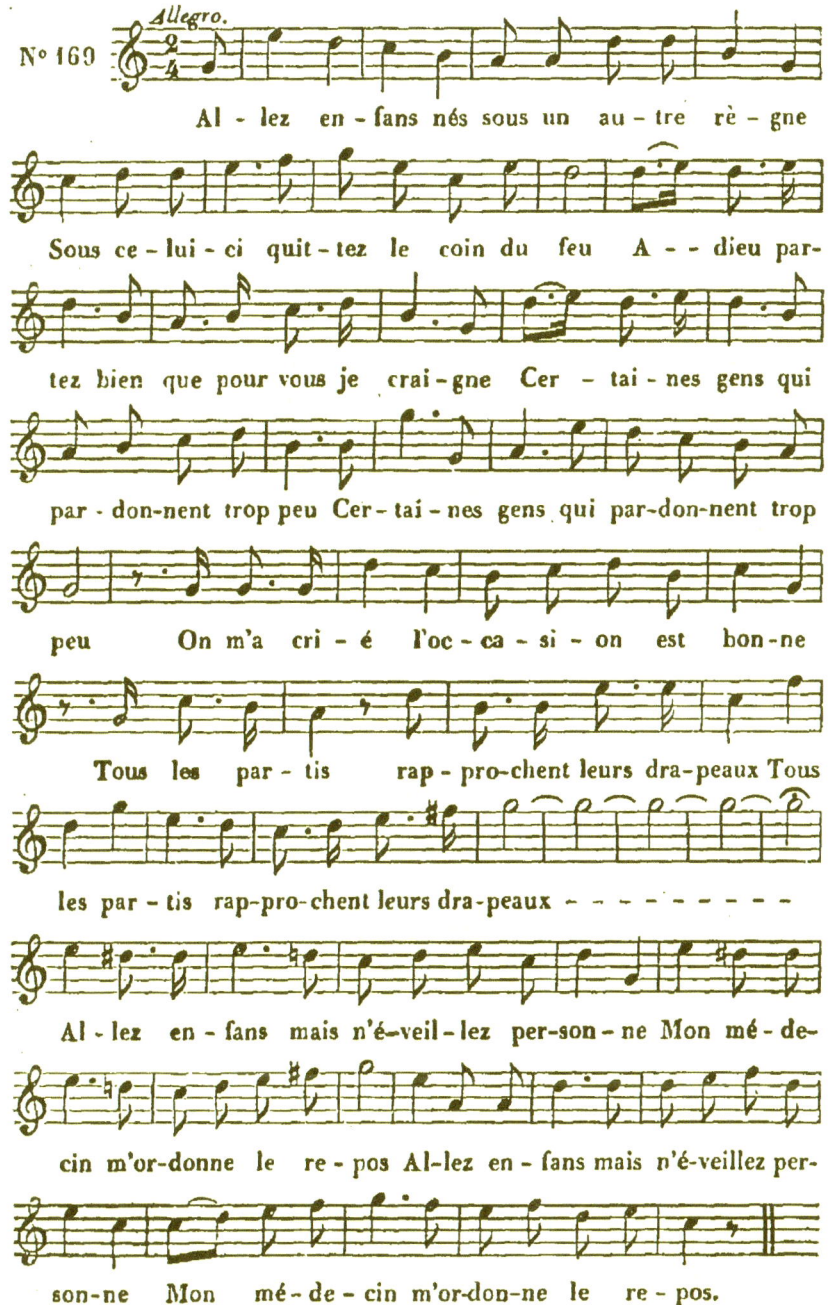

Nº 169

Al-lez en-fans nés sous un au-tre rè-gne Sous ce-lui-ci quit-tez le coin du feu A--dieu par-tez bien que pour vous je crai-gne Cer-tai-nes gens qui par-don-nent trop peu Cer-tai-nes gens qui par-don-nent trop peu On m'a cri-é l'oc-ca-si-on est bon-ne Tous les par-tis rap-pro-chent leurs dra-peaux Tous les par-tis rap-pro-chent leurs dra-peaux — — — — — — — — — Al-lez en-fans mais n'é-veil-lez per-son-ne Mon mé-de-cin m'or-donne le re-pos Al-lez en-fans mais n'é-veillez per-son-ne Mon mé-de-cin m'or-don-ne le re-pos.

LA MUSE EN FUITE.

Air : Halte-là!

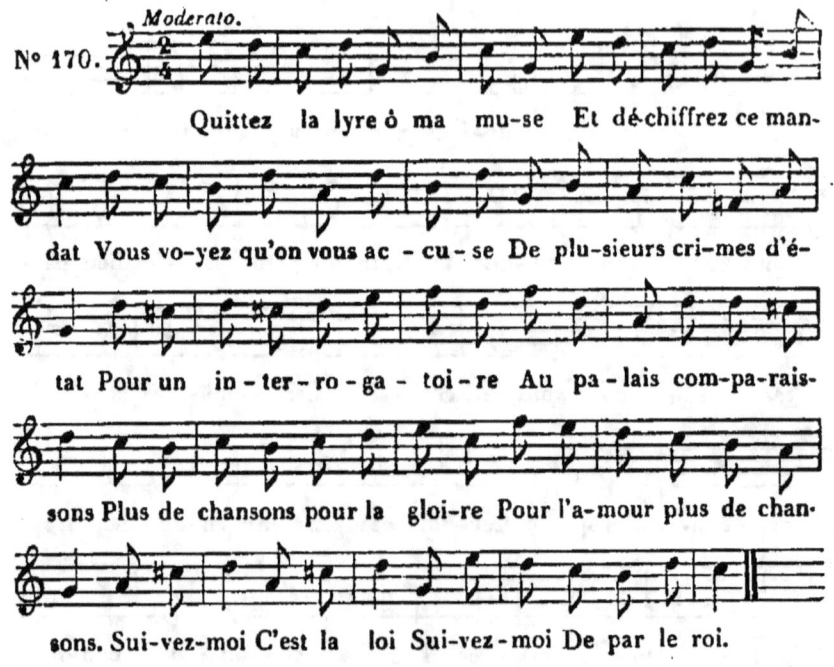

DÉNONCIATION EN FORME D'IMPROMPTU.

Air du ballet des Pierrots.

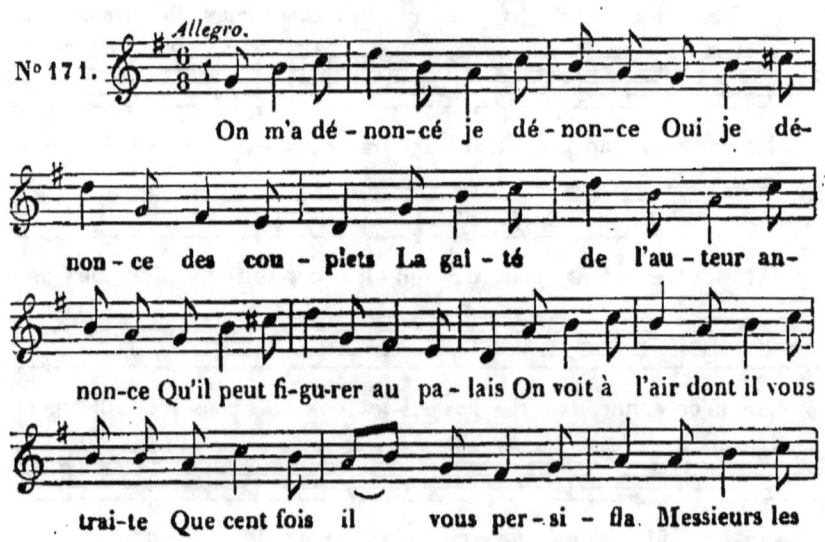

ju-ges qu'on ar-rê - te Qu'on ar-rê - te cet homme-là.

ADIEUX A LA CAMPAGNE.

Air: *Muse des bois et des accords champêtres.*

N° 172.

So-leil si doux au dé - clin de l'au-tom-ne

Ar-bres jau - nis je viens vous voir en - cor N'es - pé - rons

plus que la hai-ne par-don-ne A mes chansons leur trop

ra - pide es-sor Dans cet a - si-le où re-vien-dra Zé-phi-re

J'ai tout rê - vé même un nom glo - ri - eux. Ciel vaste et

pur daigne encor me sou-ri-re Échos des bois ré-pé-tez mes a-

dieux É - chos des bois ré - pé - tez mes a - dieux.

LA LIBERTÉ.

Air: *Chantons Lœtamini.*

N° 173.

D'un pe - tit bout de chaî-ne De-puis que j'ai tâ-

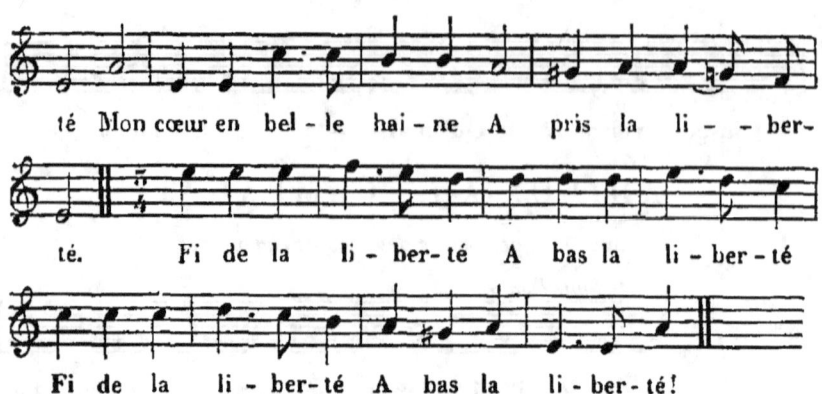

té Mon cœur en bel-le hai-ne A pris la li--ber-té. Fi de la li-ber-té A bas la li-ber-té Fi de la li-ber-té A bas la li-ber-té!

LA CHASSE.

Air : Tonton, tontaine, tonton.

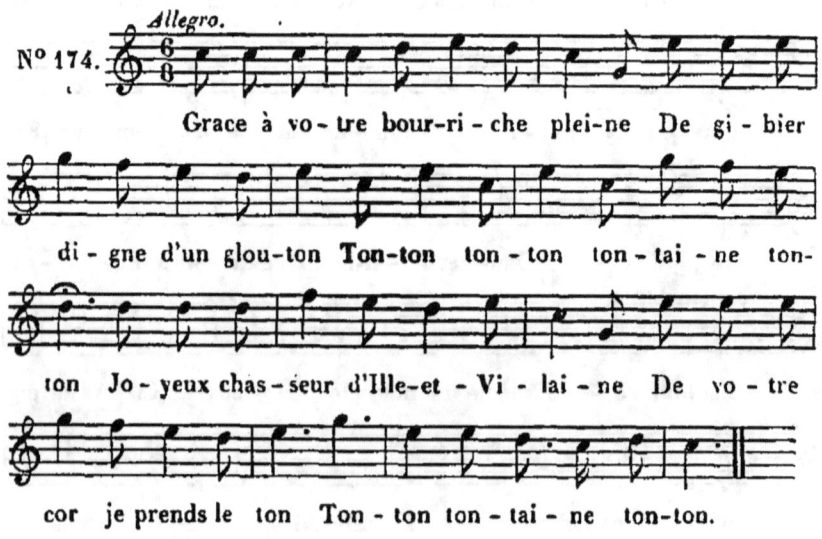

N° 174. Allegro.

Grace à vo-tre bour-ri-che plei-ne De gi-bier di-gne d'un glou-ton **Ton-ton** ton-ton ton-tai-ne ton-ton Jo-yeux chas-seur d'Ille-et-Vi-lai-ne De vo-tre cor je prends le ton Ton-ton ton-tai-ne ton-ton.

MA GUÉRISON

Air de la Treille de sincérité.

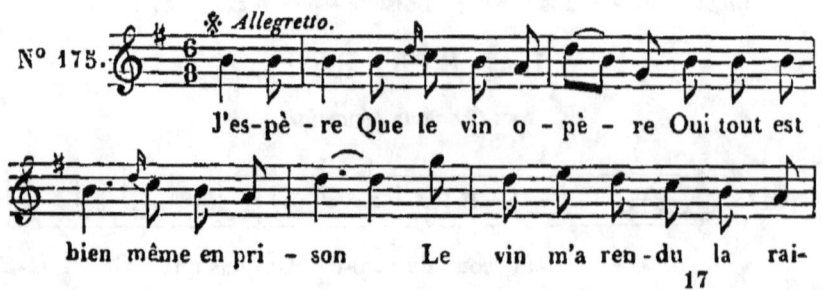

N° 175. Allegretto.

J'es-pè-re Que le vin o-pè-re Oui tout est bien même en pri-son Le vin m'a ren-du la rai-

son Le vin m'a don-né la rai-son. A-près
un coup de Ro-ma-né-e La douche a-yant cal-mé mes
sens J'ai mau-dit ma mu-se ob-sti-né-e A rail-ler
les hom-mes puis-sans A rail-ler les hom-mes puis-
sans Un ac-cès pou-vait me re-pren-dre Mais du to-
pi-que ef-fet cer-tain J'a-vais de l'en-cens à leur
ven-dre A-près un coup de Cham-ber-tin.

L'AGENT PROVOCATEUR.

Air : *Je vais bientôt quitter l'empire.*

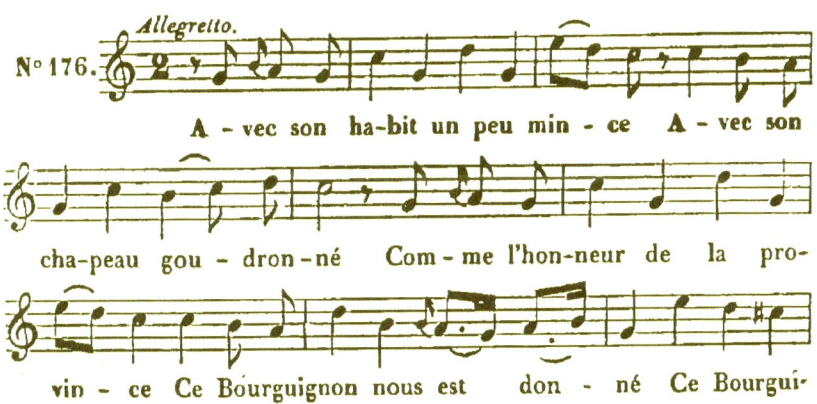

N° 176. Allegretto.
A-vec son ha-bit un peu min-ce A-vec son
cha-peau gou-dron-né Com-me l'hon-neur de la pro-
vin-ce Ce Bourguignon nous est don-né Ce Bourgui-

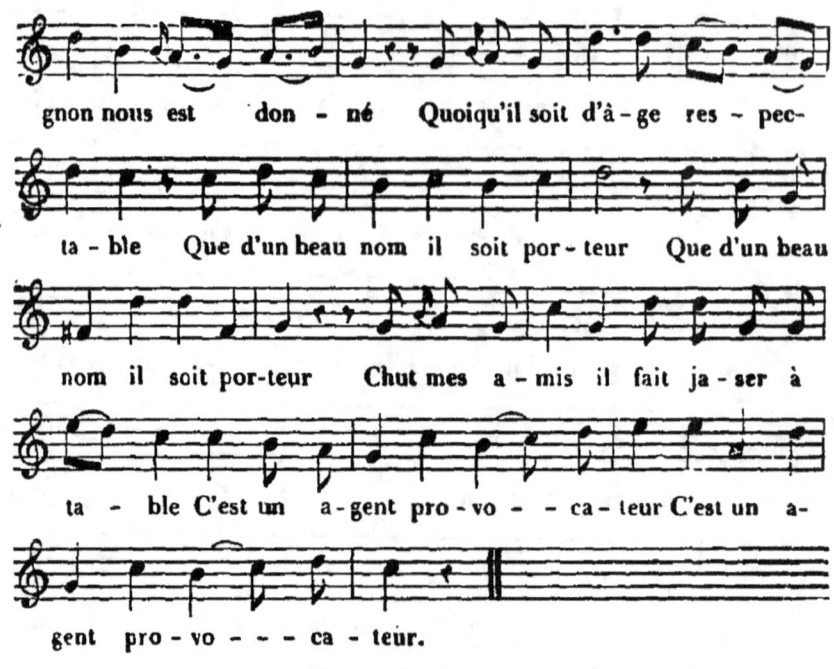

MON CARNAVAL.

Air nouveau de M. J. Meissonnier.

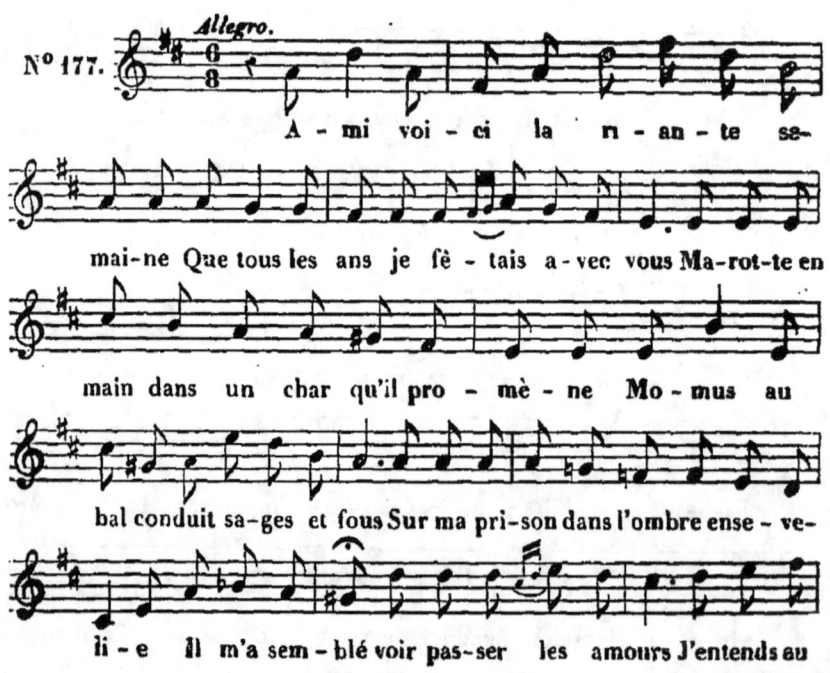

MÊME CHANSON,

Air des Chevilles de Maître Adam.

loin l'ar-chet de la fo-li-e. O mes a-mis pro-lon-gez d'heu-reux jours.

L'OMBRE D'ANACRÉON.

Air de la Sentinelle.

N° 178. Un jeu-ne Grec sou-rit à des tom-beaux Vic-toi-re il dit l'é-cho re-dit vic-toi-re O de-mi-dieux vous nos premiers flambeaux Trom-pez le Styx re-vo-yez vo-tre gloi---re Sou-dain sous un ciel en-chan-té Une ombre appa-rait et s'é-cri-e Doux en-fant de la Li-ber-té Doux en-fant de la Li-ber-té Le plai-sir veut u-ne pa-tri-----e Doux en-fant de la Li-ber-té Doux en-fant de la Li-ber-té Le plai-sir

L'ÉPITAPHE DE MA MUSE.

Air de Ninon chez madame de Sevigné.

N° 179.

veut u-ne pa-tri - - e U-ne pa-tri - - e!

Ve-nez tous pas-sans ve-nez li - - - - - - -
re L'é-pi-ta-phe que je me fais J'ai chan-té
l'a-mou-reux dé-li - - - - - - - - re Le vin la
France et ses hauts faits J'ai plaint les peu-ples qu'on a-
bu - - se J'ai chanson-né les gens du roi Bé-ran-
ger m'ap-pe - - lait sa mu - - - se Bé-ran-ger m'ap-
pe - lait sa mu - - - se Pauvres pé - cheurs pri-ez pour
moi Pauvres pécheurs pri-ez pour moi pri - ez pour
moi Pau-vres pé-cheurs pri - ez pour moi.

LA SYLPHIDE.

*Air : **Je ne sais plus ce que je veux.***

N° 180.

La rai-son a son i-gno-ran - - ce Son flam-beau n'est pas tou-jours clair El-le ni-ait votre e-xis-ten - - ce Syl-phes charmans peu-ples de l'air Mais é-car-tant sa lour-de é - - gi - - de Qui gê-nait mon œil cu-ri-eux J'ai vu na-guè-re u-ne syl-phy-de. Syl-phes lé-gers so-yez mes dieux Syl-phes lé-gers Syl-phes lé-gers so-yez mes dieux.

LES CONSEILS DE LISE.

Air de la Treille de sincérité.

N° 181.

Li-se à l'o-reil-le Me con-seil-le Cet o-ra-cle me dit tout bas Chantez monsieur n'é-cri-vez pas Chan-

136 AIRS DES CHANSONS

LE PIGEON MESSAGER.

Air de Taconnet.

L'EAU BÉNITE.

Air : *Faut d'la vertu, pas trop n'en faut.*

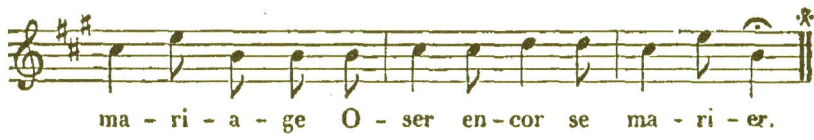

ma - ri - a - ge O - ser en - cor se ma - ri - er.

L'AMITIÉ.

Air: *Quand des ans la fleur printanière.*
Allegretto.

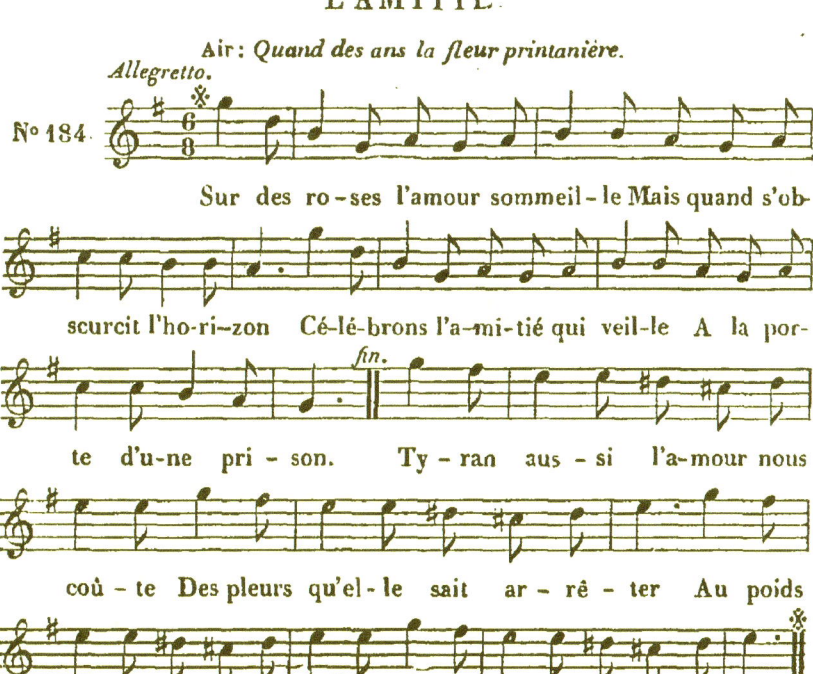

N° 184.

Sur des ro-ses l'amour sommeil-le Mais quand s'ob-scurcit l'ho-ri-zon Cé-lé-brons l'a-mi-tié qui veil-le A la por-te d'u-ne pri-son. Ty-ran aus-si l'a-mour nous coû-te Des pleurs qu'el-le sait ar-rê-ter Au poids de nos fers il a-jou-te El-le nous aide à les por-ter.

LE CENSEUR.

Air de la petite Gouvernante.
Andante.

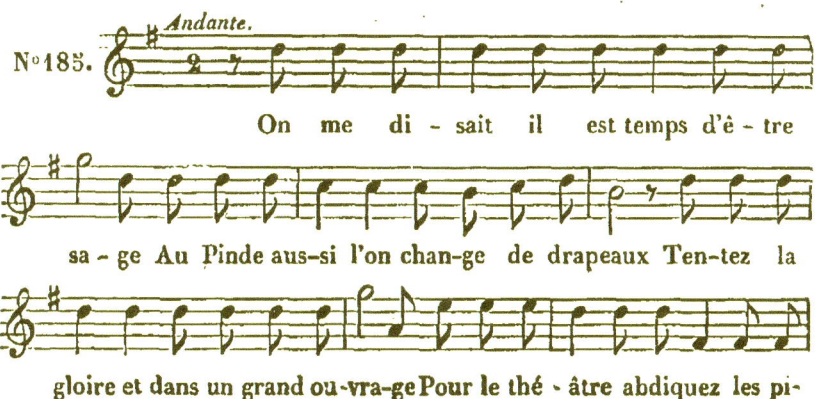

N° 185.

On me di-sait il est temps d'ê-tre sa-ge Au Pinde aus-si l'on chan-ge de drapeaux Ten-tez la gloire et dans un grand ou-vra-ge Pour le thé-âtre abdiquez les pi-

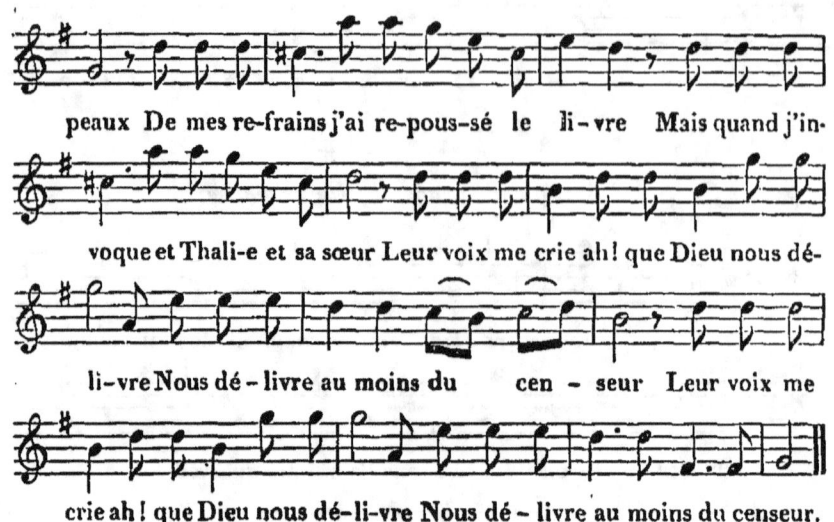

peaux De mes refrains j'ai repoussé le livre Mais quand j'invoque et Thali-e et sa sœur Leur voix me crie ah! que Dieu nous délivre Nous délivre au moins du censeur Leur voix me crie ah! que Dieu nous délivre Nous délivre au moins du censeur.

LE MAUVAIS VIN.

Air : *On dit partout que je suis bête.*

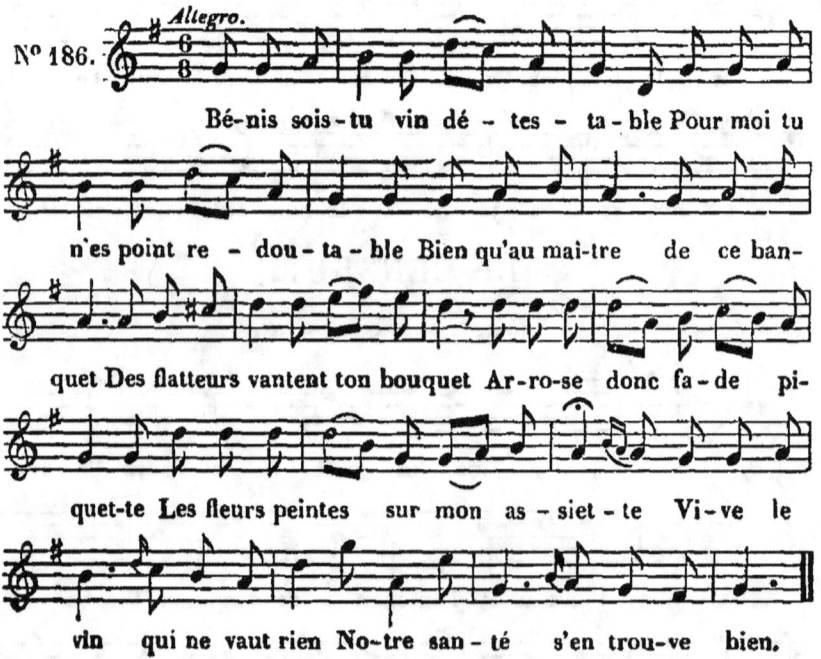

Bénis sois-tu vin détestable Pour moi tu n'es point redoutable Bien qu'au maître de ce banquet Des flatteurs vantent ton bouquet Arrose donc fade piquette Les fleurs peintes sur mon assiette Vive le vin qui ne vaut rien Notre santé s'en trouve bien.

LA CANTHARIDE ou LE PHILTRE.

Air des Comédiens.

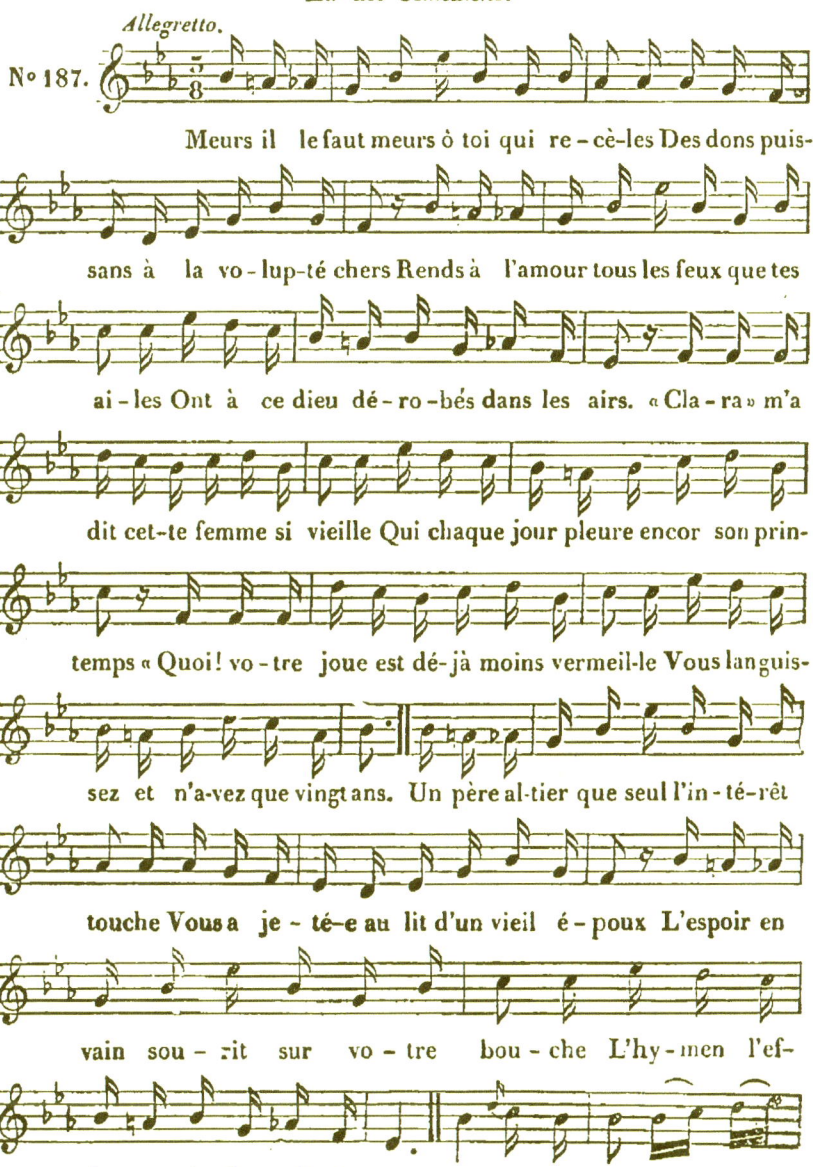

Meurs il le faut meurs ô toi qui re-cè-les Des dons puis-sans à la vo-lup-té chers Rends à l'amour tous les feux que tes ai-les Ont à ce dieu dé-ro-bés dans les airs. « Cla-ra » m'a dit cet-te femme si vieille Qui chaque jour pleure encor son prin-temps « Quoi! vo-tre joue est dé-jà moins vermeil-le Vous languis-sez et n'a-vez que vingt ans. Un père al-tier que seul l'in-té-rêt touche Vous a je-té-e au lit d'un vieil é-poux L'espoir en vain sou-rit sur vo-tre bou-che L'hy-men l'ef-fleure et s'endort près de vous. A vo-tre a-bord naît la

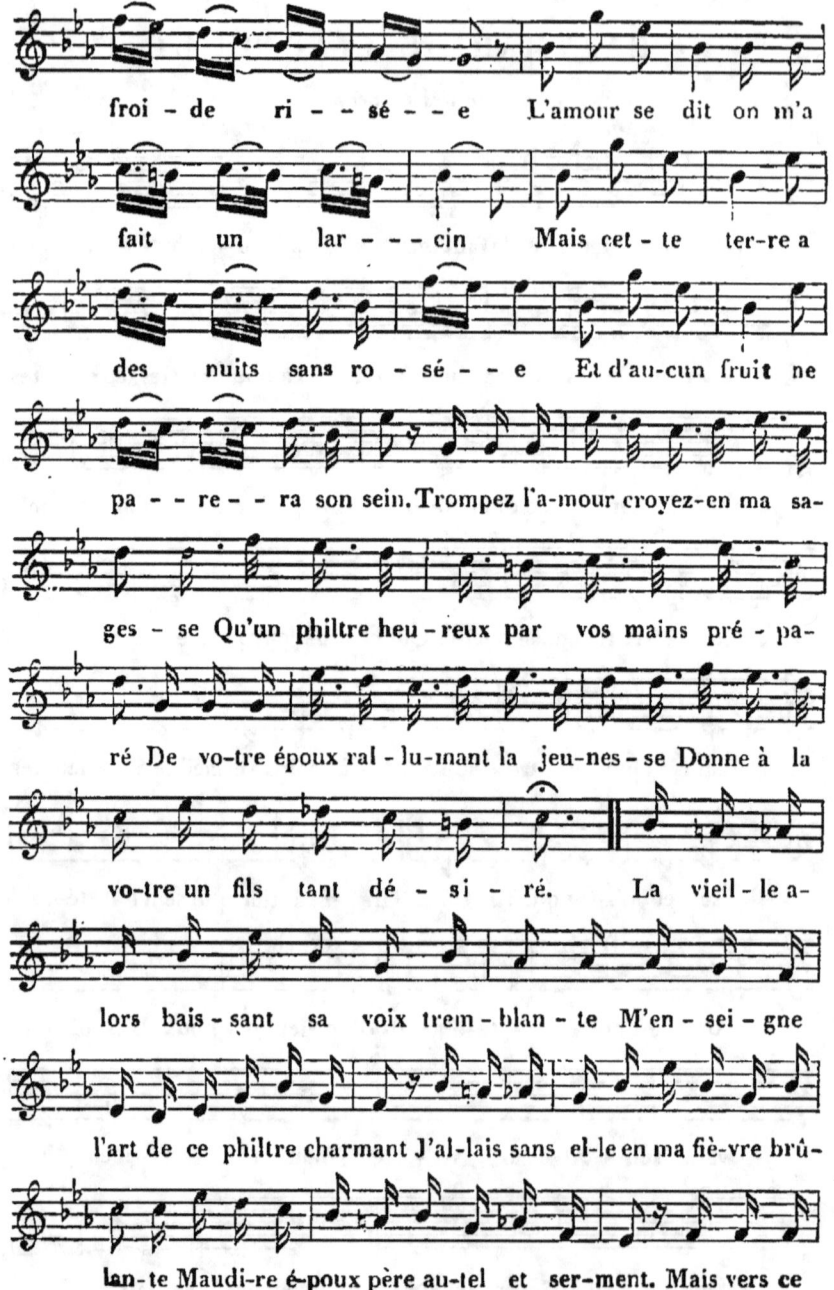

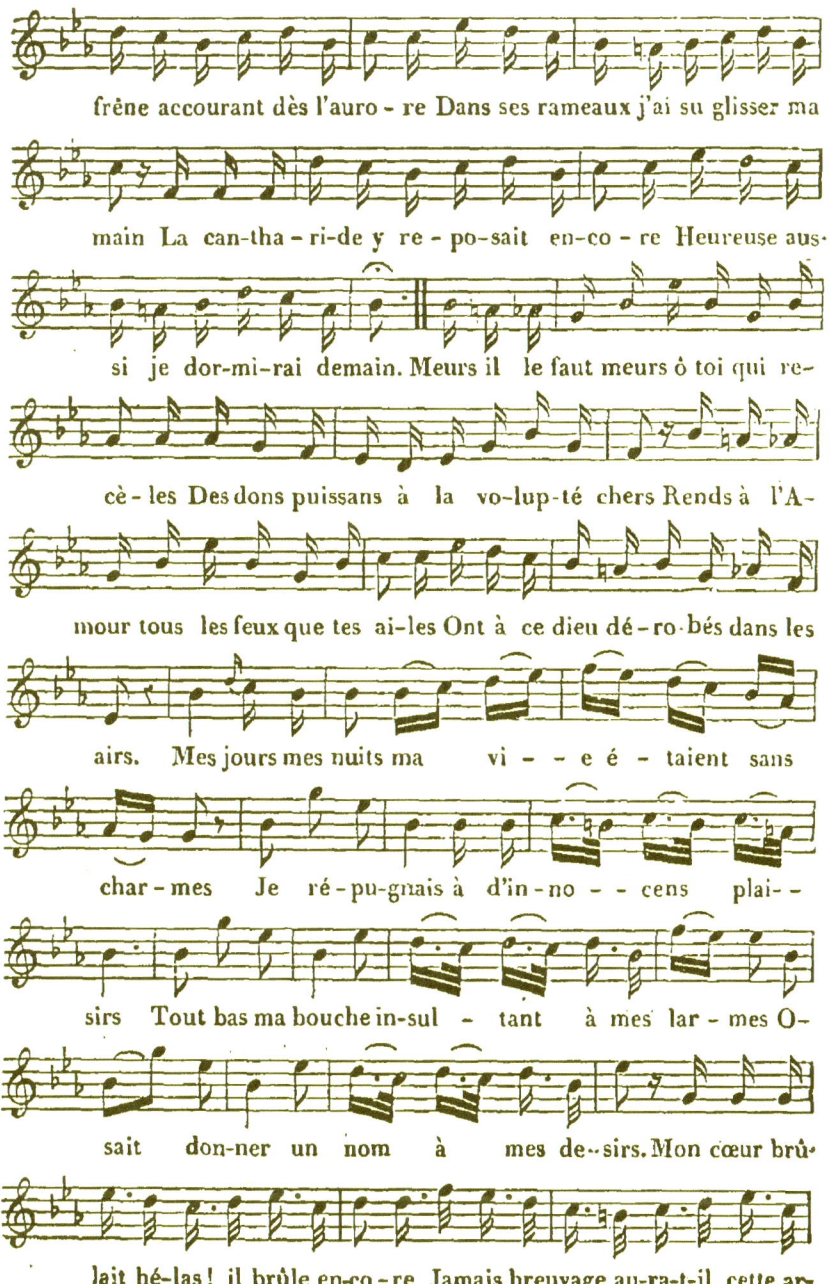

144 AIRS DES CHANSONS

« So - yez do - - ci - - le Et dès de-main re-nai-

tront vos cou - leurs De - main moi-mê-me au

seuil de votre a - si - - le Je sus - pen-drai deux

cou - ron - nes de fleurs. Meurs il le faut meurs ô toi qui re-

cè - les Des dons puis-sans à la vo-lup-té chers Rends à l'a-

mour tous les feux que tes ai - les Ont à ce

dieu dé - ro - bés dans les airs.

LE TOURNE-BROCHE

Air : *Le bruit des roulettes gâte tout.*

Andante.

N° 188.

Du di - ner j'ai-me fort la clo-che Mais on la

sonne en peu d'en-droits Plus qu'elle aus-si re tour-ne-

LES SCIENCES.

Air des mauvaises têtes.

res - tez res - tez a - mours Gar-dons Li - set - te et La Fon-tai - ne Mu - ses res - tez res - tez a-mours.

LE TAILLEUR ET LA FÉE.

Air d'Angéline (de Wilhem).

Allegretto.

N° 190.

Dans ce Pa - ris plein d'or et de mi-sè-re En l'an du Christ mil sept cent quatre-vingt Chez un tail-leur mon pauvre et vieux grand - pè - re Moi nouveau-né sachez ce qui m'advint Rien ne pré-dit la gloi-re d'un Or-phé-e A mon berceau qui n'é-tait pas de fleurs Mais mon grand père accourant à mes pleurs Me trouve un jour dans les bras d'une fé - e Et cet-te fée a - vec de gais re - frains Calmait le cri de mes premiers chagrins Et cet-te fée a - vec de gais re-

DE BÉRANGER.

frains Cal-mait le cri de mes pre-miers cha-grins.

LA DÉESSE.

Air de la petite Gouvernante.

N° 191.

Andante.

Est-ce bien vous vous que je vis si bel-le Quand tout un peuple entourant vo-tre char Vous sa-lu-ait au nom de l'immor-tel-le Dont votre main brandissait l'é-ten-tard De nos res-pects de nos cris d'al-lé-gres-se De vo-tre gloire et de vo-tre beau-té Vous marchiez fière oui vous é-tiez dé-es-se Dé-es-se de la li-ber-té Vous mar-chiez fière oui vous é-tiez dé-es-se Dé-es-se de la li-ber-té.

LE MALADE.

Air : *Muse des bois et des accords champêtres.*

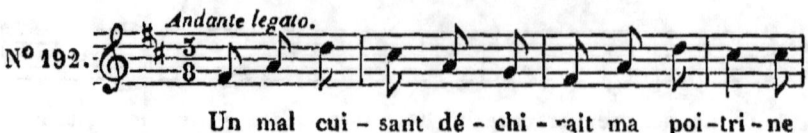

Un mal cui-sant dé-chi-rait ma poi-tri-ne

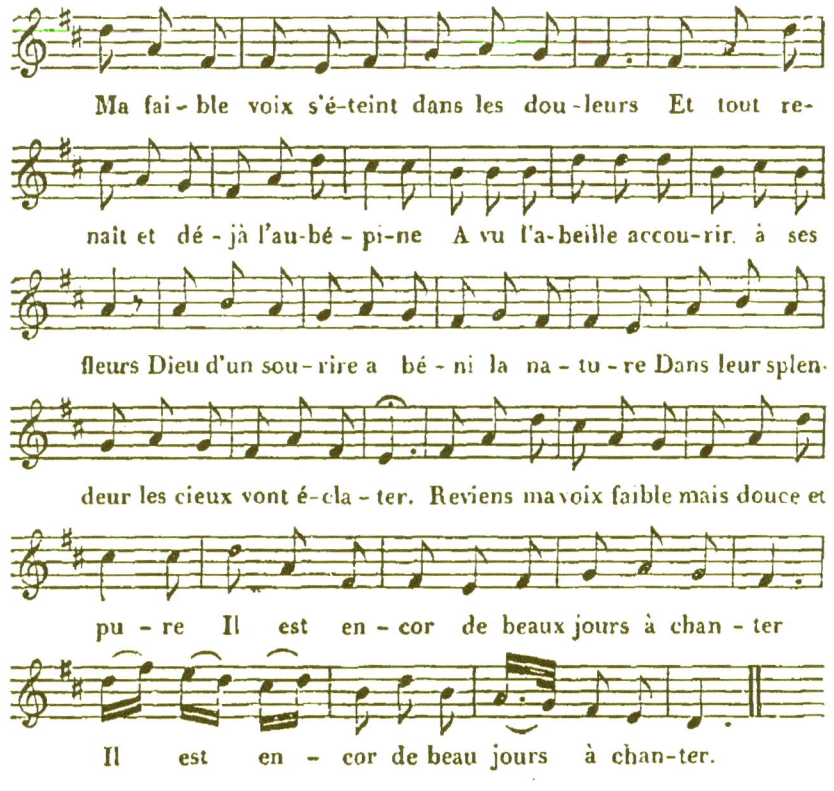

Ma fai-ble voix s'é-teint dans les dou-leurs Et tout re-nait et dé-jà l'au-bé-pi-ne A vu l'a-beille accou-rir à ses fleurs Dieu d'un sou-rire a bé-ni la na-tu-re Dans leur splen-deur les cieux vont é-cla-ter. Reviens ma voix faible mais douce et pu-re Il est en-cor de beaux jours à chan-ter Il est en-cor de beau jours à chan-ter.

LA COURONNE DE BLUETS.

Air : *J'ai vu partout dans mes voyages.*

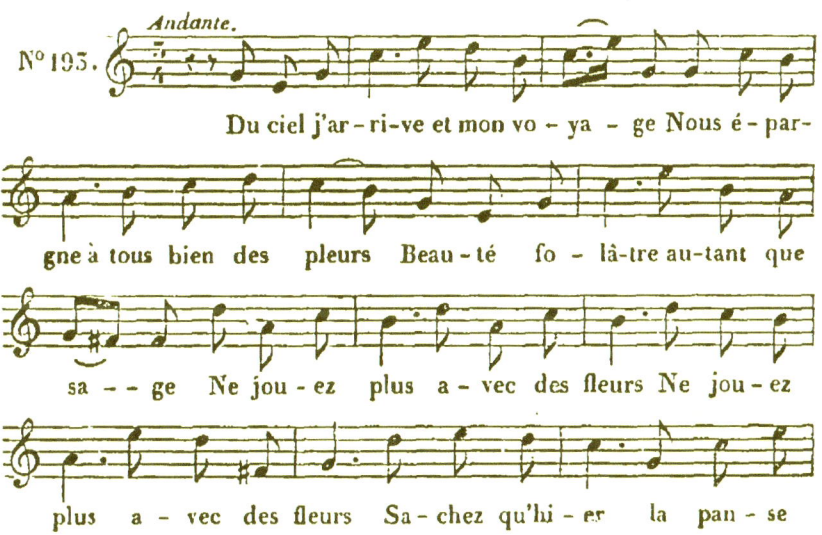

N° 193. Andante.

Du ciel j'ar-ri-ve et mon vo-ya-ge Nous é-par-gne à tous bien des pleurs Beau-té fo-lâ-tre au-tant que sa-ge Ne jou-ez plus a-vec des fleurs Ne jou-ez plus a-vec des fleurs Sa-chez qu'hi-er la pan-se

ronde Et l'œil obscurci par Bacchus Jupin a cru dans notre monde Voir une couronne de plus Jupin a cru dans notre monde Voir une couronne de plus.

MÊME CHANSON,

Air portant le même timbre, par Plantade.

N° 193 bis.

Allegretto.

Du ciel j'arrive et mon voyage Nous épargne à tous bien des pleurs Beauté folâtre autant que sage Ne jouez plus avec des fleurs Sachez qu'hier la panse ronde Et l'œil obscurci par Bacchus Jupin a cru dans notre monde Voir une couronne de plus Jupin a cru dans notre monde Voir une couronne de plus.

L'ÉPÉE DE DAMOCLÈS.

Air : *A soixante ans.*

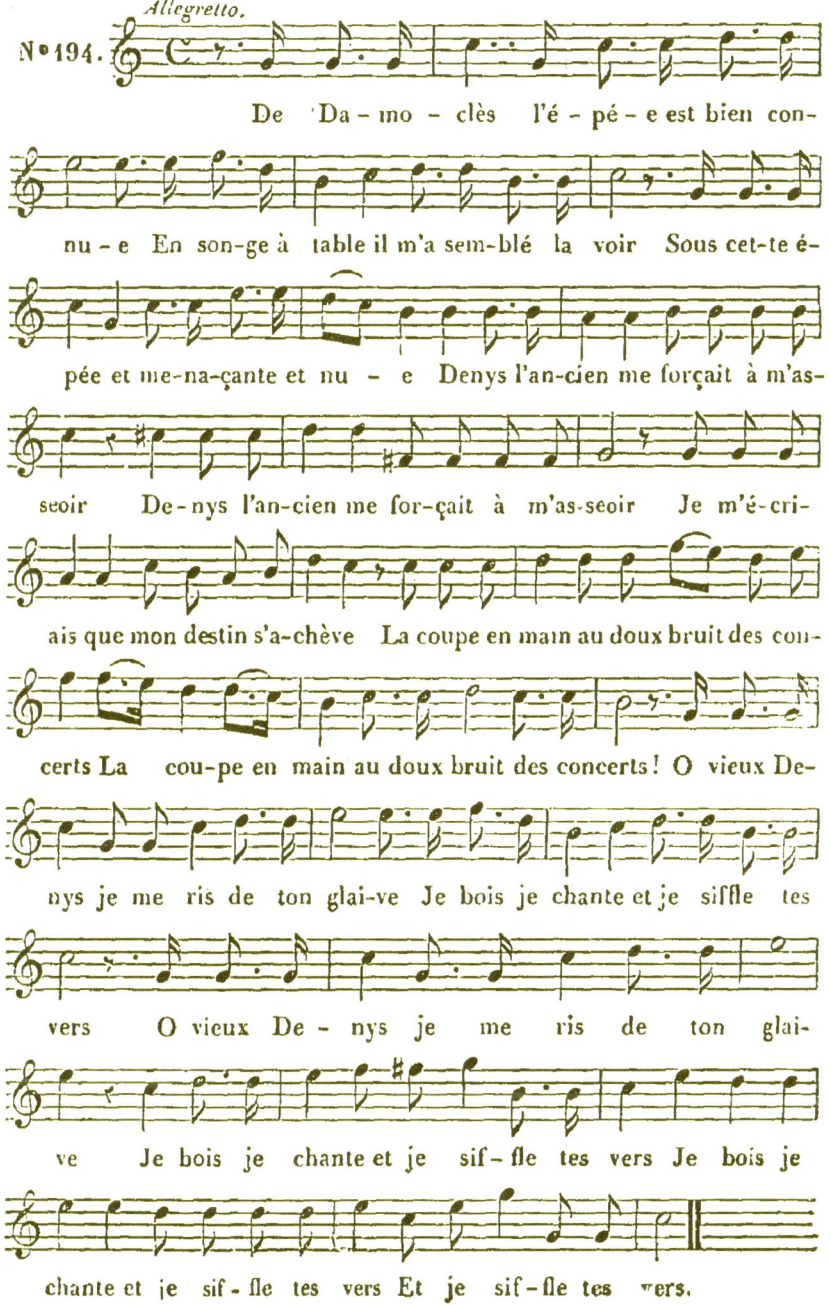

De Da-mo-clès l'é-pé-e est bien con-nu-e En son-ge à table il m'a sem-blé la voir Sous cet-te é-pée et me-na-çante et nu-e Denys l'an-cien me forçait à m'as-seoir De-nys l'an-cien me for-çait à m'as-seoir Je m'é-cri-ais que mon destin s'a-chève La coupe en main au doux bruit des con-certs La cou-pe en main au doux bruit des concerts ! O vieux De-nys je me ris de ton glai-ve Je bois je chante et je siffle tes vers O vieux De-nys je me ris de ton glai-ve Je bois je chante et je sif-fle tes vers Je bois je chante et je sif-fle tes vers Et je sif-fle tes vers.

LA MAISON DE SANTÉ.

Air du Ménage du Garçon.

N° 195.

Naguère en un royal hospice J'allai subir les soins de l'art Esculape me fut propice Je bénis cet heureux hasard Je bénis cet heureux hasard Mais l'amitié toujours craintive Me dit point de sécurité Un *qui-pro-quo* bien vite arrive Change de maison de santé Un *qui-pro-quo* bien vite arrive Change de maison de santé.

LA BONNE MAMAN.

Air : J'étais bon chasseur autrefois.

N° 196.

Au dire d'un proverbe ancien L'amitié ne remonte guère Bon petit-fils je n'en crois

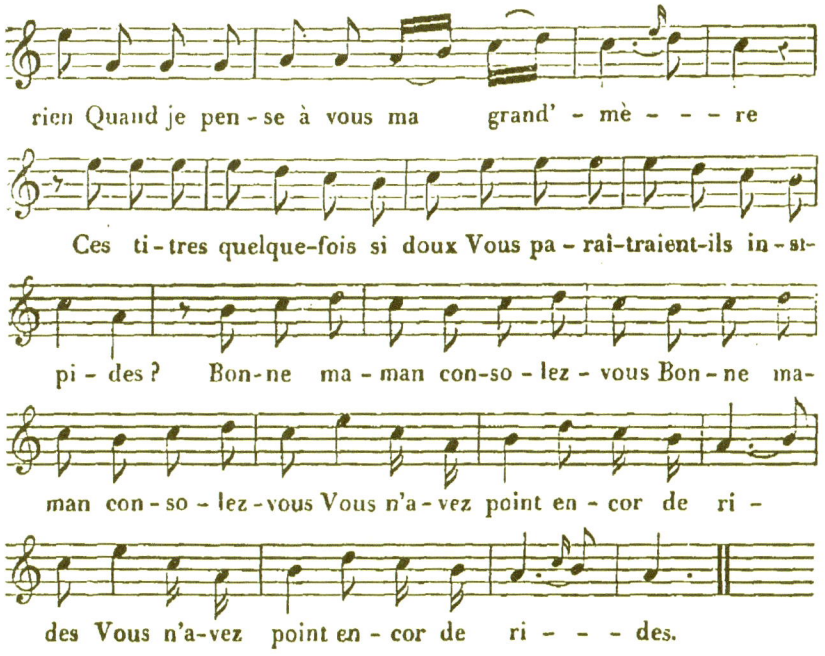

LE VIOLON BRISÉ.

Air: *Je regardais Madelinette.*

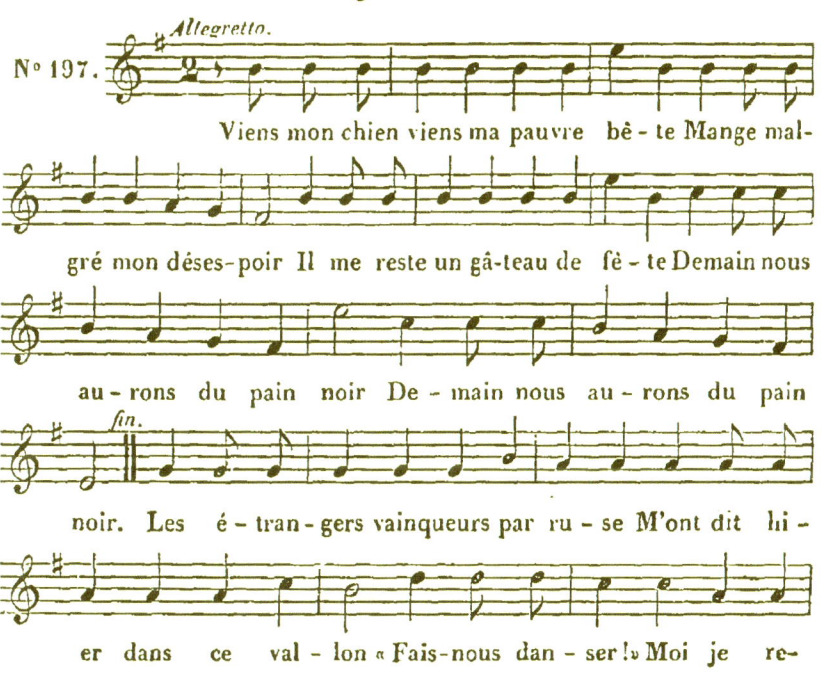

fu - se L'un d'eux bri - se mon vio - lon.

LE CONTRAT DE MARIAGE.

Air : *Daignez m'épargner le reste.*

N° 198. *Allegretto.*

« Si - re de grace é - cou - tez - moi » Le prin - ce
cou - rait chez sa da - me « Si - re vous ê - tes un grand
roi Dai - gnez me ven - ger de ma fem - me » Le roi dit
« Qu'on tienne é - loi - gné Ce fou qui m'ar - rê - te au pas -
sa - ge » « Ah ! si - re vous a - vez si - gné Ah ! si - re
vous a - vez si - gné Mon con - trat de ma - ri - a -
ge Mon con - trat de ma - ri - a - - - - ge. »

LE CHANT DU COSAQUE.

Air : *Dis-moi, soldat, dis-moi, t'en souviens-tu.*

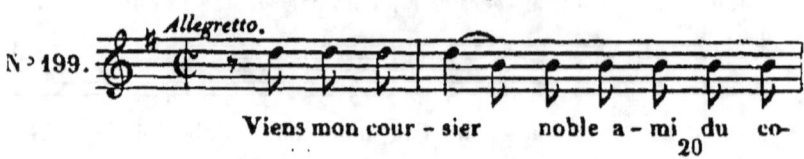

N° 199. *Allegretto.*

Viens mon cour - sier noble a - mi du co -

sa-que Vole au si-gnal des trompet-tes du Nord Prompt au pil-la--ge in-tré-pide à l'at-ta--que Prê-te sous moi des ai-les à la mort L'or n'en-ri-chit ni ton frein ni ta sel-le Mais at-tends tout du prix de mes exploits Hennis d'or-gueil ô mon cour-sier fi-dè---le Et fou-le au pieds les peuples et les rois Hen-nis d'orgueil ô mon coursier fi-dè---le Et foule aux pieds les peu-ples et les rois Et foule aux pieds les peu-ples et les rois.

LE BON PAPE.

Air du Sorcier.

N° 200.

Mê-lant la fa-ble et l'É-cri-tu-re Ja-dis un ma--lin trou-ba-dour D'un pa-pe tra--ça la pein-

LES HIRONDELLES.

Air de la romance de Joseph.

is ne me par-lez-vous pas Sans dou-te vous quit-tez la Fran-ce De mon pa-ys ne me par-lez-vous pas?

MÊME CHANSON,

Musique de M. Amédée de Beauplan.

Lent avec expression.

N° 201 *bis.*

Cap-tif au ri-va-ge du Mau-re Un guer-rier cour-bé sous ses fers Di-sait je vous re-vois en-co - - re Oiseaux en-ne-mis des hi-vers Hi-rou-del-les que l'es-pé-ran-ce Suit jus-qu'en ces brû-lans cli-mats Sans dou-te vous quit-tez la Fran-ce De mon pa-ys ne me par-lez-vous pas Sans dou-te vous quittez la Fran - - ce - - De mon pa-ys ne me par-lez - vous pas?

LES FILLES.

Air : *Verdrillon, verdrillette, verdrille.*

N° 202.

Quand les fil-les nais-sent chez vous Pour le plai-sir de ce monde Di-tes-moi messieurs les é-poux Pourquoi cha-cun de vous gron-de Aux fil-les mor-bleu nous te-nons Fai-tes-en fai-tes-en de gen-til-les Qu'el-les soient an-ges ou dé-mons Fai-tes des fil-les Nous les ai-mons.

LE CACHET ou LETTRE A SOPHIE.

Air de la Bonne Vieille (de M. B. Wilhem.)

N° 203.

Il vient de toi ce ca-chet où le lier - - re Ser-pen-te en or sym-bo-le in-gé-ni-eux Ca-chet où l'art a gra-vé sur la pier - re Un' jeune A-mour au doigt mys-té-ri-eux Il est sa-cré mais en

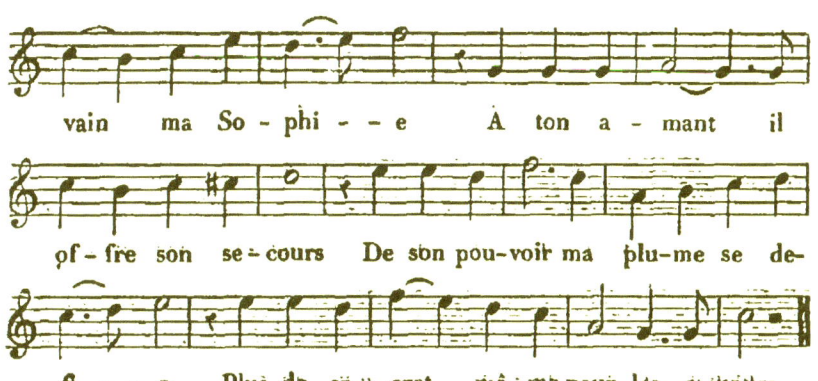

LA JEUNE MUSE.

Air : *Où s'en vont ces gais bergers*.

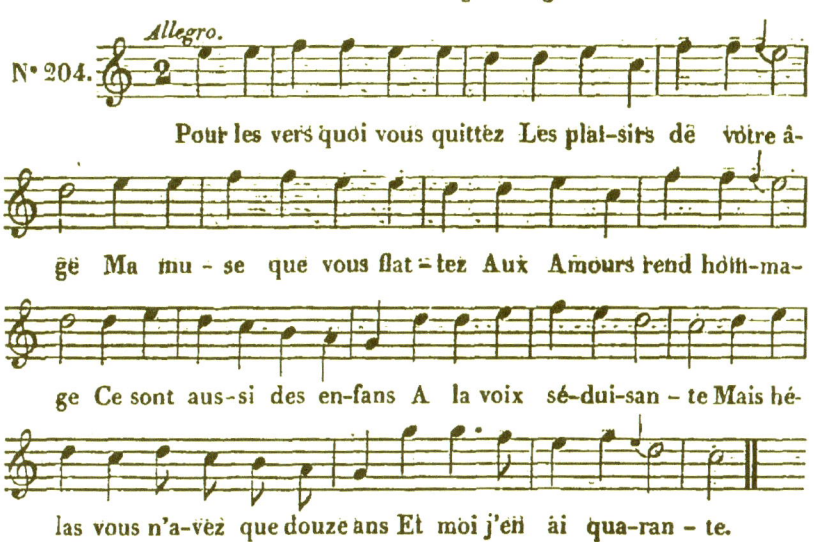

LA FUITE DE L'AMOUR.

Air : *Dis-moi, soldat, dis-moi, t'en souviens-tu?*

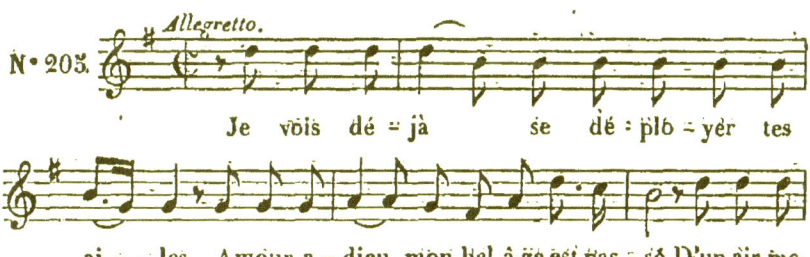

queur les grâ-ces in-fi-dè-les Mon-trent du doigt mon réduit dé-lais-sé S'il fut des jours où j'ai mau-dit tes ar-mes Sa-vais-je hélas! que tu m'en pu-ni-rais Ah! plus A-mour tu nous cau-ses de lar - - mes Plus quand tu fuis tu lais-ses de re-grets Ah! plus Amour tu nous causes de lar - - mes Plus quand tu fuis tu lais-ses de re-grets Plus quand tu fuis tu lais-ses de re-grets.

L'ANNIVERSAIRE.

Air : *Du partage de la richesse.*

N° 206.

De - puis un an vous ê - - tes né-e Hé - lo - ï - se le sa - - vez - vous C'est là vo-tre plus bel - le an - né - e Mais l'a-ve-nir vous

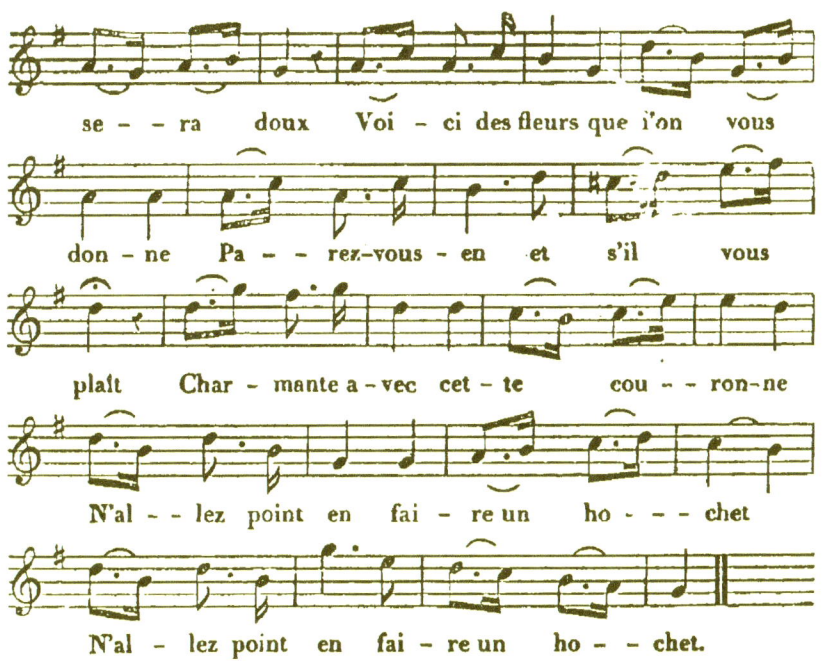

LE VIEUX SERGENT.

Air : *Dis-moi, soldat, dis-moi, t'en souviens-tu.*

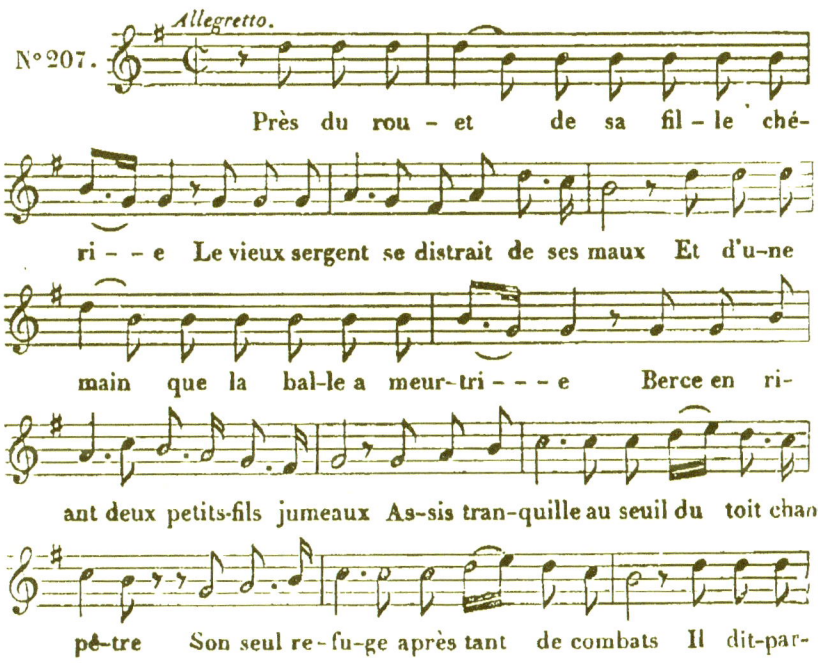

fois ce n'est pas tout de naî---tre Dieu mes en-

fans vous donne un beau trépas Il dit par-fois ce n'est pas tout de

naî---tre Dieu mes en-fans vous donne un beau tré-

pas Dieu mes en-fans vous donne un beau tré-pas.

LE PRISONNIER.

Air de la balançoire (de M. Amédée de Beauplan).

N° 208.

Rei-ne des flots sur ta bar-que ra-pi--de

Vogue en chantant au bruit des longs é-chos Les vents sont

doux l'onde est calme et lim-pi-de Le ciel sou-rit vo-

gue rei-ne des flots. Ain-si chan-te à tra-vers les

gril-les Un cap-tif qui voit cha-que jour Vo--guer

la plus bel-le des fil--------les

L'ANGE EXILÉ.

Air: *A soixante ans.*

N° 209. Allegretto.

Je veux pour vous prendre un ton moins frivole Corinne il fut des anges révoltés Dieu sur leur front fait tomber sa parole Et dans l'abîme ils sont précipités Et dans l'abîme ils sont précipités Doux mais fragile un seul dans leur ruine Contre ses maux garde un puissant secours Contre ses maux garde un puissant secours Il reste armé de sa lyre divine Ange aux yeux bleus protégez-moi toujours Il reste armé de sa lyre divino Ange aux yeux bleus protégez-moi toujours Ange aux yeux

bleus pro-té-gez-moi toujours Pro- - té-gez-moi tou-jours.

LA VERTU DE LISETTE.

Air: *Je loge au quatrième étage.*

N° 210. **Allegretto.**

Quoi de la ver-tu de Li-set-te Vous plai-san-tez da-mes de cour Eh bien d'ac-cord el-le est gri-set-te C'est de la noblesse en a-mour C'est de la noblesse en a-mour Le bar-reau l'é-gli-se et les ar-mes De ces yeux noirs font très grand cas Li-se ne dit rien de vos char-mes De sa ver-tu ne par-lons pas Li-se ne dit rien de vos charmes De sa ver-tu ne par-lons pas.

LE VOYAGEUR.

Air: *Plus on est de fous, plus on rit.*

N° 211. **Allegretto.**

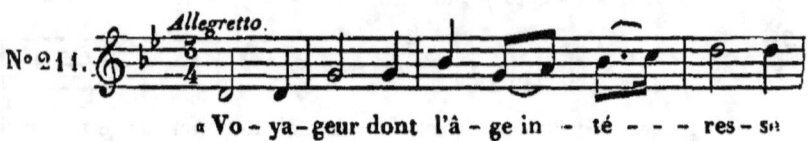

« Vo-ya-geur dont l'â-ge in-té- - -res-se

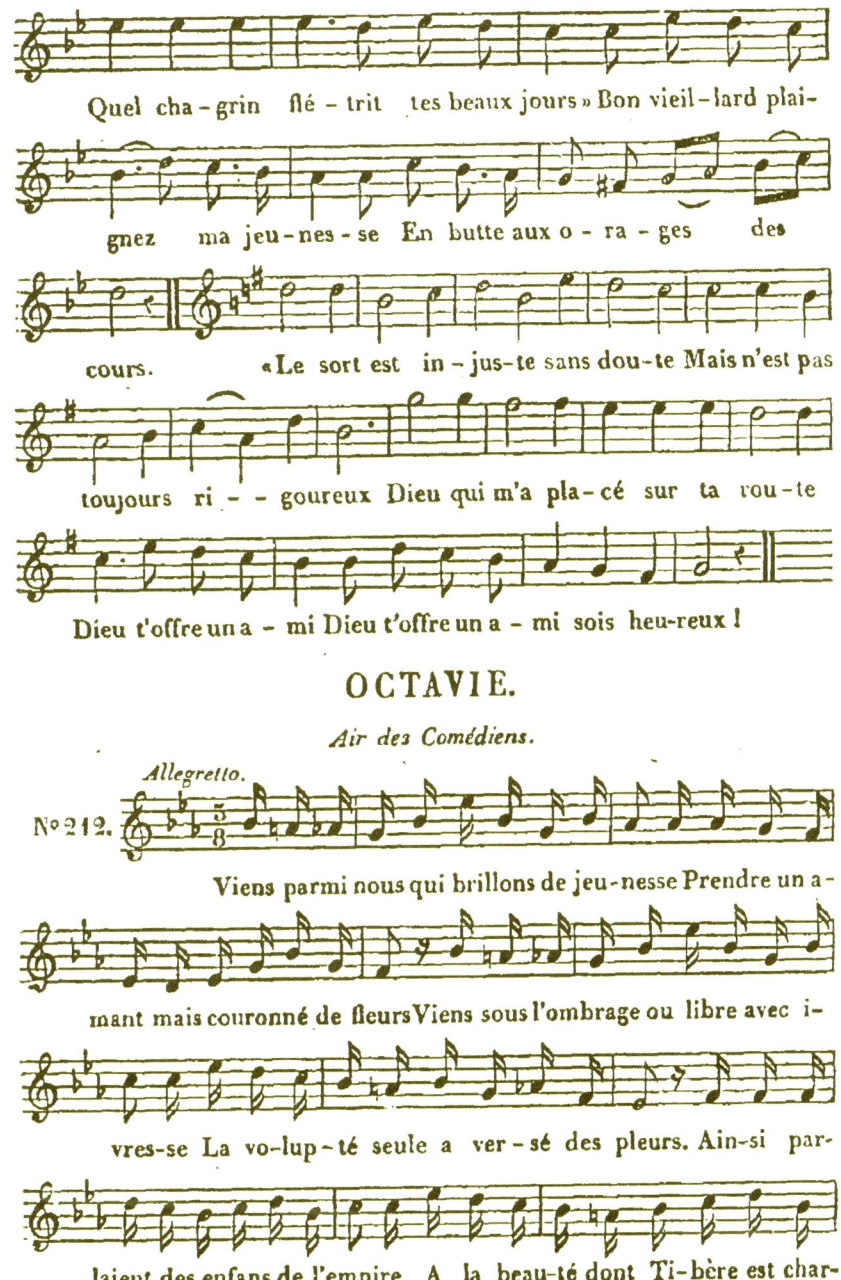

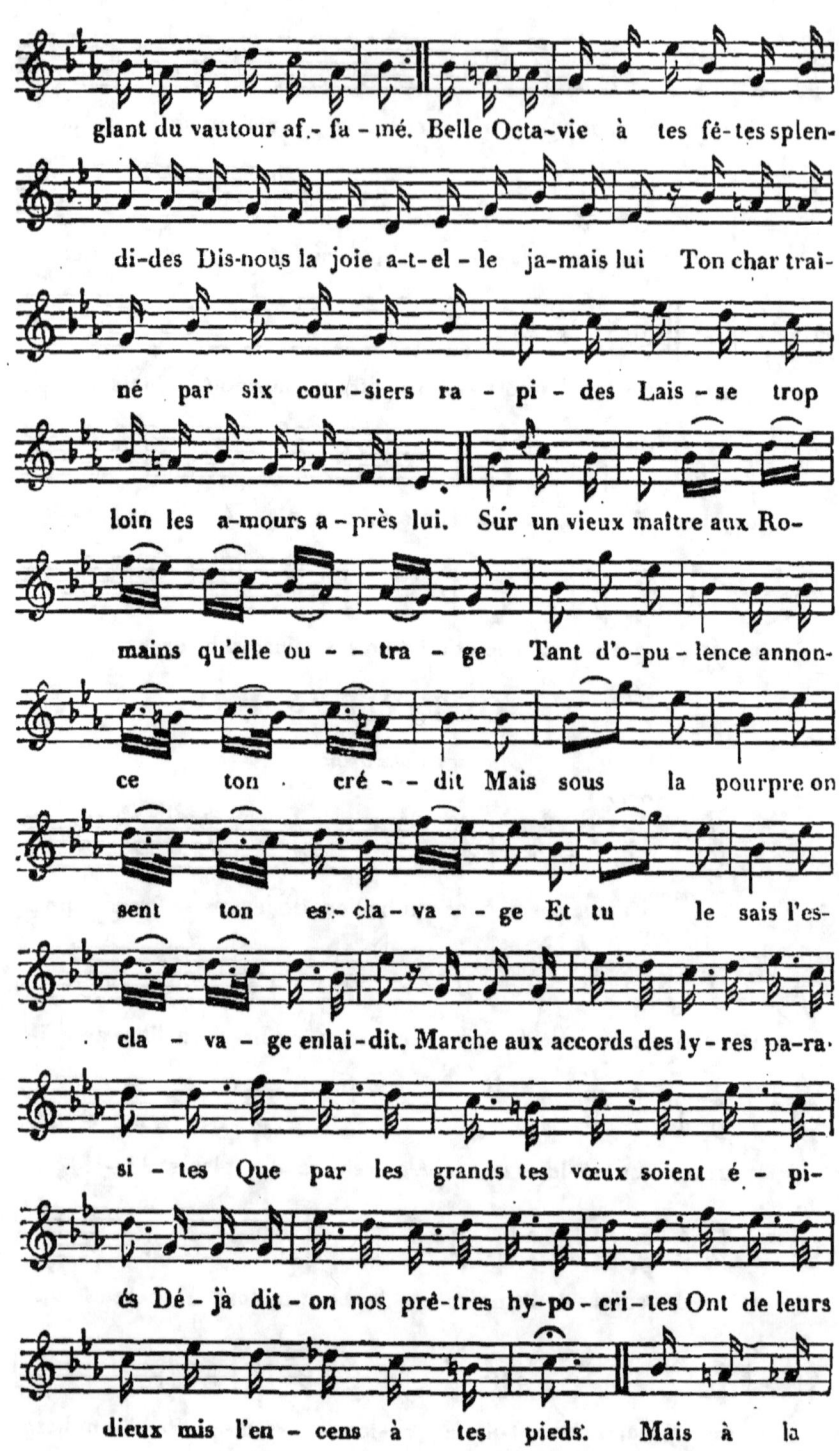

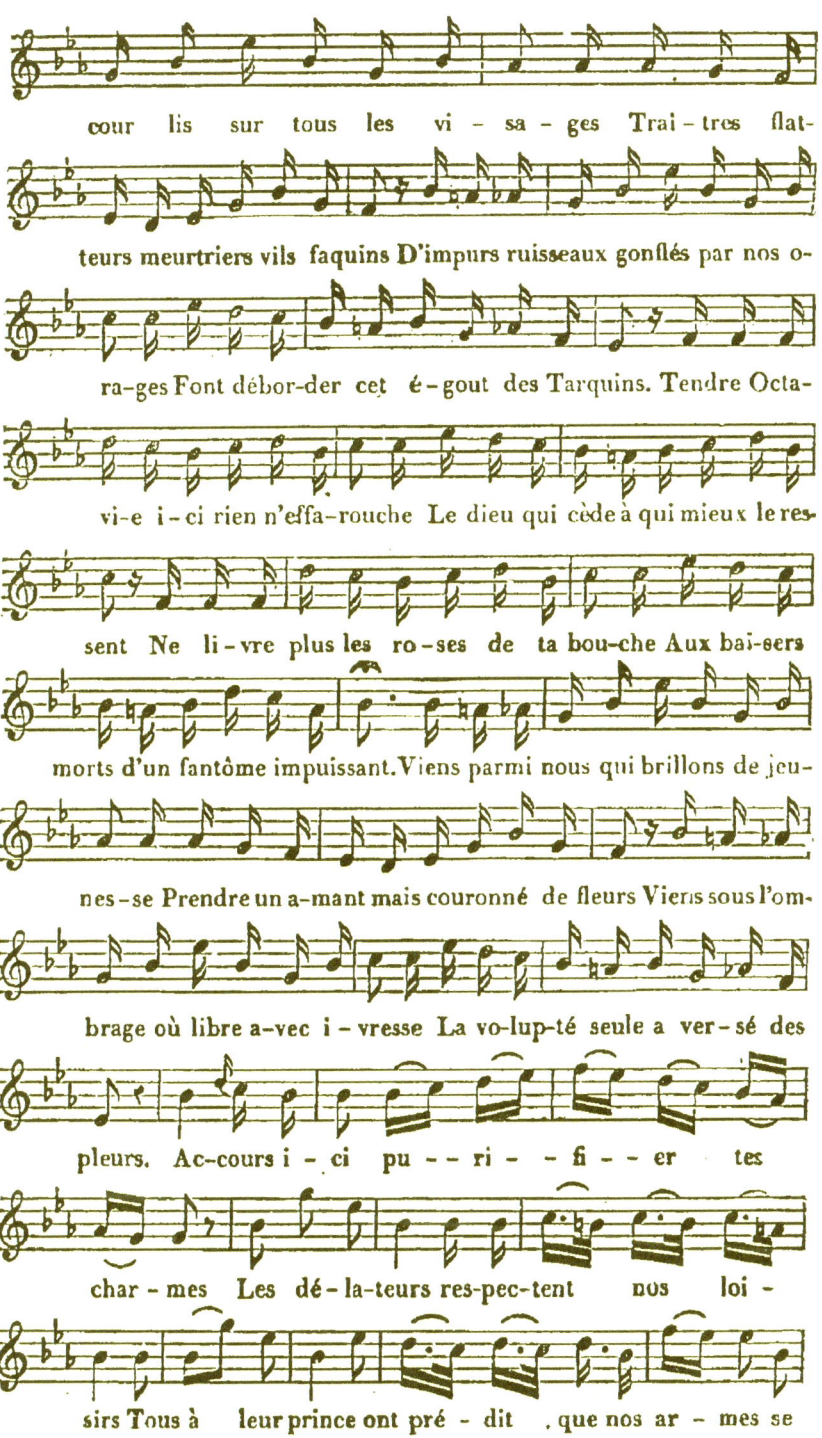

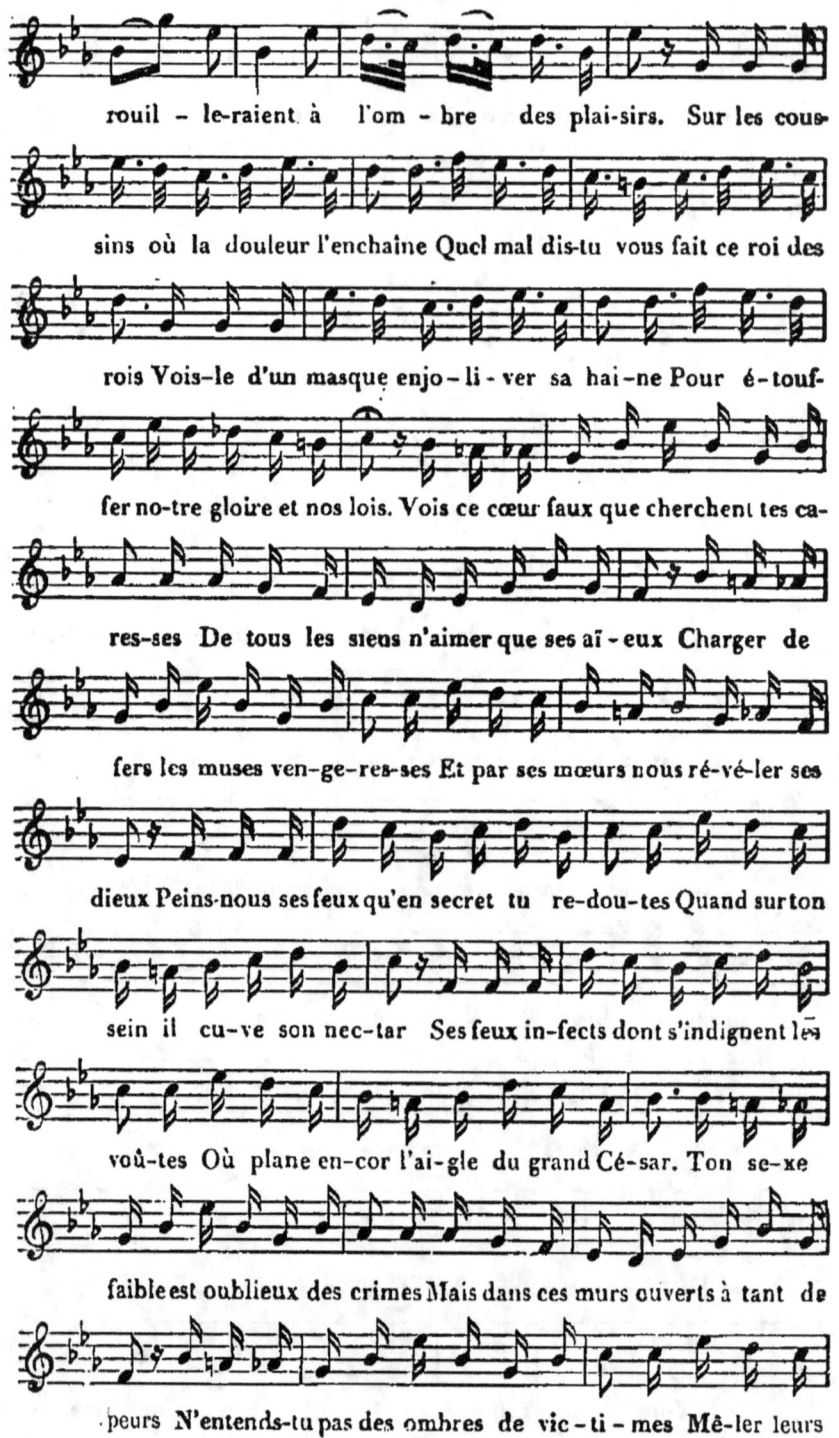

cris à tes soupirs trompeurs. Sur le ty-ran et sur toi le ciel gron-de A-vec les siens ne con-fonds plus tes jours Ah! trop sou-vent la li--ber-té du mon-de A d'un long deuil af-fli--gé les a-mours. Viens parmi nous qui brillons de jeu-nes-se Prendre un a-mant mais cou-ron-né de fleurs Viens sous l'om-bra-ge où li-bre a-vec i-vres-se La vo-lup-té seu-le a ver-sé des pleurs.

LE FILS DU PAPE.

Air : *Lison dormait dans la prairie.*

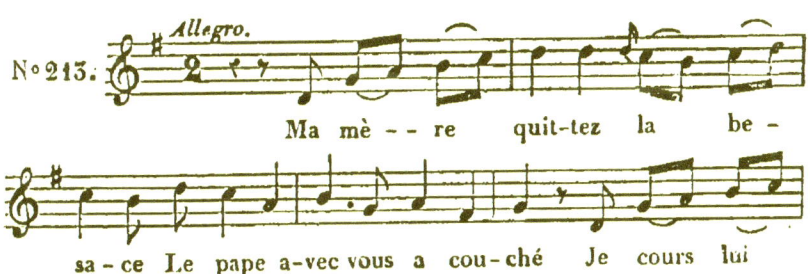

N° 213.

Ma mè--re quit-tez la be-sa-ce Le pape a-vec vous a cou-ché Je cours lui

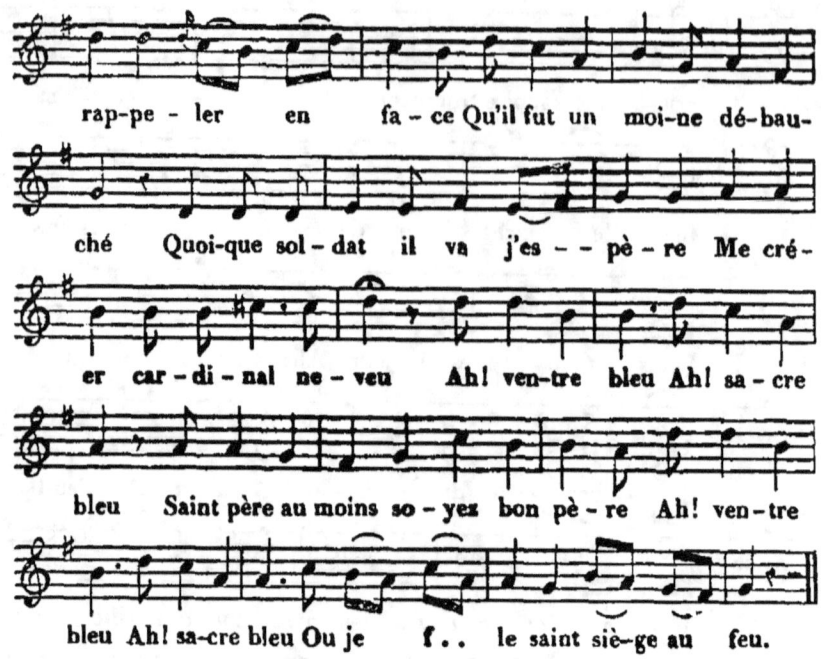

MON ENTERREMENT.

Air : *Quand on ne dort pas de la nuit.*

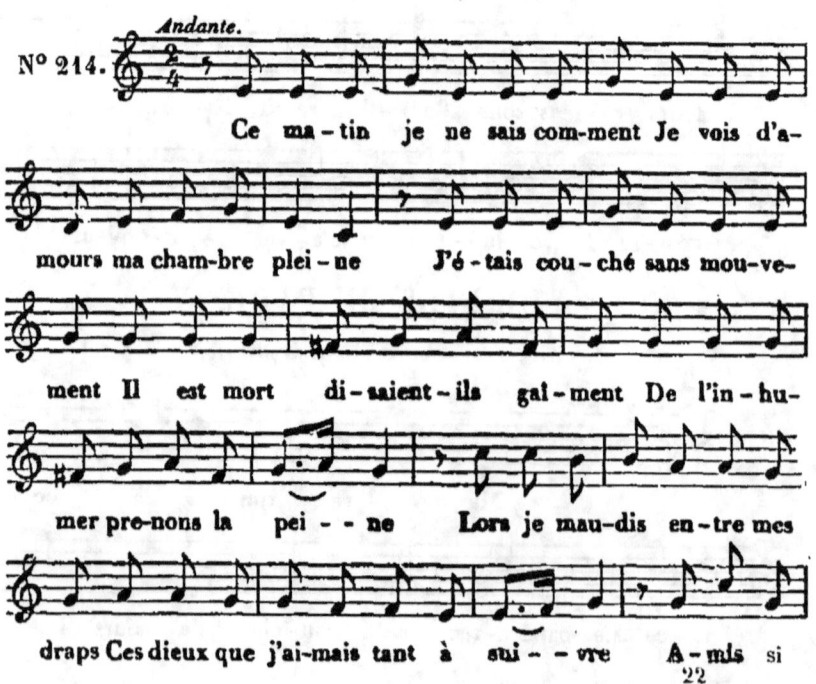

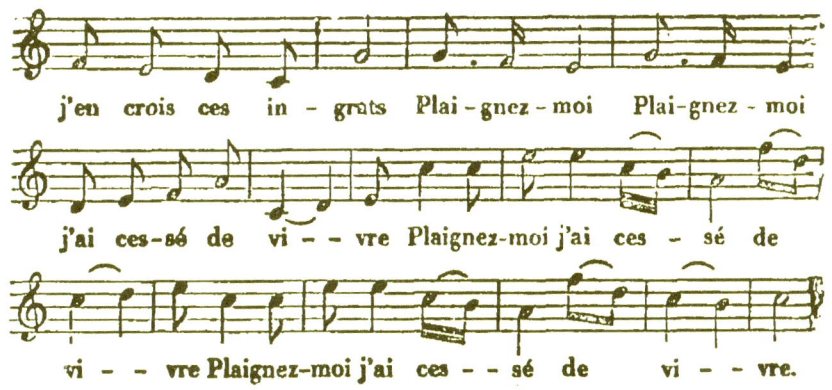

j'en crois ces in - grats Plai-gnez-moi Plai-gnez-moi
j'ai ces-sé de vi - - vre Plaignez-moi j'ai ces - sé de
vi - - vre Plaignez-moi j'ai ces - - sé de vi - - vre.

LE POÈTE DE COUR.

Air de la Treille de sincérité.

N° 215.

On a - chè - te ly-re et mu - set - te Com-me tant
d'au-tres à mon tour Je me fais po - è - te de
cour Je me fais po - è - te de cour. Te chan-
ter en - co - re ô Ma - ri - e Non vraiment je ne l'o - se
pas Ma muse en - fin s'est a - guer - ri - e Et vers la
cour tour-ne ses pas Et vers la cour tour-ne ses
pas Je ga - ge s'il naît un Vol - tai - re Qu'on em-prun-

te pour l'a-che-ter Prêt à me vendre au mi-nis-tè - - re Pour toi je ne puis plus chan-ter.

COUPLET

ÉCRIT SUR UN RECUEIL DE CHANSONS.

Air de la République.

N° 216.

Si j'é-tais roi roi de la chan-son-nette Comme en se-cret me l'a dit maint flatteur Vo-tre re-cueil à ma muse inqui-è-te Dé-non-ce-rait un jeune usur-pa-teur Car les con-seils qu'en si bon vers il don-ne Au pauvre peuple objet de tant d'effroi Feraient trembler mon sceptre et ma cou-ron-ne Si j'é-tais roi Si j'é-tais roi Feraient trem-bler mon sceptre et ma couron-ne Si j'é-tais roi Si j'é-tais roi.

LES TROUBADOURS.

Air : *Je commence à m'apercevoir* (d'Alexis).

N° 217.

J'en-ton-ne sur les trou - badours Un chant di-thy-ram-
bi-que Mal-gré goût et lo - gi - - - que Cou-lez vers longs mo-
yens et courts Mo-mus som - meil - le Qu'on le ré - veil - le
Gai far - fa - det qu'il ri - e à no-tre o-reil - le Lais-
sons mal - gré maux et dou-leurs L'Es - pé - ran - ce es - su-
yer nos pleurs Li - set-te ap-por-te et du vin et des fleurs Nar-
guant des lois sé - vè - res Trou - badours et trou - vè - res Au
nez des rois vi - daient galment leurs ver - - - res.

LES ESCLAVES GAULOIS.

Air : *Un soldat par un coup funeste.*

N° 218.

D'anciens Gaulois pau-vres es - cla - ves Un soir qu'au-

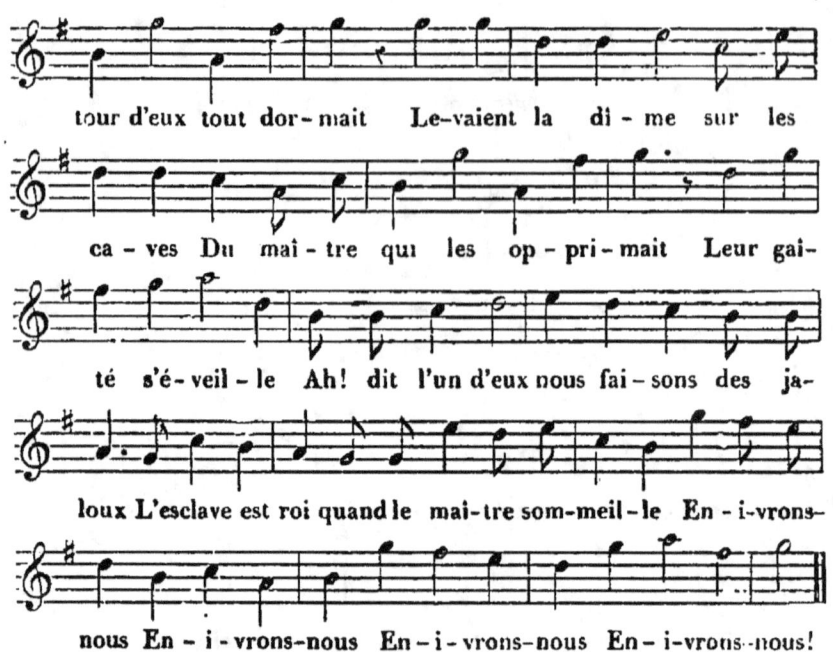

TREIZE A TABLE.

Air du vaudeville de Préville et Taconnet.

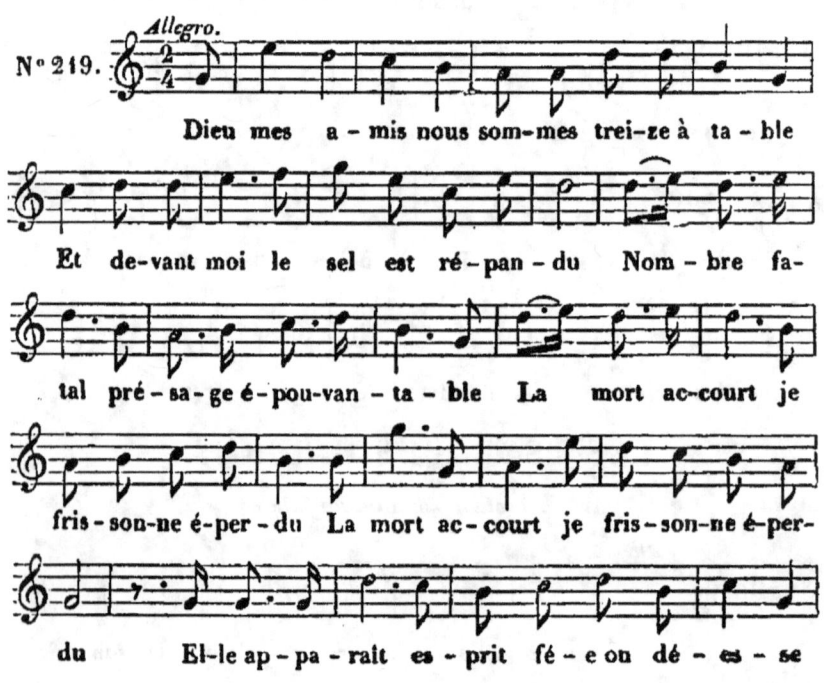

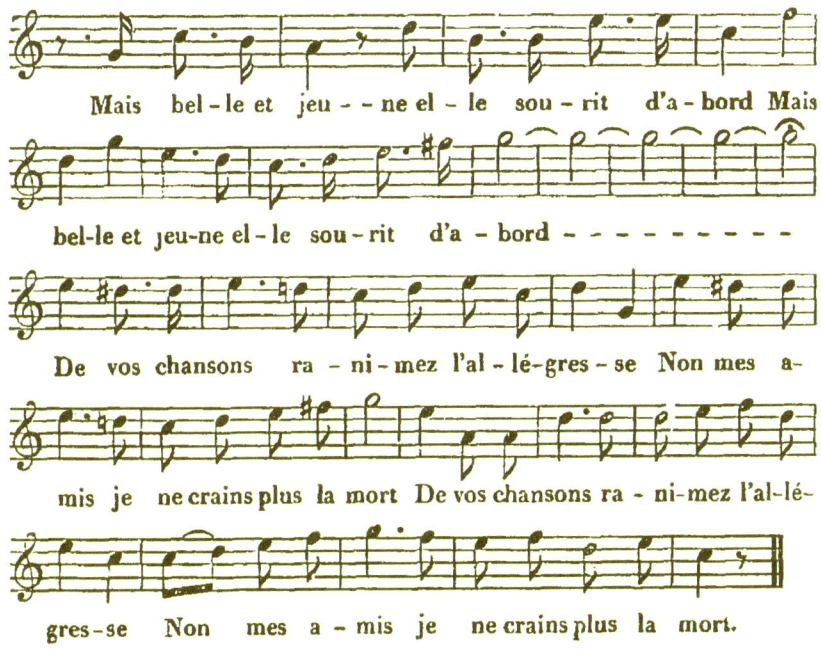

LAFAYETTE EN AMERIQUE.

Air : *A soixante ans.*

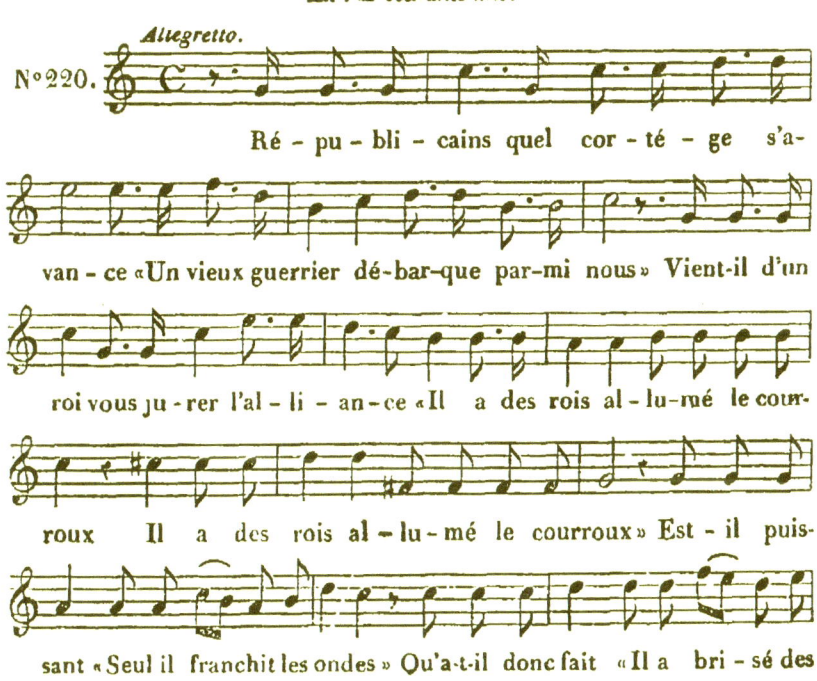

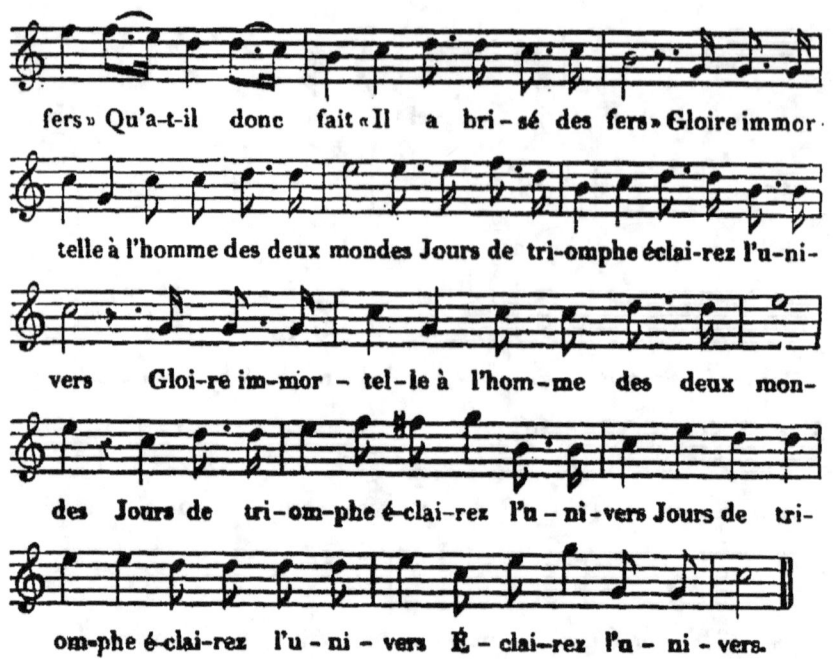

MAUDIT PRINTEMPS.

Air: *C'est à mon maître en l'art de plaire.*

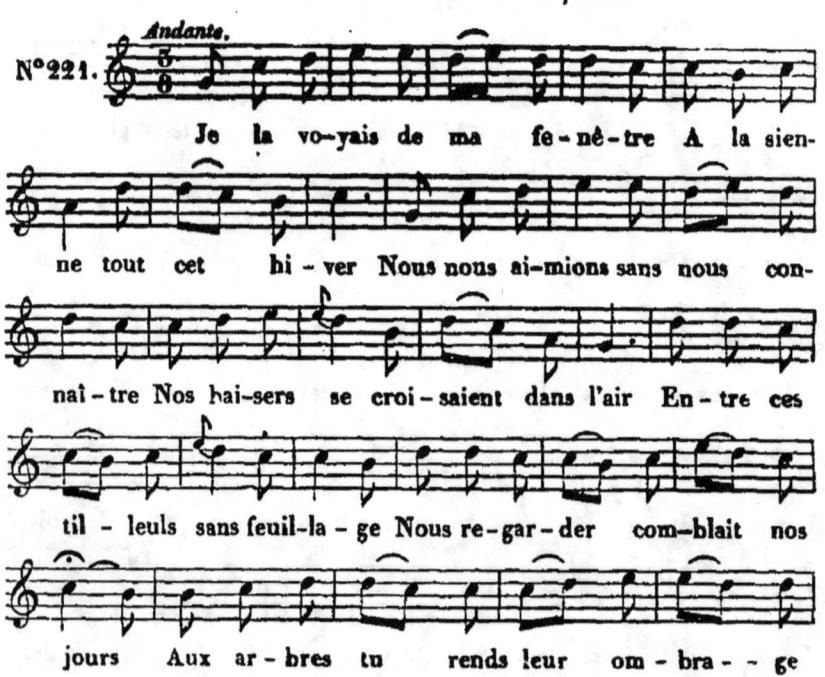

AIRS DES CHANSONS

Mau-dit printemps re-vien-dras-tu toujours Aux ar-bres tu rends leur om - bra - ge Mau-dit printemps re-vien-dras-tu tou-jours?

MÊME CHANSON,

Musique de Darondeau.

N° 221 bis. *Allegro moderato.*

Je la vo-yais de ma fe-nê - - tre A la sien-ne tout cet hi - ver Nous nous aimions sans nous con-naî - - tre Nos bai - sers se croi - saient dans l'air En - tre ces til - leuls sans feuil-la - - ge Nous re - gar - der com-blait nos jours Aux ar - bres tu rends leur om - bra - ge Mau-dit prin-temps Mau-dit prin-temps re-vien-dras-tu tou-jours Mau-dit prin-temps reviendras - tu toujours Maudit printemps re-viendras-tu tou-

jours Mau - - dit prin-temps re-viendras-tu tou-jours?

PSARA.

Air : *A soixante ans il ne faut pas remettre.*

Allegretto.

N° 222.

Nous tri-omphons Allah gloire au prophè-te Sur ce ro-cher plan-tons nos é-tendards Ses dé-fenseurs il-lustrant leur dé-fai-te En vain sur eux font crouler ses rem-parts En vain sur eux font crouler ses remparts Nous tri-omphons et le sa-bre ter-ri-ble Va de la croix pu-nir les at-ten-tats Va de la croix pu-nir les at-ten-tats Ex-ter-mi-nons u-ne ra-ce invin-ci-ble Les rois chrétiens ne la ven-ge-ront pas Ex-ter-mi-nons u-ne ra-ce in-vin-ci-ble Les rois chrétiens ne la ven-ge-ront pas Les rois chré-

tiens ne la ven-ge-ront pas Ne la ven-ge-ront pas.

LE VOYAGE IMAGINAIRE.

Air : *Muse des bois et des accords champêtres.*

N° 223.

L'automne ac-court et sur son ai-le hu-mi-de M'appor-te en-cor de nou-vel-les dou-leurs Toujours souf-frant toujours pauvre et ti-mi-de De ma gaî-té je vois pâ-lir les fleurs Ar-rachez-moi des fan-ges de Lu-tè-ce Sous un beau ciel mes yeux devaient s'ouvrir Tout jeune aussi je rê-vais à la Grè-ce C'est là c'est là que je voudrais mou-rir C'est là c'est là que je vou-drais mou-rir.

L'IN-OCTAVO ET L'IN-TRENTE-DEUX.

Air du Carnaval.

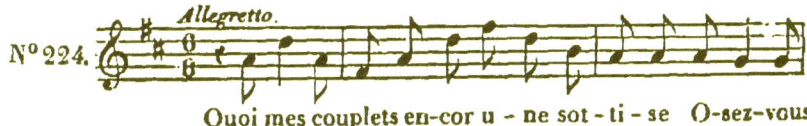

N° 224.

Quoi mes couplets en-cor u-ne sot-ti-se O-sez-vous

bien pa-rai-tre in-oc-ta-vo Ju-ge cri-tique et docteur de l'É-
gli-se Vont a-près vous s'a-charner de nou-veau L'in-tren-te-
deux trompait l'œil du my-o-pe Mais vos défauts vont ê-tre tous sen-
tis C'est le ci-ron vu dans un mi-cros-co-pe Mieux vous al-
lait de res-ter tout pe-tits Pe-tits pe-tits oui pe-tits tout pe-
tits C'est le ci-ron vu dans un mi-cros-co-pe Mieux vous al-
lait de rester tout pe-tits Pe-tits pe-tits oui pe-tits tout pe-tits.

COUPLETS
SUR UN PRÉTENDU PORTRAIT DE MOI.

Air: *Je loge au quatrième étage.*

N° 225.

Pe-tit por-trait de fan-tai-si-e Mise en tê-
te de mon re-cueil Pen-ses-tu que par cour-toi-
si-e Le monde entier te fasse ac-cueil Le mon-de entier te fasse ac-

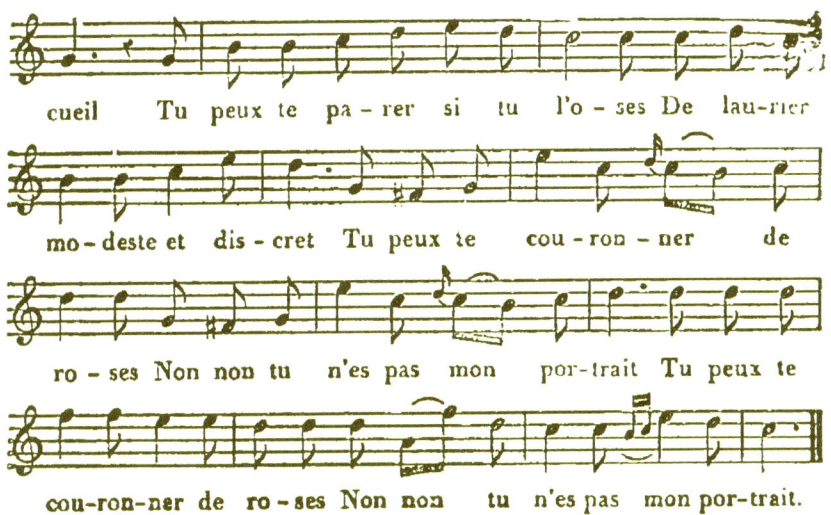

LE GRENIER.

Air du Carnaval (de Meissonnier).

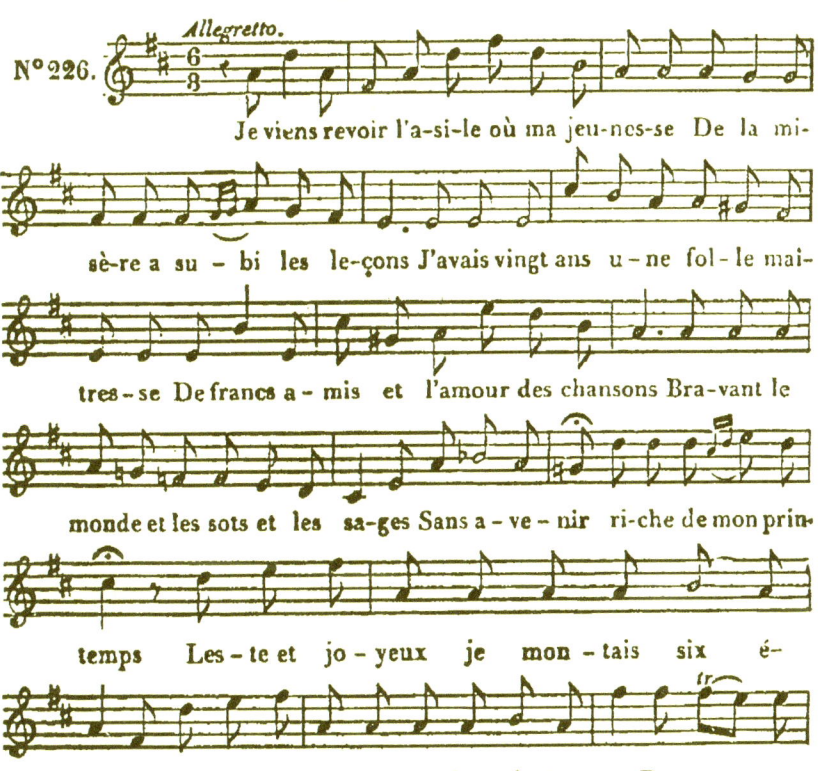

nier qu'on est bien à vingt ans Leste et joyeux je montais six étages Dans un grenier qu'on est bien à vingt ans Dans un grenier qu'on est bien à vingt ans.

L'ÉCHELLE DE JACOB.

Air : *Ah! si madame me voyait.*

Allegretto.

N° 227.

Lorsqu'un patriarche en dormant Vit la plus longue des échelles Où de crainte d'user leurs ailes Les anges montaient lestement Jusqu'aux portes du firmament Il vit ses fils quelqu'un l'assure Sur l'échelle aussi se hisser Croyant qu'au ciel on fait l'usure. Grand Dieu le pied va leur glisser Grand Dieu le pied va leur glisser.

LE CHAPEAU DE LA MARIÉE
Air du Pêcheur.

N° 228.

De-main en-ga-gez vo-tre foi A l'é-glise al-lez sans scru-pu - - le Fil-le trom-peuse oubli-ez-moi Pour un é-poux riche et cré-du - - - - - le Des ro - ses qui naissaient pour lui La dîme à tort me fut pa-yé- - - - e Mais en retour j'offre aujour-d'hui Le chapeau de la ma - ri - - é - - - e Mais en retour j'offre au-jour-d'hui Le chapeau de la ma - ri - é - e Le cha-peau de la ma - - - ri - - ée.

LA MÉTEMPSYCOSE.
Air de la Robe et des Bottes.

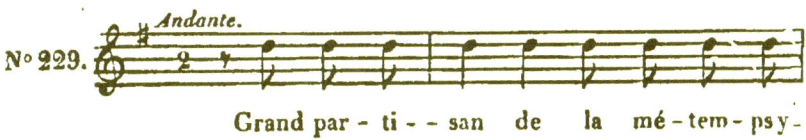

N° 229.

Grand par - ti - - san de la mé-tem-psy-

-cose En philo-sophe hier sur l'oreiller De mes penchans pour connaitre la cause J'ai mis mon ame en train de babiller Elle m'a dit tu me dois un beau cierge Car sans mon souffle au néant tu restais Mais jusqu'à toi je n'arrivai point vierge Ah! mon ame je m'en doutais Mais jusqu'à toi je n'arrivai point vierge Ah! mon ame je m'en doutais Je m'en doutais je m'en doutais.

LES PAUVRES AMOURS.

Air: *Jupiter un jour en fureur.*

Allegretto.

N° 230.

Trois douzaines de Cupidons Qu'une actrice a mis sur la paille Hier mendiaient et la marmaille Les poursuivait de gais lardons Chez Lise

184 AIRS DES CHANSONS

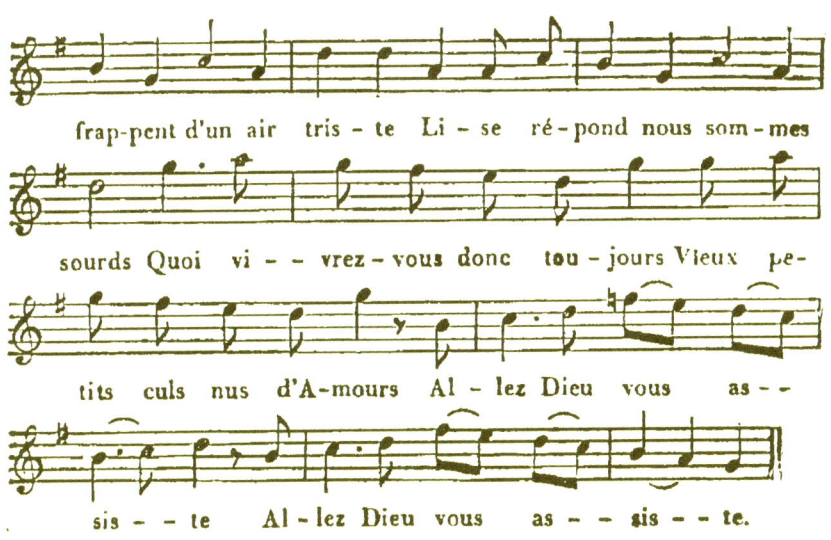

A M. GOHIER.

Air des Chevilles de Maître Adam.

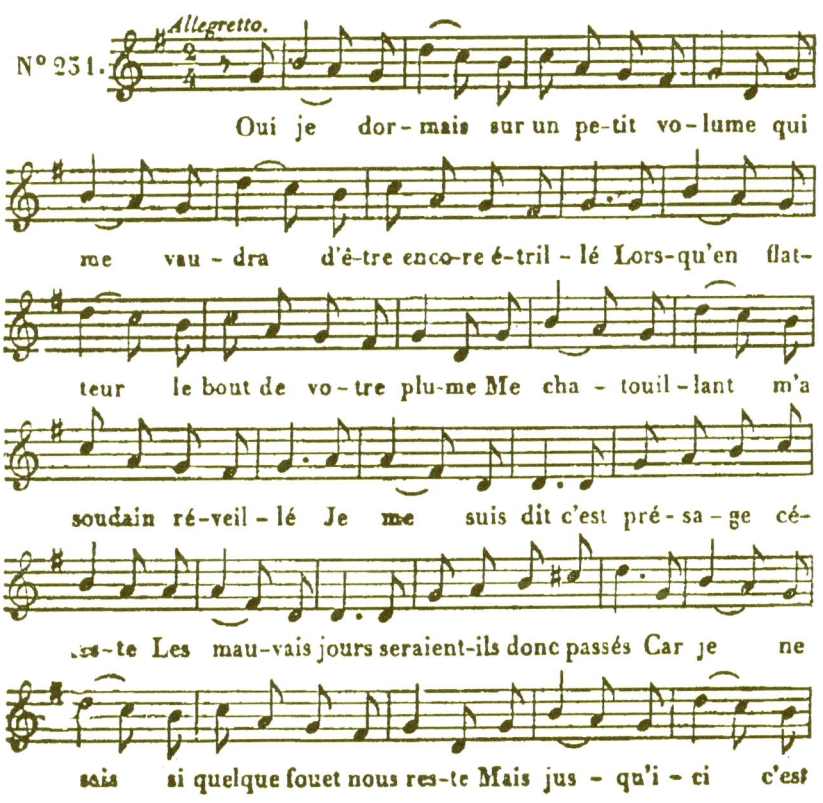

nous qu'on a fes-sés Car je ne sais si quelque fouet nous
res-te Mais jus-qu'i-ci c'est nous qu'on a fes-sés.

LE SACRE DE CHARLES-LE-SIMPLE.

Air du beau Tristan (de M. Amédée de Beauplan).

N° 232.

Français que Reims a ré-u-nis Cri-ez Montjoie
et Saint-De-nis On a re-fait la sainte am-pou-
le Et comme au temps de nos a-ïeux Des pas-se-
reaux lâ-chés en fou----le Dans l'é-gli-se
vo-lent jo-yeux D'un joug bri-sé ces vains pré-
sa----ges Font sou-ri-re sa ma-jes-té.
Le peu-ple s'é-crie oi-seaux plus que nous so-yez
sa-ges Gardez bien gardez bien vo-tre li-ber-

té Gardez bien gar-dez bien vo-tre li-ber-té.

LE CONVOI DE DAVID.

Air de Roland (Musique de Méhul).

N° 233. Andante.

Non non vous ne pas-se-rez pas Crie un sol-dat sur la fron-tiè-re A ceux qui de Da-vid hé-las Rap-por-taient chez nous la pous-siè-re Sol-dat di-sent-ils dans leur deuil Pros-crit-on aus-si sa mé-moi-re Quoi vous re-pous-sez son cer-cueil Et vous hé-ri-tez de sa gloi-re! Fût-il pri - - - vé de tous les biens Eût-il à trem-bler sous un maî-tre Heu-reux qui meurt par-mi les siens Aux bords sa-crés Aux bords sa-crés qui l'ont vu naî-tre Qui l'ont vu naî-tre.

MÊME CHANSON

Musique de Choron sur le même timbre

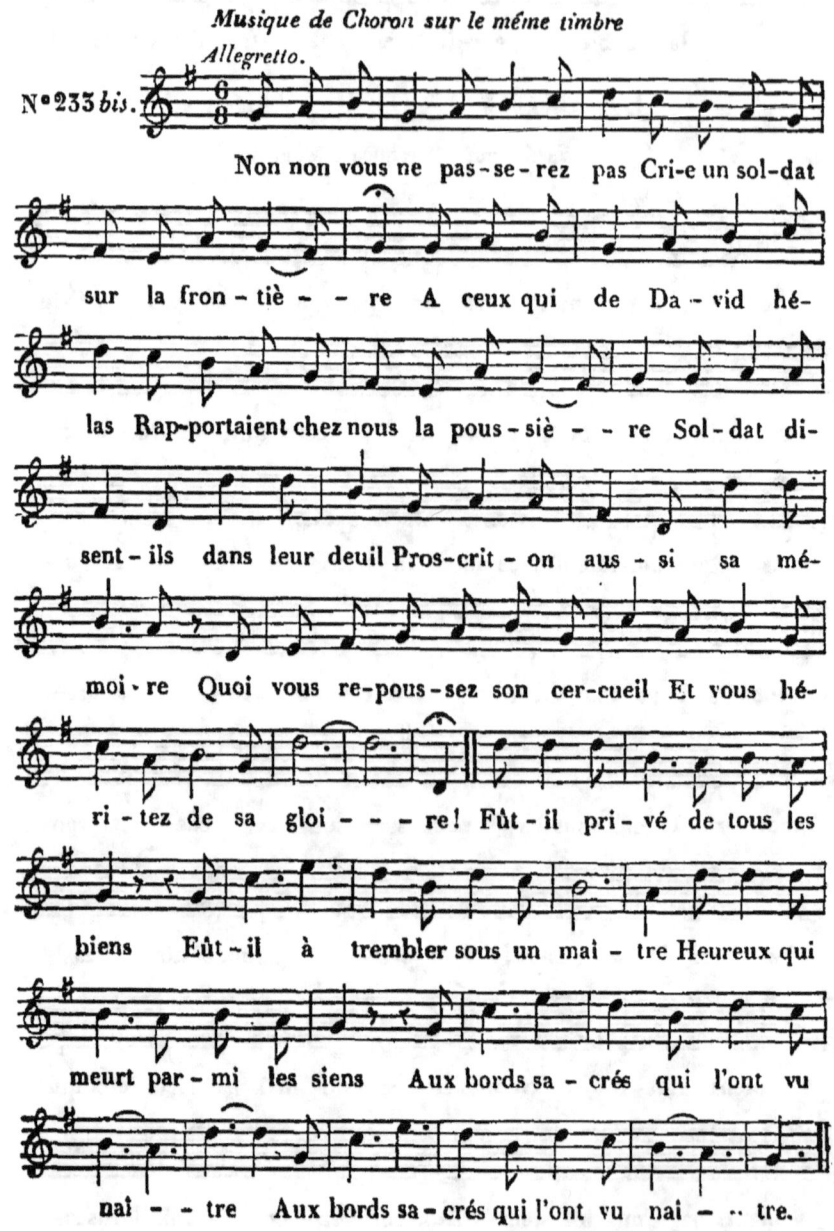

Non non vous ne pas-se-rez pas Cri-e un sol-dat sur la fron-tiè - - re A ceux qui de Da-vid hé-las Rap-portaient chez nous la pous-siè - - re Sol-dat di-sent-ils dans leur deuil Pros-crit-on aus-si sa mé-moi-re Quoi vous re-pous-sez son cer-cueil Et vous hé-ri-tez de sa gloi - - re! Fût-il pri-vé de tous les biens Eût-il à trembler sous un maî-tre Heureux qui meurt par-mi les siens Aux bords sa-crés qui l'ont vu naî - - tre Aux bords sa-crés qui l'ont vu naî - -- tre.

LES INFINIMENT PETITS.

Air: *Ainsi jadis un grand prophète.*

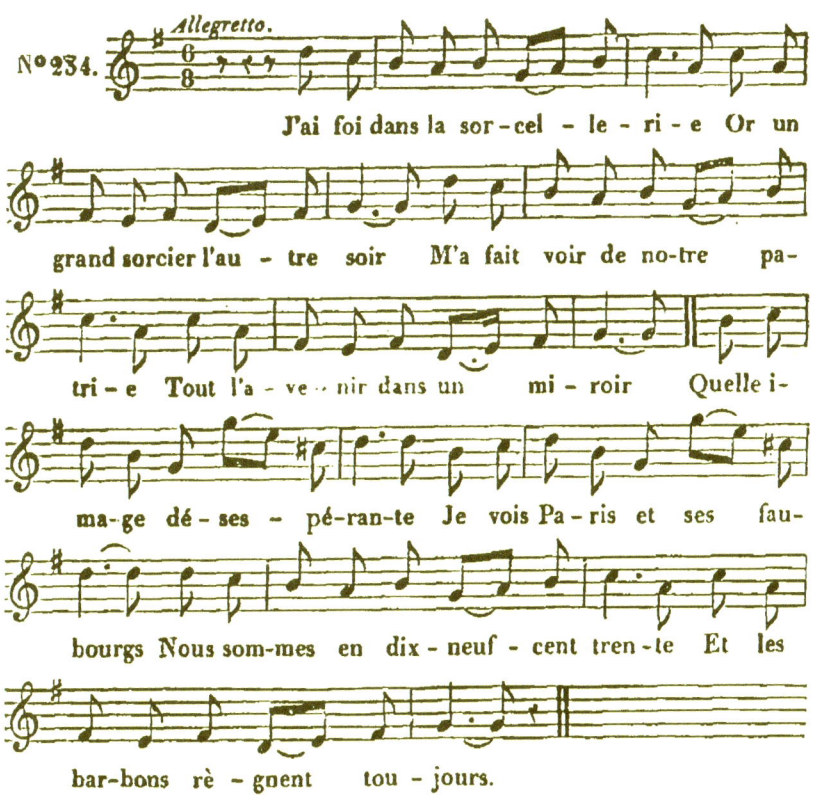

LE CHASSEUR ET LA LAITIÈRE.

Air: *Je ne vous vois jamais, rêveuse* (de ma Tante Aurore).

lir pour toi fleurs du printemps Non beau chas-seur je crains ma
mè-re Je ne veux pas per - dre mon temps Je ne veux
pas per - dre mon temps Je ne veux pas per - dre mon
temps Non beau chasseur je crains ma mè-re Je ne veux
pas per-dre mon temps Non non non non je ne veux
pas per - dre mon temps Je ne veux pas Je ne veux
pas per - - dre mon temps Non je ne veux
pas Non je ne veux pas Non per-dre mon temps.

BONSOIR.

Air de la République

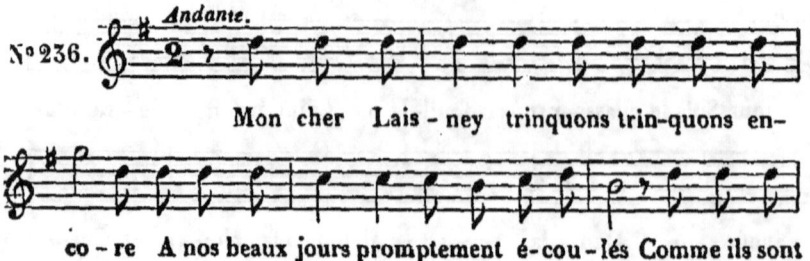

N° 236.

Mon cher Lais-ney trinquons trin-quons en-
co-re A nos beaux jours promptement é-cou-lés Comme ils sont

AIRS DES CHANSONS

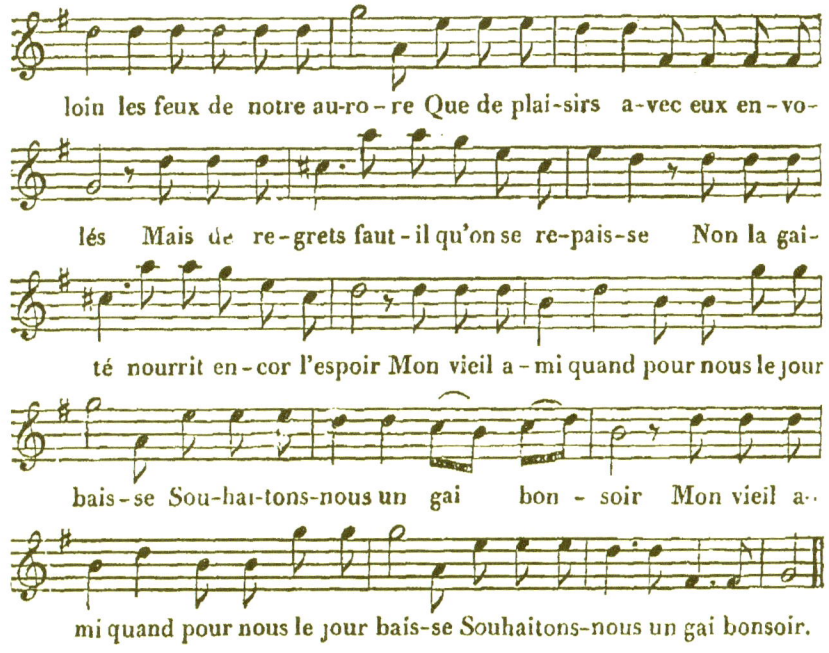

loin les feux de notre au-ro-re Que de plai-sirs a-vec eux en-vo-lés Mais de re-grets faut-il qu'on se re-pais-se Non la gai-té nourrit en-cor l'espoir Mon vieil a-mi quand pour nous le jour bais-se Sou-hai-tons-nous un gai bon-soir Mon vieil a-mi quand pour nous le jour bais-se Souhaitons-nous un gai bonsoir.

LES MISSIONNAIRES DE MONT-ROUGE.

Air : *Allez vous-en, gens de la noce.*

N° 237.

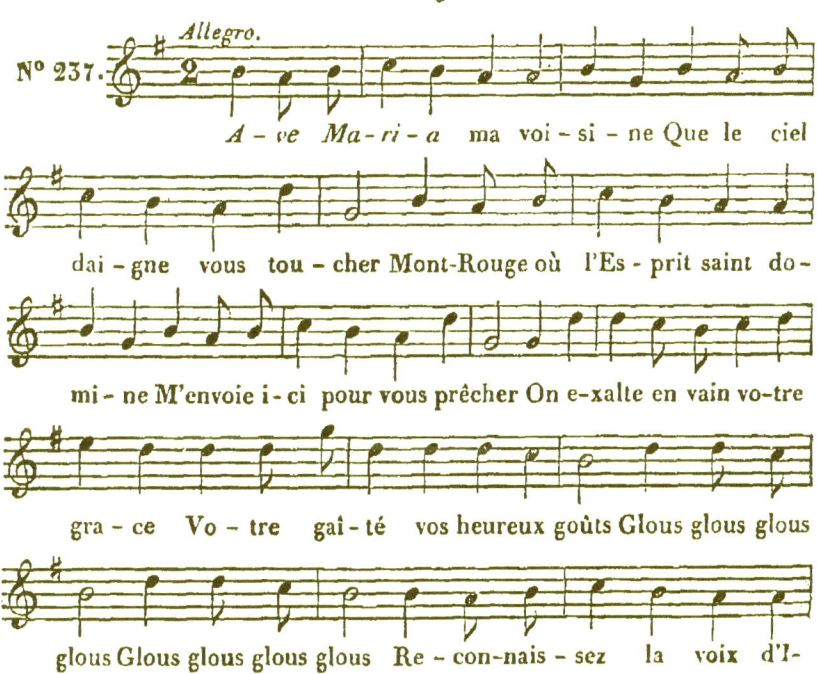

A-ve Ma-ri-a ma voi-si-ne Que le ciel dai-gne vous tou-cher Mont-Rouge où l'Es-prit saint do-mi-ne M'envoie i-ci pour vous prêcher On e-xalte en vain vo-tre grâ-ce Vo-tre gai-té vos heureux goûts Glous glous glous glous Glous glous glous glous Re-con-nais-sez la voix d'I-

gna - ce Pleu-rez et con-ver-tis-sez-vous.

COUPLETS
SUR LA JOURNÉE DE WATERLOO.

Air : *Muse des bois et des accords champêtres.*

Andante legato.

N° 238.

De vieux sol-dats m'ont dit Grace à ta mu-se Le peuple en-fin a des chants pour sa voix Ris du lau-rier qu'un par-ti te re-fu-se Con-sacre en-cor des vers à nos ex-ploits Chante ce jour qu'invoquaient des per-fi-des Ce dernier jour de gloire et de re-vers J'ai ré-pon-du baissant des yeux hu-mi-des Son nom ja-mais n'at-tris-te-ra mes vers Son nom ja-mais n'at-tris-te-ra mes vers.

COUPLET
ÉCRIT SUR L'ALBUM DE MADAME AMÉDÉE DE V...

Air du Carnaval.

Allegretto.

N° 239.

Que bien longtemps cet album vous re-di-se Qu'un chanson-

nier ten-dre mais dé-jà vieux Trouvant en vous bon-té gra-ce fran-
chi-se Fut un mo-ment la du-pe de vos yeux Quoi par a-
mour non il n'y doit plus croire Mais las il prit par vous trop bien flat-
té Pour un sou-ri-re de la gloi-re Le sou-
ri-re de la beau-té Le sou-ri-re de la beau-
té Pour un sou-ri-re de la gloi-re Le sou-
ri-re de la beau-té Le sou-ri-re de la beauté.

ORAISON FUNÈBRE DE TURLUPIN.

Air : *C'est à boire, à boire, à boire.*

N° 240.

Il meurt et la joie ex-pi-re Il meurt
lui qui si sou-vent Nous a fait mou-rir de ri-re A son
thé-â-tre en plein vent Il nous char-mait à tou-

te heure Ah! Soit en Gil-les soit en Sca-pin Que l'on pleu-re pleu-re pleu-re Au con-voi de Tur-lu-pin.

MÊME CHANSON,

Air du Comte Ory (de Doche.)

N° 240 bis.

Il meurt et la joie ex-pi-re Il meurt lui qui si sou-vent Nous a fait mou-rir de ri-re A son thé-â-tre en plein vent A son thé-â-tre en plein vent Il nous charmait à tou-te heu-re Soit en Gil-les soit en Sca-pin Soit en Gil-les Soit en Sca-pin Que l'on pleu-re pleu-re pleu-re Au con-voi de Tur-lu-pin Que l'on pleure pleure pleu-re Au con-voi de Tur-lu-

pin Au con - voi de Tur - lu - pin.

A MADEMOISELLE ****.

Air : Muse des bois et des accords champêtres.

N° 241. *Andante legato.*

Ac-cueil-lez - les ces chan - sons où ma mu-se

Vous peint l'a-mour tout prêt à m'é-chap-per Van-te la

gloire ombre qui nous a - bu - se Qu'un jour pro-duit qu'un jour

peut dis - si - per L'un est pour vous un Dieu sans im - por-

tan - ce L'au - tre sé - duit vo-tre es-prit ha - sar - deux

Quant à l'a-mour moi je soutiens Hor-ten - se Qu'il est en-

cor le moins trom-peur des deux Qu'il est en-

cor le moins trom - peur des deux.

LES DEUX GRENADIERS.

Air: *Guide mes pas, ô Providence* (des Deux Journées).

N° 242.

A no-tre poste on nous ou-bli-e Richard mi-nuit sonne au châ-teau Nous al-lons re-voir l'I-ta-li-e De-main adieu Fon-tai-ne-bleau Par le ciel que j'en remer-ci-e L'Î-le d'El-be est un beau cli-mat Fût-elle au fond de la Rus-si - - - - e Vieux gre-na-diers suivons un vieux sol-dat Vieux grena-diers sui-vons un vieux soldat Suivons un vieux soldat Suivons un vieux soldat Suivons un vieux soldat.

LE PÉLERINAGE DE LISETTE.

Air: *Babababalancez-vous donc.*

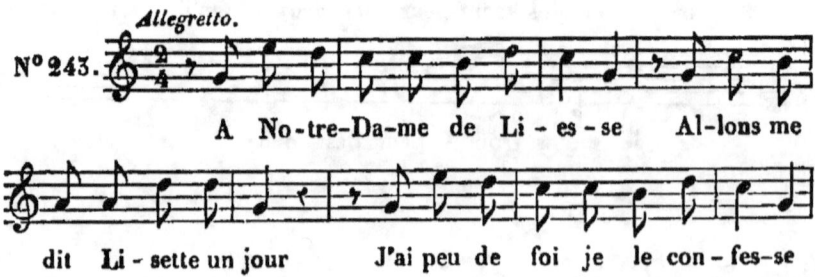

N° 243.

A No-tre-Da-me de Li-es-se Al-lons me dit Li-sette un jour J'ai peu de foi je le con-fes-se

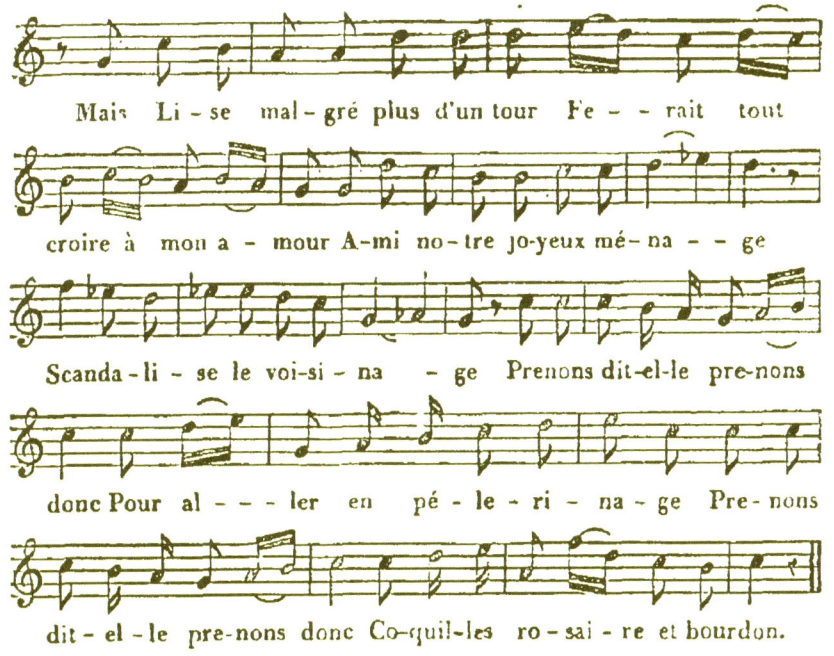

MÊME CHANSON,

Musique de Dacha.

N° 243 bis.

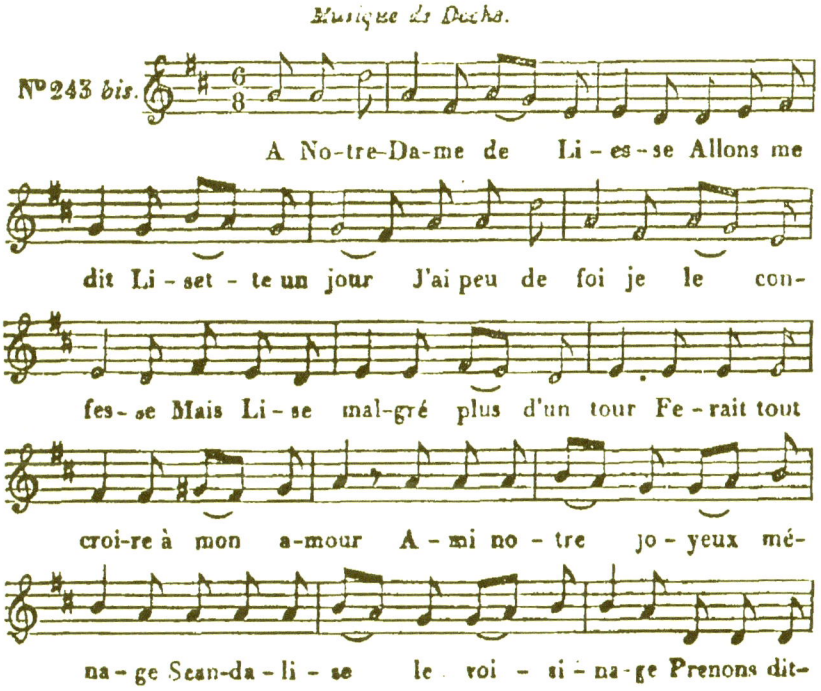

el- -le pre-nons donc Pour al-ler en pé-le- -ri-na-ge Prenons dit-el- -le pre-nons donc Co-quil-les ro- -sai-re et bour-don Co-quil-les ro-sai-re et bour-don Co-quil-les ro- -sai-re et bour-don.

ENCORE DES AMOURS.

Air de Léonide.

N° 244. Allegretto.

Je me di-sais tous les dieux du bel â-ge M'ont dé-laissé me voi-là seul et vieux Adieu l'espoir que leur troupe vo-la- -ge M'a-vait don-né de me fer-mer les yeux Je me di-sais lorsqu'une enchante-res-se Vient et d'un mot ra-vit mes sens troublés Ah! c'est encor quelque beau-té trai-tres- - -se Tous les a-mours ne sont pas en-vo-

lés Tous les a-mours ne sont pas en-vo-lés.

LA MORT DU DIABLE.

Air de Ninon chez madame de Sévigné.

Allegretto.

N° 243.

Du mi-ra-cle que je re-tra - - - - - - ce Dans ce ré-cit des plus suc-cincts - - Ren-dez gloi-re au grand saint I-gna - - - - - - - - - - - ce Pa-tron de tous nos pe-tits saints Par un tour qui se-rait in-fa - - me Si les saints pou vaient a-voir tort Au dia-ble il a fait ren-dre l'a - - - - - me Au diable il a fait ren-dre l'a - - - me Le diable est mort le diable est mort Au diable il a fait ren-dre l'a - - - - - - - me Le diable est mort le diable est

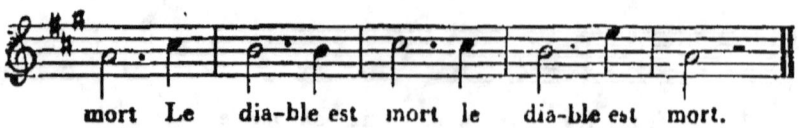

LE PRISONNIER DE GUERRE.

Air : *Chante, chante, troubadour, chante* (de Romagnesi).

N° 246.

Grazioso.

Ma-rie en-fin quit-te l'ou-vra-ge Voi-ci l'é-toi-le du ber-ger Ma mè-re un en-fant du vil-la-ge Lan-guit cap-tif chez l'é-tran-ger Pris sur mer loin de sa pa-tri-e Il s'est ren-du mais le der-nier. Fi-le fi-le pau-vre Ma-ri-e Pour se-cou-rir le pri-son-nier Fi-le fi-le pau-vre Ma-ri-e Fi-le fi-le pour le pri-son-nier.

LE PAPE MUSULMAN.

Air : *Eh! ma mère, est-ce que j'sais ça.*

N° 247.

Allegro.

Ja-dis vo-ya-geant pour Ro-me Un pa-

pe né sous le froc Pris sur mer fut le pau-
vre homme Me - - né cap-tif à Ma-roc D'a-bord
il tem-pê - te il sa-cre Re-ni-ant Dieu bel et bien Saint-Pè-
re lui dit son dia - cre Vous vous dam-nez comme un
chien Vous vous dam-nez comme un chien.

LE DAUPHIN.

Air du Carnaval (de Meissonnier).

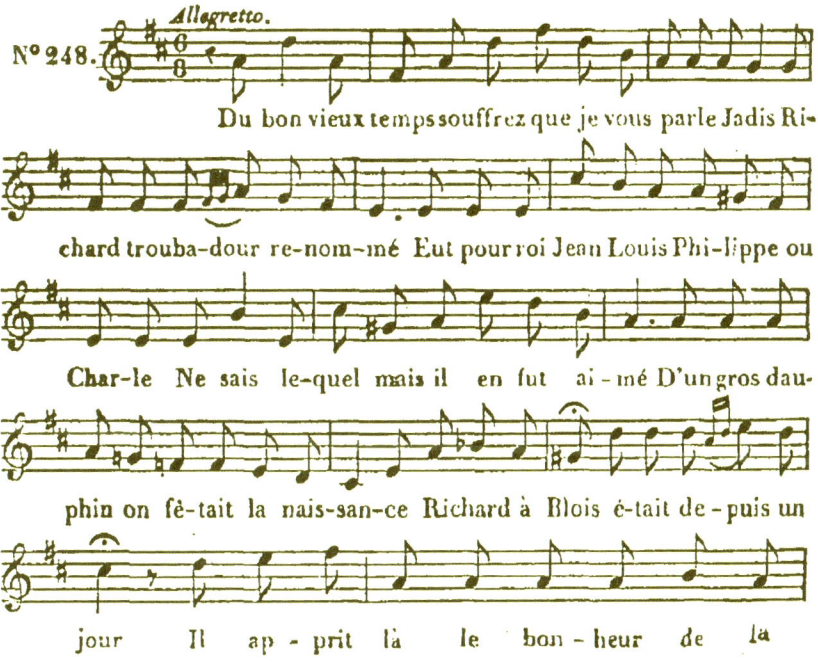

Du bon vieux temps souffrez que je vous parle Jadis Ri-
chard trouba-dour re-nom-mé Eut pour roi Jean Louis Phi-lippe ou
Char-le Ne sais le-quel mais il en fut ai-mé D'un gros dau-
phin on fê-tait la nais-san-ce Richard à Blois é-tait de-puis un
jour Il ap-prit là le bon-heur de la

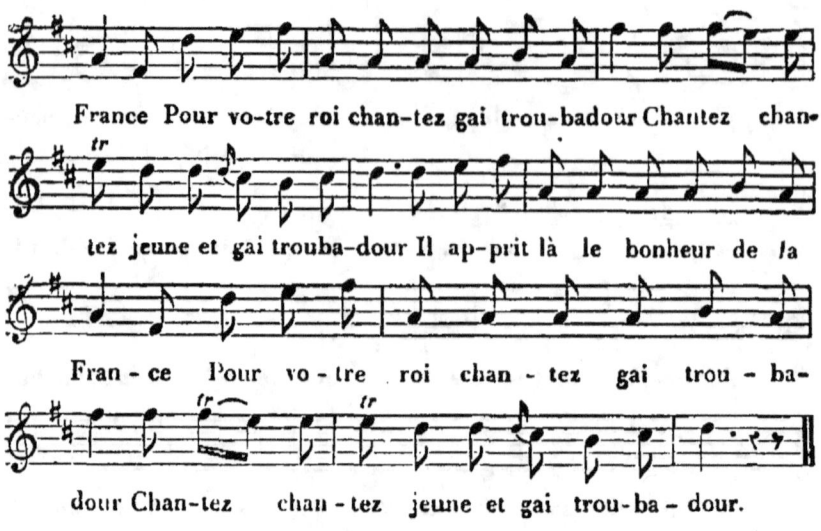

LE PETIT HOMME ROUGE.

Air : *C'est le gros Thomas.*

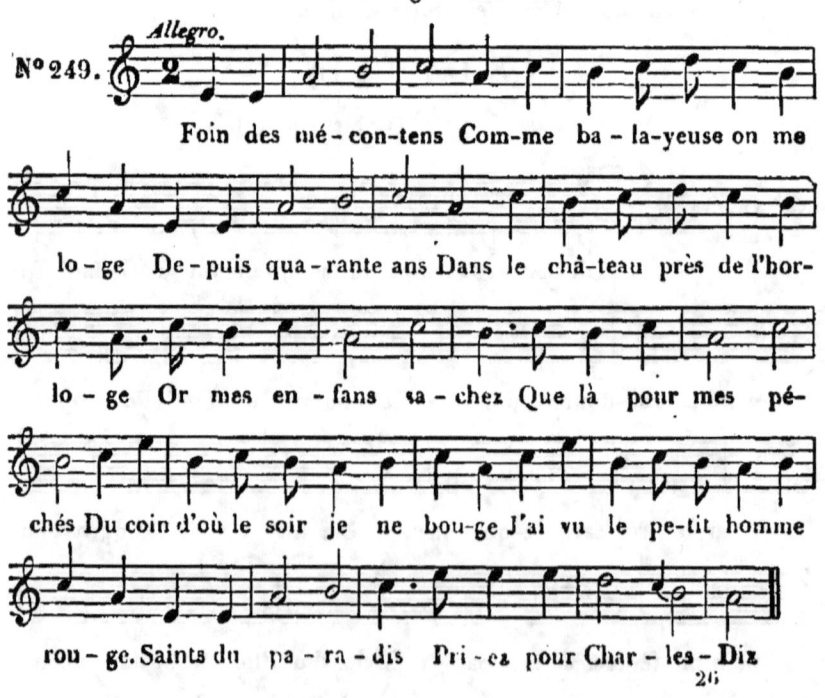

LE MARIAGE DU PAPE.

Air du Méléagre champenois.

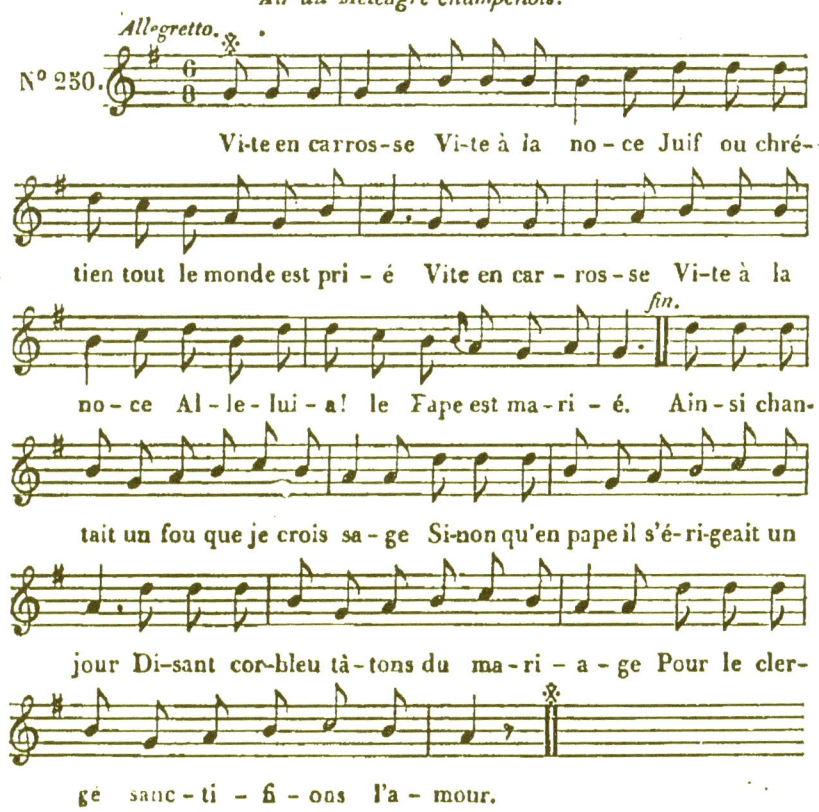

Vi-te en carros-se Vi-te à la no-ce Juif ou chré-tien tout le monde est pri-é Vite en car-ros-se Vi-te à la no-ce Al-le-lui-a! le Pape est ma-ri-é. Ain-si chan-tait un fou que je crois sa-ge Si-non qu'en pape il s'é-ri-geait un jour Di-sant cor-bleu tâ-tons du ma-ri-a-ge Pour le cler-gé sanc-ti-fi-ons l'a-mour.

LES BOHÉMIENS.

Air : Mon père m'a donné un mari.

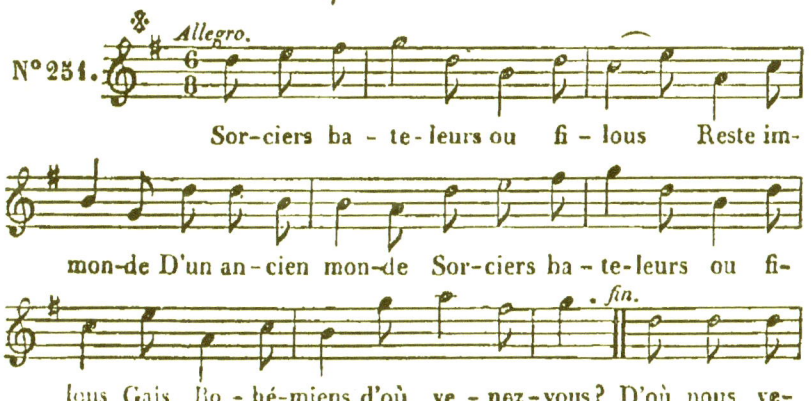

Sor-ciers ba-te-leurs ou fi-lous Reste im-mon-de D'un an-cien mon-de Sor-ciers ba-te-leurs ou fi-lous Gais Bo-hé-miens d'où ve-nez-vous? D'où nous ve-

nous l'on n'en sait rien L'hi-ron-del-le D'où vous vient-
el-le D'où nous ve-nons l'on n'en sait rien Où nous i-
rons le sait-on bien Où nous i-rons le sait-on bien?

LES SOUVENIRS DU PEUPLE.

Air: *Passez votre chemin, beau sire.*

N° 252. Andante.

On par-le-ra de sa gloi-re Sous le
chau-me bien long-temps L'humble toit dans cinquante
ans Ne con-nai-tra plus d'autre histoi-re Là viendront les vil-la-
geois Dire a-lors à quelque vieil-le Par des ré-cits d'au-tre-
fois Mère abré-gez no-tre veil-le Bien dit-on qu'il nous ait
nui Le peuple encor le ré-vè-re Oui le ré-
vè-re Par-lez-nous de lui Par-lez-nous de lui grand'mè-

204 AIRS DES CHANSONS

re Par-lez-nous de lui Par-lez-nous de lui.

MÊME CHANSON,

Air connu.

N° 232 bis. *Allegretto.*

On par-le-ra de sa gloi-re Sous le chaume bien long-temps L'humble toit dans cinquante ans ne con-naî-tra plus d'au-tre his-toi-re Là vien-dront les vil-la-geois Di-re a-lors à quel-que vieil-le Par des ré-cits d'autre-fois Mè-re a-bré-gez no-tre veil — — le Bien dit-on qu'il nous ait nui Le peu-ple encor le ré-vè-re Oui le ré-vè-re Par-lez-nous de lui grand'-mè-re Grand'-mè-re par-lez-nous de lui Par-lez-nous de lui grand'mè-re Grand'mè-re par-lez-nous de lui.

LES NÈGRES ET LES MARIONNETTES.

Air: *Pégase est un cheval qui porte.*

N° 253. *Allegro.*

Sur son na-vire un ca-pi-tai--ne Trans-por-tait des noirs au mar-ché L'en-nui les tu-ait par ving-tai--ne Pes-te dit-il quel dé-bou-ché Fi que c'est laid' sots que vous ê---tes Mais j'ai de quoi vous gué-rir tous Ve-nez voir mes ma-ri-on-net-tes Bons es-cla-ves a-mu-sez-vous Ve-nez voir mes ma-ri-on-net-tes Bons es-cla-ves a-mu-sez--vous.

L'ANGE GARDIEN.

Air: *Jadis un célèbre empereur.*

N° 254. *Andante.*

A l'hos-pi-ce un gueux tout per-clus Voit ap-pa-raî-tre son bon an-ge Gaî-ment il lui dit ne faut

plus Que vo-tre al-tes-se se dé-ran-ge Tout comp-té je ne vous dois rien Bon an-ge a-dieu por-tez-vous bien.

LA MOUCHE.

Air : *Je loge au quatrième étage.*

Allegretto.

Au bruit de no-tre gai-té fol-le Au bruit des ver-res des chan-sons Quel-le mou-che mur-mu-re et vo-le Et re-vient quand nous la chas-sons Et re-vient quand nous la chassons C'est quelque dieu je le soupçonne Qu'un peu de bon-heur rend ja-loux Ne souffrons point qu'el-le bour-don-ne Qu'el-le bour-donne au-tour de nous Ne souf-frons point qu'el-le bourdon-ne Qu'el-le bour-donne au-tour de nous.

LES LUTINS DE MONTLHÉRI

Air : *Ce soir-là sous son ombrage.*

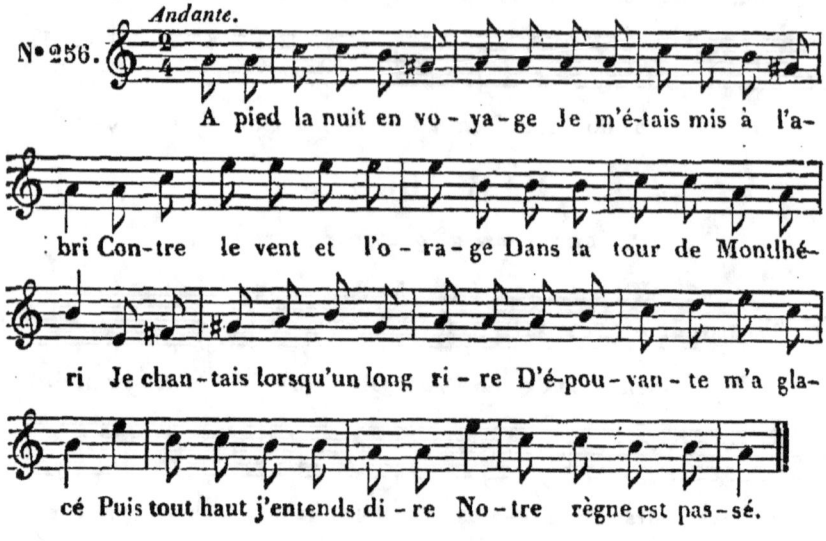

A pied la nuit en voyage Je m'étais mis à l'abri Contre le vent et l'orage Dans la tour de Montlhéri Je chantais lorsqu'un long rire D'épouvante m'a glacé Puis tout haut j'entends dire Notre règne est passé.

LA COMÈTE DE 1832.

Air : *A soixante ans.*

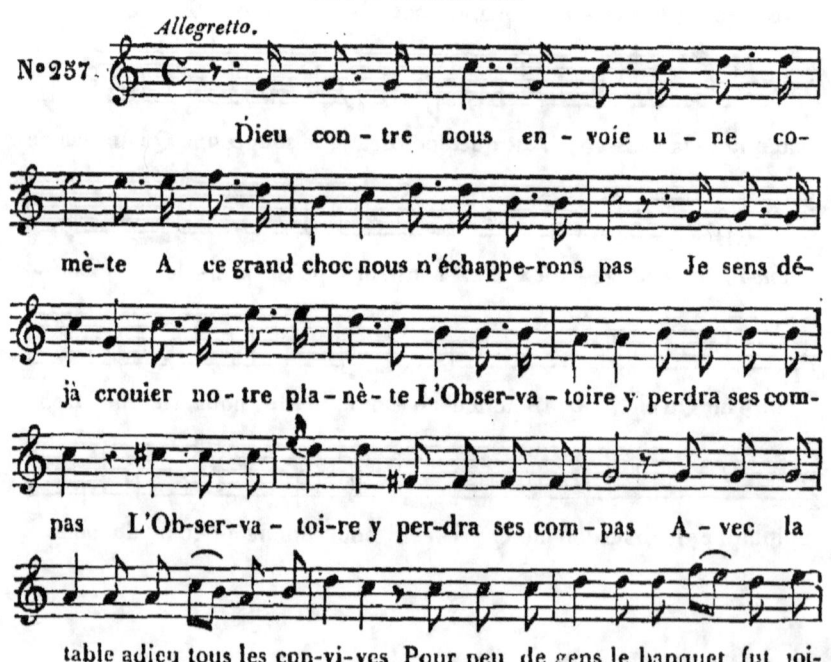

Dieu contre nous envoie une comète A ce grand choc nous n'échapperons pas Je sens déjà crouler notre planète L'Observatoire y perdra ses compas L'Observatoire y perdra ses compas Avec la table adieu tous les convives Pour peu de gens le banquet fut joi-

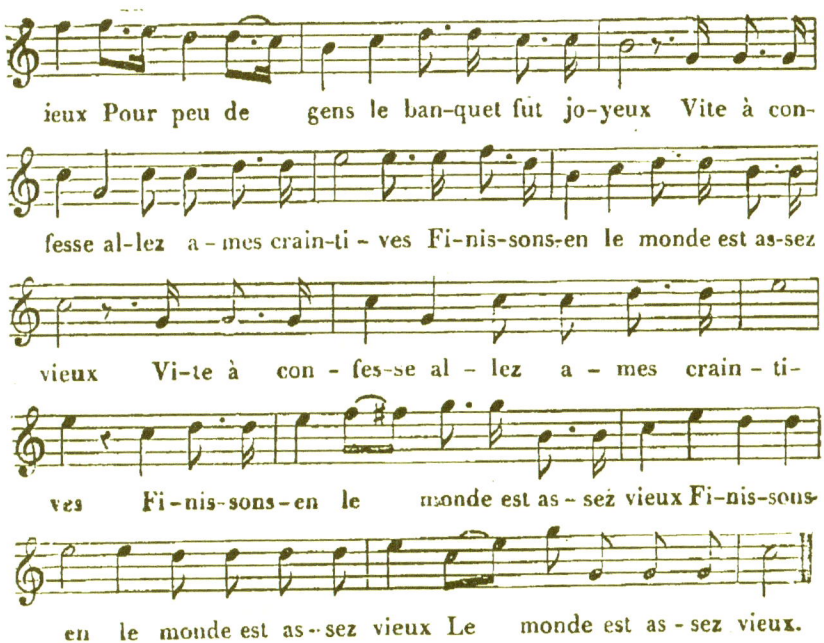

ieux Pour peu de gens le ban-quet fut jo-yeux Vite à con-fesse al-lez a-mes crain-ti-ves Fi-nis-sons-en le monde est as-sez vieux Vi-te à con-fes-se al-lez a-mes crain-ti-ves Fi-nis-sons-en le monde est as-sez vieux Fi-nis-sons-en le monde est as-sez vieux Le monde est as-sez vieux.

LE TOMBEAU DE MANUEL.

Air : *T'en souviens-tu.*

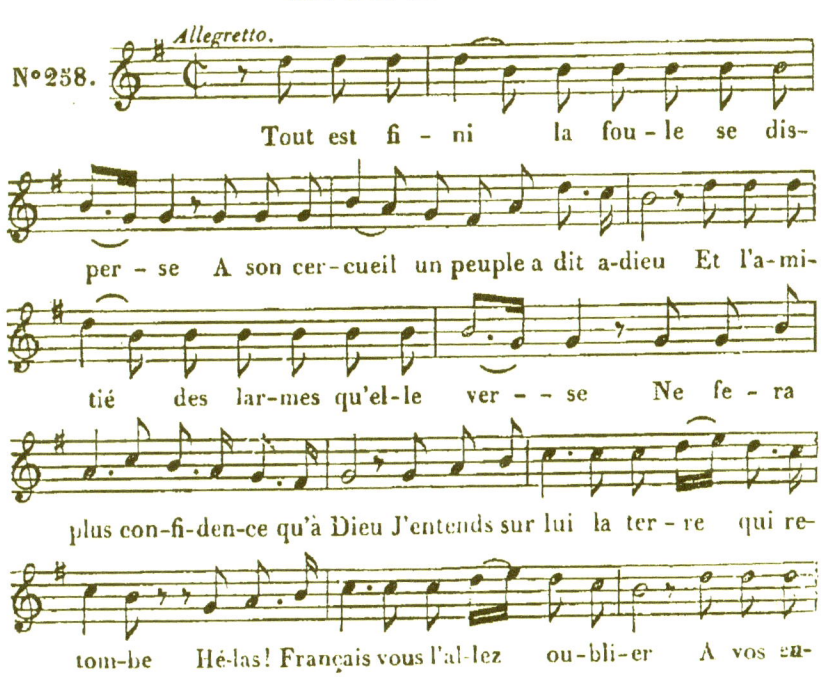

N° 258.

Tout est fi-ni la fou-le se dis-per-se A son cer-cueil un peuple a dit a-dieu Et l'a-mi-tié des lar-mes qu'el-le ver-se Ne fe-ra plus con-fi-den-ce qu'à Dieu J'entends sur lui la ter-re qui re-tom-be Hé-las! Français vous l'al-lez ou-bli-er A vos en-

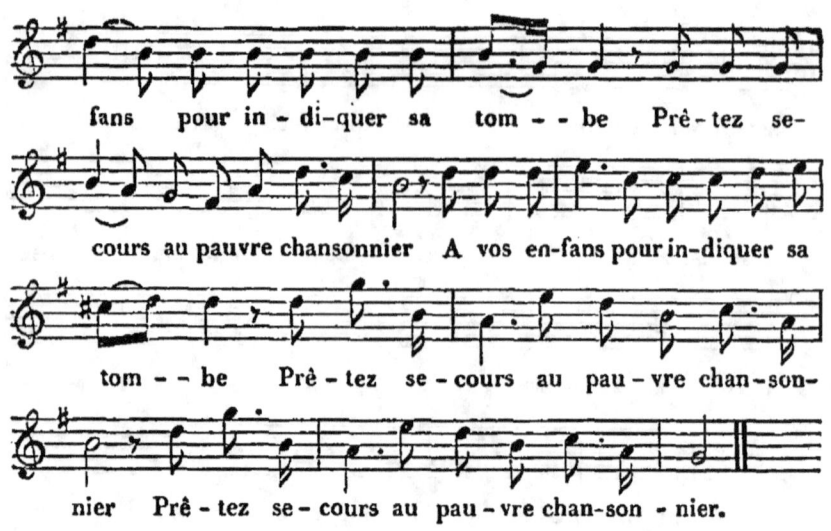

fans pour in-di-quer sa tom--be Prê-tez se-cours au pauvre chansonnier A vos en-fans pour in-diquer sa tom--be Prê-tez se-cours au pau-vre chan-son-nier Prê-tez se-cours au pau-vre chan-son-nier.

LE FEU DU PRISONNIER.

*Air du vaudeville de **Préville** et **Taconnet**.*

Allegro.

Nº 259.

Com-bien le feu tient dou-ce com-pa-gni-e
Au pri-son-nier dans les longs soirs d'hi-ver Seul a-vec
moi se chauffe un bon gé-ni-e Qui par-le haut rime
ou chante un vieux air Qui par-le haut rime ou chante un vieux
air Il me fait voir sur la brai-se a-ni-mé-e
Des bois des mers un monde en peu d'in-stans Des

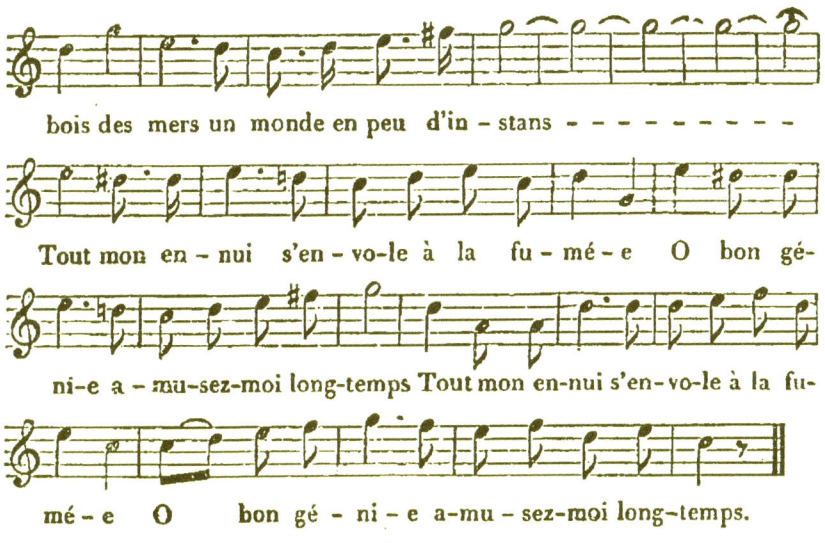

bois des mers un monde en peu d'in-stans Tout mon en-nui s'en-vo-le à la fu-mé-e O bon gé-ni-e a-mu-sez-moi long-temps Tout mon en-nui s'en-vo-le à la fu-mé-e O bon gé-ni-e a-mu-sez-moi long-temps.

MES JOURS GRAS DE 1829.

Air: *Dis-moi donc, mon petit Hippolyte.*

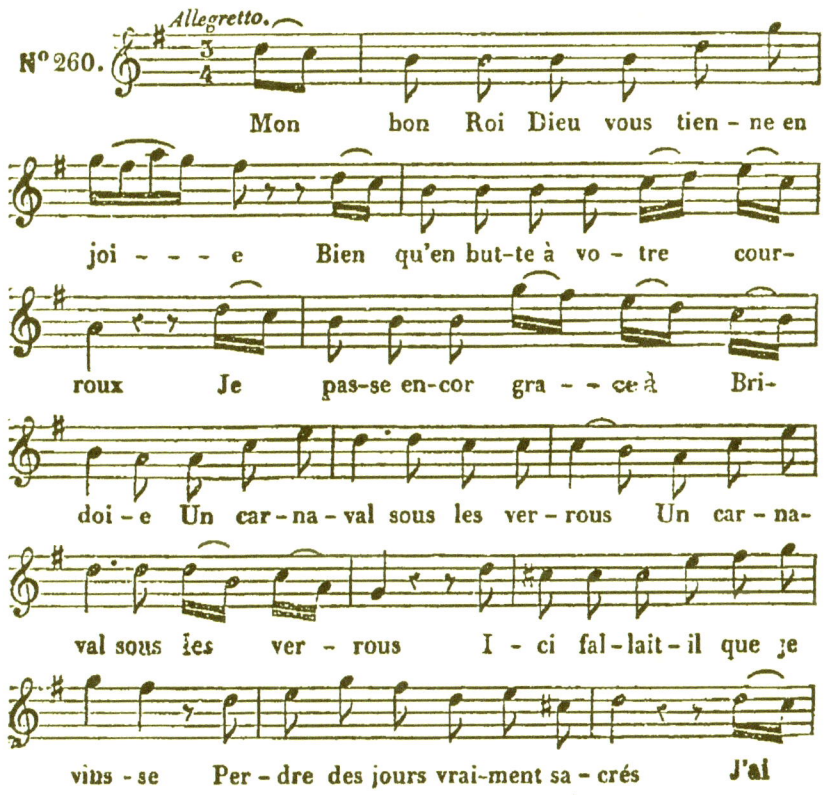

N° 260. Mon bon Roi Dieu vous tien-ne en joi - - e Bien qu'en but-te à vo-tre cour-roux Je pas-se en-cor grâ - - ce à Bri-doi-e Un car-na-val sous les ver-rous Un car-na-val sous les ver-rous I-ci fal-lait-il que je vins-se Per-dre des jours vrai-ment sa-crés J'ai

de la ran-cu-ne de prin-ce Mon bon Roi vous me le paî-

rez Mon bon Roi vous me le paî-rez.

LE 14 JUILLET.

Air : *A soixante ans il ne faut pas remettre.*

Allegretto.

N° 261.

Pour un cap-tif sou-ve-nir plein de charmes J'étais bien

jeune on cri-ait vengeons-nous A la bas-tille aux ar-mes vite aux

armes Marchands bourgeois ar-tisans couraient tous Marchands bour-

geois ar-ti-sans couraient tous Je vois pâ-lir et mère et femme et

fil-le Le ca-non gron-de aux rap-pels du tam-

bour Le ca-non gronde aux rappels du tambour Vic-toire au

peuple il a pris la bas-til-le Un beau so-leil a fê-té ce grand

jour Vic-toi-re au peu-ple il a pris la bas-til-

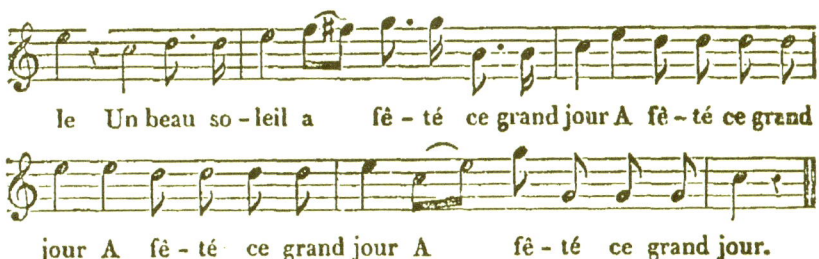

le Un beau so-leil a fê-té ce grand jour A fê-té ce grand jour A fê-té ce grand jour A fê-té ce grand jour.

PASSEZ, JEUNES FILLES.

Air de M. Ropicquet.

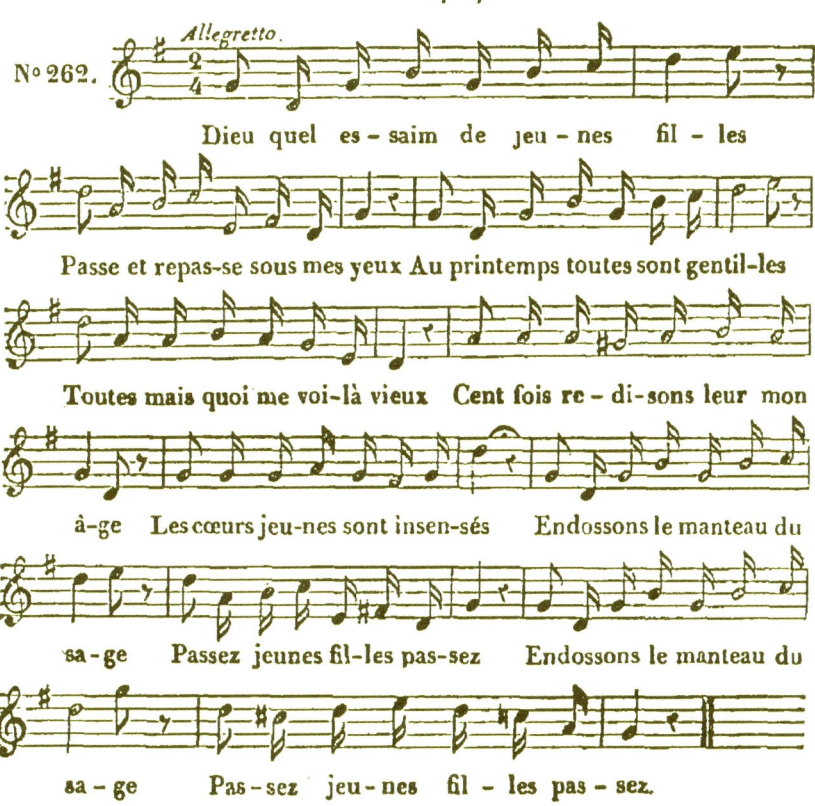

N° 262. *Allegretto.*

Dieu quel es-saim de jeu-nes fil-les
Passe et repas-se sous mes yeux Au printemps toutes sont gentil-les
Toutes mais quoi me voi-là vieux Cent fois re-di-sons leur mon
â-ge Les cœurs jeu-nes sont insen-sés Endossons le manteau du
sa-ge Passez jeunes fil-les pas-sez Endossons le manteau du
sa-ge Pas-sez jeu-nes fil-les pas-sez.

LE CARDINAL ET LE CHANSONNIER.

Air: *Je vais bientôt quitter l'empire.*

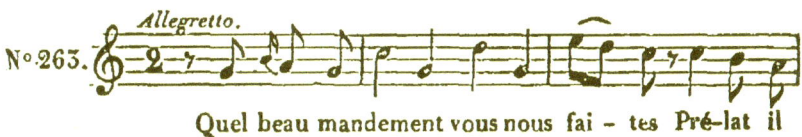

N° 263. *Allegretto.*

Quel beau mandement vous nous fai-tes Pré-lat il

me com-ble d'hon-neur Vous li-sez donc mes chan-son-
net-tes Ah! je vous y prends Mon-sei-gneur Ah! je vous
y prends Mon-sei-gneur En-tre deux vins sou-vent ma
mu-se Per-dit son ban-deau vir-gi-nal Per-dit son
ban-deau vir-gi-nal Pe-tit pé-ché si son i-vresse a-
mu--se Qu'en di-tes-vous mon-sieur le Car-di-
nal Qu'en di-tes-vous mon-sieur le Car-di-nal.

COUPLET.

Air : C'est le meilleur homme du monde.

N° 264.

J'ai sui-vi plus d'en-ter-re-
mens Que de no-ces et de bap-tê--mes J'ai dis-trait
bien des cœurs ai-mans Des maux qu'ils ag-gravaient eux-mê-

mes Mon Dieu vous m'a-vez bien do-té Je n'ai ni for-ce ni sa - - ges - - - se Mais je pos-sè-de u-ne gai-té Qui n'of-fen-se point la tris-tes - - - se Qui n'of-fen-se point la tris-tes - - - - se.

MON TOMBEAU.

Air d'Aristippe.

Allegretto.

N° 263.

Moi bien por-tant quoi vous pen-sez d'a-van-ce A m'é-ri-ger u-ne tombe à grands frais Sot-ti-se a-mis point de fol-le dé-pen-se Lais-sez aux grands le faste des re-grets A-vec le prix ou du marbre ou du cui-vre Pour un gueux mort ha-bit cent fois trop beau Fai-tes a-chat d'un vin qui pousse à vi-vre Bu-vons gai-ment l'ar-gent de mon tom-

beau Bu-vons gai-ment l'ar-gent de mon tom-beau.

LES DIX MILLE FRANCS.

Air : *T'en souviens-tu.*

N° 266. *Allegretto.*

Dix mil-le francs dix mil-le francs d'a-men-de Dieu quel lo-yer pour neuf mois de prison Le pain est cher et la mi-sè-re est gran-de Et pour long-temps je di-ne à la mai-son Cher pré-si-dent n'en peut-on rien ra-bat-tre «Non non jeû-nez et vous et vos parens Pour fait d'ou-tra-ge aux en-fans d'Hen-ri-Qua--tre De par le Roi pa-yez dix mil-le francs Pour fait d'outrage aux enfans d'Henri-Qua--tre De par le Roi pa-yez dix mil-le francs De par le Roi pa-yez dix mil-le francs.

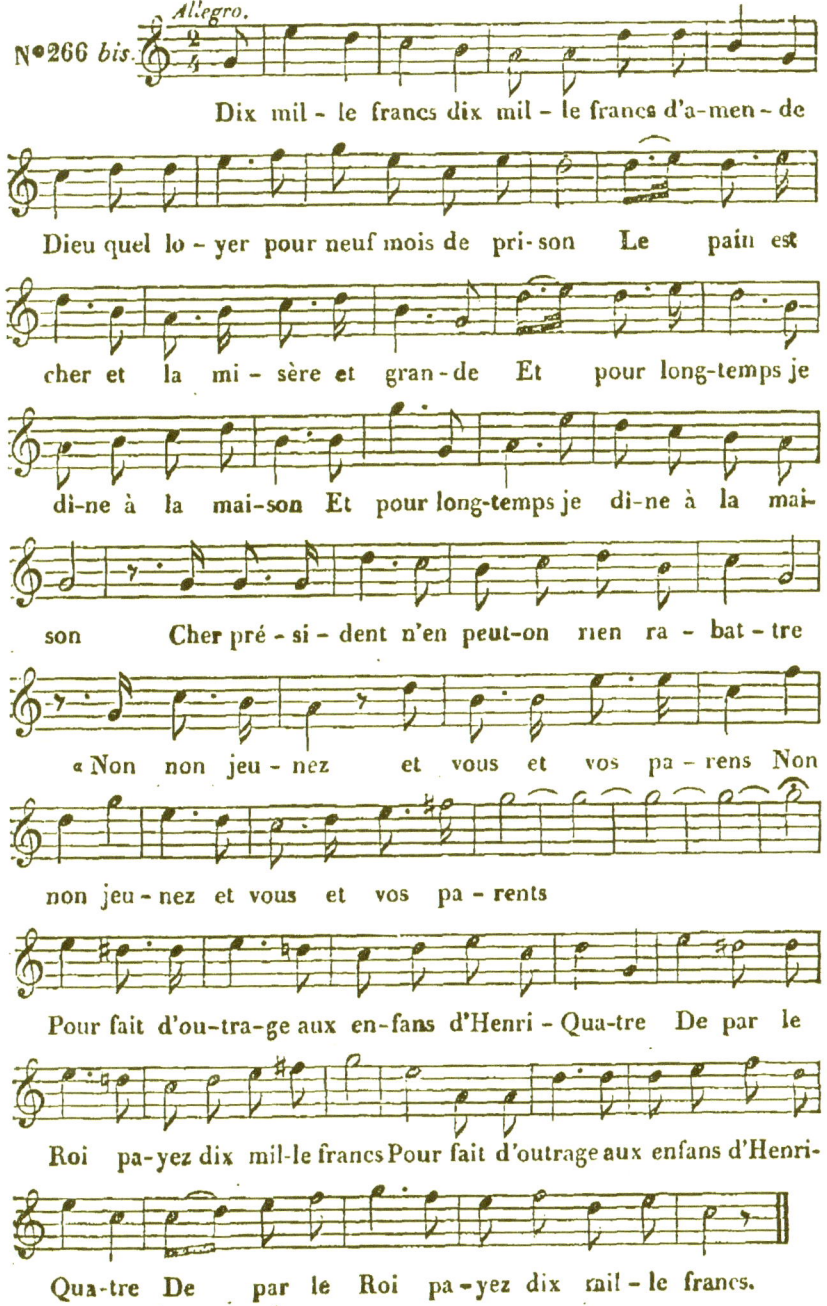

LE JUIF ERRANT.

Air du Chasseur rouge (de M. Amédée de Beauplan)

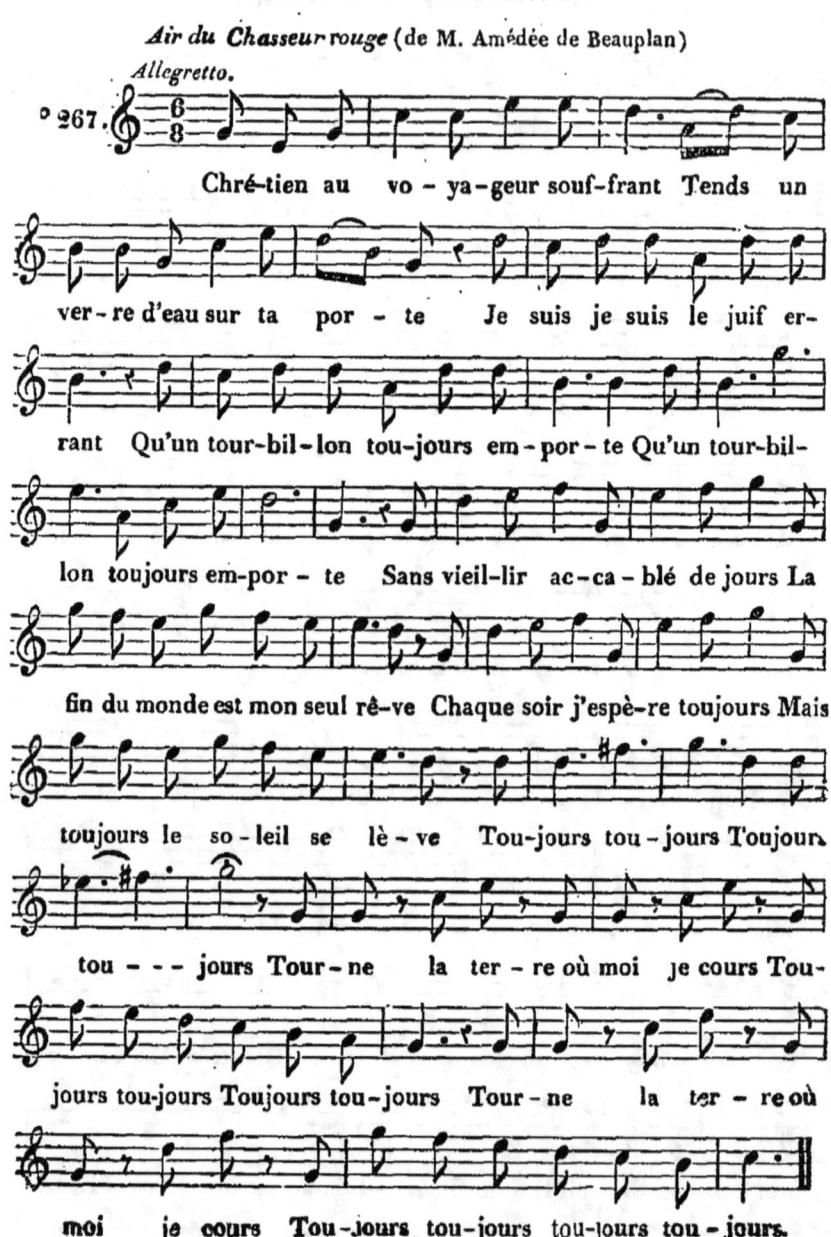

Chrétien au voyageur souffrant
Tends un verre d'eau sur ta porte
Je suis je suis le juif errant
Qu'un tourbillon toujours emporte
Qu'un tourbillon toujours emporte

Sans vieillir accablé de jours
La fin du monde est mon seul rêve
Chaque soir j'espère toujours
Mais toujours le soleil se lève
Toujours toujours Toujours toujours
Tourne la terre où moi je cours
Toujours toujours Toujours toujours
Tourne la terre où moi je cours
Toujours toujours toujours toujours.

COUPLET.

Air: Trouverez-vous un parlement.

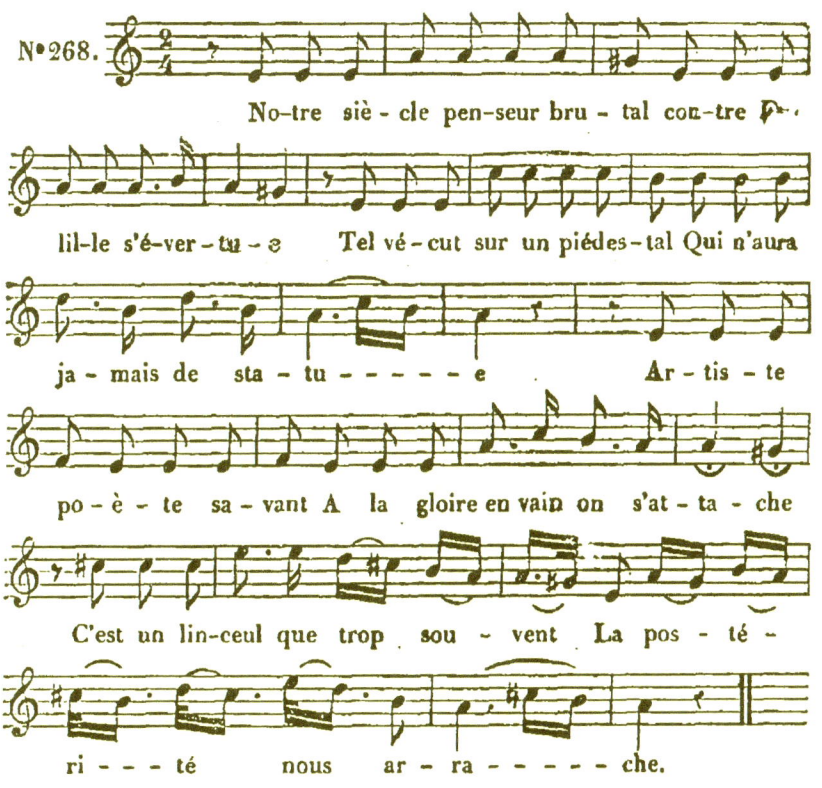

N° 268.

No-tre siè-cle pen-seur bru-tal con-tre Pé-
lil-le s'é-ver-tu-e Tel vé-cut sur un piédes-tal Qui n'aura
ja-mais de sta-tu-e Ar-tis-te
po-è-te sa-vant A la gloire en vain on s'at-ta-che
C'est un lin-ceul que trop sou-vent La pos-té-
ri-té nous ar-ra-che.

LA FILLE DU PEUPLE.

Air d'Aristippe.

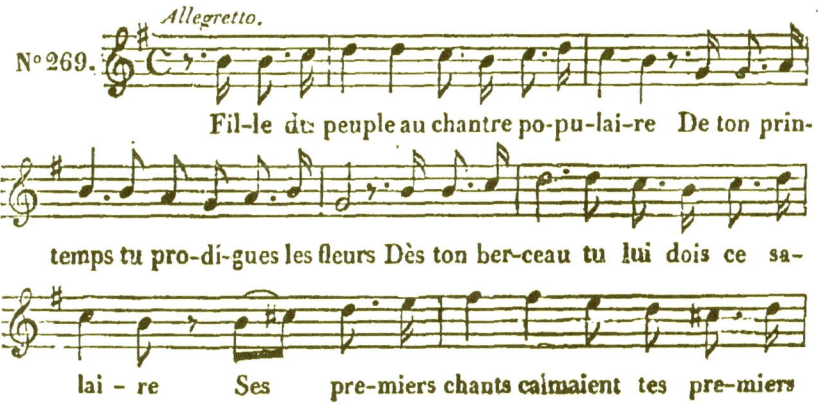

Allegretto.

N° 269.

Fil-le du peuple au chantre po-pu-lai-re De ton prin-
temps tu pro-di-gues les fleurs Dès ton ber-ceau tu lui dois ce sa-
lai-re Ses pre-miers chants calmaient tes pre-miers

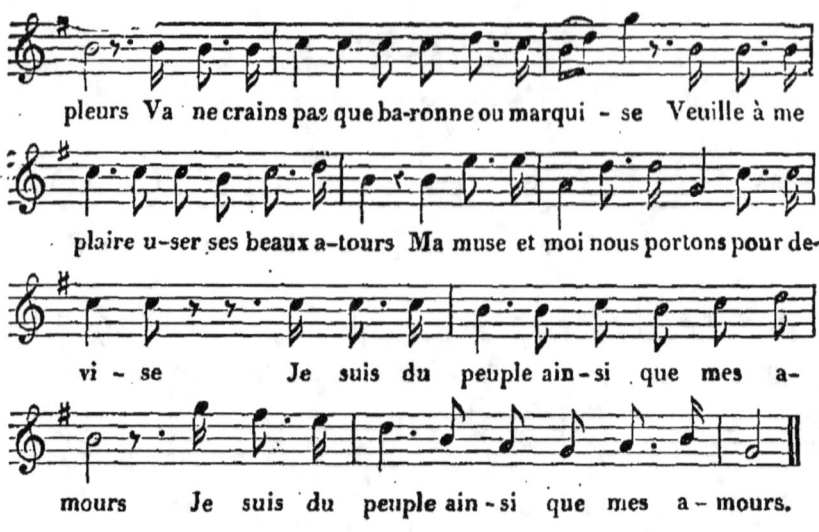

pleurs Va ne crains pas que ba-ronne ou marqui - se Veuille à me plaire u-ser ses beaux a-tours Ma muse et moi nous portons pour de-vi - se Je suis du peuple ain-si que mes a-mours Je suis du peuple ain-si que mes a-mours.

LE CORDON, S'IL VOUS PLAIT.

Air du vaudeville des Scythes et des Amazones.

Allegro.

N° 270.

Al-lons aux champs fê-ter Ma-ri-e Hâtons-nous le plai-sir m'at-tend Le pied poudreux la main fleu-ri-e Là-bas ar-ri-vons en chan-tant Là-bas ar-ri-vons en chan-tant Gai vo-ya-geur j'ai mes pi-peaux à pren-dre Pipeaux qu'un sourd a trai-té de sif-flet Por-tier ce soir gardez vous de m'at-tendre Je veux sor-tir le cordon s'il vous

AIRS DES CHANSONS

plait Por-tier ce soir gar-dez-vous de m'atten-dre Je veux sor-

tir le cor-don s'il vous plaît Le cor-don le cordon s'il vous

plaît Le cor-don le cor-don s'il vous plaît.

DENYS, MAITRE D'ÉCOLE.

Air: *Je vais bientôt quitter l'empire.*

N° 271. Allegretto.

De-nys chas-sé de Sy-ra-cu-se A Co-rin-

the se fait pé-dant Ce roi que tout un peuple ac-

cu-se Pauvre et dé-chu s'e con-so-le en grondant Pauvre et dé-

chu se console en grondant Maî-tre d'é-cole au moins il

pri-me Son bon plai-sir fait et dé-fait des lois Son bon plai-

sir fait et dé-fait des lois Il règne en-cor car il op-

pri-me Ja-mais l'ex-il n'a cor-ri-gé les

rois Ja-mais l'ex-il n'a cor-ri-gé les rois.

LAIDEUR ET BEAUTÉ.

Air : *C'est à mon maître en l'art de plaire.*

N° 272. Andante.

Sa trop gran-de beau-té m'ob-sè-de C'est un mas-que ai-sé-ment trom-peur Oui je voudrais qu'el-le fût lai-de Mais lai-de lai-de à fai--re peur Bel-le ain-si faut-il que je l'ai-me Dieu reprends ce don é--cla-tant Je le de-man-de à l'en--fer mê--me Qu'el-le soit laide et que je l'aime autant Je le de-man-de à l'en-fer mê-me Qu'el-le soit laide et que je l'aime autant.

LE VIEUX CAPORAL.

Air de Ninon chez madame de Sévigné.

N° 273. Allegretto.

En a-vant partez ca-ma-ra-----

des L'arme au bras le fu-sil char-gé J'ai ma pi-pe et vos em-bras-sa - - - - - - - des Ve-nez me don-ner mon con-gé J'eus tort de vieil-lir au ser-vi - - - ce Mais pour vous tous jeu-nes sol-dats J'é-tais un pè-re à l'e-xer-ci - - - - - ce A l'e-xer-ci - - - - ce Con-scrits au pas Ne pleu-rez pas Ne pleu-rez pas Marchez au pas Mar-chez au pas Au pas au pas au pas au pas Au pas au pas Mar-chez au pas.

COUPLET AUX JEUNES GENS.

Air: *Un soir après mainte folie.*

N° 274.

Un jour as-sis sur le ri-

LE BONHEUR.

Musique de M. B......

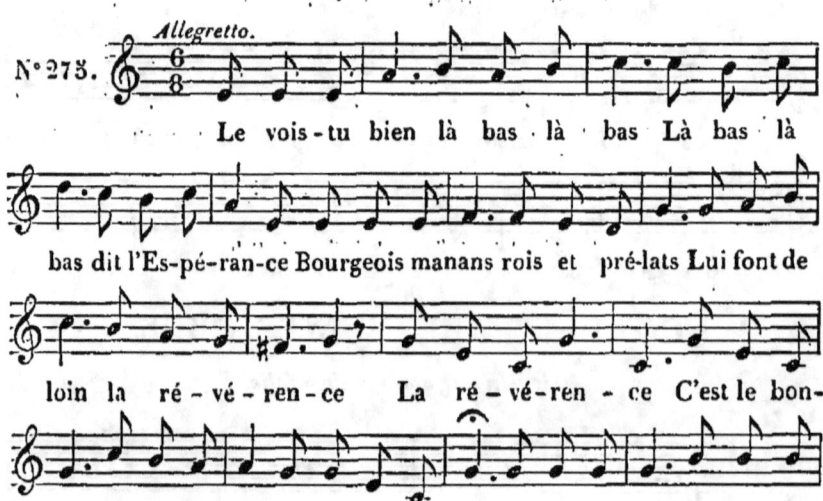

224 AIRS DES CHANSONS

pas Pour le trou-ver là-bas, là-bas, Là-bas, là - - - bas.

COUPLET

Air : *J'ai vu le Parnasse des dames*.

N° 276. *Andante.*

Pau-vres fous bat-tons la cam-pa-gne Que nos gre-lots tin-tent sou-dain Com-me les beaux mu-lets d'Es-pa-gne Nous mar-chons tous dre-lin din-din Des er-reurs de l'hu-maine es-pè-ce Dieu veut que cha-cun ait son lot Mê-me au man-teau de la Sa-ges-se La Fo-lie at-tache un gre-lot La Fo-lie at-tache un gre-lot.

LES CINQ ÉTAGES.

Air : *Dans cette maison à quinze ans.*

N° 277. *Allegro.*

Dans la soupente du portier Je naquis au rez-de-chaus-sé-e Par tous les laquais du quartier A quinze ans je fus pourchas-

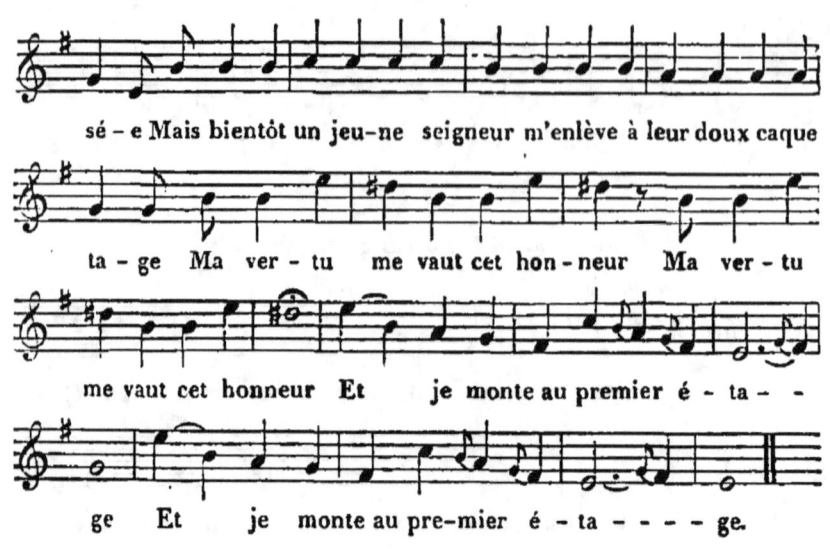

sé-e Mais bientôt un jeu-ne seigneur m'enlève à leur doux caque-
ta-ge Ma ver-tu me vaut cet hon-neur Ma ver-tu
me vaut cet honneur Et je monte au premier é-ta-
ge Et je monte au pre-mier é-ta- - - -ge.

MÊME CHANSON,

Air : *J'étais bon chasseur autrefois.*

Moderato.

Nº 277 bis.

Dans la sou-pen-te du por-tier Je na-quis
au rez-de-chaus-sé-e Par tous les la-quais du quar-
tier A quinze ans je fus pour-chas-sé- - -e
Mais bien-tôt un jeu-ne seigneur M'enlè-ve à leur doux ca-que-
ta-ge Ma ver-tu me vaut cet hon-neur Ma ver-tu
me vaut cet honneur Et je monte au premier é-ta- - -ge.

L'ALCHIMISTE.

Air de la bonne Vieille.

N° 278.

Tu vas dis-tu vieux et pau-vre al-chi-mis-te
Ti-rer de l'or des mé-taux in-di-gens Et fai-sant
plus pour moi que l'â-ge at-tris-te Me ra-jeu-nir par
de se-crets a-gens J'ou-vre ma bour-se à ta sci-ence oc-
cul-te Mon cœur cré-du-le au grand œuvre a re-
cours Cha-cun pour-tant con-ser-ve-ra son cul-te
Tout l'or pour toi mais rends-moi mes beaux jours.

MÊME CHANSON,

Air d'Aristippe.

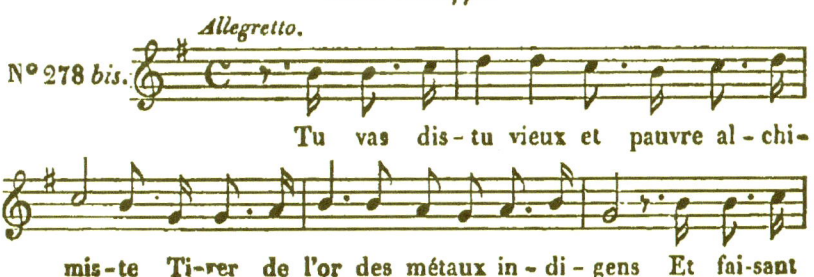

N° 278 bis.

Tu vas dis-tu vieux et pauvre al-chi-
mis-te Ti-rer de l'or des métaux in-di-gens Et fai-sant

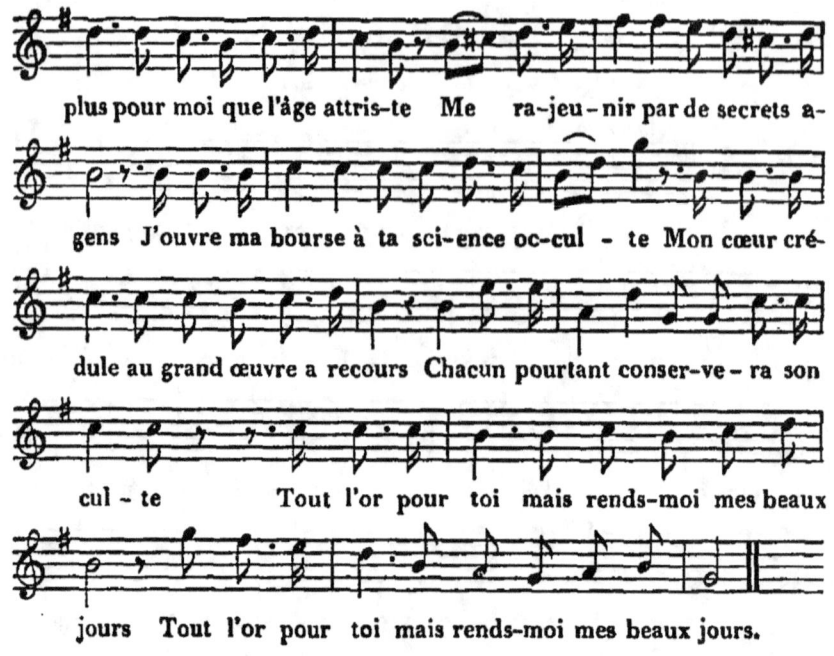

plus pour moi que l'âge attriste Me rajeunir par de secrets agens J'ouvre ma bourse à ta science occulte Mon cœur crédule au grand œuvre a recours Chacun pourtant conservera son culte Tout l'or pour toi mais rends-moi mes beaux jours Tout l'or pour toi mais rends-moi mes beaux jours.

CHANT FUNÉRAIRE

Air : *Échos des bois, errans dans ces vallons.*

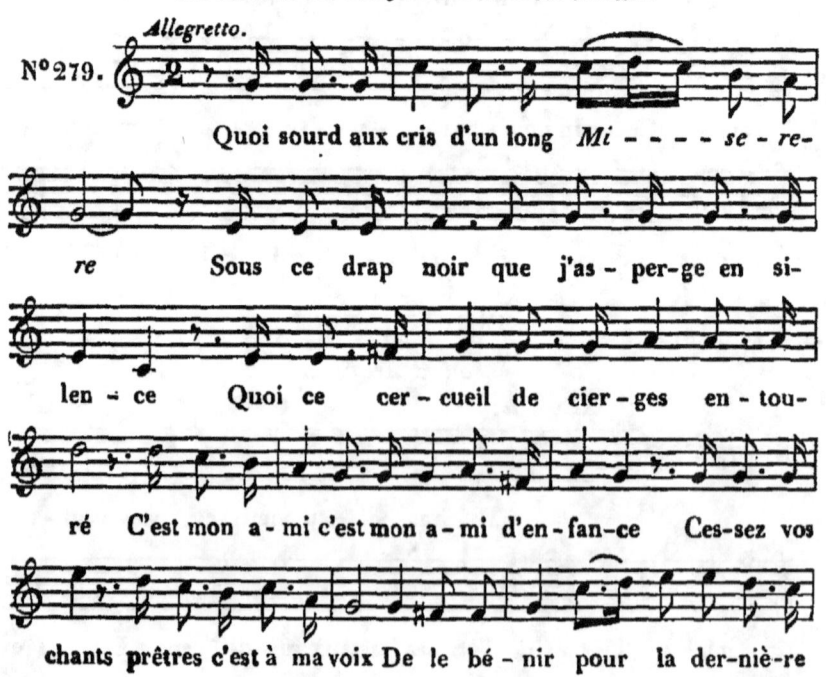

Quoi sourd aux cris d'un long Miserere Sous ce drap noir que j'asperge en silence Quoi ce cercueil de cierges entouré C'est mon ami c'est mon ami d'enfance Cessez vos chants prêtres c'est à ma voix De le bénir pour la dernière

228 AIRS DES CHANSONS

fois Ces-sez vos chants prê-tres c'est à ma voix De-le bé-nir pour la der-niè-re fois.

JEANNE-LA-ROUSSE.

Air : *Soir et matin sur la fougère.*

Andantino.

N° 280.

Un en-fant dort à sa ma-mel-le El-le en por-te un au-tre à son dos L'aî-né qu'el-le traî-ne a-près el-le Gè- -le pieds nus dans ses sa-bots Hé-las! des gar-des qu'il courrou-ce Hé-las! des gar-des qu'il cour-rou-ce Au loin le pè-re est pri-son-nier Dieu veil-lez sur Jean-ne-la-Rous-se On a sur-pris le bra-con-nier On a sur- -pris le bra-con-nier.

LES RELIQUES.

Air : Donnez-vous la peine d'attendre.

N 281.

D'un saint de pa-rois-se en cré-dit Seul un soir je bai-sais la châs-se Vient un bon vieil-lard qui me dit Veux-tu qu'il parle oh! oui de gra-ce Oui dis-je et me voi-là bé-ant Voi-là qu'il fait des croix ma-gi-ques Voi-là le saint sur son sé-ant Qui dit d'un ton de mé-cré-ant «Dé-vots bai-sez donc mes re-li-ques Dévots bai-sez donc mes re-li---ques.

LA NOSTALGIE.

Air de la petite Gouvernante.

N° 282.

Vous m'a-vez dit «A Pa-ris jeu-ne pâ-tre Viens suis-nous cè-de à tes no-bles penchans Notre or nous

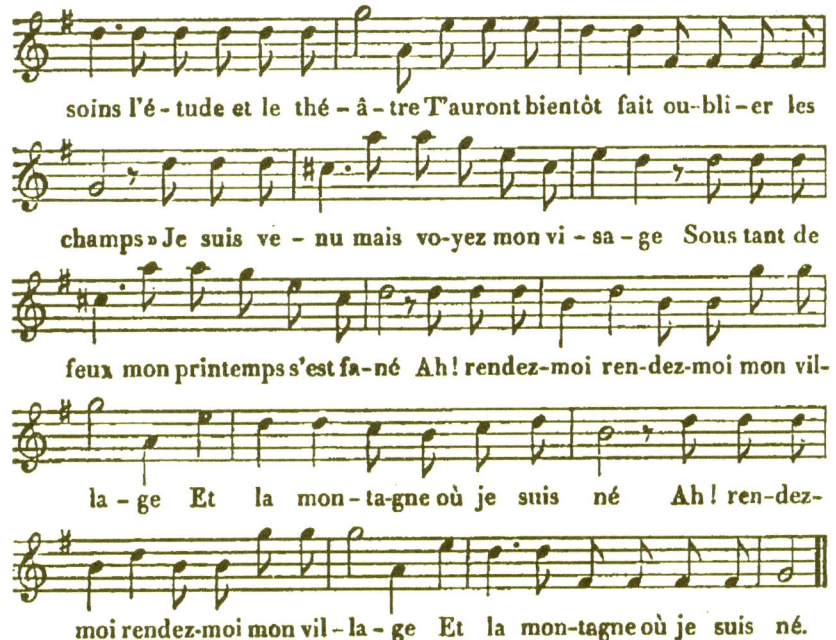

MA NOURRICE.

Air : Dodo, l'enfant do.

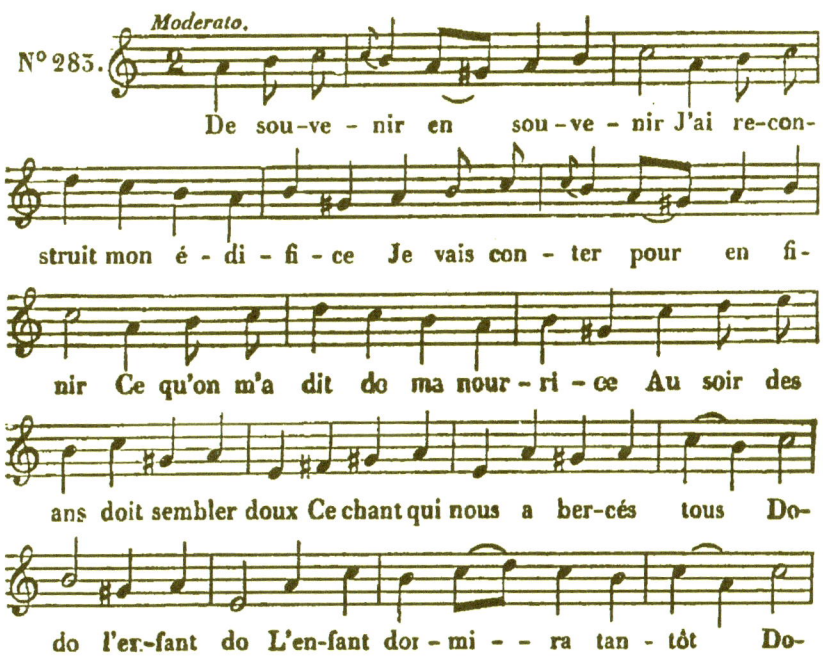

LES CONTREBANDIERS.

Air : *Cette chaumière vaut un palais.*

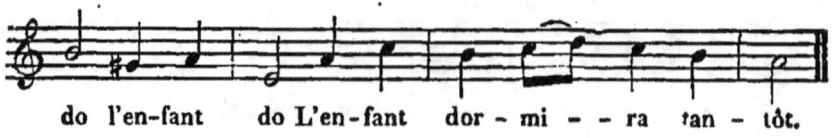

Malheur malheur aux commis A nous bonheur et richesse Le peuple à nous s'inté-res-se Il est de nos amis Oui le peuple est partout de nos a-mis Oui le peuple est partout de nos a-mis. Il est mi-nuit ça qu'on me sui-ve Hom-mes pa-co-til-le et mu-lets Marchons at-ten-tifs au qui vi-ve Ar-mons fu-sils et pis-to-lets Les douaniers sont en nom-bre Mais le plomb n'est pas cher Et l'on sait que dans l'ombre Nos bal-les verront clair.

A MES AMIS DEVENUS MINISTRES.

Air de la petite Gouvernante.

N° 283.

Andante.

Non mes a-mis non je ne veux rien ê-tre Se-mez ail-leurs pla-ces ti-tres et croix Non pour les cours Dieu ne m'a pas fait naître Oi-seau crain-tif je suis la glu des rois Que me faut-il maî-tresse à fi-ne tail-le Pe-tit re-pas et jo-yeux en-tre-tien De mon berceau près de bé-nir la paille En me cré-ant Dieu m'a dit ne sois rien De mon ber-ceau près de bé-nir la paille En me cré-ant Dieu m'a dit ne sois rien.

MÊME CHANSON,

Musique de M. B........

N° 283 bis.

Allegretto.

Non mes a-mis non je ne veux rien ê-tre Semez ail-leurs pla-ces ti-tres et croix Non pour les cours Dieu ne m'a pas fait

GOTTON.

Air des Cancans.

COLIBRI.

Air: *Garde à vous* (de la Fiancée).

N° 287. Andantino.

Mes a-mis J'ai sou-mis L'en-fer à ma puis-sance De son o-bé-is-san-ce J'ai pour ga - - - ge cer-tain Un lu-tin Un lu-tin Un lu-tin Sous for-me d'oi-seau-mou-che A mon che-vet il cou-che Lu-tin doux et ché-ri Bai-sez-moi Co-li-bri Co-li - - bri Co-li - - bri Co-li-bri!

ÉMILE DEBRAUX.

Air: *Dis-moi, soldat, t'en souviens-tu?*

N° 288. Allegretto.

Le pauvre É-mi-le a pas-sé comme une om-bre Om-bre jo-yeu-se et chère aux bons vivans Ses gais re-frains vous é-ga-lent en nom-bre Fleurs d'a-ca-

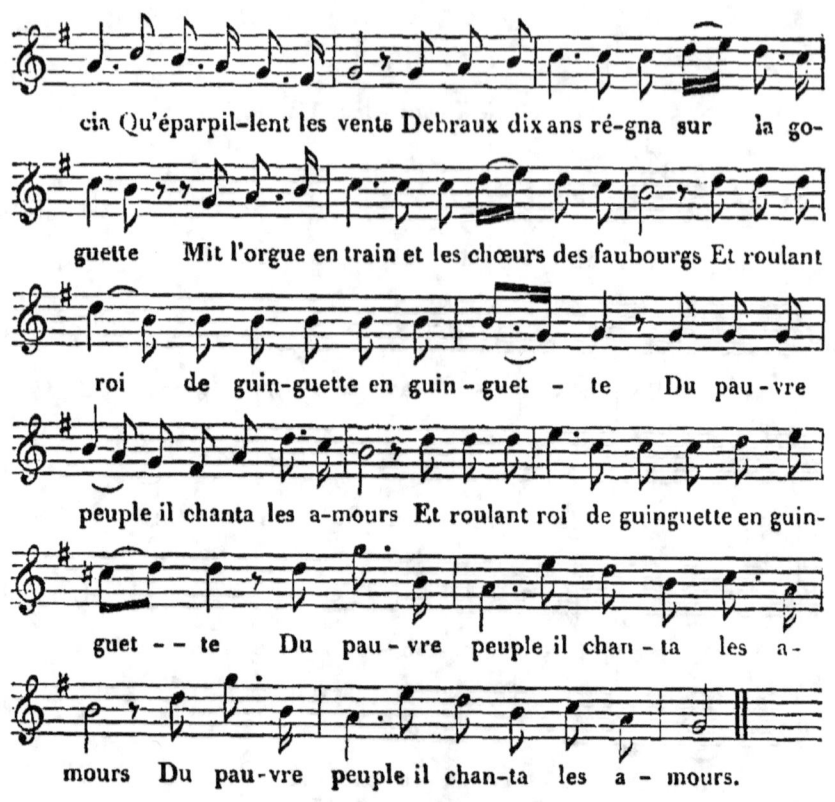

LE PROVERBE.

Air du Ménage de garçon.

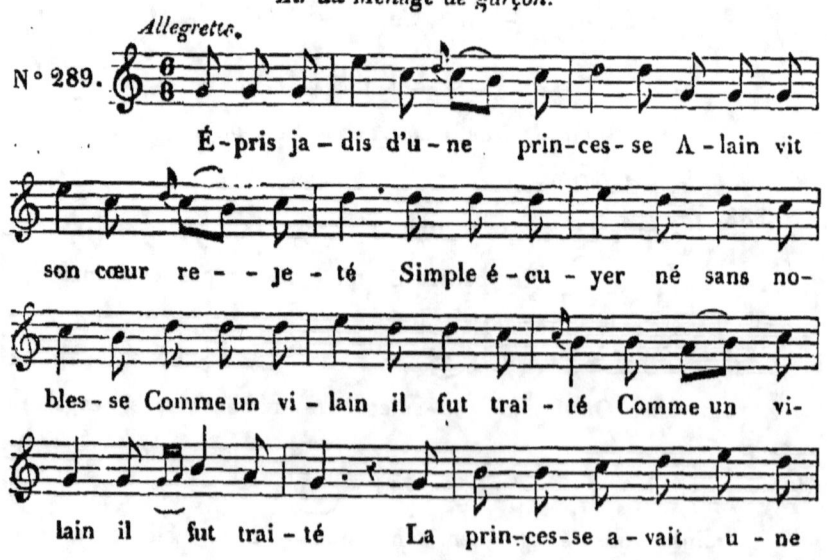

dame Dame d'honneur fleur au dé-clin A-lain lui transpor-te sa

flam-me Il est trai-té comme un vi-lain A-lain lui

transpor-te sa flam-me Il est trai-té comme un vi-lain.

LES FEUX FOLLETS.

Air: *Faut l'oublier, disait Colette.*

Allegretto.

N° 290.

O nuit d'é-té paix du vil-la-ge Ciel pur doux

par-fums frais ruis-seau Vous em-bel-lis-siez mon ber-

ceau Con-so-lez-moi dans un au-tre â--ge Las

du mon-de i-ci je me plais Tout y re-tra-ce mon en-

fan-ce Oui tout jusqu'à ces feux fol-lets Ja-dis leur é-clat et leur

dan-se M'auraient fait fuir à pas pres-sés J'ai per-du ma douce igno-

ran-ce Fol-lets dan-sez dan-sez dan-sez

HATONS-NOUS.

Air : *Ah! si madame me voyait.*

N° 291.

Ah! si j'é-tais jeune et vail-lant Vrai hus-sard je courrais le mon-de Re-troussant ma mousta-che blon-de Sous un u-ni-for-me bril-lant. Le sabre au poing et ba-tail-lant Va mon coursier vo-le en Po-lo--gne Ar-ra-chons un peuple au tré-pas Que nos poltrons en aient ver-go-gne Hâtons-nous l'honneur est là-bas Hâ-tons-nous l'honneur est là-bas.

PONIATOWSKI.

Air *des Trois Couleurs.*

N° 292.

Quoi vous fu-yez vous les vainqueurs du mon-de De-vant Leipzig le sort s'est-il mé-pris Quoi vous fui-

iez et ce fleu-ve qui gron-de D'un pont qui sau-te em-
por-te les dé-bris Sol-dats che-vaux pê-le-mê-le et les
ar-mes Tout tom-be là l'Els-ter rou-le en-tra-vé
Il rou-le sourd aux vœux aux cris aux lar-mes
« Rien qu'u-ne main Rien qu'u-ne main Fran-çais je suis sau-vé »
Il rou-le sourd aux vœux aux cris aux lar-mes
« Rien qu'une main Rien qu'une main Fran-çais je suis sau-vé!»

L'ÉCRIVAIN PUBLIC.

Air de la petite Gouvernante.

N° 293.

« Dai-gnez mon-sieur nous ser-vir d'in-ter-
prê-te Chantez pour nous Jacques qui fait du bien. » A le lou-
er enfans ma plume est prête Des malheureux oui Jacque est le sou-
tien Je le peindrai pur dans son o-pu-len-ce Des ti-tres

vains dont l'orgueil se nourrit « Chantez plu-tôt no-tre re-connais-sance Des en-fans n'ont pas tant d'es-prit Chantez plu-tôt no-tre re-connais-sance Des enfans n'ont pas tant d'esprit. »

A M. DE CHATEAUBRIAND.

Air des Comédiens.

Allegretto.

N° 294.

Chateaubriand pourquoi fuir ta pa-tri-e Fuir son a-mour notre encens et nos soins N'entends-tu pas la Fran-ce qui s'é-cri-e Mon beau ciel pleure une é-toi-le de moins. Où donc est-il se dit la tendre mè-re Bat-tu des vents que Dieu seul fait chan-ger Pauvre aujourd'hui comme le vieil Ho-mè-re Il frappe hé-las! au seuil de l'é-tran-ger. Proscrit ja-dis la nais-sante Amé-ri-que Nous le ren-dit a-près nos longs discords Ri-che de gloi-re et Co-lomb po-é--ti-que D'un nou-veau

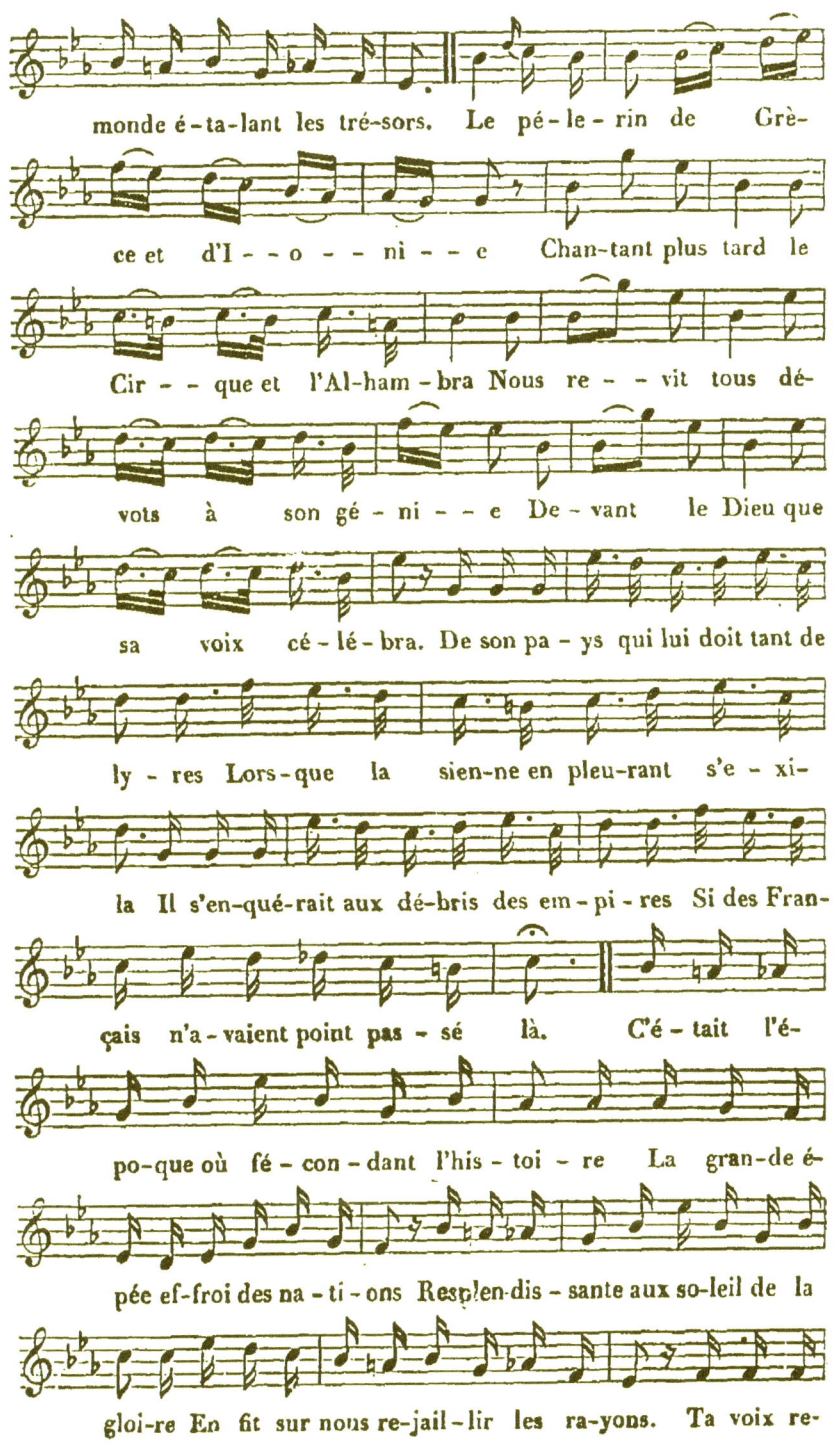

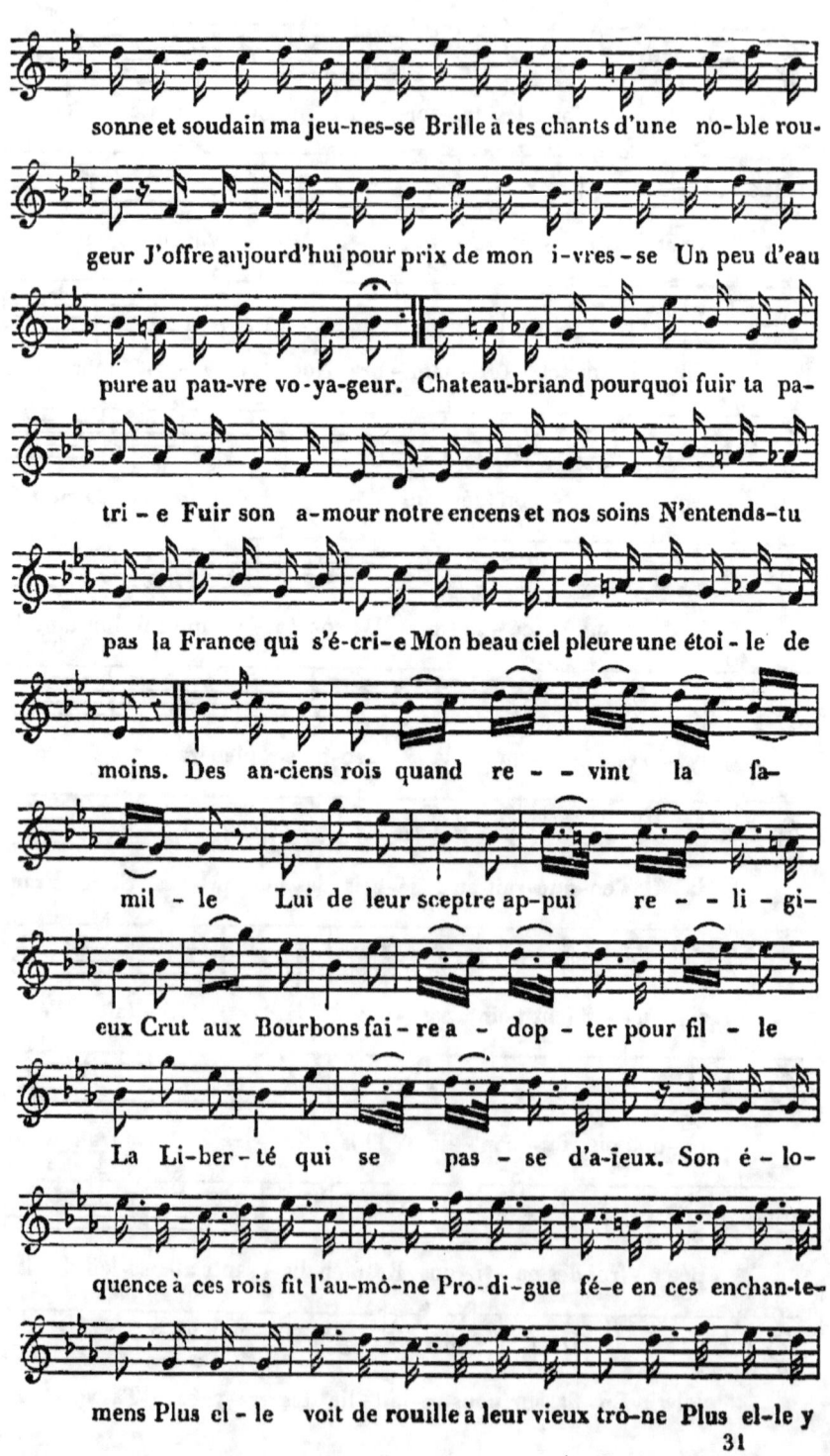

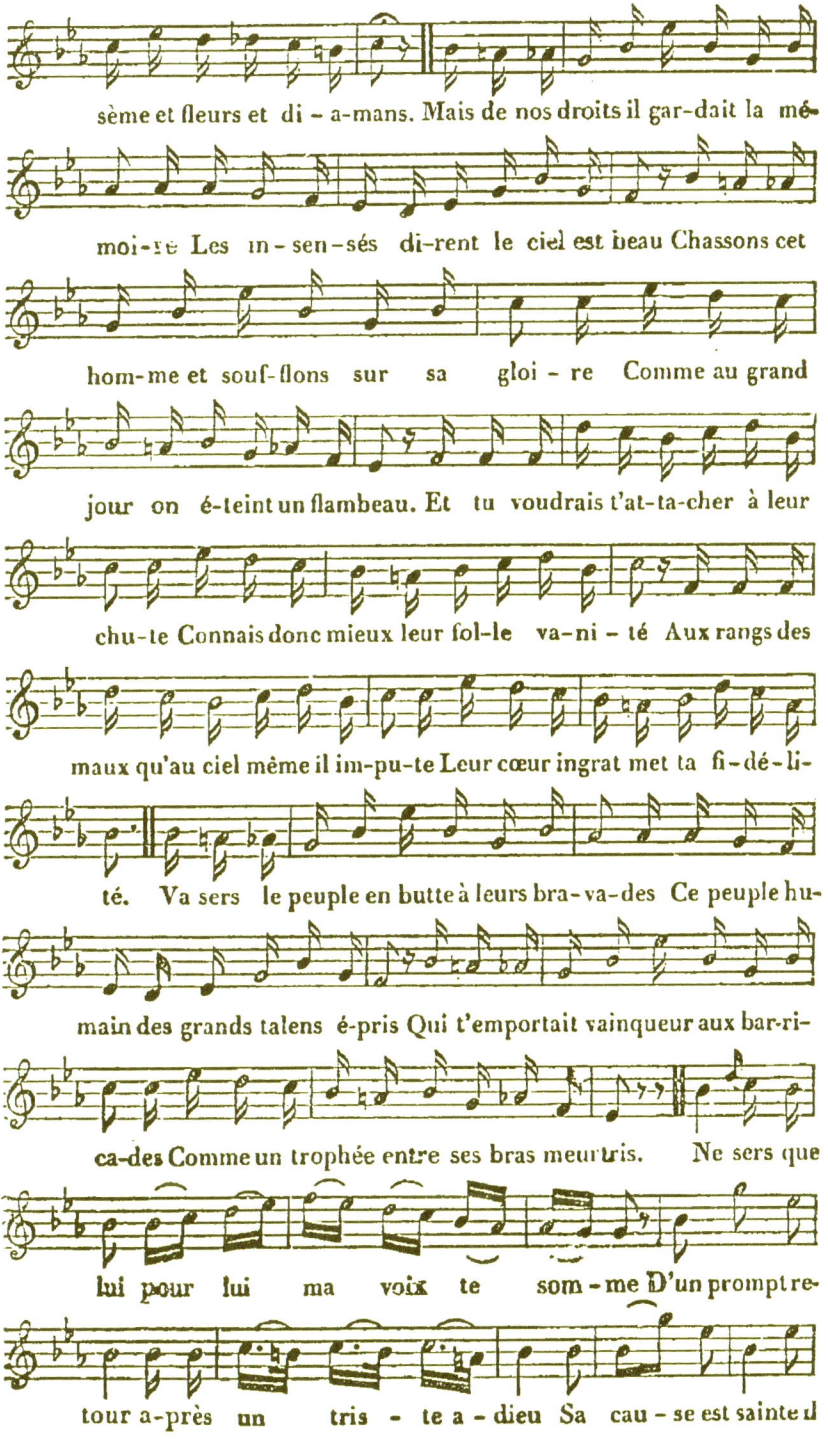

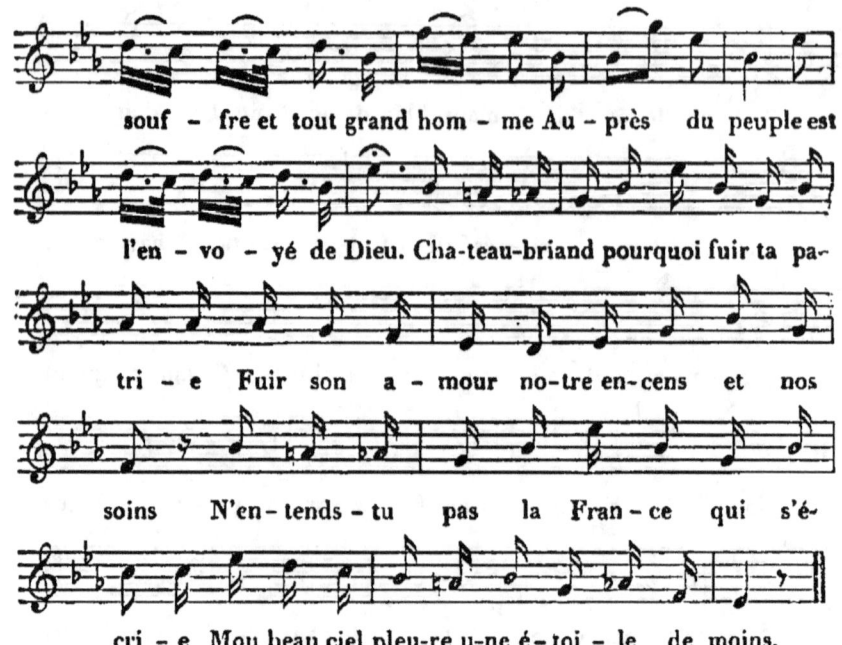

souf-fre et tout grand hom-me Au-près du peuple est l'en-vo-yé de Dieu. Cha-teau-briand pourquoi fuir ta pa-tri-e Fuir son a-mour no-tre en-cens et nos soins N'en-tends-tu pas la Fran-ce qui s'é-cri-e Mon beau ciel pleu-re u-ne é-toi-le de moins.

CONSEIL AUX BELGES.

Air de la petite Gouvernante.

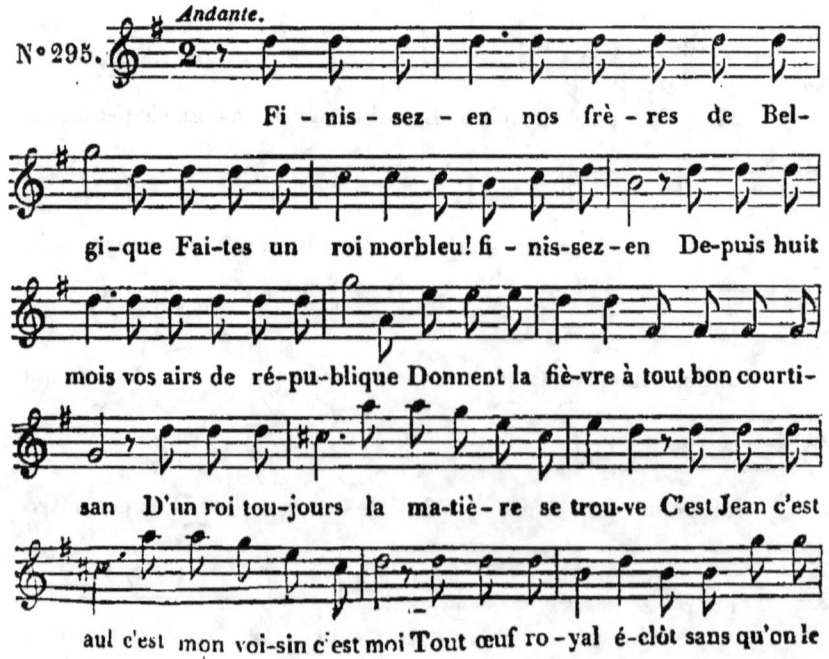

Fi-nis-sez-en nos frè-res de Bel-gi-que Fai-tes un roi morbleu! fi-nis-sez-en Depuis huit mois vos airs de ré-pu-blique Donnent la fiè-vre à tout bon courti-san D'un roi tou-jours la ma-tiè-re se trou-ve C'est Jean c'est aul c'est mon voi-sin c'est moi Tout œuf ro-yal é-clôt sans qu'on le

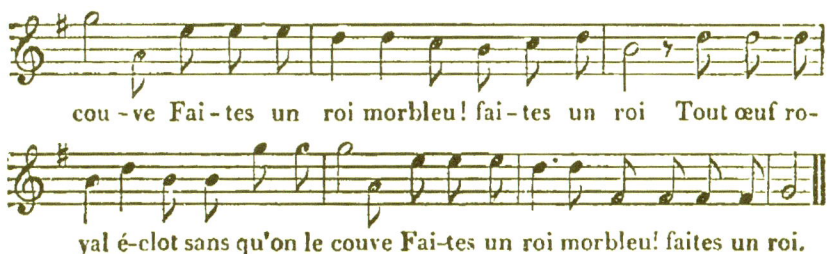

cou-ve Fai-tes un roi morbleu! fai-tes un roi Tout œuf ro-
yal é-clot sans qu'on le couve Fai-tes un roi morbleu! faites un roi.

LE REFUS.

Air: *Le premier du mois de janvier.*

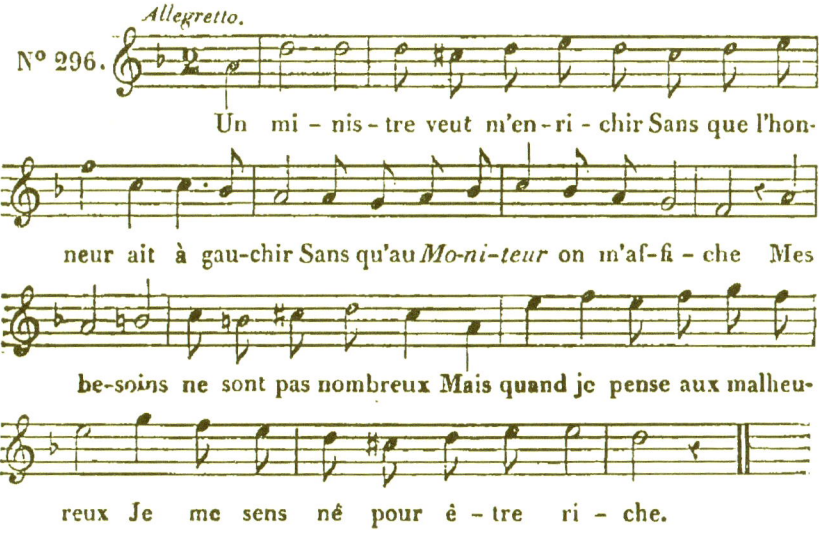

N° 296.

Un mi-nis-tre veut m'en-ri-chir Sans que l'hon-
neur ait à gau-chir Sans qu'au *Mo-ni-teur* on m'af-fi-che Mes
be-soins ne sont pas nombreux Mais quand je pense aux malheu-
reux Je me sens né pour ê-tre ri-che.

LA RESTAURATION DE LA CHANSON.

Air: *J'arrive à pied de province.*

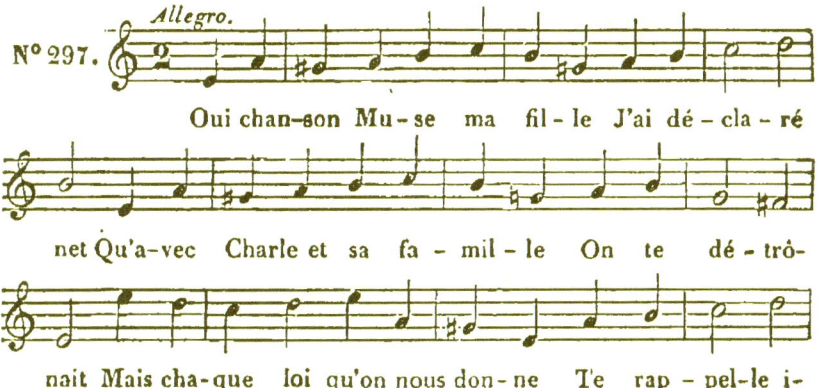

N° 297.

Oui chan-son Mu-se ma fil-le J'ai dé-cla-ré
net Qu'a-vec Charle et sa fa-mil-le On te dé-trô-
nait Mais cha-que loi qu'on nous don-ne Te rap-pel-le i-

ci Chanson reprends ta cou-ron-ne Messieurs grand mer-ci.

SOUVENIRS D'ENFANCE.

Air des Comédiens.

N° 298.

Lieux où ja-dis m'a ber-cé l'Es-pé-ran-ce Je vous re-vois à plus de cinquante ans On ra-jeu-nit aux sou-ve-nirs d'en-fan-ce Comme on re-naît au souf-fle du printemps Sa-lut à vous a-mis de mon jeune â-ge Sa-lut parens que mon amour bé-nit Grâ-ce à vos soins i-ci pendant l'o-ra-ge Pauvre oi-se-let j'ai pu trouver un nid. Je veux re-voir jusqu'à l'étroi-te geô-le Où près de nièce aux frais et doux ap-pas Régnait sur nous le vieux maî-tre d'é-co-le Fier d'en-sei-gner ce qu'il ne sa-vait pas. J'ai fait i-ci plus d'un

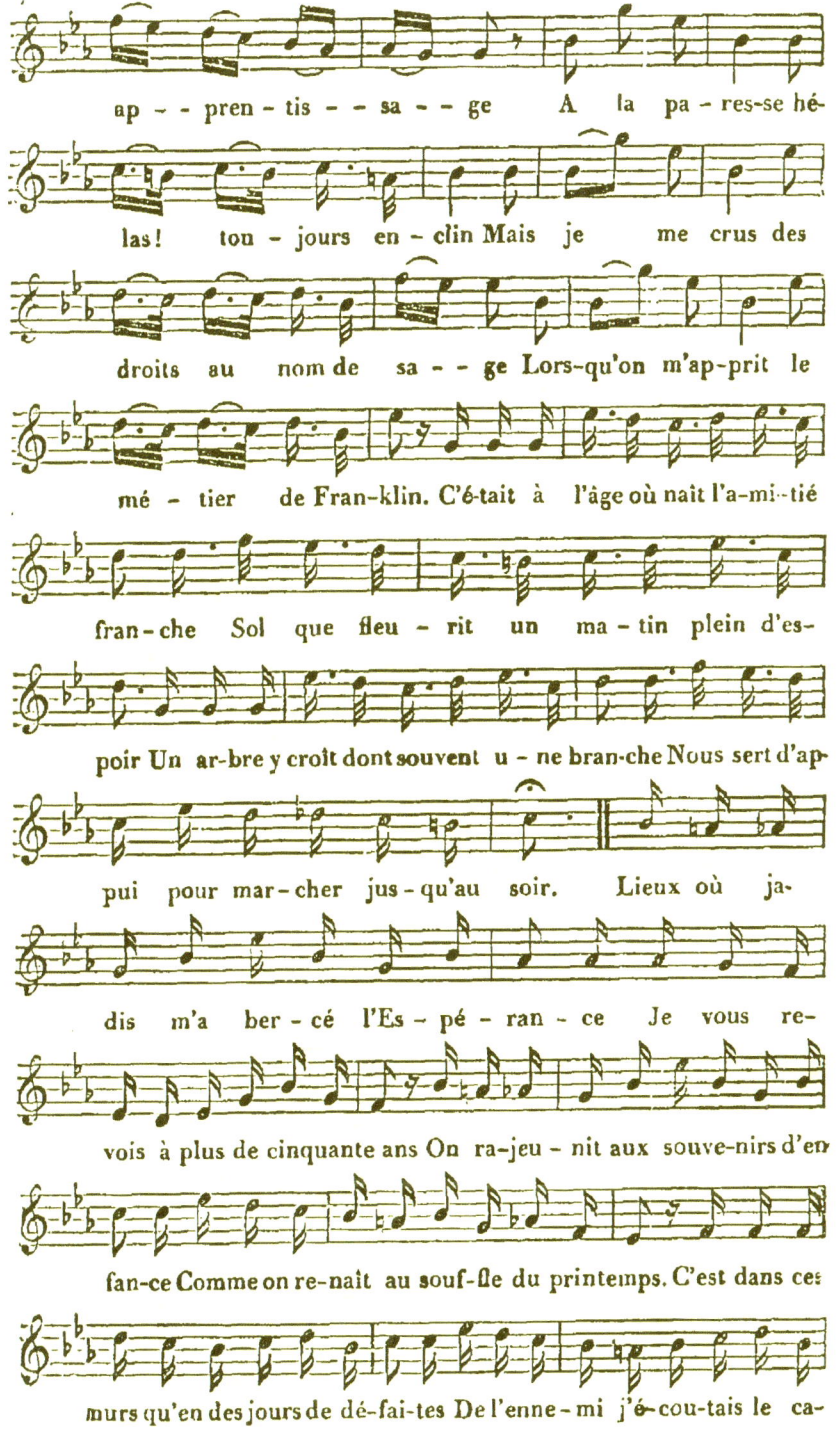

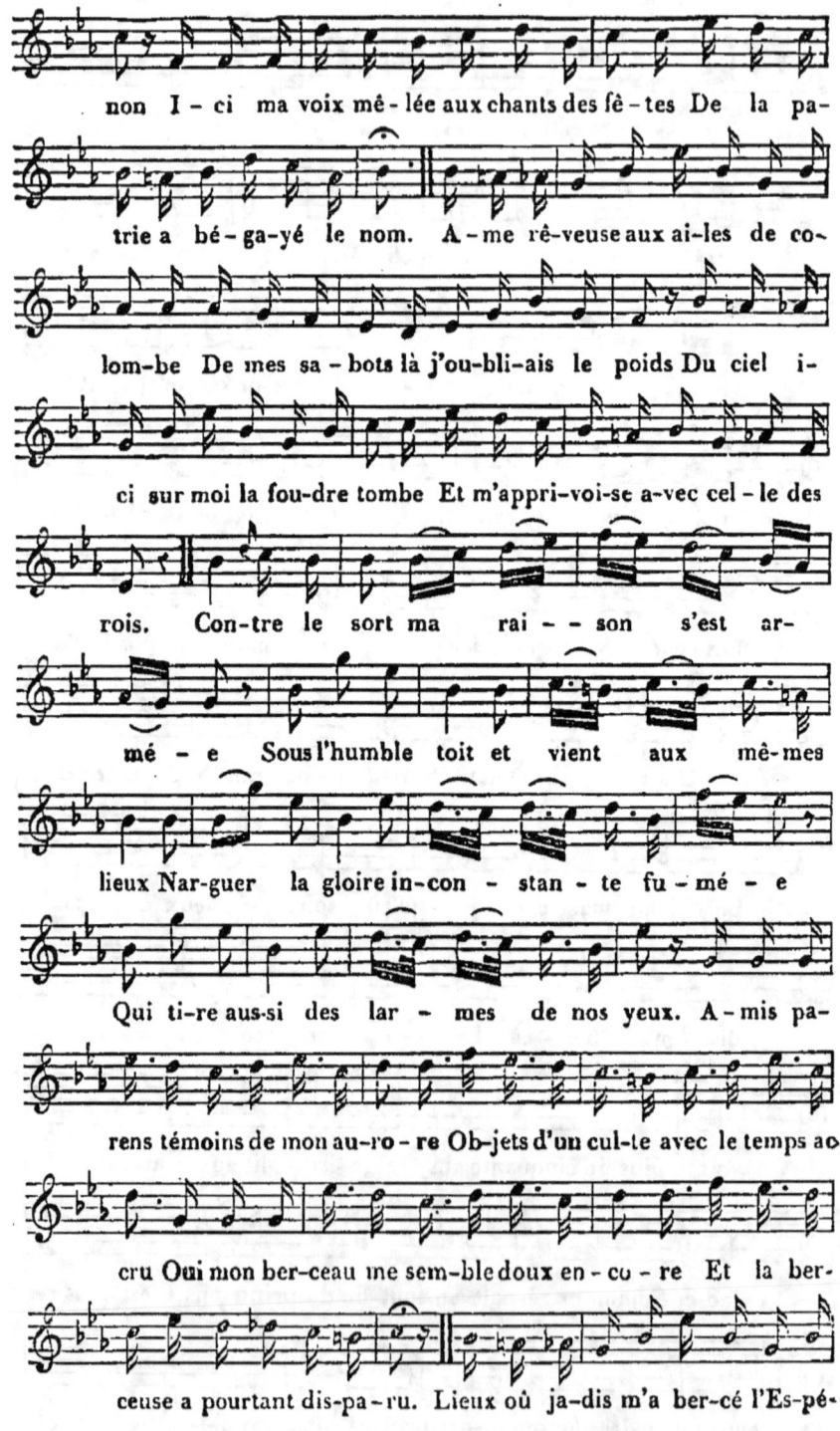

ran - ce Je vous re - vois à plus de cin-quan-
te ans On ra - jeu - nit aux sou - ve - nirs d'en-
fan - ce Comme on re - naît au souf - fle du prin-temps.

LE VIEUX VAGABOND.

Air: *Guide mes pas, ô Providence* (des Deux Journées).

N° 299. *Andante.*

Dans ce fos - sé ces-sons de vi - vre Je fi - nis
vieux in - firme et las Les pas-sans vont di - re il est i - vre
Tant mieux il ne me plaindront pas J'en vois qui dé-tournent la
tê - te D'au-tres me jet - tent quel-ques sous Cou - rez
vi - te al - lez à la fê - - te Vieux va - ga-bond je puis
mou-rir sans vous Vieux va - gabond je puis mourir sans vous Je puis
mourir sans vous Je puis mourir sans vous Je puis mourir sans vous

COUPLETS
AUX HABITANS DE L'ILE DE FRANCE.

Air : *Tendres échos errans dans ces vallons.*

Allegretto.

N° 300.

Quoi vos é-chos re-di-sent nos chan-sons Bons Mau-ri-ciens ils sont Fran-çais en-co-re A tra-vers flots tem-pê-tes et mous-sons Leur voix me vient d'où vient pour nous l'auro-re De tant d'é-chos ré-sonnant jusqu'à nous Les plus lointains nous semblent les plus doux De tant d'é-chos ré-son-nant jus-qu'à nous Les plus loin-tains nous sem-blent les plus doux.

CINQUANTE ANS.

Air : *Du Partage de la richesse.*

Allegro.

N° 301.

Pour-quoi ces fleurs est-ce ma fê-te Non ce bou-quet vient m'an-non-cer Qu'un de-mi-

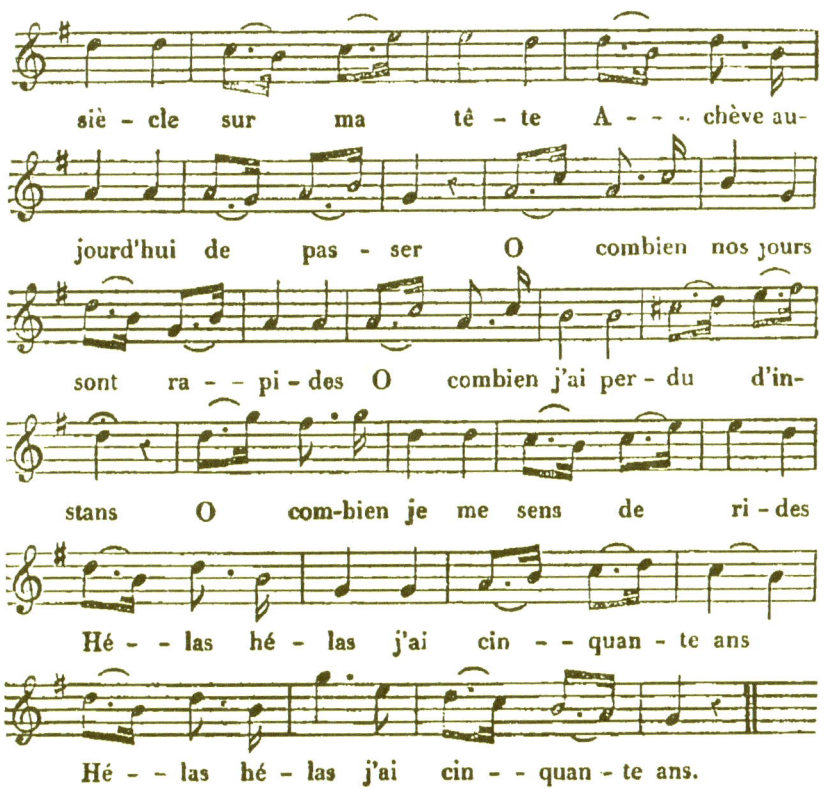

siè - cle sur ma tê - te A - - - chève au-
jourd'hui de pas - ser O combien nos jours
sont ra - - pi - des O combien j'ai per - du d'in-
stans O com-bien je me sens de ri - des
Hé - - las hé - las j'ai cin - - quan - te ans
Hé - - las hé - las j'ai cin - - quan - te ans.

JACQUES.

Air de Jeannot et Colin.

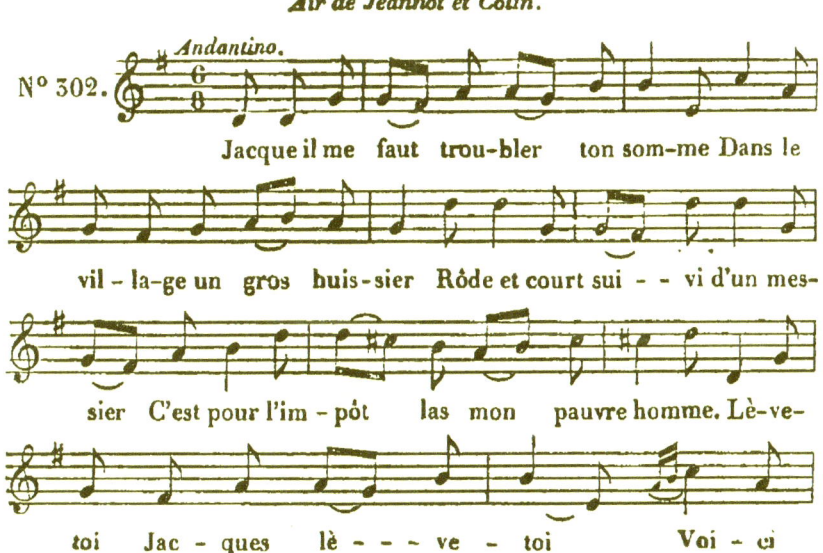

N° 302. Andantino.

Jacque il me faut trou-bler ton som-me Dans le
vil - la-ge un gros huis-sier Rôde et court sui - - vi d'un mes-
sier C'est pour l'im - pôt las mon pauvre homme. Lè-ve-
toi Jac - ques lè - - - ve - toi Voi - ci

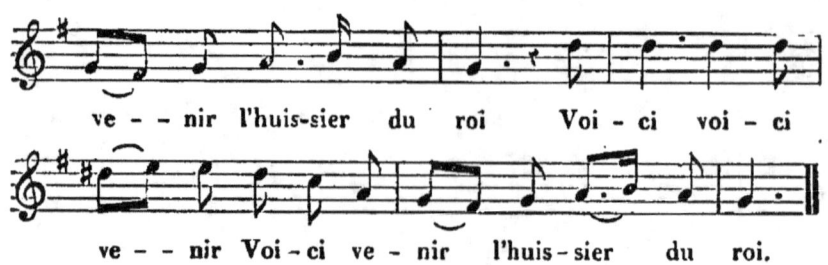

LES ORANGS-OUTANGS

Air de Calpigi.

N° 303. *Allegretto.*

Ja-dis si l'on en croit É-so-pe Les o-rangs-ou-tangs de l'Eu-ro-pe Parlaient si bien que d'eux hé-las Nous sont ve-nus les a-vo-cats Nous sont ve-nus les a---vo-cats Un des leurs à son au-di-toi-re Dit un jour « Con-sul-tez l'his-toi-re Messieurs l'homme fut en tout temps Le sin-ge des o-rangs-ou-tangs Le sin-ge des o-rangs ou-tangs.

LES FOUS.

Air : Ce magistrat irréprochable.

Vieux soldats de plomb que nous som-mes Au cordeau

nous a-li---gnant tous Si des rangs sor--tent quel-ques hom-mes Tous nous cri-ons à bas les fous Tous nous cri-ons à bas les fous On les per-sé-cu-te on les tue Sauf a-près un lent e--xa-men A leur dresser u--ne sta-tu-e Pour la gloi-re du genre humain A leur dres-ser u--ne sta--tu-e Pour la gloi-re du genre hu-main Pour la gloi-re du genre hu-main.

LE SUICIDE.

Air d'Agéline (de M. B. Wilhem).

N° 505.

Quoi morts tous deux dans cet-te cham-bre clo-se Où du charbon pèse encor la va-peur Leur vie hé-

las é-tait à pei-ne é--clo-se Sui-ci-de af-
freux triste objet de stu-peur Ils au-ront dit Le monde fait nau-
fra-ge Vo-yez pâ-lir pi-lote et ma-te-lots Vieux bâ-ti-
ment u-sé par tous les flots Il s'englou-tit sauvons-nous à la
na-ge Et vers le ciel se fra-yant un che-min Ils sont par-
tis en se donnant la main Et vers le ciel se fra-yant un che-
min Ils sont par-tis en se don-nant la main.

LE MÉNÉTRIER DE MEUDON.

Air de la contredanse des Petits Pâtés.

N° 306.

Dan-sez vi-te o-bé-is-sez donc Au mé-né-
tri-er de Meu-don Dan-sez vi-te o-bé-is-sez
donc Il est le roi du ri-go-

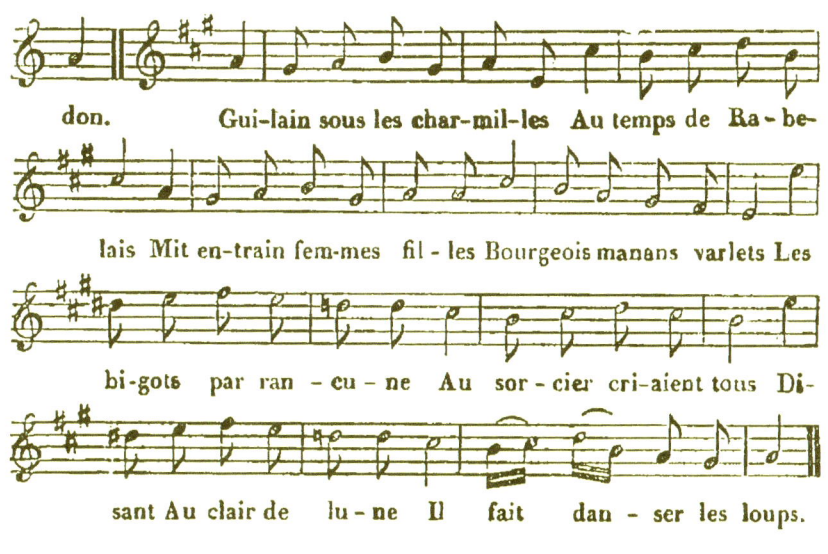

JEAN DE PARIS.

Air: *Cette chaumière vaut un palais.*

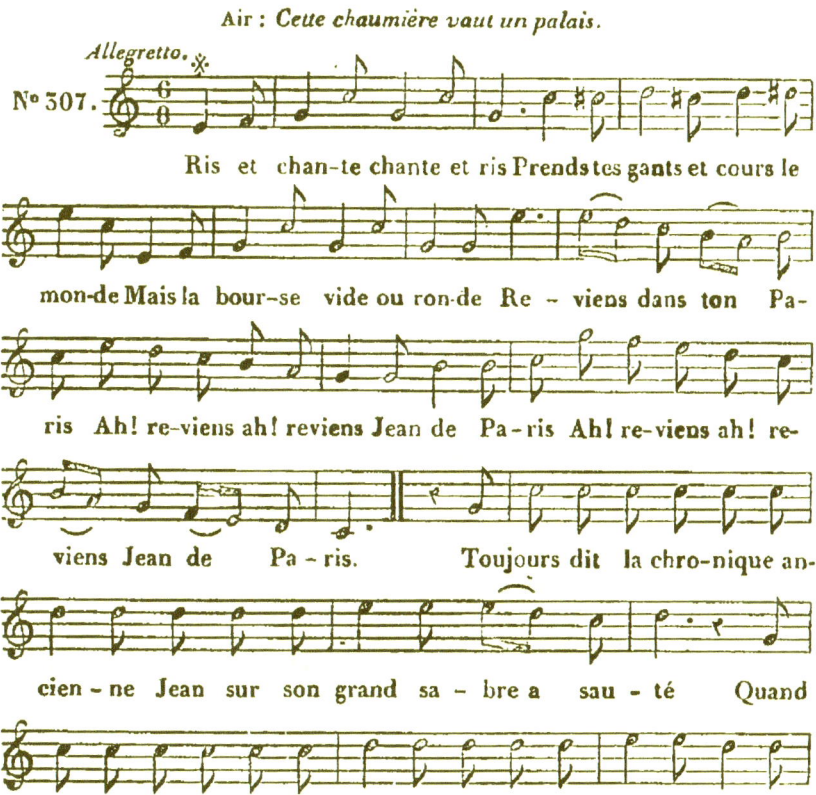

PRÉDICTION DE NOSTRADAMUS.

Air des Trois Couleurs.

Nostradamus qui vit naître Henri-Quatre
Grand astrologue a prédit dans ses vers
Qu'en l'an deux mil date qu'on peut débattre
De la médaille on verrait le revers
Alors dit-il Paris dans l'allégresse
Au pied du Louvre ouïra cette voix
Heureux Français soulagez ma détresse
Faites l'aumône Faites l'aumône au dernier de vos rois
Heureux Français soulagez ma détresse

Fai-tes l'au-mô-ne Fai-tes l'au-mône au der-nier de vos rois.

PASSY.

Air : *Dis-moi, soldat, t'en souviens-tu ?*

N° 309. *Allegretto.*

Pa-ris a-dieu je sors de tes mu-rail-les J'ai dans Pas-sy trou-vé gî-te et re-pos Ton fils t'en-lè-ve un droit de fu-né-rail-les Et sa pi-quette échappe à tes im-pôts Puis-sé-je i-ci vieil-lir e-xempt d'o-ra-ge Et de l'ou-bli prêt de su-bir le poids Comme l'oi-seau dor-mir dans le feuil-la-ge Au bruit mou-rant des é-chos de ma voix Comme l'oiseau dormir dans le feuil-la-ge Au bruit mou-rant des é-chos de ma voix Au bruit mou-rant des é-chos de ma voix.

LE VIN DE CHYPRE.

Air du vaudeville de Préville et Taconnet.

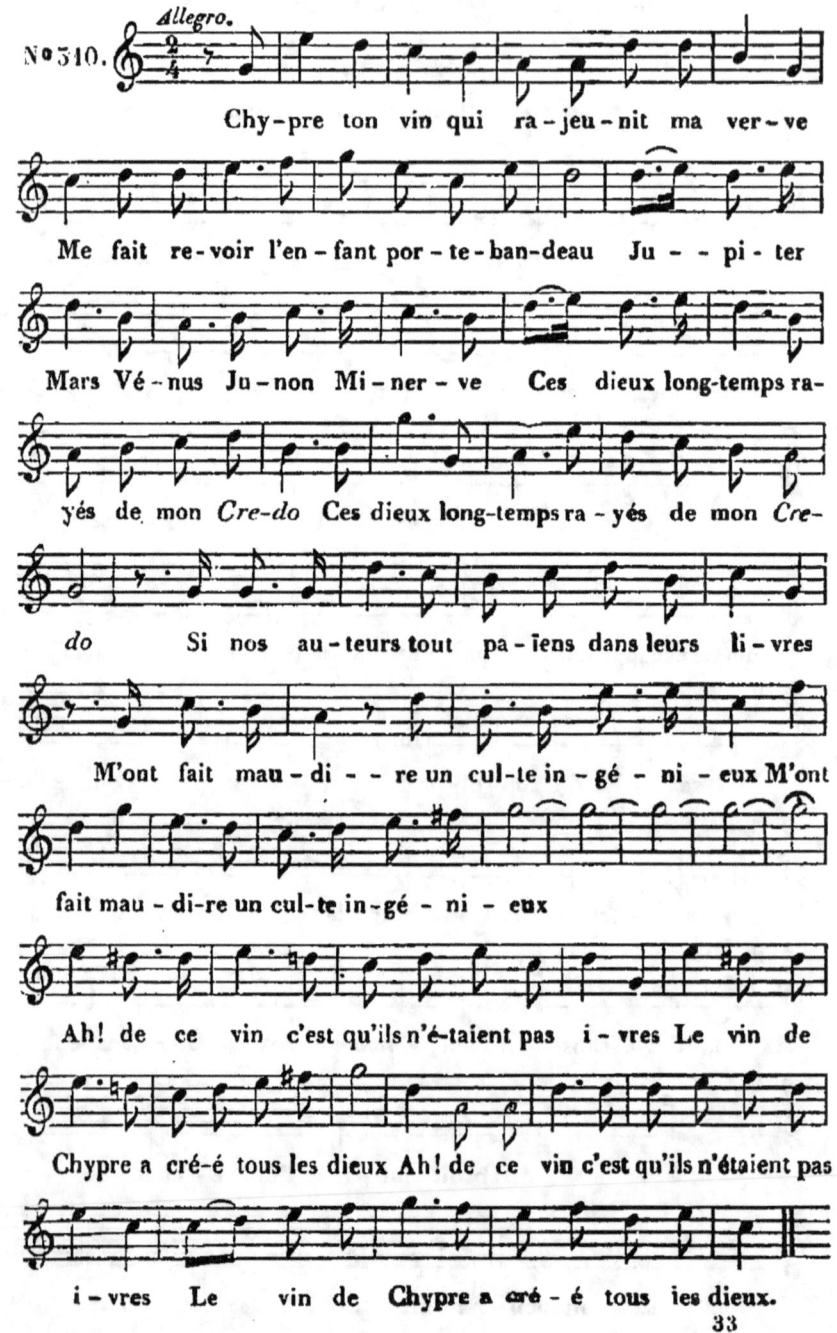

Chypre ton vin qui rajeunit ma verve
Me fait revoir l'enfant porte-bandeau
Jupiter Mars Vénus Junon Minerve
Ces dieux longtemps rayés de mon Credo
Ces dieux longtemps rayés de mon Credo
Si nos auteurs tout païens dans leurs livres
M'ont fait maudire un culte ingénieux
M'ont fait maudire un culte ingénieux
Ah! de ce vin c'est qu'ils n'étaient pas ivres
Le vin de Chypre a créé tous les dieux
Ah! de ce vin c'est qu'ils n'étaient pas ivres
Le vin de Chypre a créé tous les dieux.

LES QUATRE AGES HISTORIQUES.

Air : *A soixante ans il ne faut pas remettre.*

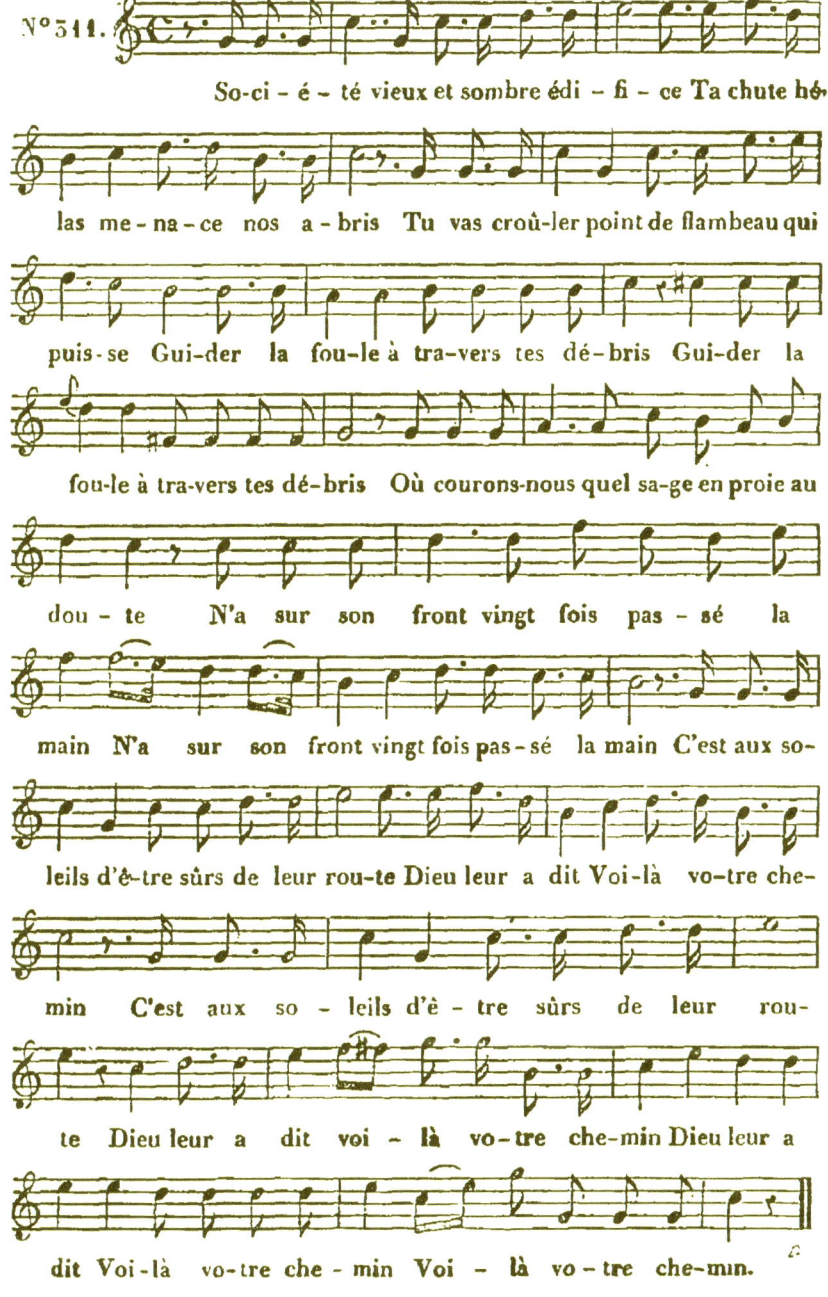

N° 311.

So-ci-é-té vieux et sombre édi-fi-ce Ta chute hé-
las me-na-ce nos a-bris Tu vas croû-ler point de flambeau qui
puis-se Gui-der la fou-le à tra-vers tes dé-bris Gui-der la
fou-le à tra-vers tes dé-bris Où courons-nous quel sa-ge en proie au
dou-te N'a sur son front vingt fois pas-sé la
main N'a sur son front vingt fois pas-sé la main C'est aux so-
leils d'ê-tre sûrs de leur rou-te Dieu leur a dit Voi-là vo-tre che-
min C'est aux so-leils d'ê-tre sûrs de leur rou-
te Dieu leur a dit voi-là vo-tre che-min Dieu leur a
dit Voi-là vo-tre che-min Voi-là vo-tre che-min.

DE BÉRANGER

LA PAUVRE FEMME.
Air de Mon Habit.

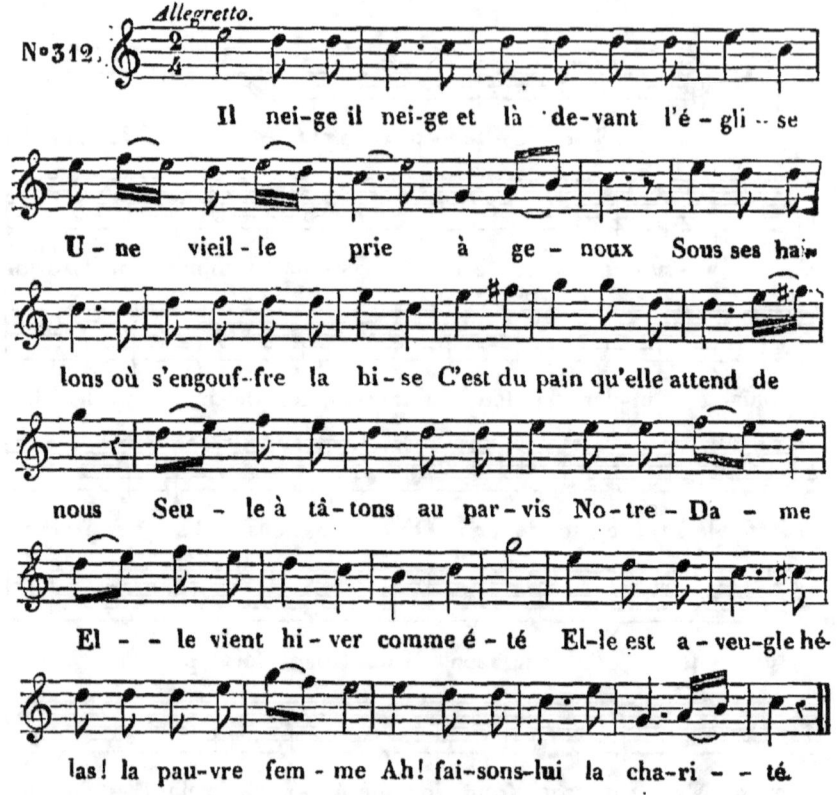

N° 312.

Il nei-ge il nei-ge et là de-vant l'é-gli-se U-ne vieil-le prie à ge-noux Sous ses hail-lons où s'engouf-fre la bi-se C'est du pain qu'elle attend de nous Seu-le à tâ-tons au par-vis No-tre-Da-me El--le vient hi-ver comme é-té El-le est a-veu-gle hé-las! la pau-vre fem-me Ah! fai-sons-lui la cha-ri--té.

MÊME CHANSON,
Air d'Aristippe.

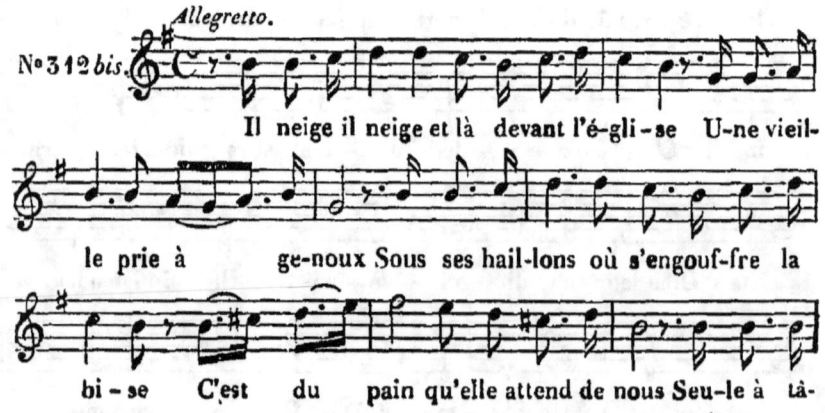

N° 312 bis.

Il neige il neige et là devant l'é-gli-se U-ne vieil-le prie à ge-noux Sous ses hail-lons où s'engouf-fre la bi-se C'est du pain qu'elle attend de nous Seu-le à tâ-

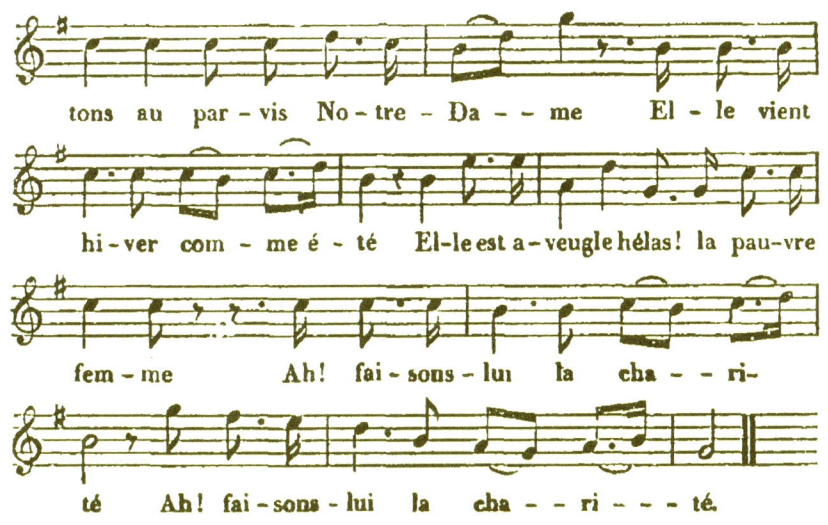

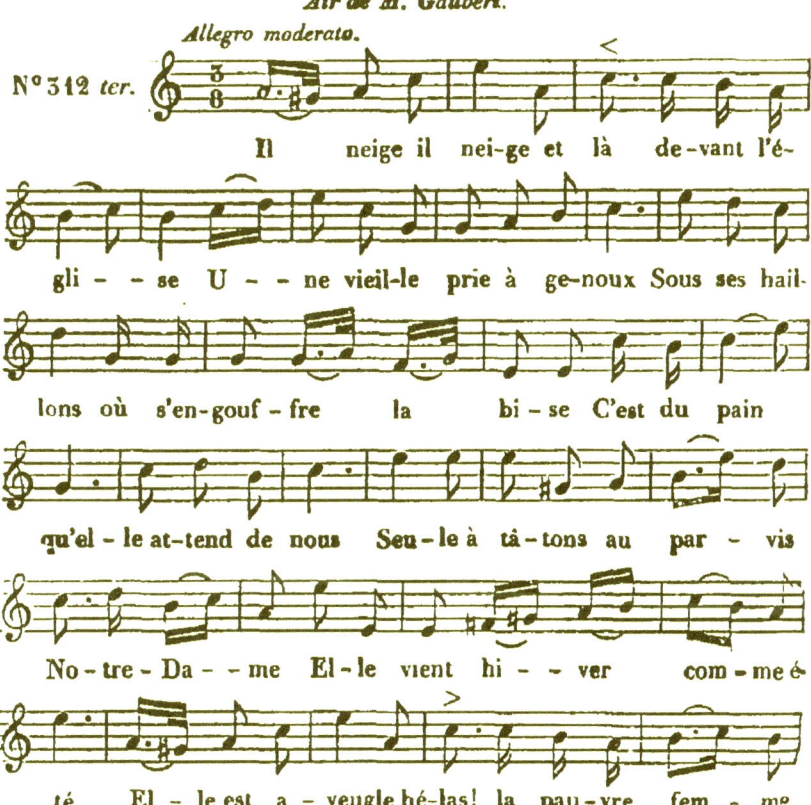

MÊME CHANSON,

Air de M. Gaubert.

Ah! fai-sons-lui la cha - - ri - té.

LES TOMBEAUX DE JUILLET.

Air des Comédiens.

N° 313.

Des fleurs enfans vous dont les mains sont pures Enfans des fleurs des palmes des flambeaux De nos Trois-Jours or-nez les sépul-tu-res Comme les rois le peuple a ses tombeaux. Charle a-vait dit «Que juillet qui s'é-cou-le Ven-ge mon trône en butte aux ni-ve-leurs Vic-toire aux lis!» Soudain Pa-ris en fou-le S'arme et ré-pond «Vic - toi-re aux trois cou-leurs!» Pour par - ler haut pour nous trouver ti-mides Par quels exploits fas-cinez-vous nos yeux N'i-mi-tez pas l'homme des py-ra-mi-des Dans son lin-ceul tiendraient tous vos a-ïeux. Quoi d'u-ne Char-te on nous

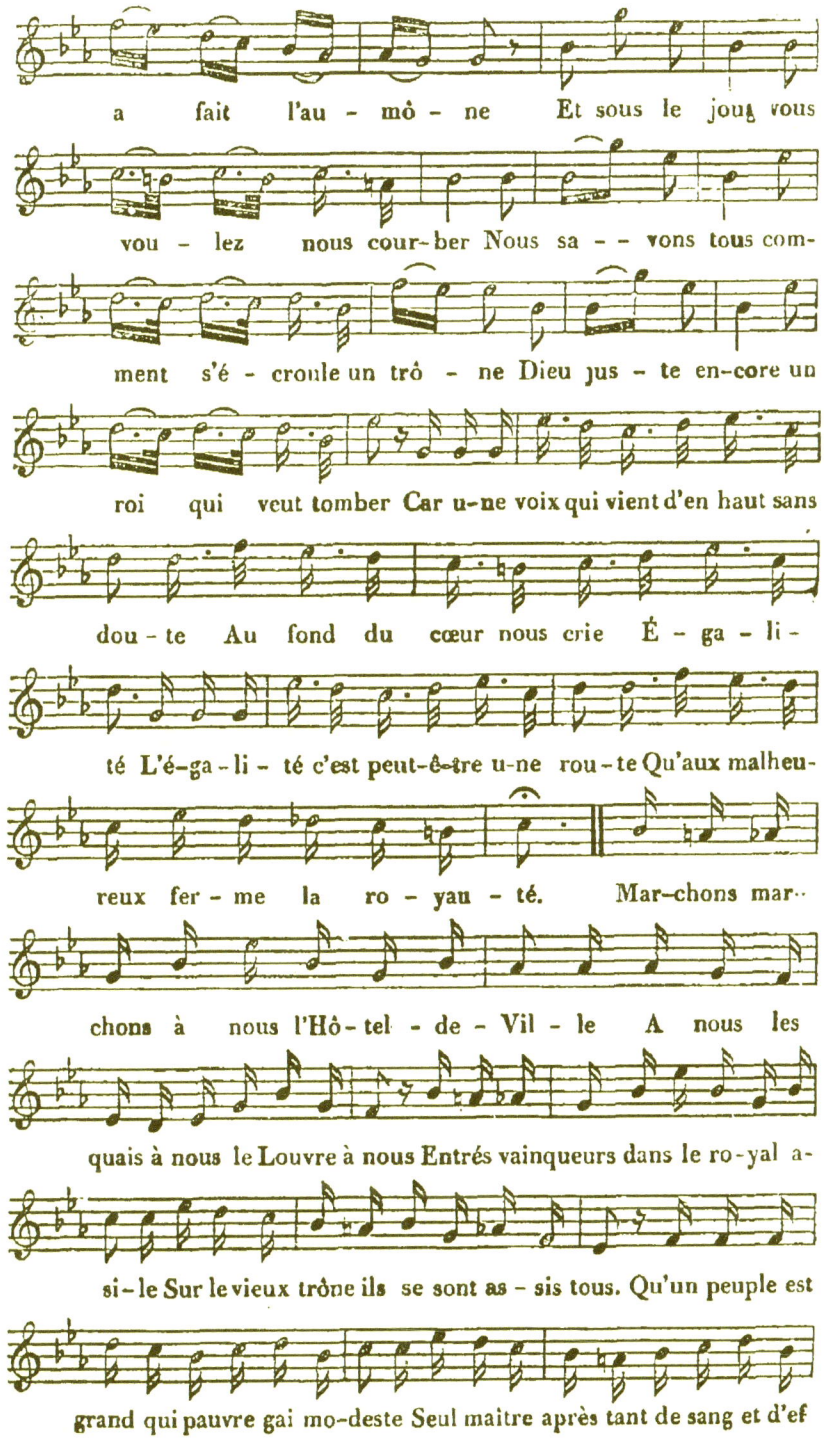

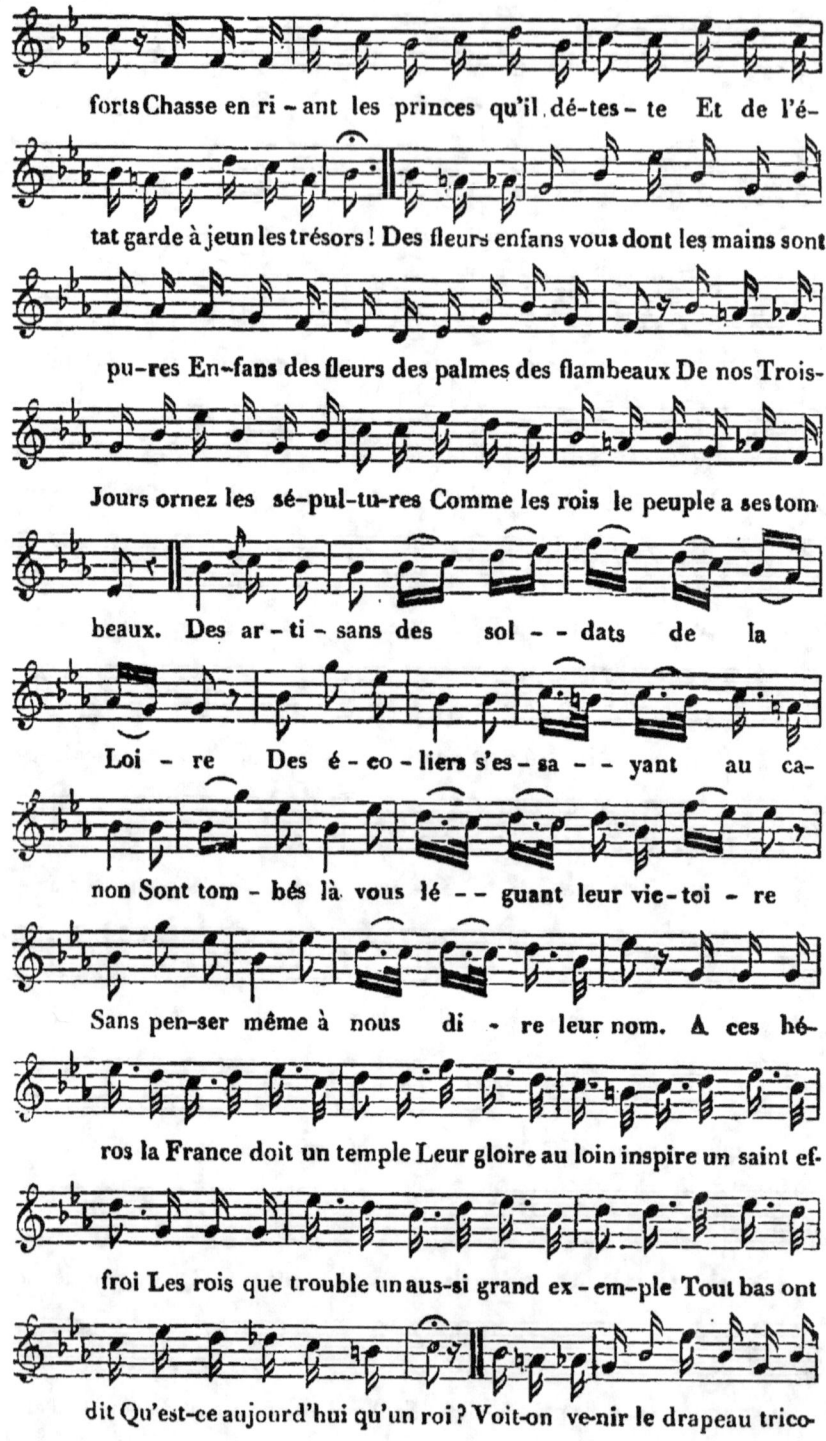

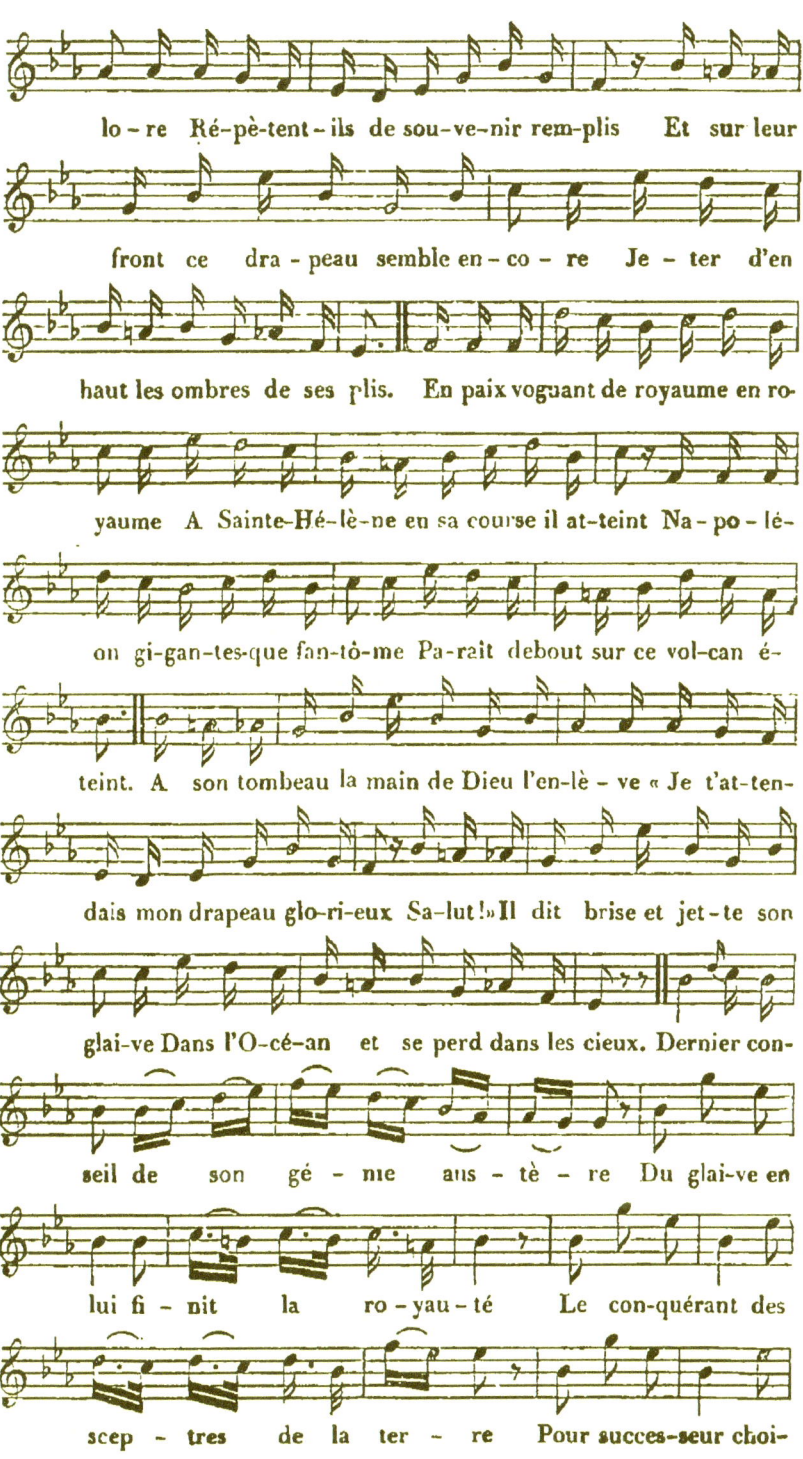

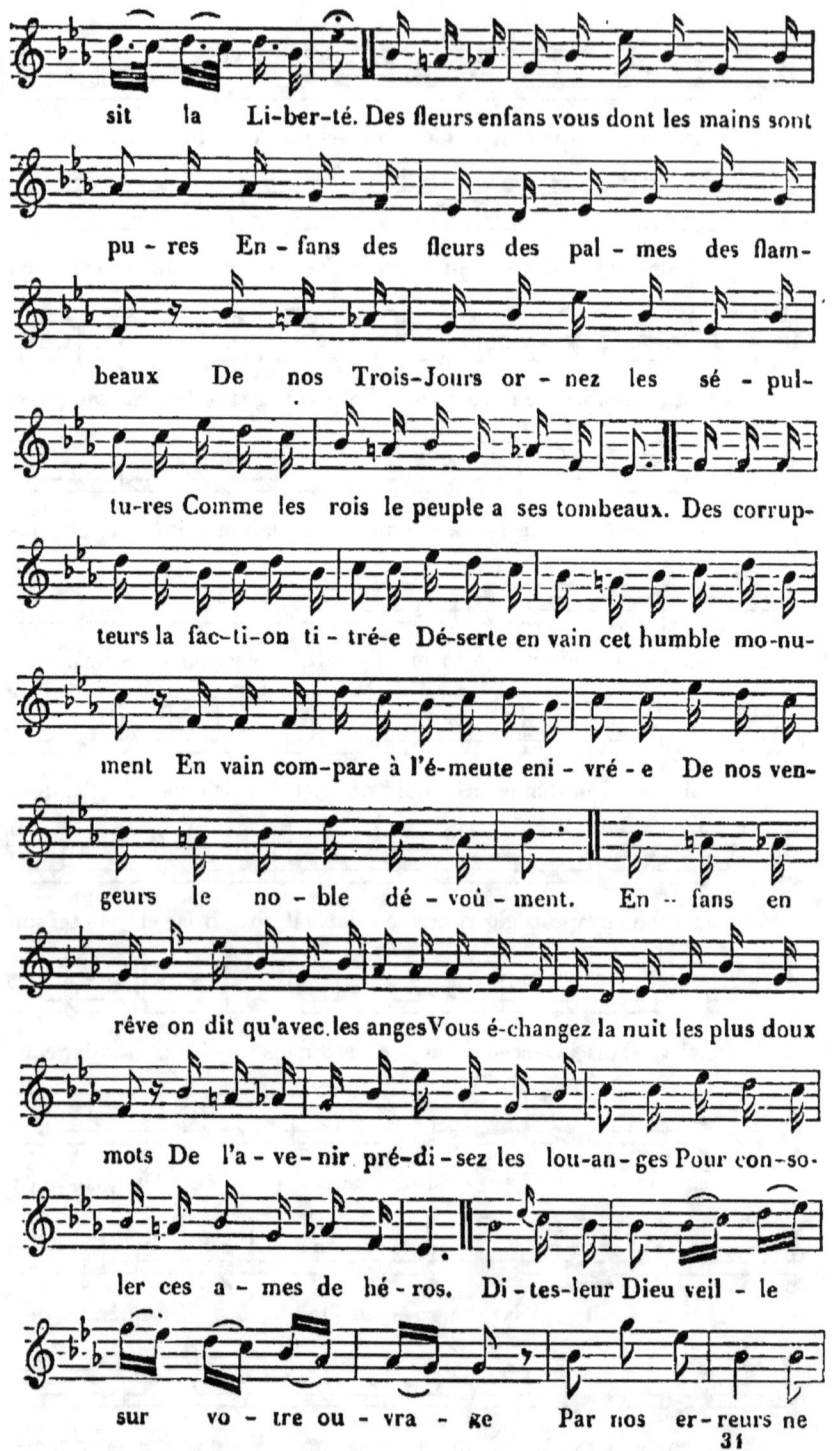

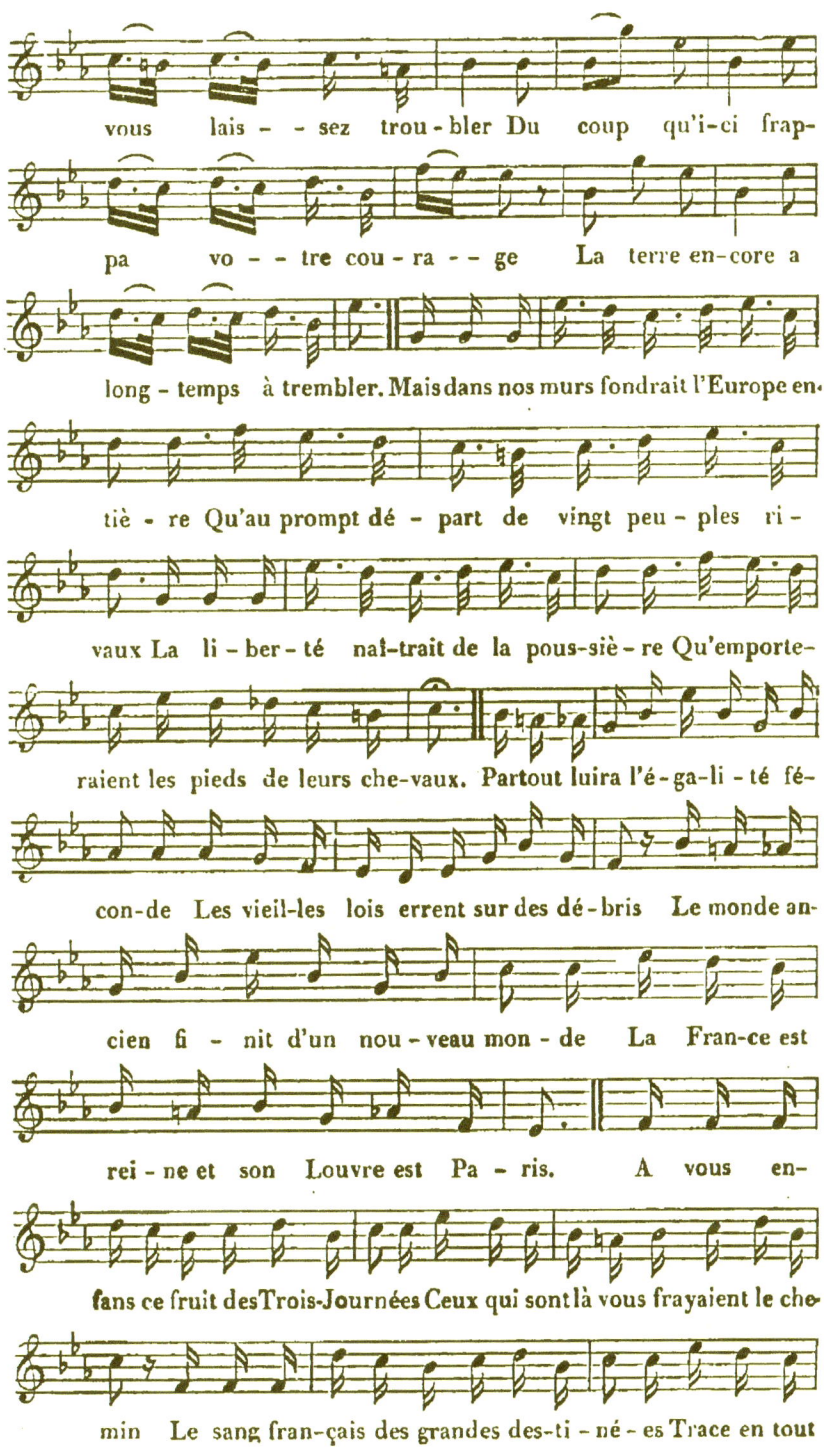

DE BÉRANGER.

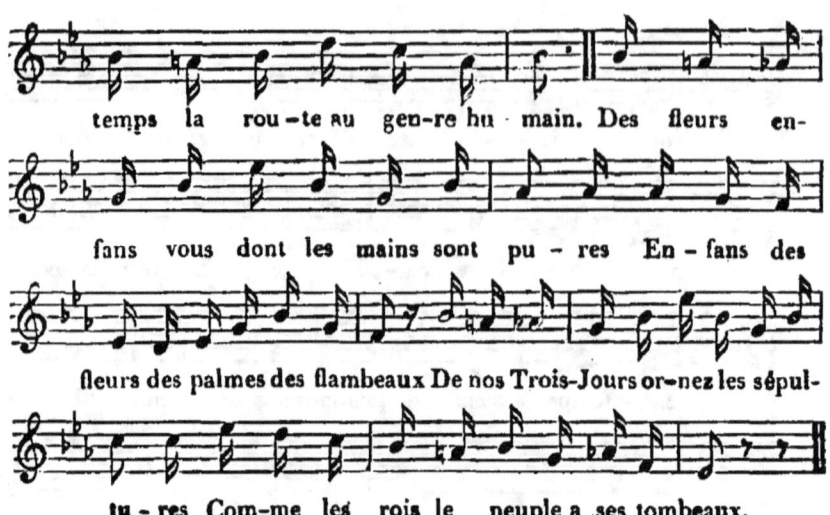

ADIEU, CHANSONS.

Air d'Agéline (de B. Wilhem).

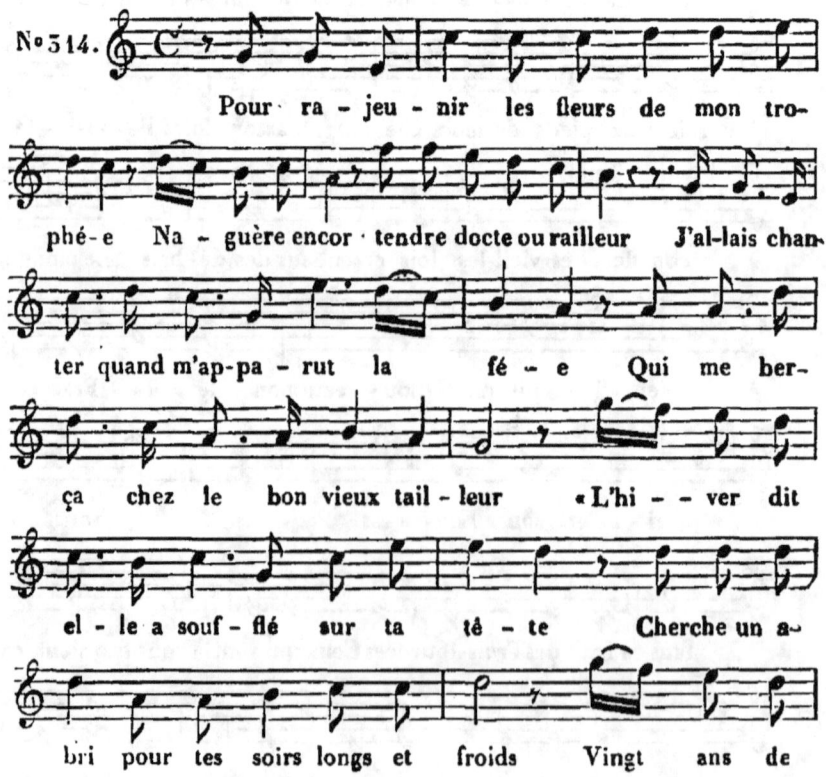

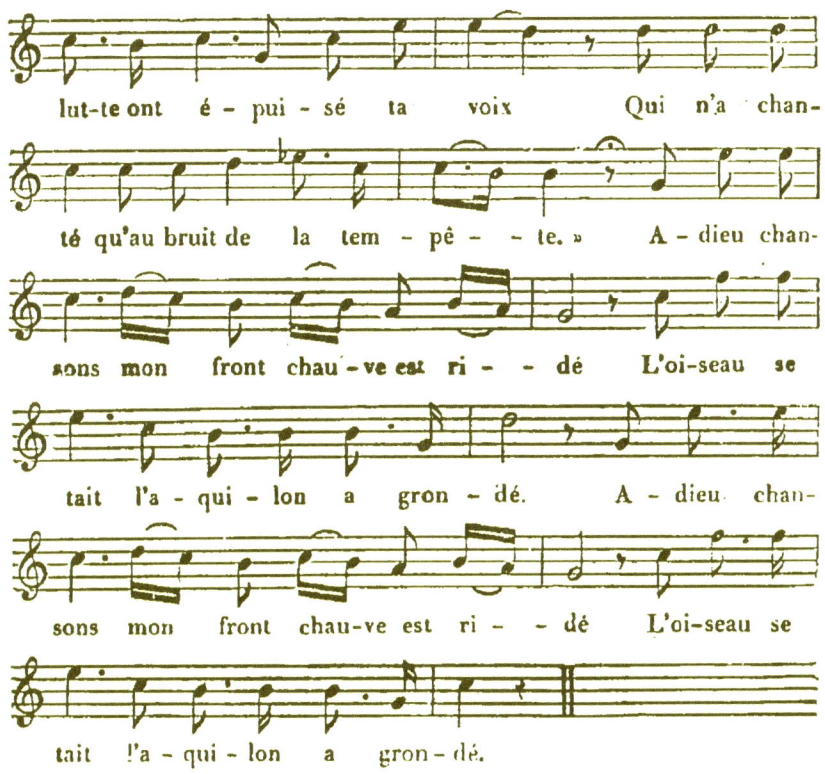

NOTRE COQ.

Air: *Madelon s'en fut à Rome, tonderontaine, tonderonton.*

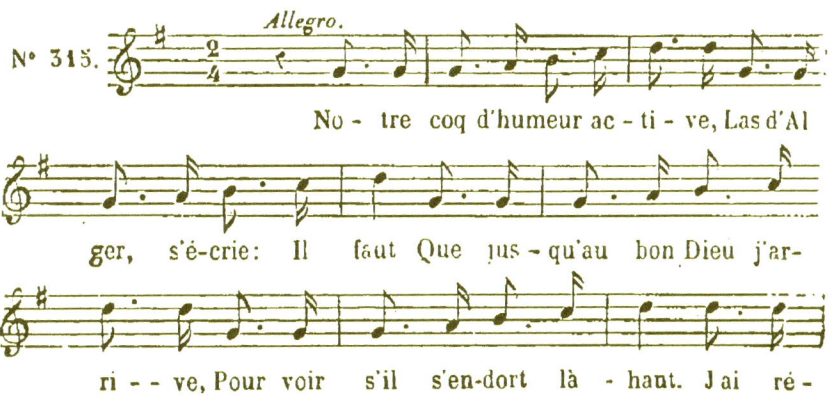

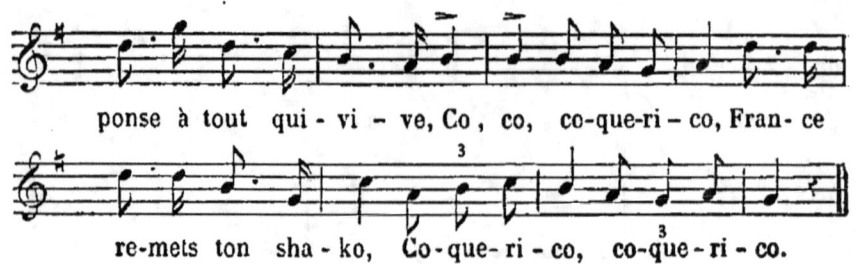

ponse à tout qui-vi-ve, Co, co, co-que-ri-co, Fran-ce
re-mets ton sha-ko, Co-que-ri-co, co-que-ri-co.

C'est à partir d'ici que la disposition du volume de *Musique des Chansons de Béranger* a été modifiée, et que cette édition, qui est absolument complète, diffère des précédentes où l'on n'avait pu faire une place aux chansons posthumes.

LE GRILLON.

Air de Jeannot et Colin.

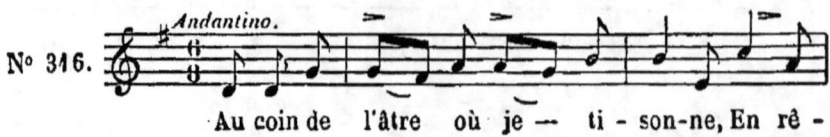

N° 316.

Au coin de l'âtre où je — ti-son-ne, En rê-

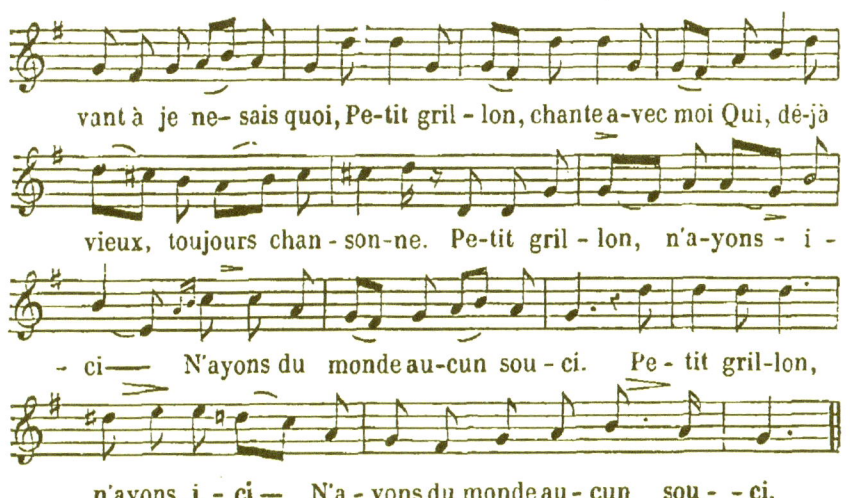

LE GRILLON.

Air nouveau de Frédéric Bérat.

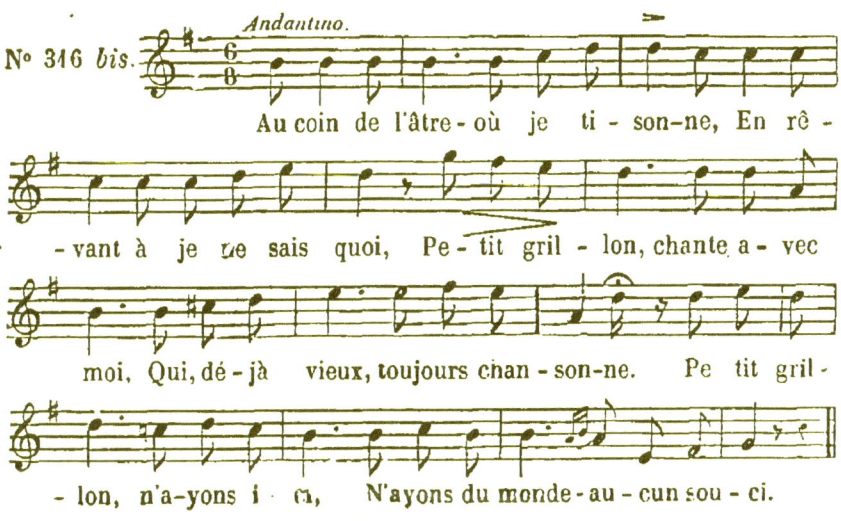

LES ÉCHOS.

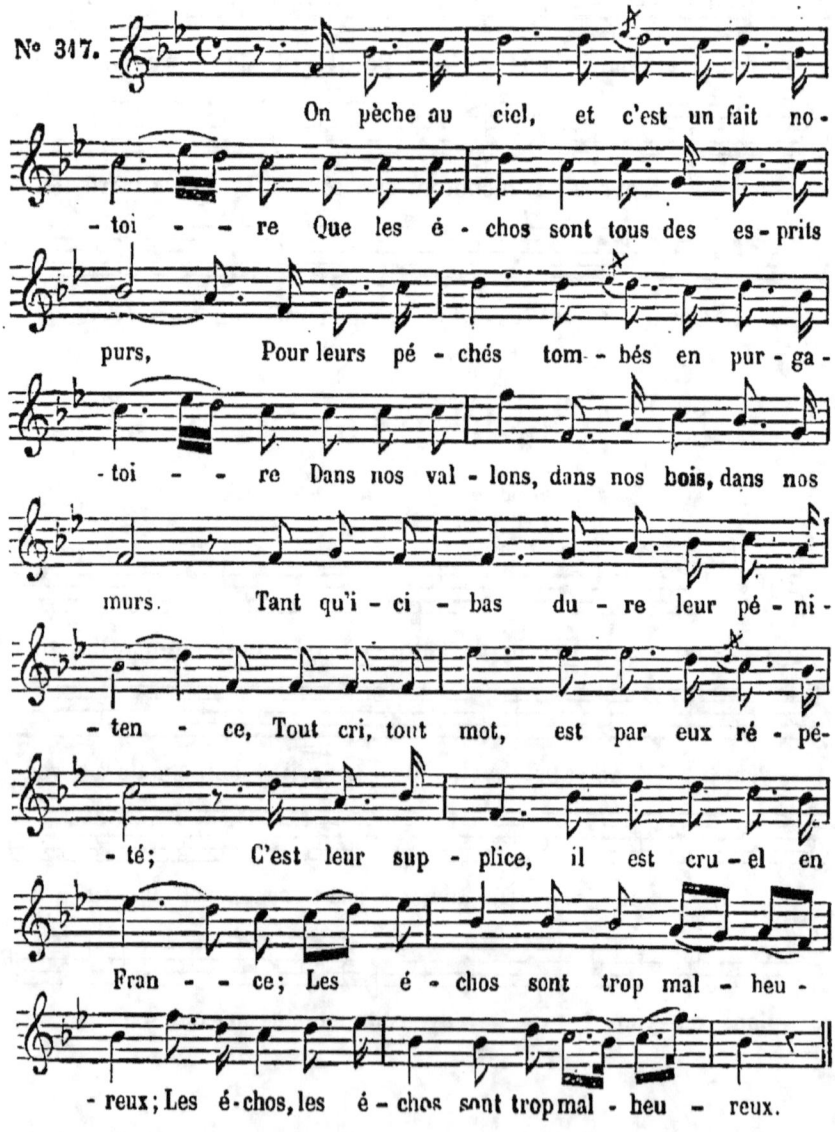

L'ORPHÉON.

Air de Laurent de Rillé.

N° 318.

Mon vieil a-mi, ta gloire est grande; Grâce à tes mer-veil-leux ef-forts, Des tra-vail-leurs la voix s'a-men-de Et se plie aux sa-vants ac-cords. D'u-ne fée as-tu la ba-guet-te, Pour rendre ain-si l'art fa-mi-lier? Il pu-ri-fie-ra la guin-guet-te, Il sanc-ti-fie-ra l'a-te-lier.

LES PIGEONS DE LA BOURSE.

Air de l'Entrevue.

N° 319.

Pi-geons, vous que la muse an-

-ti-que At-te-lait au char des A-mours, Où volez vous? las! en Bel-gique, Des rentes vous portez le cours. Ainsi de tout faisant res-source, Nobles tarés, sots par-ve-nus Trans-for-ment en cour-tiers de Bourse Les doux mes-sa-gers de Vé-nus, trans-for-ment en cour-tiers de Bourse Les doux mes-sa-gers de Vé-nus.

LE BAPTÊME DE VOLTAIRE.

Air: *Les cloches du monastère.*

Allegretto.

N° 320.

La foule en-com-bre l'é- - -gli-se; Les prê-

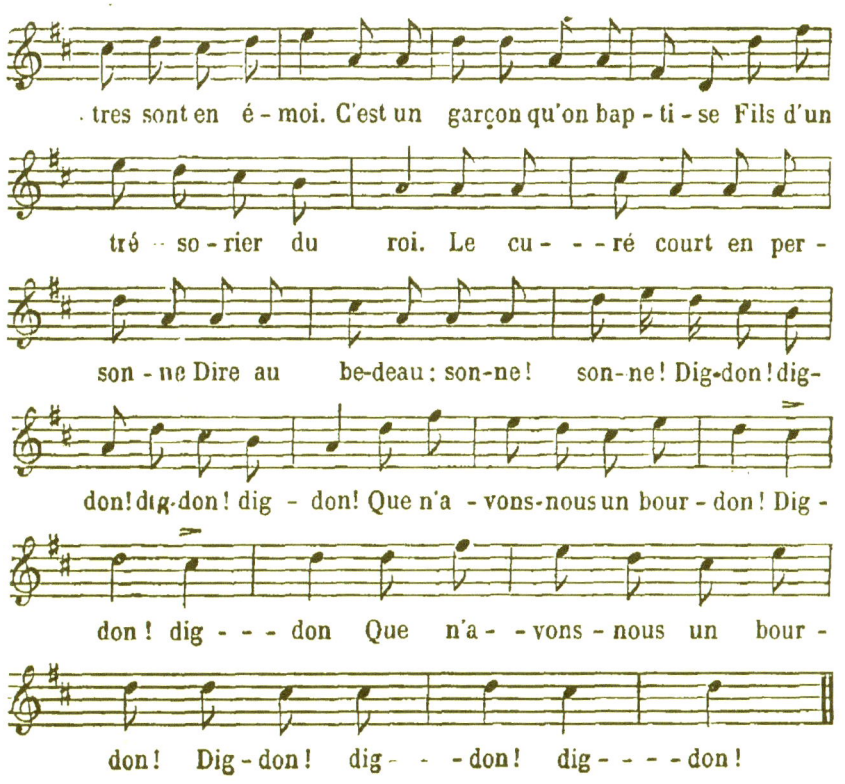

CLAIRE.

Air de Lantara.

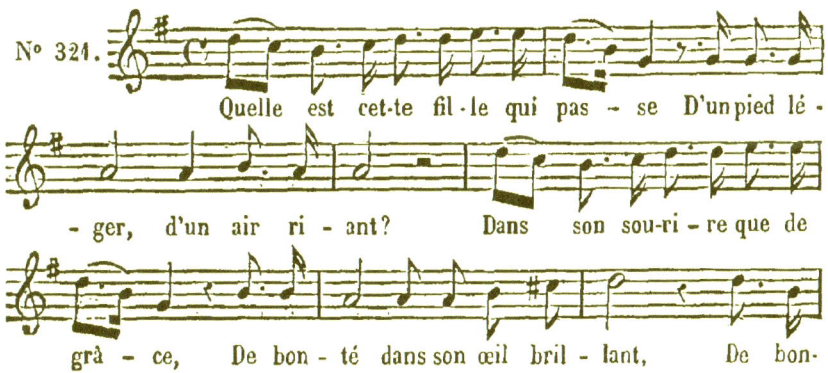

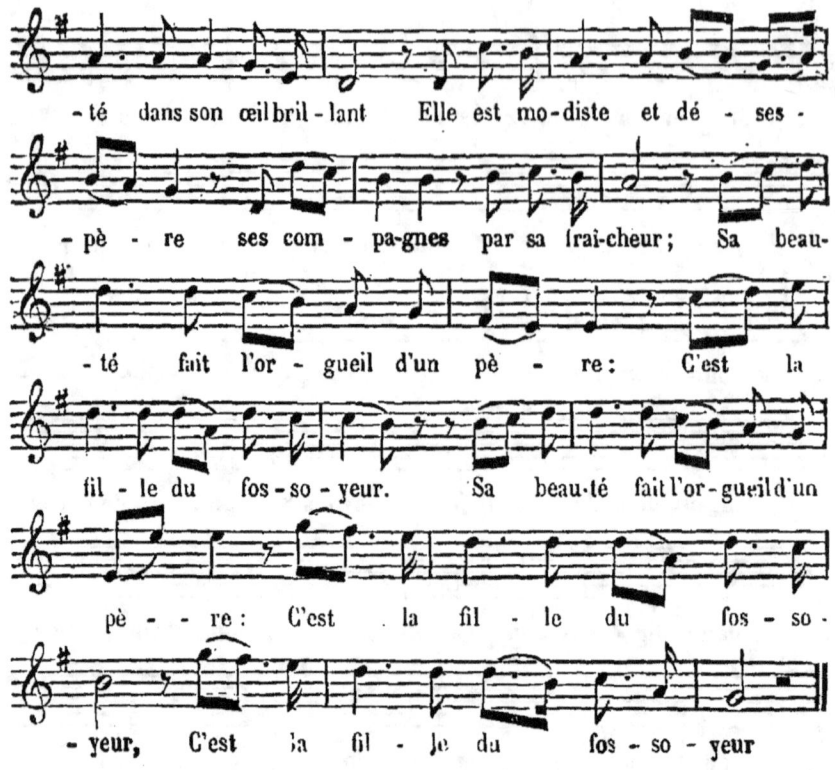

LE DÉLUGE.

Air *des trois Couleurs.*

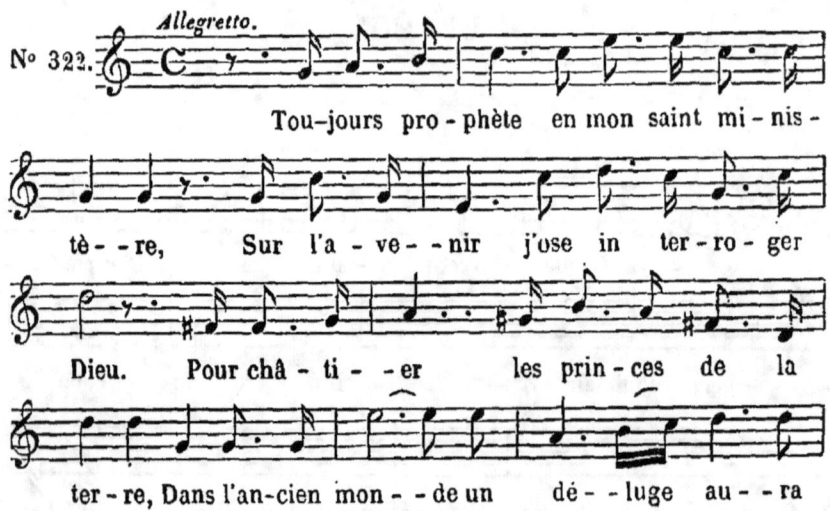

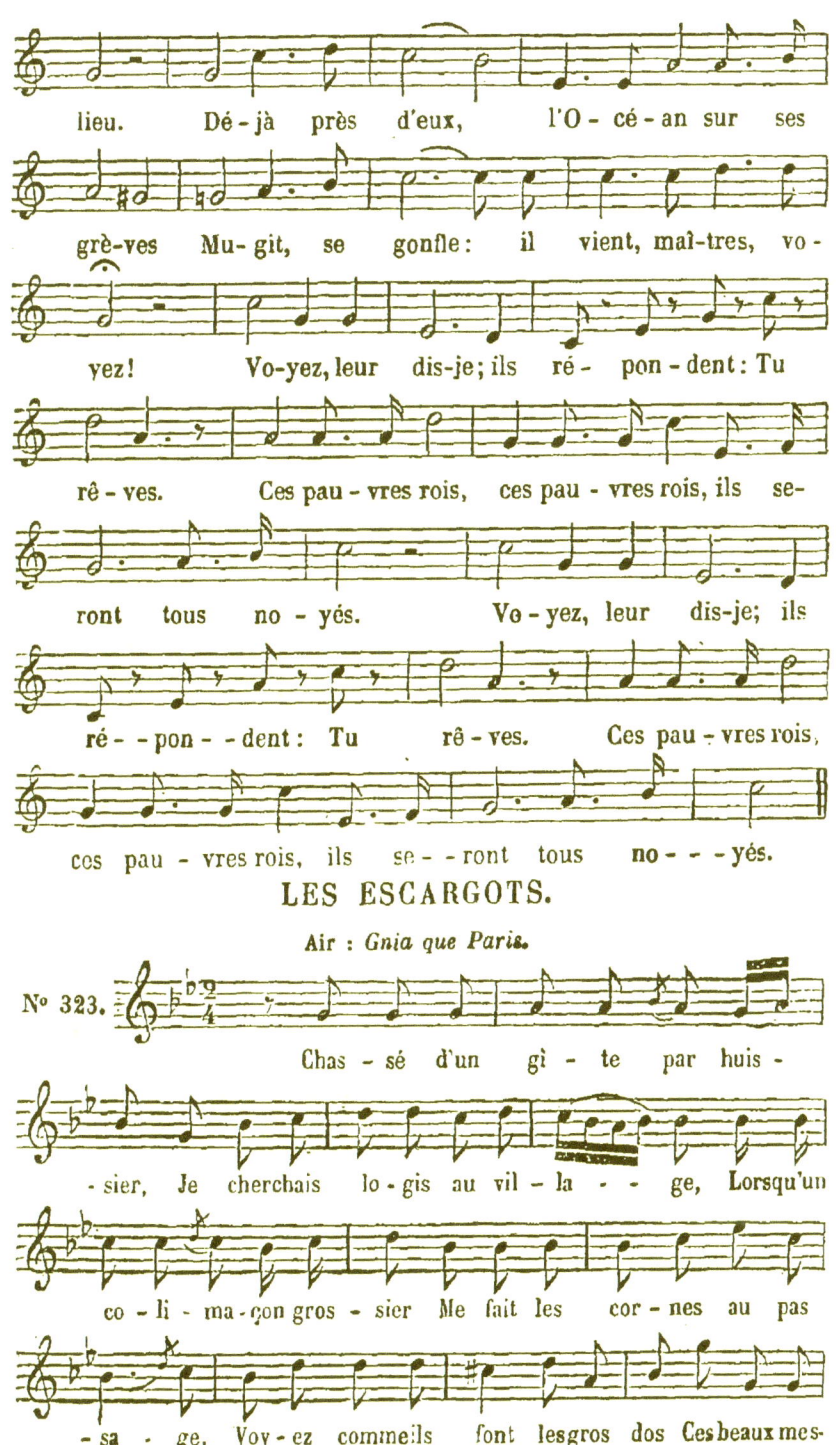

lieu. Dé-jà près d'eux, l'O-cé-an sur ses grè-ves Mu-git, se gonfle: il vient, maî-tres, vo-yez! Vo-yez, leur dis-je; ils ré-pon-dent: Tu rê-ves. Ces pau-vres rois, ces pau-vres rois, ils se-ront tous no-yés. Vo-yez, leur dis-je; ils ré-pon-dent: Tu rê-ves. Ces pau-vres rois, ces pau-vres rois, ils se-ront tous no-yés.

LES ESCARGOTS.

Air : *Gnia que Paris.*

N° 323.

Chas-sé d'un gî-te par huis-sier, Je cherchais lo-gis au vil-la-ge, Lorsqu'un co-li-ma-çon gros-sier Me fait les cor-nes au pas-sa-ge. Voy-ez comme ils font les gros dos Ces beaux mes-

MA GAITÉ.

Air nouveau de Frédéric Bérat.

Andantino.

N° 324.

- sieurs les es - car - gots, Ces beaux mes-sieurs les es - car - gots.

Ma gaî - té s'en est al - lé - e, Sage ou fou qui la ren - dra A ma pauvre âme i - so - lé - e, Dieu l'en ré - com - pen - se - - - ra. Tout vient ag-gra - ver ma per - te: L'in - fi - dèle, en s'é-va-dant, Au cha - - grin toujours rô - dant, A lais - sé ma porte ou - ver - te. Au lo - gis ra - me - nez - la, - - - Vous tous qu'el - le con - so - - - la; Au lo - gis ra - me - nez - - la, Vous tous qu'el - - le con - so - - - - la.

Poco rit.

Tempo dolce.

AIRS AVEC ACCOMPAGNEMENT DE PIANO.

NOTRE COQ.

AIR : *Madelon s'en fut à Rome, tonderontaine, tonderonton.*

Disposé pour piano, à deux et à quatre voix, par M. HALÉVY.

No - tre coq d'humeur ac - ti - ve, Las d'Al - ger s'é-crie: Il faut Que jus - qu'au Bon Dieu j'ar - ri - - ve, Pour voir s'il s'en-dort là - haut. J'ai ré -

A DEUX VOIX,

AVEC OU SANS LE MÊME ACCOMPAGNEMENT.

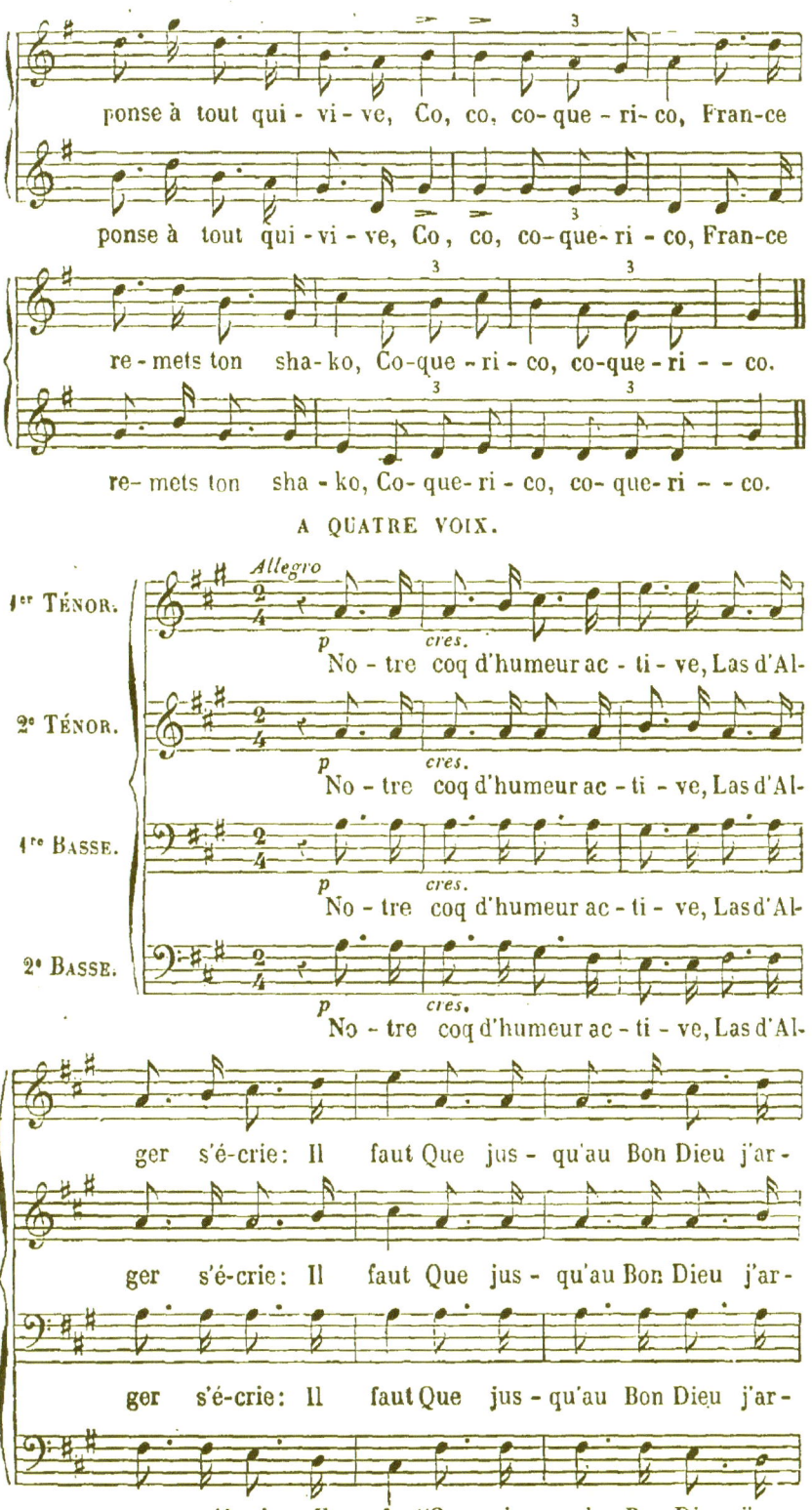

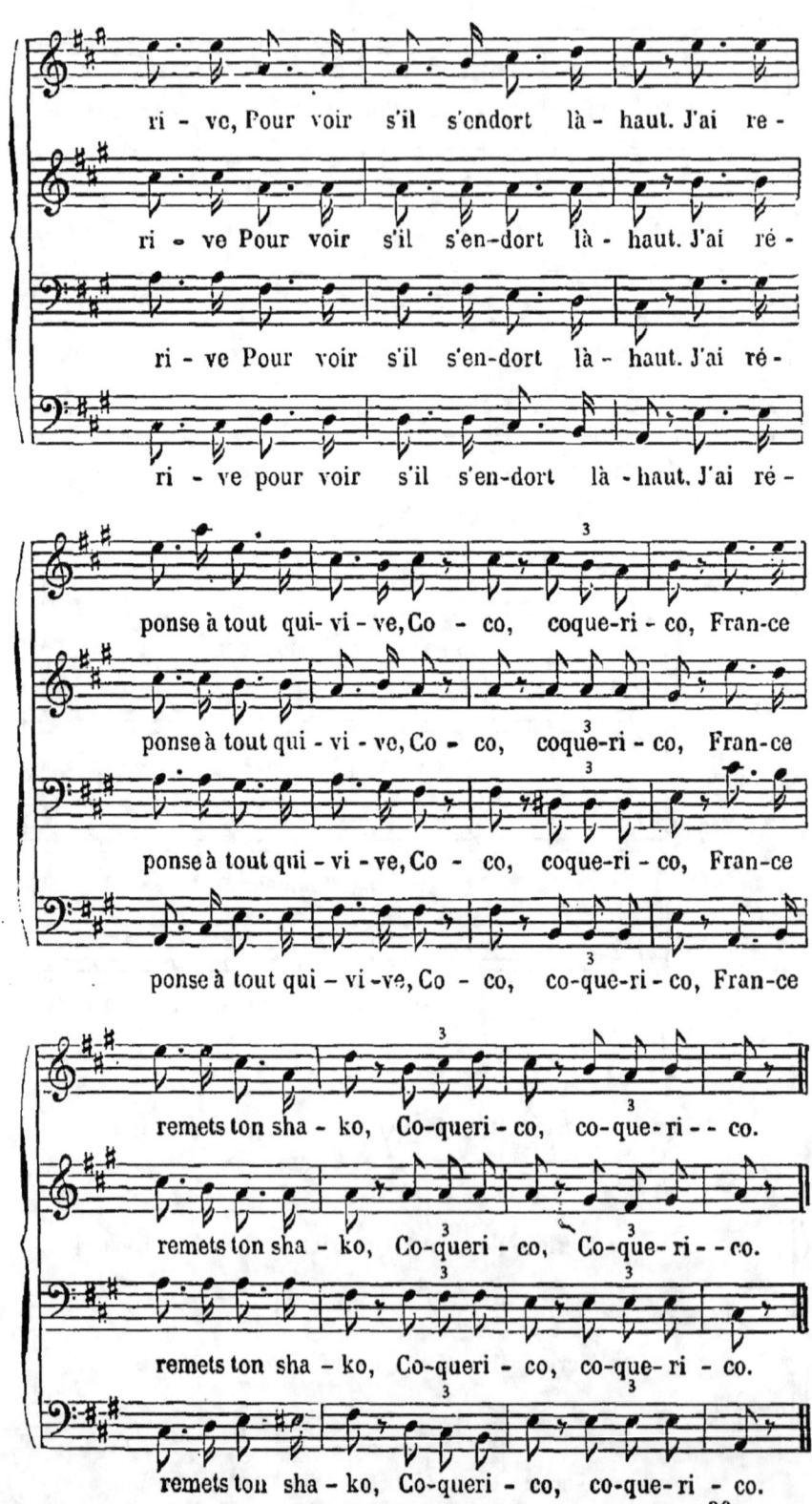

CHANSONS POSTHUMES.

PLUS DE VERS.
Air : *Muse des bois et des accords champêtres.*

N° 325.

UN ANGE.
Air de l'Entrevue.

N° 326.

LE PHÉNIX.

N° 327.

LES CHANSONNETTES.
Air : *Ainsi jadis un grand prophète.*

N° 328.

LES FOURMIS.
Air de la Petite Cendrillon.

N° 329.

LE BAPTÊME.

N° 330.

L'ÉGYPTIENNE.

N° 331.

CHANSONS POSTHUMES.

DE PROFUNDIS.
Air des Scythes et des Amazones.

N° 332.

LA PRISONNIÈRE.
Air : Elle aime à rire, elle aime à boire.

N° 333.

ADIEU PARIS.
Air de Ninon chez madame de Sévigné.

N° 334.

MON JARDIN.
Air : Je l'ai planté, je l'ai vu naître.

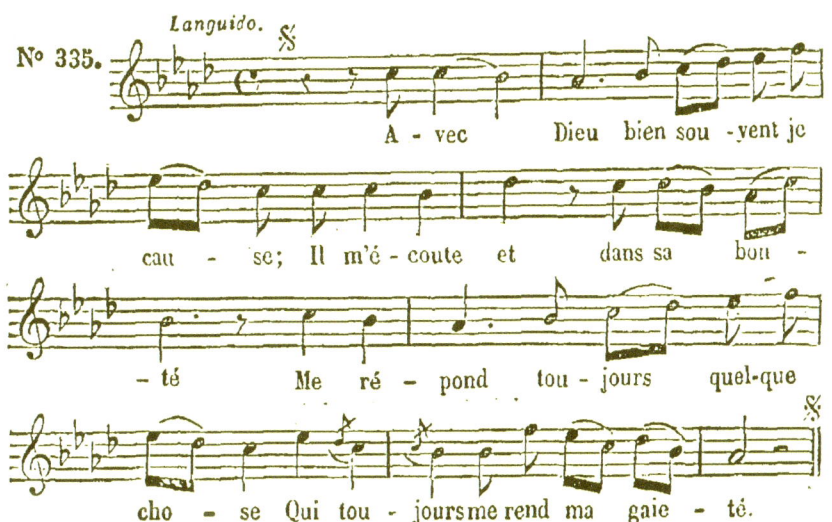

N° 335. Languido.
A-vec Dieu bien sou-vent je cau-se; Il m'é-coute et dans sa bon-té Me ré-pond tou-jours quel-que cho-se Qui tou-jours me rend ma gaie-té.

LE CHEVAL ARABE.
Air d'Abadie.

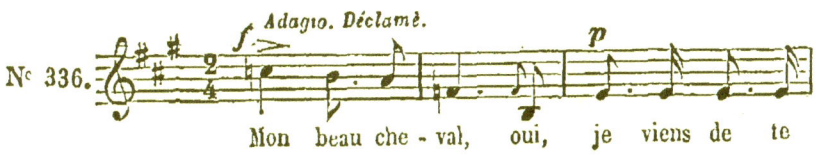

N° 336. Adagio. Déclamé.
Mon beau che-val, oui, je viens de te

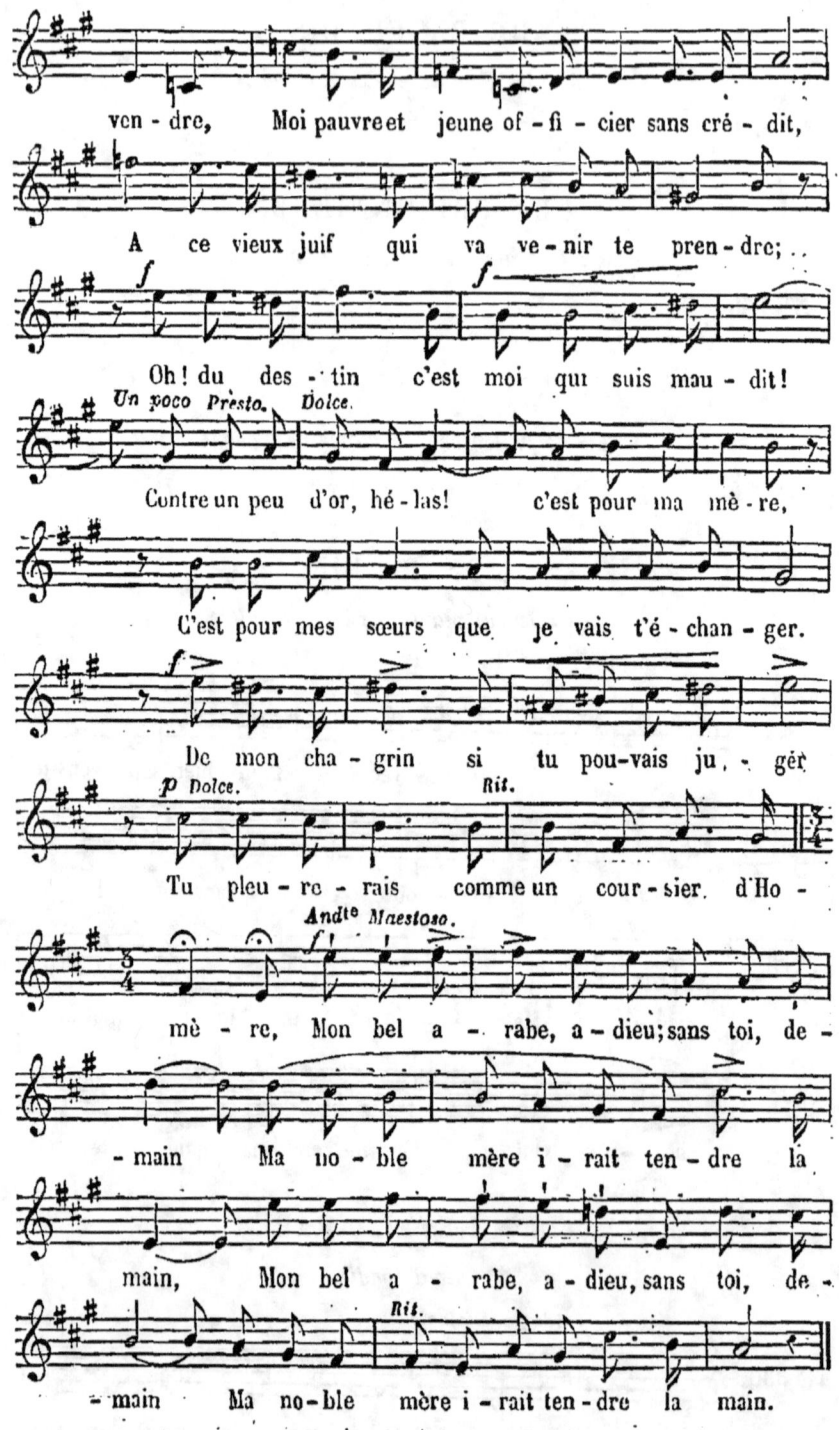

286 CHANSONS POSTHUMES.

LA ROSE ET LE TONNERRE.

N° 337.

AU GALOP.

Air de la Légère.

N° 338.

ASCENSION.

Air : *C'est à mon maître en l'art de plaire.*

N° 339.

L'AIGLE ET L'ÉTOILE.

Air : *Jeunes beautés, vous à qui la nature.*

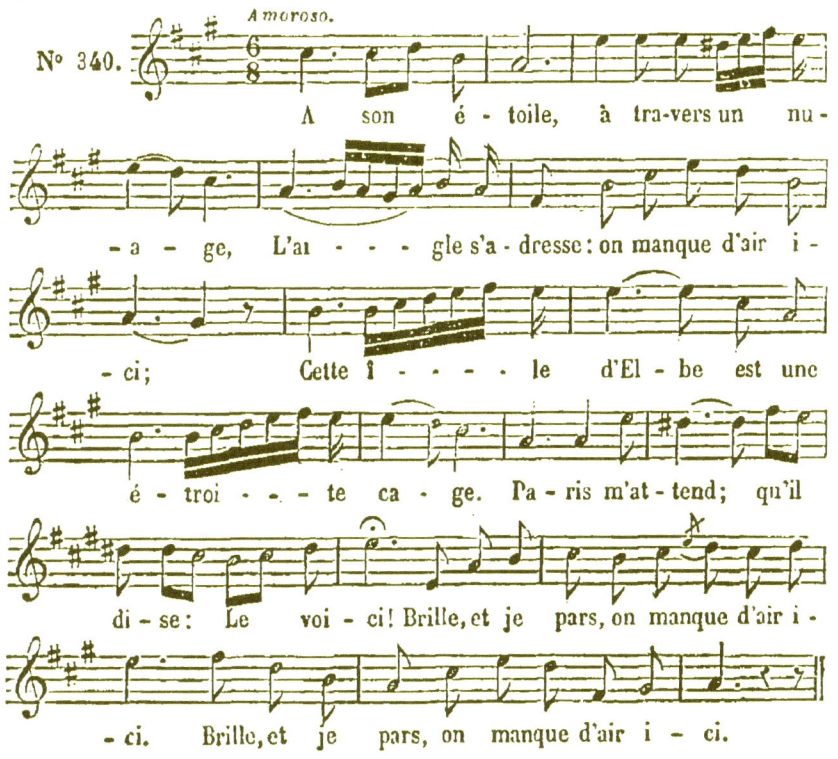

N° 340.

A son é-toile, à tra-vers un nu-
-a-ge, L'ai - - - gle s'a-dresse : on manque d'air i-
-ci ; Cette î - - - le d'El-be est une
é-troi - - te ca-ge. Pa-ris m'at-tend ; qu'il
di-se : Le voi-ci ! Brille, et je pars, on manque d'air i-
-ci. Brille, et je pars, on manque d'air i-ci.

SAINTE HÉLÈNE.
Air du Vaudeville de la Petite Gouvernante.

N° 341.

LA LEÇON D'HISTOIRE.
Air du Ballet des Pierrots.

N° 342.

IL N'EST PAS MORT.
Air des Trois couleurs.

N° 343.

MADAME MÈRE.

N° 344.

DIX-NEUF AOUT.
Air : J'ai vu partout dans mes voyages.

N° 345.

LES OISEAUX DE LA GRENADIÈRE.

N° 346.

LE MATELOT BRETON.
Air du Ballet des Pierrots.

N° 347.

DAME MÉTAPHYSIQUE.
Air : Passez, jeunes filles, passez (de Robiquet).

N° 348.

PETIT BONHOMME VIT ENCORE.
Air : Dis-moi donc, mon p'tit Hippolyte.

N° 349.

CHANSONS POSTHUMES.

LE TAMBOUR-MAJOR.
Air du Partage de la richesse.

N° 350.

L'OFFICIER.
Air de la Pipe de tabac.

N° 351.

UNE IDÉE.
Air : *Avec les jeux dans le village.*

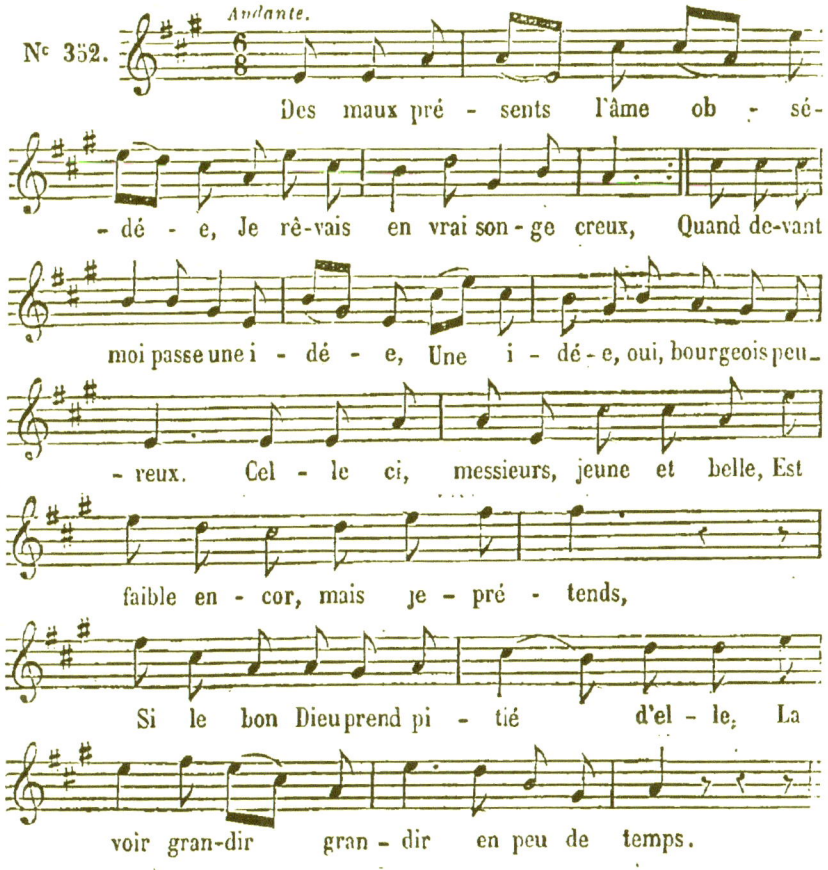

N° 352.

Des maux pré - sents l'âme ob - sé - dé - e, Je rê-vais en vrai son-ge creux, Quand de-vant moi passe une i - dé - e, Une i - dé - e, oui, bourgeois peu - reux. Cel - le ci, messieurs, jeune et belle, Est faible en - cor, mais je - pré - tends, Si le bon Dieu prend pi - tié d'el - le, La voir gran-dir gran - dir en peu de temps.

LA COURONNE RETROUVÉE.

N° 353.

JE SUIS MÉNÉTRIER.

Air : *Eh, ma mère, est-c'que j'sais ça.*

N° 354.

LES AILES.

Air du Ballet des Pierrots.

N° 355.

LE CHASSEUR

Air : *La jeune Iris dans un bocage.*

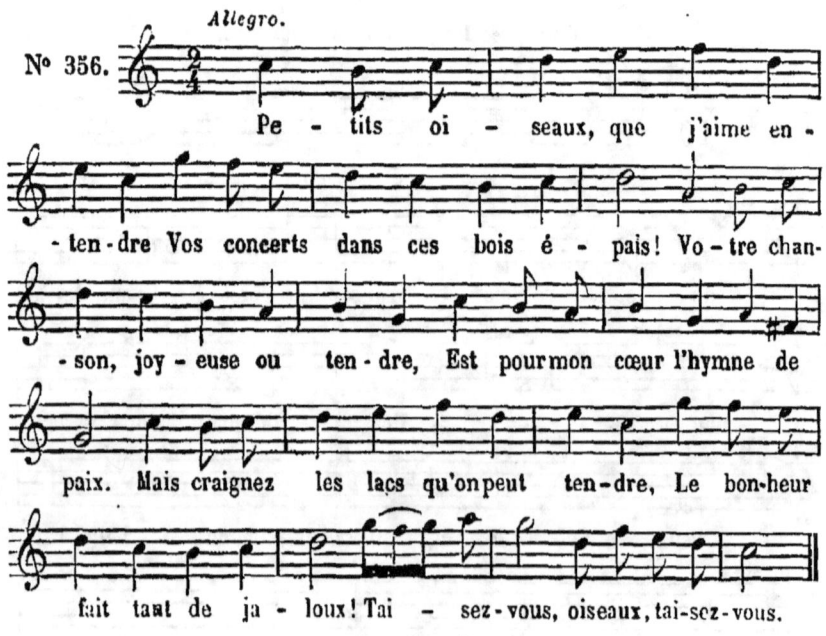

N° 356.

Petits oiseaux, que j'aime entendre Vos concerts dans ces bois épais! Votre chanson, joyeuse ou tendre, Est pour mon cœur l'hymne de paix. Mais craignez les lacs qu'on peut tendre, Le bonheur fait tant de jaloux! Taisez-vous, oiseaux, taisez-vous.

LA RIVIÈRE.

Air : *C'est à mon maître en l'art de plaire.*

N° 357.

LA SIRÈNE

N° 358.

LES BOIS.

Air de Lantara.

N° 359.

CHANSONS POSTHUMES.

LE MERLE.

N° 360.

LA JEUNE FILLE.

Air : *Nos plaisirs sont légers, mais ils sont sans alarmes.*

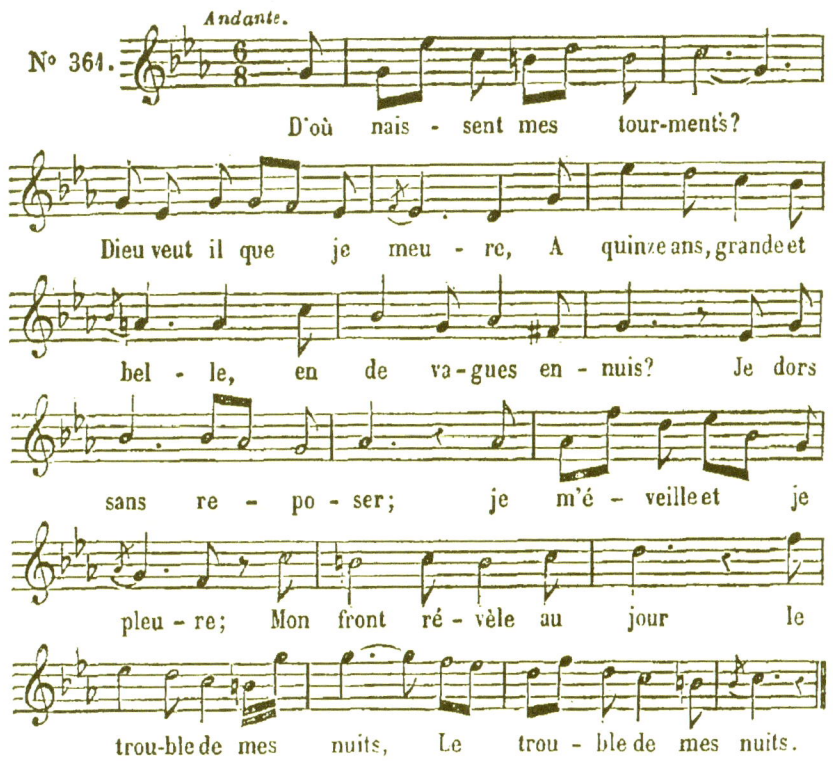

LES GAGES.

Air : *Ainsi jadis un grand prophète.*

N° 362.

LA TOURTERELLE ET LE PAPILLON.

N° 363.

LA GUERRE.

Air : *Avec les jeux dans le village.*

N° 364.

CHANSONS POSTHUMES. 291

GUTENBERG.

Air du Vaudeville de la Petite Gouvernante.

N° 365.

LES VENDANGES.

Air : *Dois-je encor chanter tes charmes?*

N° 366.

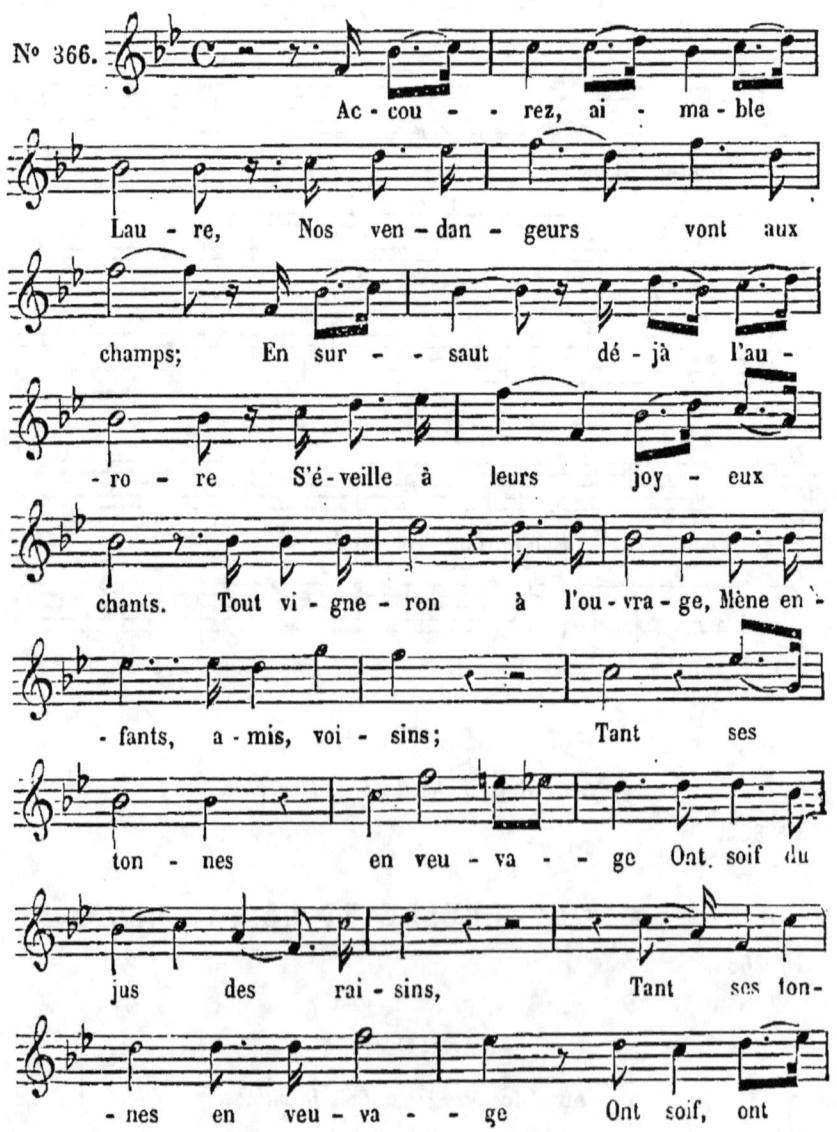

Ac-cou-rez, ai-ma-ble Lau-re, Nos ven-dan-geurs vont aux champs ; En sur-saut dé-jà l'au-ro-re S'é-veille à leurs joy-eux chants. Tout vi-gne-ron à l'ou-vra-ge, Mène en-fants, a-mis, voi-sins ; Tant ses ton-nes en veu-va-ge Ont soif du jus des rai-sins, Tant ses ton-nes en veu-va-ge Ont soif, ont

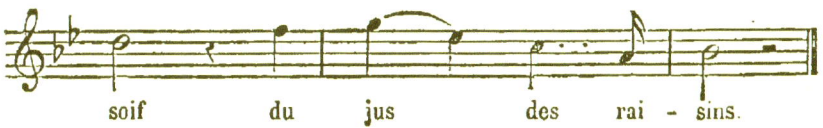
soif du jus des rai - sins.

L'ARGENT.
Air : Attendez-moi sous l'orme.

N° 367.

LE PANTHÉISME.
Air de la Pipe de tabac.

N° 368.

AVIS.
Air : Ce magistrat irréprochable.

N° 369.

LA PLUIE.
Air : Que ne suis-je la fougère?

N° 370.

RETOUR A PARIS.
Air du Vaudeville de la Petite Gouvernante.

N° 371.

LES GRANDS PROJETS.
Air : O Fontenay qu'embellissent les roses!

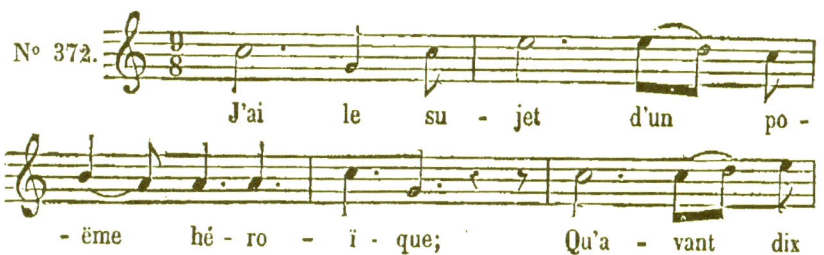
N° 372. J'ai le su - jet d'un po - ëme hé - ro - ï - que; Qu'a - vant dix

CHANSONS POSTHUMES.

ans le monde en soit do-té.
Oui, le front ceint de la cou-ronne é-
-pi-que, Dans l'a-ve-nir fon-
-dons ma roy-au-té, Dans l'a-ve-
-nir fon- -dons ma roy-au-té :

LA FILLE DU DIABLE.

Air du Ballet des Pierrots.

N° 373.

LES VOYAGES.

Air : Ce magistrat irréprochable.

N° 374.

LE SAINT.

Air : Un petit capucin.

N° 375.

Chez un Saint qu'é-pou-van-te le
mot d'a-mour, le diable un jour vient
en jeu-ne ser-van-te. Le Saint lui dit: Sa-

294 CHANSONS POSTHUMES.

-tan, va - t'en! Va - t'en, Sa - tan, va - t'en!

LES VIOLETTES.

Air : *Mes chers enfants, point de louange.*

N° 376.

Andante.

Hé - las! vi - o - let - tes char- man - tes, Vous vous hâ - tez trop de fleu - rir. Au so - leil ces nei - ges fu - man - tes, Le ver - glas peut les re - cou - vrir; Mars nous garde en - cor des tour - men - tes. Nais - sez - vous aus - si pour - souf - frir? Mars nous garde en - cor des tour - men - tes. Nais - sez - vous aus - si pour - souf - frir?

LA PAQUERETTE ET L'ÉTOILE.

Air : *Je l'ai planté, je l'ai vu naître.*

N° 377.

CHANSONS POSTHUMES.

L'APOTRE.
N° 378.

MES CRAINTES.
Air : *Ain i jadis un grand prophète;*
N° 379.

LA FÉE AUX RIMES.
N° 380.

LE POSTILLON.
Air des Scythes et des Amazones.
N° 381.

LES DÉFAUTS.
Air : *Faut d'la vertu, pas trop n'en faut.*
N° 382.

LE ROSIER.
N° 383.

L'OISEAU FANTOME.
N° 384.

MON CARNAVAL.
Air : *Ainsi jadis un grand prophète.*
N° 385.

LEÇON DE LECTURE.
N° 386.

NOTRE GLOBE.
Air du Vaudeville de la Partie Carrée.
N° 387.

296 CHANSONS POSTHUMES.

LE DIEU JEAN.
Air : *Toto, Carabo.*

N° 388.

SAINT NAPOLÉON.
Air : *Tendres échos, errants dans ces vallons.*

N° 389.

LE JONGLEUR.
Air : *Soir et matin sous la fougère.*

N° 390.

LE PACTOLE.

N° 391.

CHACUN SON GOUT.
Air : *Il est certain qu'un jour de l'autre mois.*

N° 392.

Je don-ne-rais, pour re-vivre à vingt ans,
L'or de Rothschild, la gloi-re de Vol-tai-re, Mais d'autre
sorte on cal-cule en ce temps, Chez l'au-teur même et
nul n'en fait mys - tè - - - re: On veut ga-
-gner, ga-gner, gagner en-cor. J'en sais plu-sieurs, le

CHANSONS POSTHUMES.

297

pour-ra-t-on bien croi - re qui don - ne - raient, pour leur plein gous - set d'or, Et leurs vingt ans et Vol-taire et sa gloi - re, Et leurs vingt ans, et Vol-taire et sa gloire et sa gloi - re.

L'OLYMPE RESSUSCITÉ.

Air : *Je regardais Madelinette.*

N° 393.

LES PAPILLONS.

N° 394.

LA DERNIÈRE FÉE.

Air d'Ageline.

N° 395.

LE SAVANT.

N° 396.

PLUS D'OISEAUX.

Air : *Ainsi jadis un grand prophète.*

N° 397.

MON OMBRE.

Air : *J'étais bon chasseur autrefois.*

N° 398.

38

LA COLOMBE ET LE CORBEAU DU DÉLUGE
Air du Vaudeville des Visitandines.

N° 399.

MA CANNE.

N° 400.

LES TAMBOURS.
Air : Faut d'la vertu, pas trop n'en faut.

N° 401.

HISTOIRE D'UNE IDÉE.
Air de la Rosière de Salency.

N° 402.

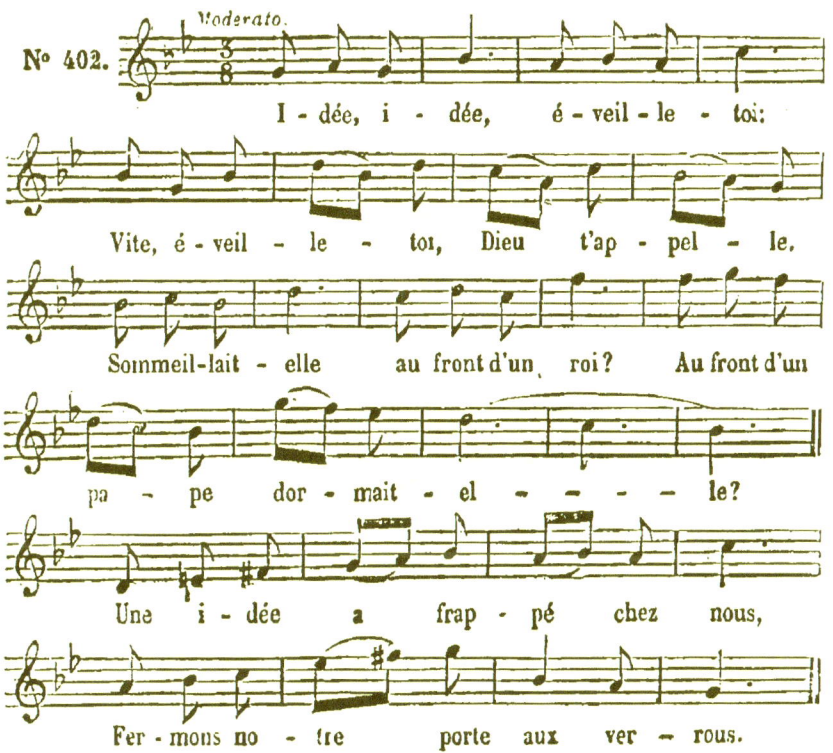

I - dée, i - dée, é - veil - le - toi:
Vite, é - veil - le - toi, Dieu t'ap - pel - le.
Sommeil-lait - elle au front d'un roi ? Au front d'un
pa - pe dor - mait - el - - - le ?
Une i - dée a frap - pé chez nous,
Fer - mons no - tre porte aux ver - rous.

LES BÉNÉDICTIONS.

Air : *Tendres échos errants dans ces vallons.*

N° 403.

ENFER ET DIABLE.

Air : *Ce magistrat irréprochable.*

N° 404.

RÊVE DE NOS JEUNES FILLES.

Air : *Douce amitié, sagesse aimable.*

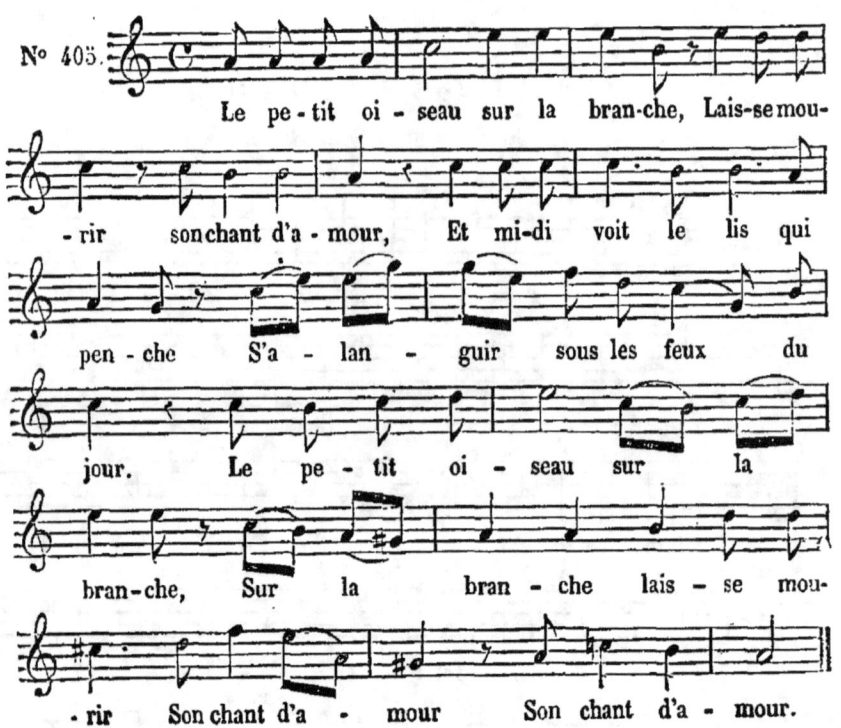

N° 405. Le pe-tit oi-seau sur la bran-che, Laisse mou-rir son chant d'a-mour, Et mi-di voit le lis qui pen-che S'a-lan-guir sous les feux du jour. Le pe-tit oi-seau sur la bran-che, Sur la bran-che laisse mou-rir Son chant d'a-mour Son chant d'a-mour.

LE CORPS ET L'AME.

N° 406.

LA NOURRICE.

Air : *Dans les prisons de Nantes.*

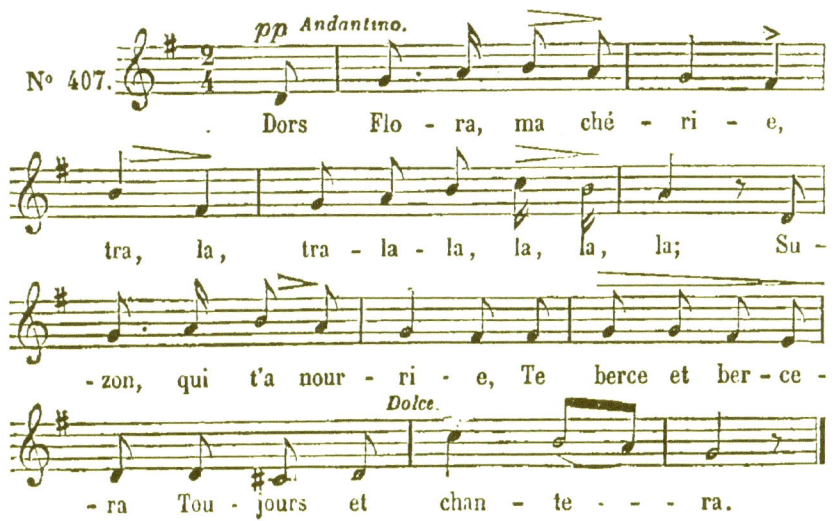

N° 407. Dors Flo-ra, ma ché-ri-e, tra, la, tra-la-la, la, la, la; Su-zon, qui t'a nour-ri-e, Te berce et ber-ce-ra Tou-jours et chan-te-ra.

LE SEPTUAGÉNAIRE.

Air : *Lison dormait dans un bocage.*

N° 408.

MES FLEURS.

Air : *Charmant ruisseau, le gazon de tes rives.*

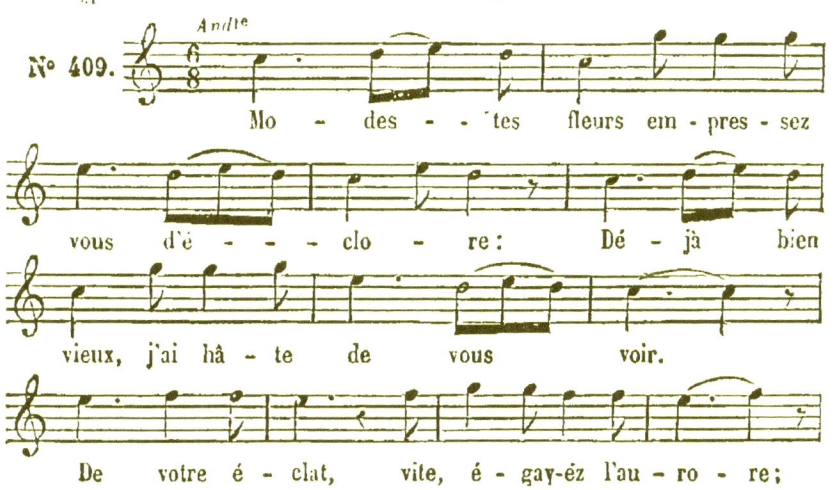

N° 409. Mo-des-tes fleurs em-pres-sez vous d'é-clo-re : Dé-jà bien vieux, j'ai hâ-te de vous voir. De votre é-clat, vite, é-gay-éz l'au-ro-re;

CHANSONS POSTHUMES.

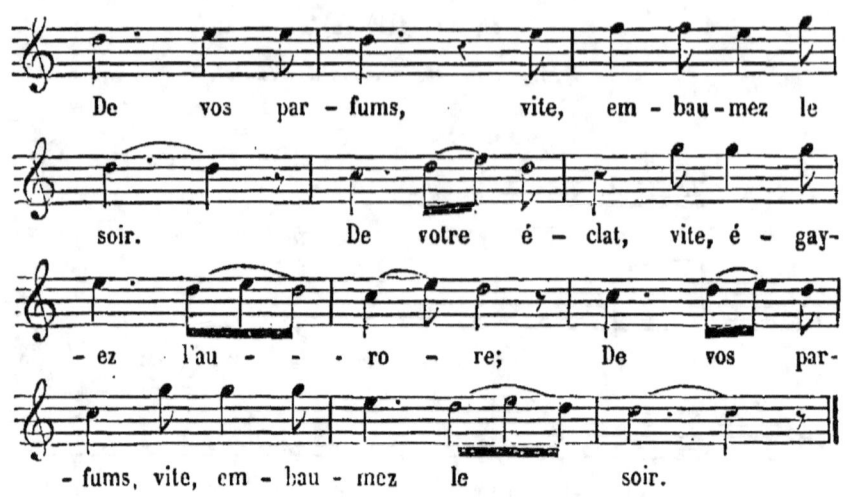

De vos par-fums, vite, em-bau-mez le soir. De votre é-clat, vite, é-gay-ez l'au--ro--re; De vos par--fums, vite, em-bau-mez le soir.

L'AVENIR DES BEAUX ESPRITS.
Air : *C'est à mon maitre en l'art de plaire.*

N° 410.

LA PRÉDICTION.

N° 411.

L'OR.
Air : *Do, do, l'enfant do.*

N° 412.

LA MAITRESSE DU ROI.
Air : *Lison dormait dans un bocage.*

N° 413.

LE CHAPELET DU BONHOMME.
Air : *On dit partout que je suis bête.*

N° 414.

LE PREMIER PAPILLON.

N° 415.

CHANSONS POSTHUMES.

ADIEU.

Air d'Abadie.

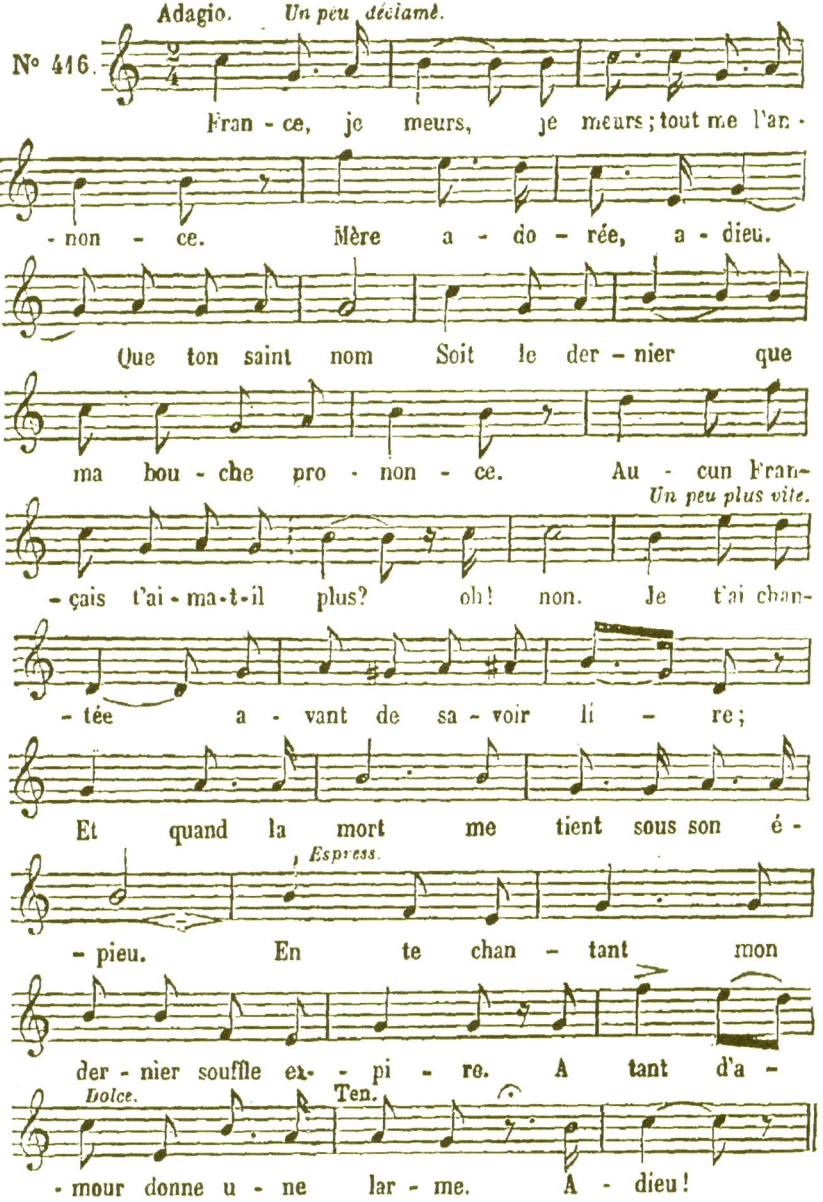

BÉRANGER COMPOSITEUR [1]

Un homme d'esprit, qui de notre temps a contribué beaucoup à populariser l'art musical, a publié un livre sous ce titre : *Molière musicien*. C'est un vrai tour de force, car, ni M. Castil-Blaze, ni aucun des biographes de Molière, n'a jamais pu établir que l'auteur du *Misanthrope* ait su la musique, ni qu'il en ait de sa vie écrit une note. Mais c'est là un petit détail où l'auteur, son titre une fois trouvé, ne pouvait raisonnablement s'arrêter. L'ouvrage existe, il est amusant, qu'importe le reste? Or, si de son titre M. Castil-Blaze a pu faire sortir deux gros volumes, du mien je parviendrai peut-être à tirer quelques lignes dont mon imagination n'aura pas à faire tous les frais, puisque Béranger a réellement composé quelques airs sur des paroles de son recueil.

Non pas que Béranger soit plus musicien que Molière, dans l'acception technique du mot, et plus près d'écrire un opéra comme Rossini, ou une symphonie comme Beethoven. Je crois bien qu'à cet égard l'auteur de *Tartuffe* et l'auteur des *Missionnaires* sont

[1] Nous reproduisons ici quelques pages curieuses d'un écrivain de goût, M. Génin. Elles ont paru dans l'*Illustration*, en 1855.

absolument but à but. Aussi ne chante-t-il pas comme Rubini ou Lablache. Il chante cependant, et surtout il est chanté : cela me paraît incontestable, *quoi qu'on die*. Eh bien ! il compose comme il chante, naturellement et par inspiration. Il est de l'ancien temps, où l'on disait que la poésie et la musique sont sœurs ; vérité d'autrefois, mensonge d'aujourd'hui. Dans ce temps-là, vous savez, lorsqu'on chantait au dessert (à présent on ne chante plus qu'au lutrin et à l'Opéra), il arrivait souvent qu'un chansonnier fît à la fois l'air et les paroles de sa chanson, et l'ensemble n'en était pas plus mauvais pour cela, oui ! Et vous avez nombre d'airs populaires, de ces airs demeurés proverbes, qui n'ont pas d'autre origine. Par exemple, on doit à Dufresny l'air : *Une faveur, Lisette*, et l'air : *Attendez-moi sous l'orme*, si fréquents dans les vieux recueils, et surtout l'air impérissable : *Réveillez-vous, belle endormie.*

Favart a fait l'air des *Fleurettes* et celui des *Portraits à la mode*, vaudeville aussi célèbre en son temps que le *Roi d'Yvetot* l'est dans le nôtre.

Laujon a mis en musique lui-même un grand nombre de ses chansons. J'avoue que cette musique est la plupart du temps aussi fade que les paroles ; il y a cependant des exceptions de l'un et de l'autre genre, et, comme Laujon a de très-jolis couplets, il a aussi quelques airs qui sont restés dans la mémoire, ne fût-ce que *Pierrot sur le bord d'un ruisseau* ; *Vous me grondez d'un ton sévère* ; *le Premier du mois de janvier*, et le vaudeville si connu de *Jean Monnet.*

Beffroy de Reigny, plus connu sous le nom de cousin Jacques, avait un talent naturel des plus remarquables pour trouver des chants d'une allure franche et vive. L'originalité des airs n'a pas été de peu dans le succès inouï de quelques-unes de ses pièces. *Nicodème dans la lune*, en treize mois, eut cent quatre-vingt-onze représentations. La ronde *Colinette au bois s'en alla* fit le tour de la France, aussi bien que celle du *Club des bonnes gens : Dans la paix et l'innocence.* La romance *Deux enfants s'aimaient d'amour tendre* (de l'*Histoire universelle*), la chanson *L'aut' jour la p'tite Isabelle,* ne rencontrèrent pas moins de faveur. Aussi je

m'explique difficilement la sentence de M. Fétis : « Il (Beffroy de Reigny) faisait les paroles et la musique de ses pièces, mais il n'avait guère plus de talent dans un genre que dans l'autre. » La *Biographie* Didot constate que quatre cents représentations n'épuisèrent pas le succès de *Nicodème dans la lune*, et M. Fétis lui-même dit que cette pièce « fit courir tout Paris aux boulevards pendant plus d'une année. » Il est vrai que, de ses deux opinions contradictoires, M. Fétis exprime l'une à l'article BEFFROY, et l'autre à l'article LEBLANC (1).

Tout le monde sait que l'auteur d'*Émile* est aussi l'auteur de l'air : *Je l'ai planté, je l'ai vu naître*; on sait moins communément que la romance : *Du serin qui te fait envie*, appartient à Dorat, pour la musique comme pour les paroles.

L'auteur de *Victor ou l'enfant de la forêt*, de *Célina ou l'enfant du mystère*, de *Paul*, d'*Alexis*, des *Petits orphelins du hameau*, et de tant d'autres romans aujourd'hui dédaignés, après avoir joui d'une vogue égale à celle de Pigault-Lebrun, mais dans un genre tout différent, Ducray-Duminil était chansonnier aussi joyeux que romancier sentimental. L'air de *la Marmotte en vie* : *Je quittai la montagne*, celui de *la Croisée*, la ronde *A la fête du hameau, ah ! comme c'est beau ! Ce mouchoir, belle Raymonde*, ont survécu et survivront longtemps aux compositions romanesques qui ont fait la fortune et la réputation de l'auteur.

Ducray-Duminil eut un bien beau jour dans sa vie d'amateur de musique : ce fut celui de la première représentation d'*Une folie*. Méhul, le grand Méhul, avait fait à Ducray l'honneur de lui prendre une de ses inspirations! La chanson paysanne, *Eh ! you piou piou, comme il attrape ça!* que chante au premier acte Jacquinet-la-Treille, est une ronde de Ducray-Duminil; elle était gravée avec accompagnement de guitare, sous le nom de Ducray. Ainsi tout Paris, toute la France fut témoin de l'événement : l'auteur d'*Euphrosine* empruntant une mélodie à l'auteur de *Lolotte et Fanfan!* quel hommage flatteur! quelle gloire!

(1) M. Fétis attribue la musique de *Nicodème* tantôt à Beffroy (et alors elle est mauvaise), tantôt à Leblanc (et alors elle est bonne).

Méhul a bien fait de ne pas mépriser la musique d'amateur, la musique d'un chansonnier. Sans doute il était de force à composer une ronde comme *You piou piou !* L'eût-il aussi bien réussie ? c'est une question. Méhul s'est trouvé une fois en lutte avec un simple amateur, et la victoire ne lui est pas demeurée. Le *Chant du départ* est certes une magnifique inspiration, du moins le début ; mais ce début grandiose et solennel tourne court et tombe à plat : c'est un superbe portique derrière lequel il n'existe rien. Au contraire, voyez *la Marseillaise !* quel développement ! quel coloris soutenu ! quel souffle inspiré jusqu'à la fin ! Après la majesté des premières mesures, comme la passion bouillonne, monte, éclate et se répand sur ces deux terribles *marchons ! marchons !* où l'harmonie de Gossec a fait entendre un coup de tonnerre à l'aide d'une simple dissonance de triton. Ce fut un trait de génie, ce triton ! Rouget de Lisle ne l'avait pas trouvé, mais il avait trouvé le chant qui le comportait, il avait trouvé le cri de l'âme, et ce cri avait été compris de tous les ignorants comme l'auteur. Méhul, profond harmoniste, en produisant *le Chant du départ,* ne laissa rien à y ajouter ; mais quand Gossec instrumenta *la Marseillaise* dans l'ouverture du *Camp de Grandpré,* il traduisit ce que la foule sentait d'instinct, il accentua le trait comme il devait l'être, et le redoutable *si bémol* mugissant à la basse tandis que les autres voix jettent pour la seconde fois l'accord parfait d'*ut majeur,* cette suspension harmonique répandit dans toute la salle un frisson d'enthousiasme et d'épouvante.

J'ai souvent, en 1848, entendu *la Marseillaise* exécutée par des orchestres de théâtre ou de musique militaire ; jamais aucun n'a employé le merveilleux effet d'harmonie que Gossec avait mis sur ce passage : tous sonnaient deux fois de suite l'accord parfait ; la trouvaille du vieux maître s'était reperdue dans l'oubli. Eh bien ! dépourvue de cette addition de force, l'hymne paraissait encore assez puissante.

Si nous portons nos regards sur un genre tout opposé, y a-t-il dans aucune musique, chez aucun peuple, un chant plus doux, plus pathétique, allant plus droit au cœur, que la romance du

Pauvre Jacques? Qui a composé cet air? un homme du métier? Ah, vraiment! un homme du métier aurait rejeté une inspiration aussi simple, supposé qu'elle lui fût venue. Grétry seul aurait pu l'accueillir, parce que Grétry était, selon l'expression de Casali, son maître, *un vero asino in musica*. Non, *Pauvre Jacques* est de M^me de Travanet, attachée à M^me Élisabeth. M^me de Travanet composa cette romance sur une petite laitière de Trianon, séparée de son amant, et sur-le-champ ces accents naïfs trouvèrent un écho dans tous les cœurs, et se gravèrent dans toutes les mémoires en traits ineffaçables.

Chacun son lot, ce n'est pas trop! Messieurs les compositeurs scientifiques écrivent de superbes ouvertures, des symphonies, des morceaux d'ensemble, des airs de bravoure tant qu'on voudra! mais des airs populaires, halte-là, non! ceci est une autre affaire, c'est pour les ânes en musique!

Depuis douze ou quinze ans, M. Scribe ne fait pas un livret d'opéra-comique sans y fourrer *l'air du pays, la ronde du pays :* — « Et puis, la *chanson du pays*... » — M. Scribe ne se lasse pas d'offrir l'occasion à son musicien, mais c'est en pure perte : de tous ces *airs du pays*, aucun n'est devenu populaire; jamais le compositeur n'est parvenu à saisir la physionomie de *l'air du pays*; toujours il va trop haut ou trop bas. Voyez seulement pour échantillon cet air dans *la Part du Diable* : combien de fois *l'air du pays* revient-il dans les trois actes, et combien de fois la pièce a-t-elle été jouée! Et cependant, qui a retenu *l'air du pays?* Personne. MM. Scribe et Auber ont pris à tâche de renouveler le tour de force de la romance de *Richard*; jusqu'ici ils n'ont pu en approcher.

Dans toutes les œuvres des compositeurs dramatiques, je ne vois qu'un pendant à l'air *Pauvre Jacques* : c'est la romance de *Nina*, mais aussi c'est Dalayrac!... La partition de *Nina*, comme celle de *Renaud d'Ast*, comme celle des *Deux Savoyards*, n'est que la musique d'amateur tout au plus; les amateurs de notre temps sont la plupart plus forts que cela; mais, à la fin du dix-huitième siècle, ils ne visaient encore qu'à faire du chant, et souvent y réussissaient.

Qui ne connaît l'air *Cœurs sensibles, cœurs fidèles,* et cet autre : *Toujours, toujours, il est toujours le même?* Ils sont de Beaumarchais, aussi bien que les paroles (1).

Piis, qui a fait tant de chansons, parmi lesquelles il s'en trouve de fort plaisantes, Piis trop oublié (mais quoi! la postérité est si occupée aux contemporains!), ce Piis, dont Beaumarchais disait par forme d'oraison : *Auge piis ingenium,* s'est mêlé aussi de composer des airs. On a retenu de lui : *Mes bons amis, pourriez-vous m'enseigner,* et *Décacheter sur ma porte,* mieux tournés et plus gais que beaucoup d'airs des grands faiseurs de l'Opéra-Comique.

Toute la génération qui achève aujourd'hui de s'écouler a chanté *la Treille de sincérité,* sans se mettre en peine de qui était cet air si vif, si joyeux, si bien adapté au sens des paroles. Il est de l'auteur de ces paroles, de Désaugiers lui-même, qui en a fait bien d'autres, sans jamais attacher la moindre prétention à ce talent chez lui héréditaire. L'air de la première ronde du *Départ pour Saint-Malo,* sur lequel Béranger a composé *les Gueux,* est encore un échantillon de la musique de Désaugiers.

Je m'arrête, car insensiblement je pourrais faire ainsi deux volumes. Ces exemples suffisent pour montrer que de tout temps les bons chansonniers ont eu d'heureuses inspirations musicales. On verra tout à l'heure que le privilége d'un double lyrisme ne s'est pas amoindri dans le génie de Béranger.

Par malheur, Béranger, qui ne sait pas *noter* comme il sait écrire, n'a mis aucune importance aux airs qui lui venaient à la tête. Il les chantait avec ses amis, et puis il les oubliait. J'en ai sauvé trois, que j'ai scrupuleusement écrits sous sa dictée, et dont, après audition réitérée, il a approuvé l'exactitude.

L'un de ces airs, Béranger le composa pour un projet d'opéra-comique de lui, — (Béranger avoue même des tragédies exécutées, poussées à bout!) — que Wilhem devait mettre en mu-

(1) Les autres morceaux de musique du *Mariage de Figaro* sont de Baudron, chef d'orchestre du Théâtre-Français.

sique, c'était un sujet de chevalerie. L'opéra-comique avorta, et plus tard Béranger adapta sur ce chant *la Prisonnière et le Chevalier,* avec cette note ironique : « Genre à la mode, » et cette indication modeste : *Air à faire.* C'était à l'époque où M. de Marchangy faisait *flores* avec sa *Gaule poétique*; Béranger était déjà bien revenu de la chevalerie et de l'opéra-comique !

Le second, *l'Espérance,* est gravé à peu près dans le recueil de Perrotin, sous le numéro 275. Seulement le rédacteur de cette notation a commis une singulière inadvertance : il commence en *la majeur* et finit en *ut majeur,* sans qu'on ait vu passer la modulation ! Et il a mis en tête « Musique de M. B....... »

La même indication se retrouve au numéro 285 *bis* pour le couplet « À mes amis devenus ministres. » Probablement ici encore cette initiale désigne Béranger ; mais Béranger m'a déclaré n'avoir aucune connaissance de l'air qu'on lui attribue.

Guichard Printemps, auteur de ce recueil, avait déjà précédemment été chargé du même travail dans l'édition Baudouin. Il avait profité de l'occasion pour y larder de la musique de ses amis, et surtout de la sienne, qui n'en est pas devenue plus célèbre. Il paraît que cette fois on l'avait prié d'éliminer les inspirations de sa muse; mais il a donné dans un autre abus, celui d'ajuster aux chansons de Béranger des airs de son choix, souvent inconnus à Béranger et ridiculement prétentieux, des airs de scène, par exemple : *Je ne vous vois jamais rêveuse,* de *Ma tante Aurore,* ou bien : *Un soir, après mainte folie,* de *Françoise de Foix,* dont Béranger serait bien en peine de dire une seule note ! C'est une faute grave. Ce qu'il est intéressant de connaître, c'est l'air authentique, celui dont s'est inspiré le poëte. Que m'importe que les paroles aillent sur un timbre différent? On trouve toujours des timbres ! Encore moins tient-on à la musique composée après coup.

J'ai mis en chœur le refrain de *Jeannette,* sur l'indication de Béranger lui-même : « Avons-nous chanté cela avec mes amis, quand nous étions jeunes !... »

A ces trois morceaux, j'en ai ajouté un quatrième.

Béranger, lorsqu'il était apprenti imprimeur chez M. Laisney,

à Péronne, avait appris une chanson qu'il entendait tous les jours à l'atelier :

> Demain matin au point du jour, } *bis.*
> On bat la générale,
> Pour aller r'joindr' le régiment,
> Raplan, raplan,
> Raplan, pataplan,
> Pour aller r'joindr' le régiment,
> Qui va-t-à Perpignan !

Il avait retenu cet air d'un caractère tout particulier, et c'est celui sur lequel il composa plus tard *la Vivandière*. Mais Wilhem persuada à son ami que cet air peu connu nuirait au succès de la chanson, et qu'il valait bien mieux que lui, Wilhem, en composât un exprès. Béranger, toujours complaisant, surtout quand il s'agit de sacrifier son amour-propre, y consentit ; Wilhem fit l'air, on le mit sur les orgues de Barbarie, et c'est avec l'air : *Il faut partir, Agnès l'ordonne*, la seule mélodie de Wilhem qui ait pu devenir populaire. Quant à moi, je n'hésite pas à préférer, et de beaucoup, l'air supprimé, dont, au surplus, Wilhem avait reproduit le rhythme et l'allure militaire. Ceux qui savent quel soin extrême notre poëte apporte à choisir ses airs pour les mettre en harmonie avec ses sujets, et produire cette unité dont la puissance dans les arts se fait bien plus sentir que remarquer, ceux-là me sauront quelque gré d'avoir restitué le véritable air de *la Vivandière*, et replacé la pensée du poëte dans son cadre primitif.

<div style="text-align:right">F. GÉNIN.</div>

JEANNETTE.

Paroles et musique de Béranger.

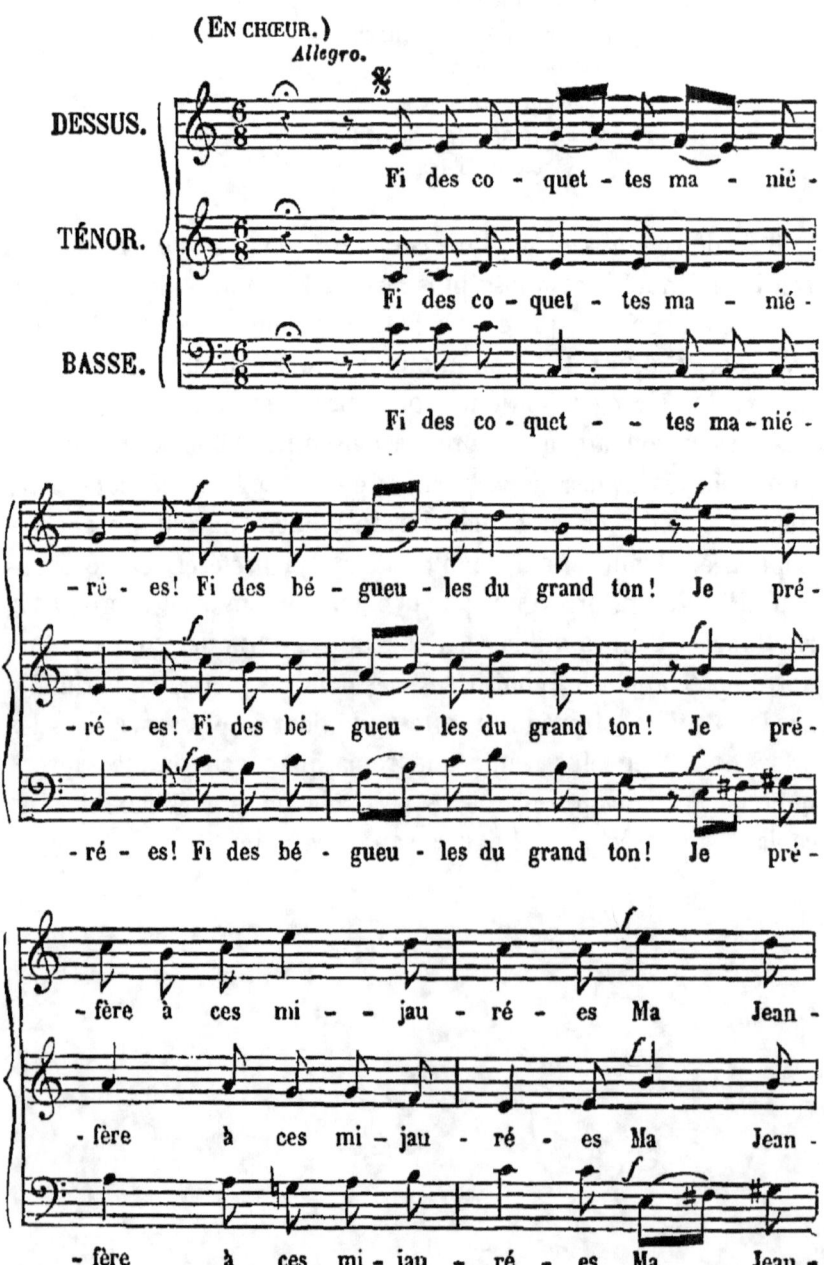

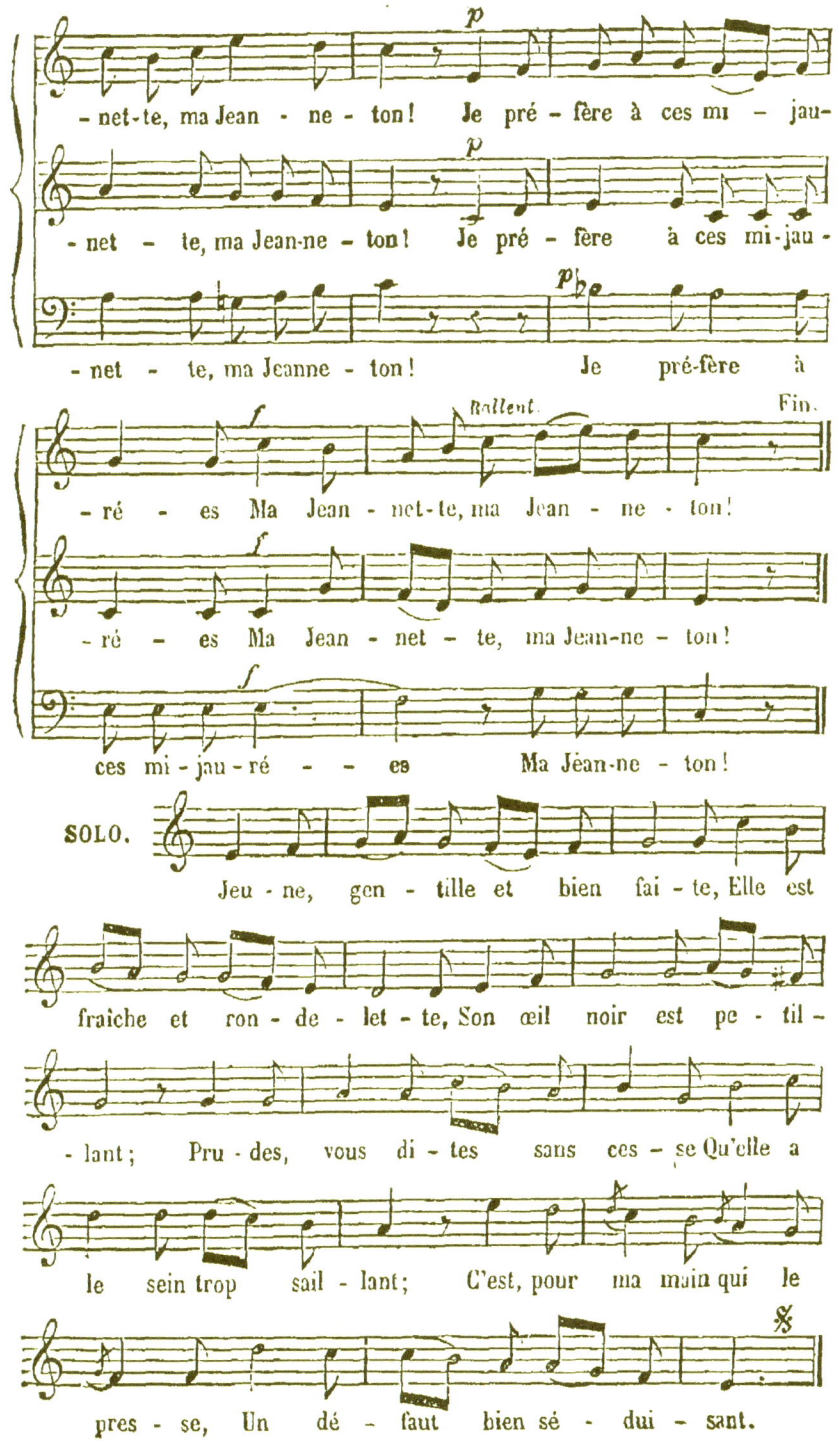

JEANNETTE.

Paroles et musique de Béranger.

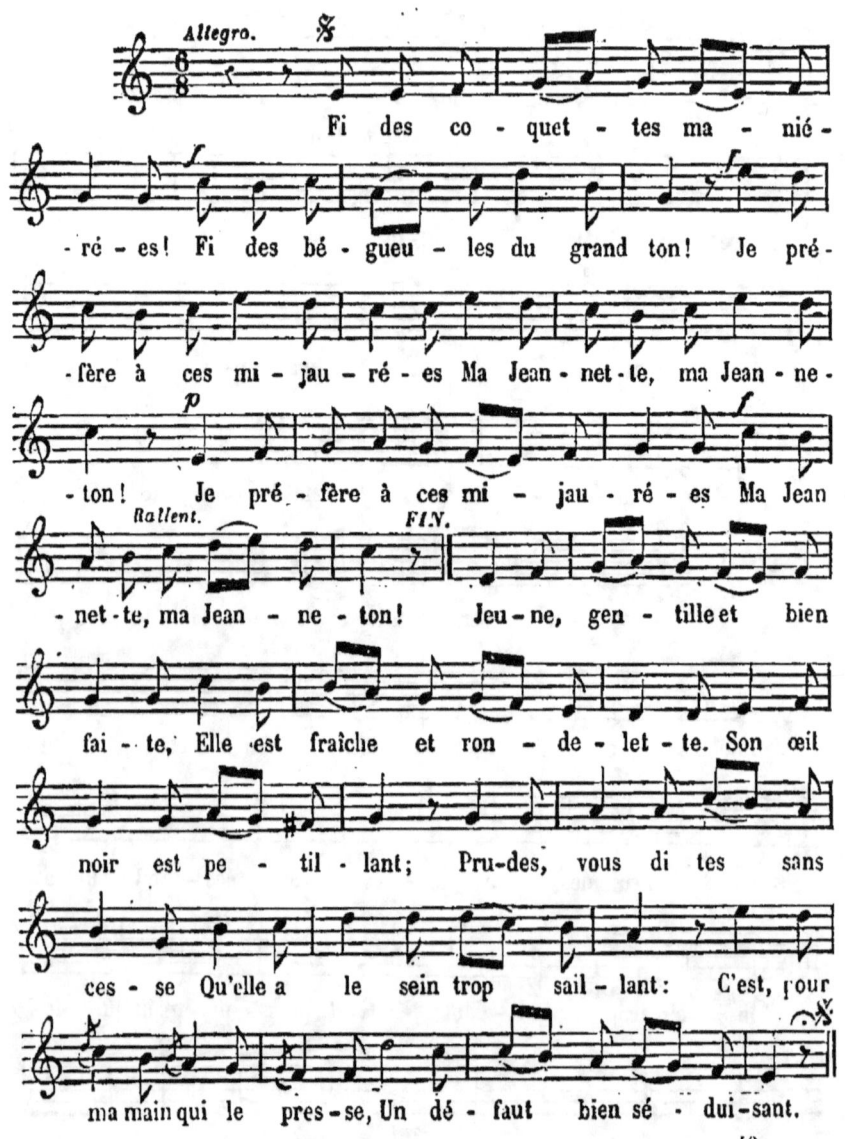

LA PRISONNIÈRE ET LE CHEVALIER.

Paroles et musique de Béranger.

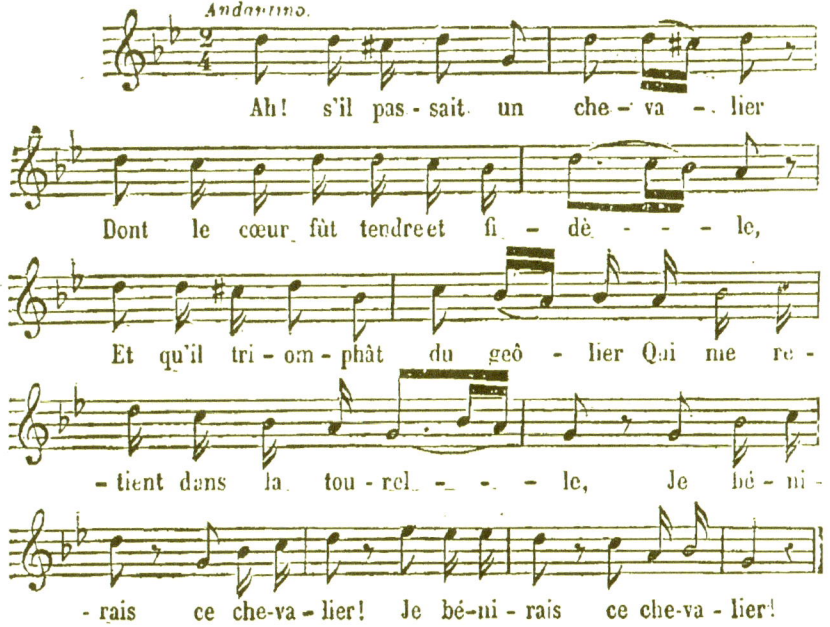

Ah! s'il pas-sait un che-va-lier Dont le cœur fût tendre et fi-dè-le, Et qu'il tri-om-phât du geô-lier Qui me re-tient dans la tou-rel-le, Je bé-ni-rais ce che-va-lier! Je bé-ni-rais ce che-va-lier!

LE BONHEUR.

Paroles et musique de Béranger.

Le vois-tu bien là-bas, là-bas, Là-bas, là-bas, dit l'Es-pé-ran-ce, Bourgeois, ma-nants, rois et pré-lats Lui font de loin la ré-vé-ren-ce. C'est le Bon-

LA VIVANDIÈRE DU RÉGIMENT.

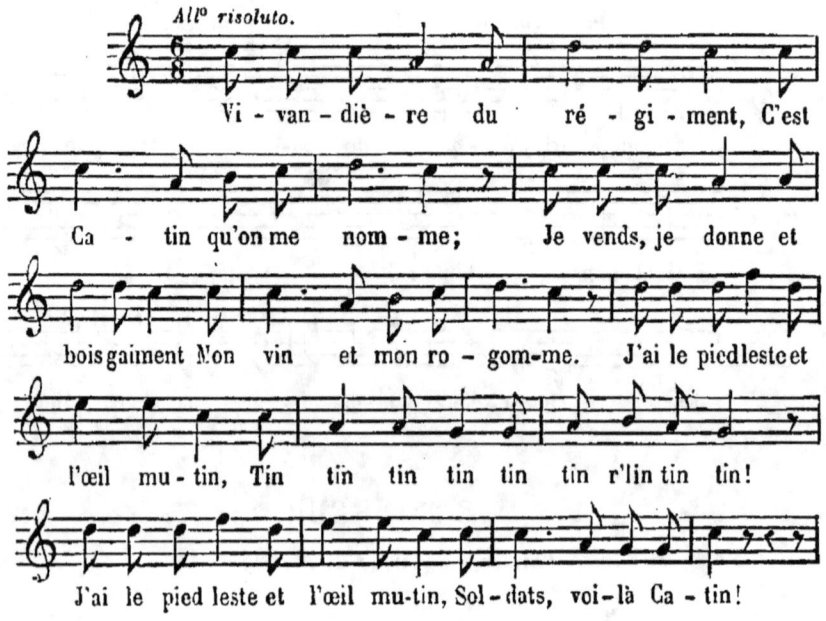

TABLE

DES CHANSONS DE BÉRANGER

ET DE LEURS AIRS

LE ROI D'YVETOT — Quand un tendron vint en ces lieux (air du vaudeville de *Bastien et Bastienne,* employé par Moreau dans une ronde). — Air N° 1.

LA BACCHANTE. — Fournissez un canal au ruisseau (air tiré de *Rose et Colas,* de Monsigny) ; le ton primitif est en *mi.* — 2.

LE SÉNATEUR. — J'ons un curé patriote (air tiré du vaudeville : *Encore un Curé*). — 3.

L'ACADÉMIE ET LE CAVEAU. — Tout le long de la rivière (air de Philidor). — 4.

LA GAUDRIOLE. — La bonne aventure (air de Chardini). — 5.

ROGER BONTEMPS. — Air de la ronde de Grandpré (fait par Gossec, en 1792) ; c'est le timbre de Béranger. Il a été arrangé par Wilhem. — 6.

——— Air nouveau d'Amédée de Beauplan. — 6 *bis.*

PARNY N'EST PLUS. — Musique de Wilhem (Béranger a fait cette chanson sans timbre). — 7.

MA GRAND'MÈRE. — En revenant de Bâle en Suisse (chanson ancienne; le ton est en *mi* ♭). — 8.

LE MORT VIVANT. — Air des Bossus (vieil air populaire). — 9.

LE PRINTEMPS ET L'AUTOMNE. — Air de *Lantara* (de Doche); le ton est en *fa*. (Béranger n'avait pas choisi de timbre.) — 10.

LA MÈRE AVEUGLE. — Une fille est un oiseau (air de Monsigny dans : *On ne s'avise jamais de tout*). — 11.

LE PETIT HOMME GRIS. — Toto, carabo (ancien air placé dans *Cendrillon*). — 12.

LA BONNE FILLE OU LES MŒURS DU TEMPS. — Il est toujours le même (air d'Albanèse sur une chanson de Beaumarchais). — 13.

AINSI SOIT-IL. — Alleluia. — 14.

L'ÉDUCATION DES DEMOISELLES. — Tra la la, l'Amour est là. — 15.

DEO GRATIAS D'UN ÉPICURIEN. — Tout le long de la rivière (de Philidor). — 16.

MADAME GRÉGOIRE. — C'est le gros Thomas (air de Propiac dans la ronde de Cadichon). — 17.

CHARLES VII. — Musique de Wilhem; Béranger a composé cette chanson exprès pour être mise en musique de romance. — 18.

MES CHEVEUX. — Air du vaudeville de *Décence*. — 19.

LES GUEUX. — Air de la première ronde du *Départ pour Saint-Malo* (air de Désaugiers, arrangé par Béranger). — 20.

LA DESCENTE AUX ENFERS. — Boira qui voudra, larirette (air du vaudeville de *Thibaut, comte de Champagne*). — 21.

LE COIN DE L'AMITIÉ. — Air du vaudeville de *la Partie carrée* (de Doche; le ton est en *ré* majeur). — 22.

L'AGE FUTUR. — Allez-vous-en, gens de la noce (air de Rameau, sur une ancienne chanson). — 23.

LE VIEUX CÉLIBATAIRE. — Contentons-nous d'une simple bouteille (Mouret, ancienne chanson de table). — 24.

L'AMI ROBIN. — Air de *la Monaco* (contredanse). — 25.

LES GAULOIS ET LES FRANCS. — Gai, gai, marions-nous (air des *Amours de Bastien et de Bastienne*). — 26.

FRÉTILLON. — Ma commère, quand je danse (très-vieil air populaire). — 27.

UN TOUR DE MAROTTE. — La marmotte a mal au pied (chanson savoyarde). — 28.

LA DOUBLE CARESSE. — Que ne suis-je la fougère? (chanson de Ribouté, mise en musique par Jean-Jacques Rousseau; le ton est en *si* ♭.) — 29.

VOYAGE AU PAYS DE COCAGNE. — Air de la contredanse de *la Rosière ou l'Ombre s'évapore*, de Désaugiers (vieil air de contredanse; le ton est en *si* ♭). — 30.

LE COMMENCEMENT DU VOYAGE. — Air du vaudeville des *Chevilles de maître Adam* (chanson de Laborde). — 31.

LA MUSIQUE. — La farira, dondaine, gai (ancien air populaire). — 32.

LES GOURMANDS. — Tout le long de la rivière (Philidor). — 33.

MA DERNIÈRE CHANSON PEUT-ÊTRE. — Eh! quoi, vous sommeillez encore (air de *Fanchon la Vielleuse,* de Joseph Pain). — 34.

ÉLOGE DES CHAPONS. — Ah! le bel oiseau, maman (air ancien; le ton est en *fa*). — 35.

LE BON FRANÇAIS. — J'ons un curé patriote (air du vaudeville : *Encore un Curé*). — 36.

LA GRANDE ORGIE. — Vive le vin de Ramponneau (air d'une ancienne contredanse). — 37.

LE JOUR DES MORTS. — Mirliton (très-ancien air). — 38.

REQUÊTE PRÉSENTÉE PAR LES CHIENS DE QUALITÉ. — Faut d' la vertu, pas trop n'en faut (air de Dezède dans *l'Erreur d'un moment*). — 39.

LA CENSURE. — Eh! qu'est-ce que ça m' fait à moi? (air d'Albanèse, sur une chanson de l'abbé Rive.) — 40.

BEAUCOUP D'AMOUR. — Musique de Wilhem. Béranger a écrit cette chanson sans timbre, pour être mise en musique de romance. — 41.

LES BOXEURS OU L'ANGLOMANE. — A coups d' pied, à coups d' poing (Blaise, chanson de Vadé; le ton est en *ut* naturel). — 42.

LE TROISIÈME MARI. — Ah! ah! qu'elle est bien (ancien air). — 43.

VIEUX HABITS, VIEUX GALONS. — Air du vaudeville des *Deux Edmond* (de Doche). — 44.

LE NOUVEAU DIOGÈNE. — Bon voyage, cher Dumolet (air de Désaugiers). — 45.

LE MAÎTRE D'ÉCOLE. — Pan, pan, pan (ancien air). — 46.

LE CÉLIBATAIRE. — Eh! le cœur à la danse (air de Grétry). — 47.

TRINQUONS. — *La Catacoua* (air d'une chanson populaire en 1788). — 48.

PRIÈRE D'UN ÉPICURIEN. — Ce magistrat irréprochable (air de Wicht, dans *Monsieur Guillaume;* le ton est en *si* ♭). — 49.

LES INFIDÉLITÉS DE LISETTE. — Ermite, bon ermite (air de Ducray-Duminil). — 50.

LA CHATTE. — Air de *la Petite Cendrillon* (de Nicolo). — 51.

ADIEUX DE MARIE STUART, musique de Wilhem. Béranger a écrit cette chanson sans timbre, pour être mise en musique de romance. — 52.

LES PARQUES. — Elle aime à rire, elle aime à boire (chanson ancienne). — 53.

MON CURÉ. — Un chanoine de l'Auxerrois (chanson de Collé). — 54.

LA BOUTEILLE VOLÉE. — La fête des bonnes gens (de Guichard); le ton est en *si* ♭. — 55.

LE BOUQUET. — *La Catacoua* (1788). — 56.

L'HOMME RANGÉ. — Eh! lon, lon, la, landerirette (air de Gillier, sur une chanson de Piron). — 57.

BON VIN ET FILLETTE. — Ma tante Urlurette (ancienne chanson). — 58.

LE VOISIN. — Eh! qu'est-ce que ça m' fait à moi (air d'Albanèse, sur une chanson de l'abbé Rive). — 59.

LE CARILLONNEUR. — Mon système est d'aimer le bon vin, ou air de la contredanse du *Diable à quatre* (air de Duni). — 60.

LA VIEILLESSE. — Air de la Pipe de tabac (de Gaveaux; le ton est en *fa* mineur). — 61.

LES BILLETS D'ENTERREMENT. — C'est un lan la, landerirette (air de Gillier, sur une chanson de Piron). — 62.

LA DOUBLE CHASSE. — Ton ton, tontaine, ton ton (air de chasse; le ton est en *si* ♭). — 63.

LES PETITS COUPS. — Tout ça passe en même temps (ronde de Porro). — 64

ÉLOGE DE LA RICHESSE. — Air du vaudeville d'*Arlequin Cruello* (air ancien, employé dans le vaudeville d'*Annette et Lubin*). — 65.

LA PRISONNIÈRE ET LE CHEVALIER. — Musique de Karr (Béranger a mis sur sa chanson : Air à faire, et lui-même en a fait un. — 66.

LES MARIONNETTES. — La marmotte a mal au pied (chanson savoyarde). — 67.

LE SCANDALE. — La farira, dondaine, gai (ancien air populaire). — 68.

LE DOCTEUR ET SES MALADES. — Ainsi jadis un grand prophète (air de Chardini dans *les Deux Panthéons*). — 69.

A ANTOINE ARNAULT. — Air du ballet des *Pierrots* (vieil air usité chez les chansonniers). — 70.

LE BEDEAU. — Sens devant derrière, sens dessus dessous (chanson ancienne). — 71.

ON S'EN FICHE. — Le fleuve d'oubli (air de Dauvergne; le ton est en *si* ♭). — 72.

JEANNETTE. — Musique de Karr (Béranger a fait sa chanson sans timbre, et lui-même ensuite l'a mise en musique.) — 73.

LES ROMANS. — J'ai vu partout dans mes voyages (air de Louis Jadin dans *Jaloux malgré lui*). — 74.

TRAITÉ DE POLITIQUE. — Ce magistrat irréprochable (air de Wicht). — 75.

L'OPINION DE CES DEMOISELLES. — Nom d'un chien, j' veut être épicurien (air de chasse qui fait partie de l'ouverture du *Jeune Henri*, et est employé dans *les Amazones*). — 76.

L'HABIT DE COUR. — Allez-vous-en gens de la noce (Rameau). — 77.

PLUS DE POLITIQUE. — Ce jour-là sous l'ombrage, ou air du vaudeville de *Madame Scarron*. — 78.

MARGOT. — C'est une bouteille. — 79.

A MON AMI DÉSAUGIERS. — *La Catacoua*, air populaire en 1788. — 80.

MA VOCATION. — Attendez-moi sous l'orme (air de Lulli, sur une chanson ancienne). — 81.

LE VILAIN. — Air de *Ninon chez madame de Sévigné* (de Berton). — 82.

LE VIEUX MÉNÉTRIER. — C'est un lan la, landerirette (air de Gillier, sur une chanson de Piron). — 83.

LES OISEAUX. — Air de *l'Entrevue* (de Doche); le ton est en *fa*. Béranger n'avait pas choisi de timbre. — 84.

—— Air de Charles Maurice. — 84 *bis*.

LES DEUX SŒURS DE CHARITÉ. — Air de *la Treille de Sincérité* (de Désaugiers). — 85.

COMPLAINTE D'UNE DE CES DEMOISELLES. — Faut d' la vertu, pas trop n'en faut (air de Dezède dans *l'Erreur d'un moment*). — 86.

CE N'EST PLUS LISETTE. — Eh! non, non, non, vous n'êtes pas Ninette (chanson ancienne, air de Lambert). — 87.

L'HIVER. — Une fille est un oiseau (Monsigny, dans *On ne s'avise jamais de tout*). — 88.

LE MARQUIS DE CARABAS. — Air du *Roi Dagobert* (air ancien; le ton est en *fa*). 89. —

MA RÉPUBLIQUE. — Air du vaudeville de *la Petite Gouvernante* (de Doche); le ton est en *mi* ♭. — 90.

L'IVROGNE ET SA FEMME. — Quand les bœufs vont deux à deux (Grétry, dans *Richard Cœur-de-Lion*). — 91.

PAILLASSE. — Amis, dépouillons nos pommiers (de Doche, dans *le Val de Vire*). — 92.

—— Mon père était pot (de Blaise); cet air n'est pas indiqué dans les chansons de Béranger. — 92 *bis*.

MON AME. — Air du vaudeville *des Scythes et des Amazones* (de Doche). — 93.

LE JUGE DE CHARENTON. — Air de *la Codaqui* (chanson populaire). — 94.

LES CHAMPS. — Mon amour était pour Marie. — 95.

LA COCARDE BLANCHE. — Air des *Trois Cousines* (de Dufrény; le ton est en *fa*). — 96.

MON HABIT. — Air du vaudeville de *Décence*. — 97.

—— Air de M. Gaubert. — 97 *bis*.

LE VIN ET LA COQUETTE. — Je vais bientôt quitter l'empire (air de Tourterelle dans *les Filles à marier*); le ton est en *ré* majeur. — 98.

LA SAINTE ALLIANCE BARBARESQUE. — Air de Calpigi (Salieri, dans *Tarare*, opéra de Beaumarchais); le ton est en *la* majeur. — 99.

L'ERMITE ET SES SAINTS. — Ce jour-là sous l'ombrage. — 100.

MON PETIT COIN. — Air du vaudeville de *la Petite Gouvernante* (Doche). — 101.

LE SOIR DES NOCES. — Zon! ma Lisette, zon! ma Lison. — 102.

L'INDÉPENDANT. — Je vais bientôt quitter l'empire (Tourterelle, dans *les Filles à marier*). — 103.

LES CAPUCINS. — Faut d' la vertu, pas trop n'en faut (Dezède, dans *l'Erreur d'un moment*). — 104.

LA BONNE VIEILLE. — Musique de Wilhem. — 105.

——— Muse des bois et des accords champêtres (romance de Doche; c'est sur ce timbre que Béranger a fait sa chanson). — 105. *bis*.

——— Musique de E. Bruguière. — 105 *ter*.

LA VIVANDIÈRE. — Musique de Wilhem, ou Demain matin, au point du jour, on bat la générale (voir l'Appendice pour la part prise par Béranger dans la mise en musique de cette chanson). — 106.

COUPLETS A MA FILLEULE. — J'étais bon chasseur autrefois (air de Doche dans *Florian*). — 107.

L'EXILÉ. — Ermite, bon ermite (air de Ducray-Duminil). — 108.

——— Musique de M. A. Romagnési. — 108 *bis*.

LA BOUQUETIÈRE ET LE CROQUE-MORT. — Eh! le cœur à la danse (Grétry). — 109.

LA PETITE FÉE. — C'est le meilleur homme du monde (Philidor). — 110.

MA NACELLE. — Eh! vogue la galère (chanson ancienne). — 111.

——— Musique de Panseron. — 111 *bis*.

MONSIEUR JUDAS. — J'ons un curé patriote (air du vaudeville : *Encore un Curé*). — 112.

LE DIEU DES BONNES GENS. — Air du vaudeville de *la Partie carrée* (Doche). — 113.

ADIEU A DES AMIS. — C'est un lanla, landerirette (air de Gillier, sur une chanson de Piron). — 114.

LA RÊVERIE. — Air de *la Signora malada* (opéra comique de Chardini). — 115.

BRENNUS. — Musique de Wilhem. — 116.

——— Air de *Pierre le Grand* (Jadis un célèbre empereur), de Grétry; c'est là le timbre de Béranger. — 116 *bis*.

LES CLEFS DU PARADIS. — A coups d' pied, à coups d' poing (Blaise, sur une chanson de Vadé). — 117.

SI J'ÉTAIS PETIT OISEAU. — Musique de Wilhem. — 118.

—— Il faut que l'on file doux (air ancien); c'est le timbre de la chanson de Béranger. — 118 *bis*.

LE BON VIEILLARD. — Contentons-nous d'une simple bouteille (air de Mouret; ancienne chanson de table). — 119.

—— Musique de E. Bruguière. — 119 *bis*.

QU'ELLE EST JOLIE. — Air de *Lantara* (Doche); Béranger n'a pas indiqué de timbre pour cette chanson. — 120.

—— Musique de Guichard Printemps. — 120 *bis*.

LES CHANTRES DE PAROISSE. — Air du *Bastringue* (air populaire en 1794). — 121.

L'AVEUGLE DE BAGNOLET. — Air de la ronde de *la Ferme et du Château*, ou Babababalancez-vous donc (air de Tourterelle). — 122.

—— Musique d'Auguste Andrade. — 122 *bis*.

LE PRINCE DE NAVARRE. — Air du ballet des *Pierrots* (vieil air usité dans les chansonniers). — 123.

LA MORT SUBITE. — Air du ballet des *Pierrots*. — 124.

LES CINQUANTE ÉCUS. — Martin est un fort bon garçon. — 125.

—— Musique d'Amédée de Beauplan. — 125 *bis*.

LE CARNAVAL DE 1818. — A ma Margot du bas en haut (air de Champein dans *le Poëte supposé*, opéra comique); le ton est en *si* ♭. — 126.

LE RETOUR DANS LA PATRIE. — Suzon sortant de son village (air de Dalayrac). — 127.

—— Musique de Laflèche. — 127 *bis*.

LE VENTRU. — J'ons un curé patriote (air du vaudeville : *Encore un Curé*). — 128.

LA COURONNE. — J'étais bon chasseur autrefois (Doche); Béranger a fait cette chanson sans timbre. C'est un fragment d'un des vaudevilles qu'il ébauchait dans sa jeunesse. — 129.

LES MISSIONNAIRES. — Eh! le cœur à la danse (Grétry). — 130.

LE BON MÉNAGE. — Air de *la Légère* (contredanse), ou Moi je flâne. — 131.

LE CHAMP D'ASILE. — Air de la romance de *Bélisaire* (de Garat). — 132.

—— Musique de Gatayes. — 132 *bis*.

LA MORT DE CHARLEMAGNE. — Le bruit des roulettes gâte tout. — 133.

LE VENTRU. — Faut d' la vertu, pas trop n'en faut (air de Dezède dans *l'Erreur d'un moment*). — 134.

LA NATURE. — Ah! que de chagrins dans la vie (air de Doche dans *Lantara*). — 135.

LES CARTES ET L'HOROSCOPE. — Air du vaudeville de *la Petite Gouvernante* (de Doche). — 136.

LA SAINTE ALLIANCE DES PEUPLES. — Air du vaudeville de *la Partie carrée* (Doche). — 137.
ROSETTE. — Musique de M. A. de Beauplan. — 138.
—— Musique de Guichard Printemps. — 138 *bis*.
—— Musique de M. Charles Maurice (Béranger a fait cette chanson sans timbre). — 138 *ter*.
LES RÉVÉRENDS PÈRES. — Air de *la Codaqui*, ou Bonjour mon ami Vincent (chanson populaire). — 139.
LES ENFANTS DE LA FRANCE. — Air du vaudeville de *Turenne* (de Doche), le ton est en *si* ♭. — 140.
—— Musique de M. A. de Beauplan. — 140 *bis*.
LES MIRMIDONS. — Air du vaudeville de *la Garde nationale*. — 141.
LES ROSSIGNOLS. — C'est à mon maitre en l'art de plaire (air de Boïeldieu dans *l'Entrevue*). — 142.
—— Musique de M. A. de Beauplan. — 142 *bis*.
HALTE-LA. — Halte-là, la garde royale est là (air de Tourterelle dans *les Habitants des Landes*). — 143.
L'ENFANT DE BONNE MAISON. — Air de *la Treille de sincérité* (de Désaugiers). — 144.
LES ÉTOILES QUI FILENT. — Air du ballet des *Pierrots* (air usité dans tous les chansonniers). — 145.
L'ENRHUMÉ. — Le petit mot pour rire (air ancien, employé par Lattaignant; le ton est en *fa*). — 146.
LE TEMPS. — Ce magistrat irréprochable (air de Wicht). — 147.
LA FARIDONDAINE. — A la façon de Barbari (ancien air populaire). — 148.
MA LAMPE. — Air d'*Aristippe* (opéra de Kreutzer); le ton est en *fa*. Béranger a fait cette chanson sans timbre. — 149.
—— Musique de Guichard Printemps. — 149 *bis*.
LE BON DIEU. — Tout le long de la rivière (Philidor). — 150.
LE VIEUX DRAPEAU. — Elle aime à rire, elle aime à boire (chanson ancienne). — 151.
LA MARQUISE DE PRETINTAILLE. — A coups d'pied, à coups d'poing, de Blaise (chanson de Vadé), ou J'veux être un chien. — 152.
LE TREMBLEUR. — Je vais bientôt quitter l'empire (Tourterelle, dans *les Filles à marier*). — 153.
MA CONTEMPORAINE. — Ma belle est la belle des belles (air de A. Piccini; le ton est en *la* majeur). — 154.
LA MORT DU ROI CHRISTOPHE. — Air de *la Catacoua* (1788). — 155.
LA FORTUNE. — Air de *la Sabotière* (contredanse). — 156.

LOUIS XI. — Sans un petit brin d'amour (air de Dezède, dans *les Trois Fermiers*). — 157.

—— Musique de M. A. de Beauplan. — 157 *bis.*

LES ADIEUX A LA GLOIRE. — Je commence à m'apercevoir (d'Alexis); air de Dalayrac. — 158.

LES DEUX COUSINS. — Ah! daignez m'épargner le reste, ou Dans cette maison à quinze ans (Devienne, dans *les Visitandines*). — 159.

LES VENDANGES. — Pierrot sur les bords d'un ruisseau (air de Laujon). — 160.

—— Musique de M***. — 160 *bis.*

L'ORAGE. — C'est l'amour, l'amour, l'amour (contredanse de *la Pie voleuse,* par Constantin). — 161.

LE CINQ MAI. — Muse des bois et des accords champêtres (romance de Doche). — 162.

COMPLAINTE SUR LA MORT DE TRESTAILLON. — Air de toutes les complaintes (air ancien). — 163.

NABUCHODONOSOR. — Air de Calpigi (Salieri, dans *Tarare*). — 164.

LA MESSE DU SAINT-ESPRIT. — Air de *la Codaqui* (chanson populaire). — 165.

LA GARDE NATIONALE. — Halte-là! la garde royale est là (Tourterelle, dans *les Habitants des Landes*). — 166.

NOUVEL ORDRE DU JOUR. — C'est l'amour, l'amour, l'amour (Constantin, contredanse de *la Pie voleuse*). — 167.

DE PROFUNDIS. — Eh! gai, gai, mon officier (air ancien). — 168.

PRÉFACE. — Air du vaudeville de *Préville et Taconnet* (de Darondeau). — 169.

LA MUSE EN FUITE. — Halte-là (Tourterelle, dans *les Habitants des Landes*). — 170.

DÉNONCIATION EN FORME D'IMPROMPTU. — Air du ballet des *Pierrots* vieil air usité chez les chansonniers). — 171.

ADIEUX A LA CAMPAGNE. — Muse des bois et des accords champêtres (romance de Doche). — 172.

LA LIBERTÉ. — Chantons *Lœtamini* (chanson de Lattaignant; le ton est en *mi* b). — 173.

LA CHASSE. — Tonton, tontaine, tonton (air de chasse ancien). — 174.

MA GUÉRISON. — Air de *la Treille de sincérité* (de Désaugiers). — 175.

L'AGENT PROVOCATEUR. — Je vais bientôt quitter l'empire (air de Tourterelle, dans *les Filles à marier*). — 176.

MON CARNAVAL. — Air de J. Meissonnier. — 177.

MON CARNAVAL. — Air des *Chevilles de maître Adam* (chanson de Laborde). C'est sur cet air de Laborde que Béranger a composé son *Carnaval*; mais la musique de Meissonnier était d'une inspiration si heureuse que lui-même l'adopta, et qu'il composa depuis différents airs sur son timbre. — 177 *bis*.

L'OMBRE D'ANACRÉON. — Air de *la Sentinelle* (de Choron); le ton est en *si* b. — 178.

L'ÉPITAPHE DE MA MUSE. — Air de *Ninon chez madame de Sévigné* (de Berton). — 179.

LA SYLPHIDE. — Je ne sais plus ce que je veux (romance de Romagnési). — 180.

LES CONSEILS DE LISE. — Air de *la Treille de sincérité* (de Désaugiers). — 181.

LE PIGEON MESSAGER. — Air du vaudeville de *Préville et Taconnet* (de Darondeau). — 182.

L'EAU BÉNITE. — Faut d' la vertu, pas trop n'en faut (air de Dezède, dans *l'Erreur d'un moment*). — 183.

L'AMITIÉ. — Quand des ans la fleur printanière (air du ballet de *la Dansomanie*); le ton est en *si* b. — 184.

LE CENSEUR. — Air du vaudeville de *la Petite Gouvernante* (de Doche), ou de *la Robe et les Bottes*. — 185.

LE MAUVAIS VIN. — On dit partout que je suis bête. — 186.

LA CANTHARIDE. — Air des *Comédiens,* ou un Tour de jardin (valse dite des *Comédiens*, de Miller). — 187.

LE TOURNEBROCHE. — Le bruit des roulettes gâte tout. — 188.

LES SCIENCES. — Air des *Mauvaises têtes* (Béranger n'a pas indiqué de timbre pour cette chanson); le ton de l'air des *Mauvaises têtes* est en *si* b. — 189.

LE TAILLEUR ET LA FÉE. — Air d'*Agéline*, de Wilhem. — 190.

LA DÉESSE. — Air du vaudeville de *la Petite Gouvernante* (de Doche). — 191.

LE MALADE. — Muse des bois et des accords champêtres (romance de Doche). — 192.

LA COURONNE DE BLUETS. — J'ai vu partout dans mes voyages (Louis Jadin; dans *Jaloux malgré lui*). — 193.

—— Air portant le même timbre, par Plantade. — 193 *bis.*

L'ÉPÉE DE DAMOCLÈS. — A soixante ans il ne faut pas remettre (air de Tourterelle, dans *le Dîner de Madelon*). — 194.

LA MAISON DE SANTÉ. — Air du *Ménage de garçon,* ou Je loge au quatrième étage (air de Bouffet sur une chanson de Joseph Pain). — 195.

LA BONNE MAMAN. — J'étais bon chasseur autrefois (air de Doche, dans *Florian*). — 196.

LE VIOLON BRISÉ. — Je regardais Madelinette (air de Doche, dans *le Poëte satirique*). — 197.

LE CONTRAT DE MARIAGE. — Daignez m'épargner le reste (air de Devienne, dans *les Visitandines*). — 198.

LE CHANT DU COSAQUE. — Dis-moi, soldat, dis-moi, t'en souviens-tu (air employé par Debraux, et tiré des *Deux Edmond,* de Doche). — 199.

LE BON PAPE. — Air du *Sorcier* (de Philidor); le timbre est en *fa* mineur. — 200.

LES HIRONDELLES. — Air de la romance de *Joseph* (Méhul). — 201.

—— Musique de M. A. de Beauplan. — 201 *bis*.

—— Chœur à quatre voix, par Laurent de Rillé. — 201 *ter*.

LES FILLES. — Verdrillon, verdrillette, verdrille (le ton est en *fa*). — 202.

LE CACHET OU LA LETTRE A SOPHIE. — Air de *la Bonne Vieille* (de Béranger); musique de Wilhem. — 203.

LA JEUNE MUSE. — Où s'en vont ces jeunes bergers? (air de Dalayrac, dans *le Corsaire*). — 204.

LA FUITE DE L'AMOUR. — Dis-moi, soldat, dis-moi, t'en souviens-tu? (air employé par Debraux, et tiré des *Deux Edmond,* de Doche); Béranger n'a pas indiqué de timbre pour cette chanson. — 205.

L'ANNIVERSAIRE. — Air du *Partage de la richesse* (de Doche, dans *Fanchon la Vielleuse*); le ton est en *fa* mineur. — 206.

LE VIEUX SERGENT. — Dis-moi, soldat, dis-moi, t'en souviens-tu? (air des *Deux Edmond,* de Doche). — 207.

LE PRISONNIER. — Air de *la Balançoire* (de M. A. de Beauplan). — 208.

L'ANGE EXILÉ. — A soixante ans il ne faut pas remettre (air de Tourterelle, dans *le Diner de Madelon*). — 209.

LA VERTU DE LISETTE. — Air : Je loge au quatrième étage (du *Ménage de garçon;* paroles de J. Pain, musique de Bouffet). — 210.

LE VOYAGEUR. — Plus on est de fous, plus on rit (air de Fasquel, sur une chanson d'Armand Gouffé). — 211.

OCTAVIE. — Air de la valse des *Comédiens,* de Miller. — 212.

LE FILS DU PAPE. — Lison dormait dans la prairie (air de Dezède, dans l'opéra-comique de *Julie*). — 213.

MON ENTERREMENT. — Quand on ne dort pas la nuit (air de Grétry, dans *Lisbeth*); le ton est en *ré* majeur. — 214.

LE POËTE DE COUR. — Air de *la Treille de sincérité* (de Désaugiers). — 215.

COUPLET ÉCRIT SUR UN RECUEIL DE CHANSONS. — Air du vaudeville de *la Petite Gouvernante* (de Doche). — 216.

- LES TROUBADOURS. — Je commence à m'apercevoir (air de Dalayrac, dans *Alexis*). — 217.
- LES ESCLAVES GAULOIS. — Un soldat, par un coup funeste (air de Martini, dans *la Bataille d'Ivry*); le ton est en *fa* mineur. — 218.
- TREIZE A TABLE. — Air du vaudeville de *Préville et Taconnet* (de Darondeau); le ton est en *la* majeur. — 219.
- LAFAYETTE EN AMÉRIQUE. — A soixante ans il ne faut pas remettre (air de Tourterelle, dans *le Dîner de Madelon*). — 220
- MAUDIT PRINTEMPS. — C'est à mon maître en l'art de plaire (air de Boïeldieu, dans *l'Entrevue*). — 221.
- ——— Musique de Darondeau. — 221 *bis*.
- PSARA. — A soixante ans il ne faut pas remettre (air de Tourterelle, dans *le Dîner de Madelon*). — 222.
- LE VOYAGE IMAGINAIRE. — Muse des bois et des accords champêtres (romance de Doche). — 223.
- L'IN-OCTAVO ET L'IN-TRENTE-DEUX. — Air du *Carnaval* (de Béranger); musique de J. Meissonnier. — 224.
- COUPLETS SUR UN PRÉTENDU PORTRAIT DE MOI. — Je loge au quatrième étage (*le Ménage de garçon,* chanson de J. Pain, mise en musique par Bouffet). — 225.
- LE GRENIER. — Air du *Carnaval* (de Béranger), par J. Meissonnier. — 226.
- L'ÉCHELLE DE JACOB. — Ah! si madame me voyait (romance de Romagnési). — 227.
- LE CHAPEAU DE LA MARIÉE. — Air du *Pêcheur* (Béranger n'a pas indiqué de timbre pour cette chanson). — 228.
- LA MÉTEMPSYCOSE. — Air de *la Robe et les Bottes,* ou du vaudeville de *la Petite Gouvernante* (de Doche). — 229.
- LES PAUVRES AMOURS. — Jupiter, un jour en fureur (chanson de Dauvergne, sur des paroles de Séguier père); le ton est en *fa*. — 230.
- A M. GOHIER. — Air des *Chevilles de maître Adam* (chanson de Laborde) — 231.
- LE SACRE DE CHARLES LE SIMPLE. — Air du *Beau Tristan* (de M. A. de Beauplan). — 232.
- LE CONVOI DE DAVID. — Air de *Roland* (Méhul), le ton est en *si* ♭. — 233.
- ——— Musique de Choron sur le même timbre. — 233 *bis*..
- LES INFINIMENT PETITS. — Ainsi jadis un grand prophète (air de Chardini, dans *les Deux Panthéons*). — 234.
- LE CHASSEUR ET LA LAITIÈRE. — Je ne vous vois jamais rêveuse (air de Boïeldieu, dans *Ma tante Aurore*). — 235.
 - IR. — Air de *la Petite Gouvernante* (de Doche). — 236.

LES MISSIONNAIRES DE MONTROUGE. — Allez-vous-en, gens de la noce (chanson ancienne, air de Rameau). — 237.

COUPLETS SUR LA JOURNÉE DE WATERLOO. — Muse des bois et des accords champêtres (romance de Doche). — 238.

COUPLET ÉCRIT SUR L'ALBUM DE MADAME DE V.... — Air du *Carnaval* (de Béranger), par J. Meissonnier; Béranger n'a pas marqué d'air pour ce couplet. — 239.

ORAISON FUNÈBRE DE TURLUPIN. — Air : C'est à boire, à boire, à boire. — 240.

—— Air du *Comte Ory* (de Doche); le ton est en *si* ♭. — 240 *bis*.

A MADEMOISELLE ***. — Muse des bois et des accords champêtres (romance de Doche). — 241.

LES DEUX GRENADIERS. — Guide mes pas, ô Providence (air de Cherubini, dans *les Deux Journées*); le ton est en *fa*. — 242.

LE PÈLERINAGE DE LISETTE. — Babababalancez-vous donc (air de Tourterelle, dans le vaudeville de *la Ferme et du Château*). — 243.

—— Musique de Doche. — 243 *bis*.

ENCORE DES AMOURS. — Air de *Léonide* (Béranger n'a pas indiqué de timbre pour cette chanson). — 244.

LA MORT DU DIABLE. — Air de *Ninon chez madame de Sévigné* (de Berton). — 245.

LE PRISONNIER DE GUERRE. — Chante, chante, troubadour, chante (air de Romagnési); le ton est en *ré* majeur. — 246.

LE PAPE MUSULMAN. — Eh! ma mère, est-ce que j' sais ça (air de Beffron de Reigny, le cousin Jacques, dans l'opéra du *Club des Bonnes Gens*). — 247.

LE DAUPHIN. — Air du *Carnaval* (de Béranger), par Meissonnier. — 248.

LE PETIT HOMME ROUGE. — C'est le gros Thomas (air de la ronde de *Cadichon*, par Propiac). — 249.

LE MARIAGE DU PAPE. — Air du *Méléagre champenois* (*la Chasse*, ancienne contredanse). — 250.

LES BOHÉMIENS. — Mon père m'a donné un mari (ancienne chanson); le ton est en *mi* ♭. — 251.

LES SOUVENIRS DU PEUPLE. — Passez votre chemin, beau sire (ancienne chanson); le ton est en *si* ♭. — 252.

—— Air connu. — 252 *bis*.

LES NÈGRES ET LES MARIONNETTES. — Pégase est un cheval qui porte (air d'A. Piccini, dans *Arlequin musard*); le ton est en *si* ♭. — 253.

L'ANGE GARDIEN. — Jadis un célèbre empereur (Grétry, opéra comique de *Pierre le Grand*). — 254.

LA MOUCHE. — Je loge au quatrième étage (musique de Bouffet, sur le *Ménage de garçon*, de J. Pain). — 255.

LES LUTINS DE MONTLHÉRY. — Ce soir-là sous l'ombrage. — 256.

LA COMÈTE DE 1832. — A soixante ans, il ne faut pas remettre (air de Tourterelle, dans *le Dîner de Madelon*). — 257.

LE TOMBEAU DE MANUEL. — Te souviens-tu, disait un capitaine (air tiré des *Deux Edmond*, de Doche). — 258.

LE FEU DU PRISONNIER. — Air du vaudeville de *Préville et Taconnet* (de Darondeau). — 259.

MES JOURS GRAS. — Dis-moi donc, mon p'tit Hippolyte (chanson de Debraux). — 260.

LE 14 JUILLET. — A soixante ans, il ne faut pas remettre (air de Tourterelle, dans *le Dîner de Madelon*). — 261.

PASSEZ, JEUNES FILLES. — Air de *M. Robiquet* (Béranger n'a pas indiqué de timbre pour cette chanson. — 262.

LE CARDINAL ET LE CHANSONNIER. — Je vais bientôt quitter l'empire (air de Tourterelle, dans *les Filles à marier*. — 263.

COUPLET. — C'est le meilleur homme du monde (air de Philidor). — 264.

MON TOMBEAU. — Air d'*Aristippe* (opéra de Kreutzer). — 265.

LES DIX MILLE FRANCS. — Te souviens-tu, disait un capitaine (air arrangé par Debraux, et tiré du vaudeville des *Deux Edmond*, de Doche.) — 266.

—— Air du vaudeville de *Préville et Taconnet* (de Darondeau). — 266 *bis*.

LE JUIF ERRANT. — Air du *Chasseur rouge* (de M. A. de Beauplan. — 267.

—— Musique de M. Gounod. — 267 *bis*.

COUPLET. — Trouverez-vous un parlement? (air de Doche, dans *Molière à Lyon*). — 268.

LA FILLE DU PEUPLE. — Air d'*Aristippe* (opéra de Kreutzer). — 269.

LE CORDON, S'IL VOUS PLAÎT. — Air du vaudeville des *Scythes et des Amazones* (de Doche). — 270.

DENYS, MAÎTRE D'ÉCOLE. — Je vais bientôt quitter l'empire (air de Tourterelle, dans *les Filles à marier*). — 271.

LAIDEUR ET BEAUTÉ, — C'est à mon maître en l'art de (air de Boïeldieu, dans *l'Entrevue*). — 272.

LE VIEUX CAPORAL. — Air de *Ninon chez madame de Sévigné* (de Berton). — 273.

COUPLET AUX JEUNES GENS. — Un soir après mainte folie (Béranger n'a pas indiqué d'air.) — 274.

LE BONHEUR. — Musique de M. B*** (M. B*** c'est Béranger lui-même, voir l'Appendice). — 275.

COUPLET. — J'ai vu le Parnasse des dames (air de Doche, dans le vaudeville *Rien de trop*; Béranger n'a pas indiqué d'air). — 276.

LES CINQ ÉTAGES. — Dans cette maison à quinze ans, ou Daignez m'épargner le reste (air de Devienne, dans *les Visitandines*). — 277.

—— J'étais bon chasseur autrefois (air de Doche, dans *Florian*.) — 277 bis.

L'ALCHIMISTE. — Air de *la Bonne Vieille* (de Béranger), musique de Wilhem. — 278.

—— Air d'*Aristippe* (opéra de Kreutzer). — 278 bis.

CHANT FUNÉRAIRE. — Tendres échos, errants dans ces vallons (air de Gilles, employé dans le vaudeville de *la Somnambule*). — 279.

JEANNE LA ROUSSE. — Soir et matin sur la fougère (Villeneuve, chanson ancienne). — 280.

LES RELIQUES. — Donnez-vous la peine d'attendre. — 281.

LA NOSTALGIE. — Air du vaudeville de *la Petite Gouvernante* (de Doche). — 282.

MA NOURRICE. — Dodo, l'enfant do (air ancien, employé dans *Annette et Lubin*). — 283.

LES CONTREBANDIERS. — Cette chaumière-là vaut un palais. — 284.

A MES AMIS DEVENUS MINISTRES. — Air du vaudeville de *la Petite Gouvernante* (de Doche). — 285.

—— Musique de M. B*** (c'est peut-être encore Béranger). — 285 bis.

GOTON. — Air des *Cancans* (dans un vaudeville de Blanchard). — 286.

COLIBRI. — Garde à vous (air de *la Fiancée*, d'Auber). — 287.

ÉMILE DEBRAUX. — Te souviens-tu, disait un capitaine (air arrangé par Debraux, et tiré du vaudeville des *Deux Edmond* (de Doche). — 288.

LE PROVERBE. — Air du *Ménage de garçon* (chanson de J. Pain, mise en musique par Bouffet). — 289.

LES FEUX FOLLETS. — Faut l'oublier, disait Colette (romance de Romagnési). — 290.

HATONS-NOUS. — Ah! si madame me voyait (romance de Romagnési). — 291.

PONIATOWSKI. — Air des *Trois Couleurs* (de Vogel). — 292.

L'ÉCRIVAIN PUBLIC. — Air du vaudeville de *la Petite Gouvernante* (de Doche). — 293.

A M. DE CHATEAUBRIAND. — Air de la valse des *Comédiens* (de Miller). — 294.

CONSEIL AUX BELGES. — Air du vaudeville de *la Petite Gouvernante* (de Doche). — 295.

LE REFUS. — Le premier du mois de janvier (chanson de Laujon). — 296.

LA RESTAURATION DE LA CHANSON. — J'arrive à pied de ma province (air de Vimeux). — 297.

SOUVENIR D'ENFANCE. — Air de la valse des *Comédiens* (de Miller). — 298.

LE VIEUX VAGABOND. — Guide mes pas, ô Providence (air de Cherubini, dans *les Deux Journées*). — 299.

COUPLETS AUX HABITANTS DE L'ÎLE DE FRANCE. — Tendres échos errants dans ces vallons (air de Gilles, employé dans le vaudeville de *la Somnambule*). — 300.

CINQUANTE ANS. — Air du *Partage de la richesse* (de Doche, dans *Fanchon la Vielleuse*); Béranger n'avait pas indiqué de timbre pour cette chanson. — 301.

JACQUES. — Air de *Jeannot et Colin*. — 302.

LES ORANGS-OUTANGS. — Air de Calpigi. Salieri (dans *Tarare*). — 303.

LES FOUS. — Ce magistrat irréprochable (air de Wicht. — 304.

LE SUICIDE. — Air d'*Agéline* (de Wilhem). — 305.

LE MÉNÉTRIER DE MEUDON. — Air de la contredanse des *Petits Pâtés* (air employé dans le vaudeville *de Piron à Beaune*). — 306.

JEAN DE PARIS. — Cette chaumière-là vaut un palais. — 307.

PRÉDICTION DE NOSTRADAMUS. — Air des *Trois Couleurs* (de Vogel). — 308.

PASSY. — Dis-moi, soldat, dis-moi, t'en souviens-tu (air tiré du vaudeville des *Deux Edmond*, de Doche). — 309.

LE VIN DE CHYPRE. — Air du vaudeville de *Préville et Taconnet* (de Darondeau). — 310.

LES QUATRE AGES HISTORIQUES. — A soixante ans il ne faut pas remettre (air de Tourterelle, dans *le Diner de Madelon*). — 311

LA PAUVRE FEMME. — Air du vaudeville de *Décence*. — 312.

―――― Air d'*Aristippe* (opéra de Kreutzer). — 312 *bis*.

―――― Air de *M. Gaubert*. — 312 *ter*.

LES TOMBEAUX DE JUILLET. — Air de la valse des *Comédiens* (de Miller). — 313.

ADIEU, CHANSONS. — Air d'*Agéline* (de Wilhem). — 314.

CHANSONS PUBLIÉES EN 1827.

LE COQ. — Air : *Madelon s'en fut à Rome*. — 315.

LE GRILLON. — Air de *Jeannot et Colin*. — 316.

―――― Air noúveau (de Frédéric Bérat). — 316 *bis*.

LES ÉCHOS. — Air du vaudeville de *la Servante justifiée* (d'A. Piccini). — 317.

L'ORPHÉON. — Air nouveau (de Laurent de Rillé). — 318.

LES PIGEONS DE LA BOURSE. — Air de *l'Entrevue*. — 319.

LE BAPTÊME DE VOLTAIRE. — Les cloches du monastère (air de Gatayes; carillon employé pour une chanson de Gentil). — 320.

CLAIRE. — Air de *Lantara*. — 321.

LE DÉLUGE. — Air des *Trois Couleurs*. — 322.

LES ESCARGOTS. — Air : *G'nia que Paris* (de Darondeau, dans *les Poëtes sans souci*). — 323.

MA GAIETÉ. — Air nouveau (de Frédéric Bérat). — 324.

CHANSONS POSTHUMES.

PLUS DE VERS. — Muse des bois et des accords champêtres (romance de Doche). — 325.

UN ANGE. — Air de *l'Entrevue* (de Doche). — 326.

LE PHÉNIX. — Air à faire. — 327.

LES CHANSONNETTES. — Ainsi jadis un grand prophète (air de Chardini, dans *les Deux Panthéons*). — 328.

LES FOURMIS. — Air de *la Petite Cendrillon* (de Nicolo). — 329.

LE BAPTÊME. — Air à faire. — 330.

L'ÉGYPTIENNE. — Air à faire. — 331.

DE PROFUNDIS. — Air des *Amazones* (de Doche). — 332.

LA PRISONNIÈRE. — Elle aime à rire, elle aime à boire (chanson ancienne). — 333.

ADIEU, PARIS. — Air de *Ninon chez madame de Sévigné* (de Berton). — 334.

MON JARDIN. — Je l'ai planté, je l'ai vu naître (de J.-J. Rousseau). — 335.

LE CHEVAL ARABE. — Air d'*Abadie*. — 336.

LA ROSE ET LE TONNERRE. — Air à faire. — 337.

AU GALOP. — Air de *la Légère* (contredanse). — 338.

ASCENSION. — C'est à mon maître en l'art de plaire (air de Boïeldieu, dans *l'Entrevue*). — 339.

L'AIGLE ET L'ÉTOILE. — Jeunes beautés, vous à qui la nature (air de Doche dans la *Petite Coquette*). — 340.

SAINTE-HÉLÈNE. — Air de *la Petite Gouvernante* (de Doche). — 341.

LA LEÇON D'HISTOIRE. — Air du ballet des *Pierrots* (vieil air usité chez les chansonniers). — 342.

IL N'EST PAS MORT. — Air des *Trois Couleurs* (de Vogel). — 343.

MADAME MÈRE. — Air à faire. — 344.

DIX-NEUF AOUT. — J'ai vu partout dans mes voyages (de Louis Jadin dans *le Jaloux malgré lui*). — 345.

LES OISEAUX DE LA GRENADIÈRE. — Air à faire. — 346.

LE MATELOT BRETON. — Air du ballet des *Pierrots* (ancien air usité chez les chansonniers). — 347.

DAME MÉTAPHYSIQUE. — Passez, jeunes filles, passez (de Robiquet). — 348.

PETIT BONHOMME. — Dis-moi donc, mon petit Hippolyte (d'Émile Debraux). — 349.

LE TAMBOUR-MAJOR. — Air du *Partage de la richesse* (de Doche, dans *Fanchon la Vielleuse*). — 350.

L'OFFICIER. — Air de *la Pipe de tabac* (de Gaveaux). — 351.

UNE IDÉE. — Avec les jeux dans le village (Mme *** de Bordeaux; air employé dans *les Amours d'été*). — 352.

LA COURONNE RETROUVÉE. — Air à faire. — 353.

JE SUIS MÉNÉTRIER. — Ah! ma mère, est-c' que j' sais ça? (du cousin Jacques, dans *le Club des Bonnes Gens*). — 354.

LES AILES. — Air du ballet des *Pierrots* (ancien air usité chez les chansonniers). — 355.

LE CHASSEUR. — La jeune Iris dans un bocage (Gillier, chanson de Gallais). — 356.

LA RIVIÈRE. — C'est à mon maître en l'art de plaire (air de Boïeldieu, dans *l'Entrevue*). — 357.

LA SIRÈNE. — Air à faire. — 358.

LES BOIS. — Air de *Lantara* (de Doche). — 359.

LE MERLE. — Air à faire. — 360.

LA JEUNE FILLE. — Nos plaisirs sont légers, mais ils sont sans alarmes (de Julie Candeille). — 361.

LES GAGES. — Ainsi jadis un grand prophète (air de Chardini, dans *les Deux Panthéons*). — 362.

LA TOURTERELLE ET LE PAPILLON. — Air à faire. — 363.

LA GUERRE. — Avec les jeux dans le village. — 364.

GUTENBERG. — Air du vaudeville de *la Petite Gouvernante* (de Doche). — 365.

LES VENDANGES. — Dois-je encor chanter tes charmes (romance de Bianchi). — 366.

L'ARGENT. — Attendez-moi sous l'orme (de Lulli). — 367.

PANTHÉISME. — Air de *la Pipe de tabac* (de Gaveaux). — 368.

AVIS. — Ce magistrat irréprochable (de Wicht, dans *Monsieur Guillaume*). — 369.

LA PLUIE. — Que ne suis-je la fougère (de J.-J. Rousseau). — 370.

RETOUR A PARIS. — Air de *la République*. — 371.

LES GRANDS PROJETS. — O Fontenay, qu'embellissent les roses (romance de Doche). — 372.

LA FILLE DU DIABLE. — Air du ballet des *Pierrots* (vieil air des chansonniers). — 373.

LES VOYAGES. — Ce magistrat irréprochable (de Wicht, dans *Monsieur Guillaume*). — 374.

LE SAINT. — Un petit capucin. — 375.

LES VIOLETTES. — Mes chers enfants, point de louange (de Rameau). — 376.

LA PAQUERETTE ET L'ÉTOILE. — Je l'ai planté, je l'ai vu naître (de J.-J. Rousseau. — 377.

L'APÔTRE. — Air à faire. — 378.

MES CRAINTES. — Ainsi jadis un grand prophète (de Chardini, dans *les Deux Panthéons*). — 379.

LA FÉE AUX RIMES. — Air à faire. — 380.

LE POSTILLON. — Air des *Amazones* (de Doche). — 381.

LES DÉFAUTS. — Faut d' la vertu, pas trop n'en faut (de Dezède, dans *l'Erreur d'un moment*). — 382.

LE ROSIER. — Air à faire. — 383.

L'OISEAU-FANTÔME. — Air à faire. — 384.

MON CARNAVAL. — Ainsi jadis un grand prophète (de Chardini, dans *les Deux Panthéons*). — 385.

LEÇON DE LECTURE. — Air à faire. — 386.

NOTRE GLOBE. — Air du vaudeville de *la Partie carrée* (de Doche). — 387.

LE DIEU JEAN. — Toto Carabo (air ancien). — 388.

SAINT NAPOLÉON. — Déjà la nuit, de ses voiles épais. — 389. — (Voir *Tendres échos*.)

LE JONGLEUR. — Soir et matin sur la fougère (de J.-J. Rousseau). — 390.

LE PACTOLE. — Air à faire. — 391.

CHACUN SON GOUT. — Il est certain qu'un jour de l'autre mois (Blaise, chanson de Sauvigny). — 392.

L'OLYMPE RESSUSCITÉ. — Je regardais Madelinette (de Doche, dans *le Poëte satirique*). — 393.

LES PAPILLONS. — Air à faire. — 394.

LA DERNIÈRE FÉE. — Air d'*Agéline* (de Wilhem). — 395.

LE SAVANT. — Air à faire. — 396.

PLUS D'OISEAUX. — Ainsi jadis un grand prophète (de Chardini, dans *les Deux Panthéons*). — 397.

MON OMBRE. — J'étais bon chasseur autrefois (de Doche, dans *Florian*). — 398.

LA COLOMBE. — Air du vaudeville des *Visitandines*. — 399.

MA CANNE. — Air à faire. — 400.

LES TAMBOURS. — Faut d' la vertu, pas trop n'en faut (de Dezède, dans *l'Erreur d'un moment*. — 401.

HISTOIRE D'UNE IDÉE. — Air de *la Rosière de Salency* (de Pezay). — 402.

LES BÉNÉDICTIONS. — Tendres échos errants dans ces vallons. — 403

ENFER ET DIABLE. — Ce magistrat irréprochable (de Wicht, dans *Monsieur Guillaume*). — 404.

RÊVE DE NOS JEUNES FILLES. — Douce amitié, sagesse aimable (du cousin Jacques). — 405.

LE CORPS ET L'AME. — Air à faire. — 406.

LA NOURRICE. — Dans les prisons de Nantes. — 407.

LE SEPTUAGÉNAIRE. — Lison dormait dans un bocage (de Dezède, dans l'opéra-comique de *Julie*). — 408.

MES FLEURS. — Charmant ruisseau, le gazon de tes rives (romance de Domnich. — 409.

L'AVENIR DES BEAUX ESPRITS. — C'est à mon maître en l'art de plaire air de Boïeldieu, dans *l'Entrevue*). — 410.

LA PRÉDICTION. — Air à faire. — 411.

L'OR. — Dodo, l'enfant do (ancien air employé dans *Annette et Lubin*). — 412.

LA MAÎTRESSE DU ROI. — Lison dormait dans un bocage (de Dezède, dans l'opéra-comique de *Julie*). — 413.

LE CHAPELET DU BONHOMME. — On dit partout que je suis bête. — 414.

LE PREMIER PAPILLON. — Air à faire. — 415.

ADIEU. — Te souviens-tu, disait un capitaine (air tiré du vaudeville des *Deux Edmond*, de Doche). — 416.

—— Air nouveau (d'Abadie). — 416 *bis*.

TABLE DES AIRS.

TIMBRES.	Nos.
A coups d' pied, à coups d' poing.	
Pour les Boxeurs ou l'Anglomane....	42
— les Clefs du Paradis...........	117
— la Marquise de Pretintaille....	152
Adieux de Marie Stuart. *Musique de B. Wilhem*..................	52
Agéline (air d'), *de B. Wilhem*.	
Pour le Tailleur et la Fée........	190
— le Suicide...................	305
— Adieu, chansons..............	314
Ah! ah! qu'elle est bien!.............	43
Ah! le bel oiseau, maman.............	35
Ah! que de chagrins dans la vie........	135
Ah! s'il passait un chevalier. *Musique de M. Karr*....................	66
Ah! si madame me voyait!	
Pour l'Échelle de Jacob............	227
— Hatons-nous.................	291
Ainsi jadis un grand prophète.	
Pour le Docteur et ses malades......	69
— les Infiniment petits..........	234
A la façon de Barbari.................	148
Alleluia...........................	14
Allez-vous-en, gens de la noce.	
our l'Age Futur.................	23
— l'Habit de Cour...............	77
— les Missionnaires de Montrouge.	237
A ma Margot du bas en haut...........	126
Amazones (air des).................	93
A mes amis devenus ministres. *Musique de M. B*...................	285 bis.
Amis, dépouillons nos pommiers........	92
Amis, voici la riante semaine. *Musique de M. J. Meissonnier*...............	177
Aristippe (air d').	
Pour ma Lampe..................	149
(*Voyez aussi n° 149 bis.*)	
— mon Tombeau.................	265
— la Fille du Peuple............	269
— l'Alchimiste................	278 bis.
— la Pauvre femme.............	312 bis.

TIMBRES.	Nos.
Arlequin cruello (air d')...............	65
A soixante ans il ne faut pas remettre.	
Pour l'Épée de Damoclès..........	194
— l'Ange exilé..................	209
— Lafayette en Amérique........	220
— Psara.......................	222
— la Comète de 1832............	257
— le 14 Juillet.................	261
— les Quatre Ages historiques....	311
Attendez-moi sous l'orme........	81
Aveugle (l') de Bagnolet. *Musique de M. Auguste Andrade*.........	122 bis.
Ba ba ba baiancez-vous donc...........	243
(*Voyez aussi n° 243 bis.*)	
Balançoire (air de la). *Musique de M. Amédée de Beauplan*..............	208
Ballet des pierrots (air du).	
Pour a Antoine Arnault............	70
— le Prince de Navarre..........	123
— la Mort subite................	124
— les Étoiles qui filent..........	145
— Dénonciation en forme d'Impromptu.	171
Bastringue (air du).................	121
Beaucoup d'amour. *Mus. de B. Wilhem*...	41
Beau Tristan (air du). *Musique de M. Amédée de Beauplan*..............	232
Bélisaire (air de la romance de).........	132
(*Voyez aussi n° 132 bis.*)	
Boira qui voudra, larirette............	24
Bonheur (le). *Musique de M. B*.........	275
Bonjour, mon ami Vincent.	
Pour le Juge de Charenton.........	94
— les Révérends pères...........	139
— la Messe du Saint-Esprit.......	165
Bon vieillard (le). *Musique de M. Bruguière*......................	119 bis.
Bon voyage, cher Dumolet.............	45
Bonne aventure......................	5

TABLE DES AIRS.

TIMBRES.	Nos.
Bonne vieille (la). *Mus. de B. Wilhem*...	105
Idem. *Musique de M. E. Bruguière*....	105 *ter.*
Bonne vieille (air de la). *Musique de B. Wilhem.*	
Pour LE CACHET OU LETTRE A SOPHIE..	203
— L'ALCHIMISTE.................	278
(Voyez aussi n° 278 *bis.*)	
Bossus (air des).....................	9
Brennus (le). *Musique de B. Wilhem*....	116
Bruit (le) des roulettes gâte tout.	
Pour LA MORT DE CHARLEMAGNE.......	133
— LE TOURNEBROCHE...............	188
Calpigi (air de).	
Pour LA SAINTE-ALLIANCE BARBARESQUE...................	99
— NABUCHODONOSOR...............	164
— LES ORANGS-OUTANGS...........	303
Cancans (air des)....................	286
Car c'est une bouteille................	79
Carnaval (air du). *Musique de M. A. Meissonnier.*	
Pour L'IN-OCTAVO ET L'IN-TRENTE-DEUX.	224
— LE GRENIER..................	226
— COUPLET ÉCRIT SUR L'ALBUM DE MADAME AMÉDÉE DE V...........	239
— LE DAUPHIN..................	248
Catacoua (air de la).	
Pour TRINQUONS...................	48
— LE BOUQUET..................	56
— A MON AMI DÉSAUGIERS.........	60
— LA MORT DU ROI CHRISTOPHE......	155
Ce jour-là sous son ombrage.	
Pour PLUS DE POLITIQUE............	78
— LES LUTINS DE MONTLHÉRY.......	256
Ce magistrat irréprochable.	
Pour PRIÈRE D'UN ÉPICURIEN.........	49
— TRAITÉ DE POLITIQUE...........	75
— LE TEMPS....................	147
— LES FOUS....................	304
Ce n'est plus Lisette. *Musique de M. Amédée de Beauplan*................	87 *bis.*
C'est à boire, à boire................	240
(Voyez aussi n° 240 *bis.*)	
C'est à mon maître en l'art de plaire.	
Pour LES ROSSIGNOLS...............	142
— MAUDIT PRINTEMPS.............	221
— LAIDEUR ET BEAUTÉ............	272
C'est l'amour, l'amour, l'amour.	
Pour L'ORAGE....................	161
— NOUVEL ORDRE DU JOUR.........	167

TIMBRES	Nos.
C'est le gros Thomas.	
Pour MADAME GRÉGOIRE............	17
— LE PETIT HOMME ROUGE.........	249
C'est le meilleur homme du monde.	
Pour LA PETITE FÉE................	110
— COUPLET.....................	264
C'est un lan la, landerirette.	
Pour LES BILLETS D'ENTERREMENT......	62
— LE VIEUX MÉNÉTRIER...........	83
— ADIEU A DES AMIS..............	111
C'est une bouteille...................	79
Cette chaumière-là vaut un palais.	
Pour LES CONTREBANDIERS...........	284
— JEAN DE PARIS................	307
Champ d'asile (le). *Musique de M. Galayes*.....................	132 *bis.*
Chante, chante, troubadour, chante. *Musique de M. A. Romagnési*.........	246
Chantons *lætamini*..................	173
Charles VII. *Musique de B. Wilhem*......	18
Chasseur rouge (air du). *Musique de M. Amédée de Beauplan*..........	267
Chevilles de Maître-Adam (air du vaud. des).	
Pour LE COMMENCEMENT DU VOYAGE....	31
— MON CARNAVAL..............	177 *bis.*
— A. M. GOHIER.................	231
Cinquante écus (les). *Musique de M. Amédée de Beauplan*.............	125 *bis.*
Codaqui (air de la).	
Voyez Bonjour, mon ami Vincent.	
Comédiens (air des).	
Pour LA CANTHARIDE OU LE PHILTRE....	187
— OCTAVIE.....................	212
— A M. DE CHATEAUBRIAND........	294
— SOUVENIRS D'ENFANCE..........	298
— LES TOMBEAUX DE JUILLET.......	313
Comte Ory (air du)................	240 *bis.*
Contentons-nous d'une simple bouteille.	
Pour LE VIEUX CÉLIBATAIRE.........	24
— LE BON VIEILLARD.............	119
(Voyez aussi n° 119 *bis.*)	
Contredanse de la rosière (air de la).....	30
Contredanse des petits pâtés (air de la)...	306
Convoi (le) de David. *Mus. de Choron.*	233 *bis.*
Daignez m'épargner le reste.	
Pour LES DEUX COUSINS............	159
— LE CONTRAT DE MARIAGE........	198
Dans cette maison à quinze ans........	277
(Voyez aussi n° 277 *bis.*)	

TABLE DES AIRS.

TIMBRES.	Nos.
Décence (air de).	
Pour MES CHEVEUX........	19
— MON HABIT............	97
(Voyez aussi n° 97 bis.)	
— LA PAUVRE FEMME........	312
(Voyez aussi nos 312 bis et ter.)	
Deux Edmond (air des)...........	44
Deux saisons règlent toutes choses.....	40
Dieu des bonnes gens (air du)......	137
Dieu! quel essaim de jeunes filles! Musique de M. Ropicquet........	262
Dis-moi donc, mon petit Hippolyte.....	260
Dis-moi, soldat, t'en souviens-tu?	
Pour LE CHANT DU COSAQUE........	199
— LA FUITE DE L'AMOUR.........	205
— LE VIEUX SERGENT..........	207
— LE TOMBEAU DE MANUEL.......	258
— LES DIX MILLE FRANCS.......	266
(Voyez aussi n° 266 bis.)	
— ÉMILE DEBRAUX............	288
— PASSY.................	309
Do do, l'enfant do...............	283
Donnez-vous la peine d'attendre.......	281
Échos des bois errants dans ces vallons...	279
Eh! gai, gai, gai, mon officier.........	168
Eh! le cœur à la danse.	
Pour LE CÉLIBATAIRE...........	47
— LA BOUQUETIÈRE ET LE CROQUE-MORT...............	109
— LES MISSIONNAIRES.........	130
Eh! lon lan la, landerirette.........	57
Eh! ma mère, est-ce que j' sais ça?.....	247
Eh! non, non, non, vous n'êtes pas Ninette.	87
(Voyez aussi n° 87 bis.)	
Eh! qu'est-ce que cela m' fait à moi?	
Pour LA CENSURE.............	40
— LE VOISIN..............	59
Eh quoi! vous sommeillez encore........	34
Eh! vogue la galère.............	111
Elle aime à rire, elle aime à boire.	
Pour LES PARQUES.............	53
— LE VIEUX DRAPEAU.........	151
Enfants (les) de la France. Musique de M. Amédée de Beauplan.....	140 bis.
En revenant de Bâle en Suisse.........	8
Entrevue (air de l'), par M. Doche.......	84
Ermite, bon ermite.	
Pour LES INFIDÉLITÉS DE LISETTE......	50
— L'EXILÉ...............	108

TIMBRES.	Nos.
Exilé (l'). Romance à deux voix, musique de M. A. Romagnési.........	108 bis.
Farira dondaine gai (la).	
Pour LA MUSIQUE.............	32
— LE SCANDALE.............	68
Faut d' la vertu, pas trop n'en faut.	
Pour REQUÊTE PRÉSENTÉE PAR LES CHIENS DE QUALITÉ.............	39
— COMPLAINTE D'UNE DE CES DEMOISELLES.............	86
— LES CAPUCINS.............	104
— LE VENTRU DE 1819.........	134
— L'EAU BÉNITE.............	183
Faut l'oublier, disait Colette.........	290
Fête des bonnes gens (la)...........	55
Fi des coquettes maniérées. Mus. de Karr.	73
Fleuve d'oubli (le)...............	72
Fournissez un canal au ruisseau........	2
Gai, gai, marions-nous.............	26
Garde à vous, avançons en silence (de la Fiancée)...............	287
Guide mes pas, ô Providence!	
Pour LES DEUX GRENADIERS........	241
— LE VIEUX VAGABOND.........	299
Halte-là, la garde royale est là.	
Pour HALTE-LA!.............	143
— LA GARDE NATIONALE.........	166
— LA MUSE EN FUITE.........	170
Hirondelles (les). Musique de M. Amédée de Beauplan.............	201 bis.
Hiver (l') redoublant ses ravages........	84
Il est toujours le même.............	13
Il faut que l'on file doux...........	118 bis.
Jacques (air de).	
Voyez Jeannot et Colin (air de)....	301
Jadis un célèbre empereur............	254
J'ai vu le Parnasse des dames.........	276
J'ai vu partout dans mes voyages.	
Pour LES ROMANS.............	74
— LA COURONNE DE BLUETS........	193
(Voyez aussi n° 193 bis.)	
J'arrive à pied de province...........	297
Jeannette. Musique de Karr...........	73
Jeannot et Colin (air de)	
Pour JACQUES...............	302
— LE GRILLON.............	316
(Voyez aussi n° 316 bis.)	

TABLE DES AIRS.

TIMBRES.	Nos.
Je commence à m'apercevoir.	
Pour LES ADIEUX A LA GLOIRE........	158
— LES TROUBADOURS...............	217
Je disais aux fils d'Épicure. *Musique de B. Wilhem*......................	7
Je loge au quatrième étage.	
Pour LA VERTU DE LISETTE...........	210
— COUPLET SUR UN PRÉTENDU PORTRAIT DE MOI...................	225
— LA MOUCHE....................	255
Je ne sois plus ce que je veux..........	180
Je ne vous vois jamais rêveuse..........	235
Je regardais Madelinette...............	197
J'étais bon chasseur autrefois.	
Pour COUPLETS A MA FILLEULE........	107
— LA COURONNE..................	129
— LA BONNE MAMAN....	196
— LES CINQ ÉTAGES..............	277 bis
Je vais bientôt quitter l'empire.	
Pour LE VIN ET LA COQUETTE..........	98
— L'INDÉPENDANT..................	103
— LE TREMBLEUR..................	183
— L'AGENT PROVOCATEUR...........	176
— LE CARDINAL ET LE CHANSONNIER.	263
— DENYS MAITRE D'ÉCOLE...........	271
Je vais combattre, Agnès l'ordonne.......	18
J'ons un curé patriote.	
Pour LE SÉNATEUR...................	3
— LE BON FRANÇAIS...............	36
— MONSIEUR JUDAS.................	112
— LE VENTRU DE 1818...........	128
Joyeux enfants, vous que Bacchus rassemble......................	119 bis
Juif errant (le). *Musique de M. Amédée de Beauplan*.............	267
Jupiter un jour en fureur...............	230
Lantara (air de). *par M. Doche*	
Pour LE PRINTEMPS ET L'AUTOMNE.....	40
— QU'ELLE EST JOLIE !.............	120
Légère (air de la)............	131
Le Grillon. *Air nouveau de Frédéric Bérat*......................	316 bis
Léonide (air de).......................	244
Les Cloches du monastère...............	320
Le vois-tu bien là-bas, là-bas ?..........	275
Lison dormait dans la prairie...........	213
Louis XI. *Musique de M. Amédée de Beauplan*......................	157 bis

TIMBRES.	Nos.
Ma belle est la belle des belles..........	154
Ma commère, quand je danse............	27
Madelon s'en fut à Rome, tonderontaine, tonderonton....................	315
Même air, avec accompagnement de piano à 2 et à 3 voix, page 278	
Ma gaîté. *Air nouveau de Fréd. Bérat*.....	324
Ma lampe. *Musique de M. Guichard Printemps*.....................	149 bis
Malgré la voix de la sagesse.............	41
Ma nacelle. *Musique de M. Panseron*...	111 bis
Marmotte (la) a mal au pied.	
Pour UN TOUR DE MAROTTE............	28
— LES MARIONNETTES..............	67
Martin est un fort beau garçon...........	125
Ma tante Urlurette.....................	58
Maudit printemps. *Musique de M. Darondeau*.....................	221 bis
Mauvaises têtes (air des)..............	189
Méléagre champenois (air du)...........	250
Ménage du garçon (air du.)	
Pour LA MAISON DE SANTÉ...........	195
— LE PROVERBE..................	289
Mirliton (air du)......................	38
Monaco (air de la)....................	25
Mon amour était pour Marie............	95
Mon carnaval. *Musique de M. J. Meissonnier*........................	77
Mon habit, *voyez* Décence (air de).	
Mon habit, *musique de M. Gaubert*....	97 bis
Pour LA PAUVRE FEMME...........	312 ter
Mon père était pot...................	92 bis
Mon pèr' m'a donné un mari............	251
Mon système est d'aimer le bon vin......	60
Muse des bois et des accords champêtres.	
Pour LA BONNE VIEILLE...........	105 bis
— LE CINQ MAI...................	162
— ADIEUX A LA CAMPAGNE.........	172
— LE MALADE...................	193
— LE VOYAGE IMAGINAIRE.........	223
— COUPLETS SUR LA JOURNÉE DE WATERLOO......................	238
— A MADEMOISELLE ***............	241
Ninon chez madame de Sévigné.	
Pour LE VILAIN...................	82
— L'ÉPITAPHE DE MA MUSE.........	179
— LA MORT DU DIABLE............	245
— LE VIEUX CAPORAL.............	273
Nom d'un chien, j'veux t'être épicurien....	76

TABLE DES AIRS. 341

TIMBRES.	Nos.
Octavie (air d').	
Voyez Comédiens (air des).	
Oiseaux (les). *Musique de M. Maurice.*	84 *bis.*
On dit partout que je suis bête..........	186
Où s'en vont ces gais bergers?..........	204
Pan, pan, pan.......................	46
Parny n'est plus. *Musique de B. Wilhem...*	7
Partage de la richesse (cc).	
Pour L'ANNIVERSAIRE................	206
— CINQUANTE ANS..................	301
Partie carrée (air du vaudeville de la).	
Pour LE COIN DE L'AMITIÉ.............	22
— LE DIEU DES BONNES GENS........	113
Passez, jeunes filles. *Musique de M. Ropicquet.*	262
Passez votre chemin, beau sire........	252
(Voyez aussi n° 252 *bis.*)	
Pauvre femme (la). *Musique de M. Gaubert.*....................... 312 *ter.*	
Pêcheur (air du).....................	228
Pégase est un cheval qui porte..........	253
Pèlerinage (le) de Lisette. *Musique de M. Doche.*................ 243 *bis.*	
Petite Cendrillon (air de la)............	51
Petite Gouvernante (air du vaudeville de la), *ou* air de la Robe et des Bottes *et* de la République.	
Pour MA RÉPUBLIQUE.................	90
— MON PETIT COIN.................	101
— LES CARTES OU L'HOROSCOPE.....	136
— LE CENSEUR....................	185
— LA DÉESSE....................	191
— COUPLET ÉCRIT SUR UN RECUEIL DE CHANSONS.....................	216
— LA MÉTEMPSYCOSE................	229
— BONSOIR.......................	236
— LA NOSTALGIE...................	282
— A MES AMIS DEVENUS MINISTRES...	285
(Voyez aussi n° 285 *bis.*)	
— L'ÉCRIVAIN PUBLIC..............	293
— CONSEIL AUX BELGES.............	295
Petit mot pour rire (le)................	146
Pierre le Grand (air de)............ 116 *bis.*	
Pierrot sur le bord d'un ruisseau.......	160
Pipe de tabac (air de la)...............	61
Plus on est de fous, plus on rit.........	211
Premier (le) du mois de janvier.........	296
Première ronde du départ pour Saint-Malo (air de la).................	20

TIMBRES.	Nos.
Préville et Taconnet (air du vaudeville de).	
Pour PRÉFACE.....................	169
— LE PIGEON MESSAGER.............	182
— TREIZE A TABLE.................	219
— LE FEU DU PRISONNIER...........	259
— LES DIX MILLE FRANCS........ 266 *bis.*	
— LE VIN DE CHYPRE...............	310
Printemps et l'Automne (air du).......	10
Prisonnière (la) et le Chevalier. *Musique de Karr.*.....................	66
Quand des ans la fleur printanière.......	184
Quand les bœufs vont deux à deux.......	91
Quand on ne dort pas de la nuit.........	214
Quand un tendron vient en ces lieux.....	1
Qu'elle est jolie! *Musique de M. Guichard Printemps.*............... 120 *bis.*	
Que ne suis-je la fougère?............	29
Qu'est-ce que ça m' fait à moi?	
Pour LA CENSURE..................	40
— LE VOISIN.....................	59
Rassurez-vous, ma mie................	100
République (air de la). *Voyez* Petite Gouvernante (vaudeville de la).	
Retour (le) dans la patrie. *Musique de M. Laflèche.*................ 127 *bis.*	
Robe et des bottes (air de la). *Voyez* Petite Gouvernante (vaudeville de la).	
Roi Dagobert (air du)...............	89
Roland (air de). *Musique de Méhul......*	233
(Voyez aussi n° 233 *bis.*)	
Romance de Bélisaire (air de la)........	132
Romance de Joseph (air de la).........	201
(Voyez aussi n° 201 *bis.*)	
Ronde de la Ferme et le Château (air de la).........................	122
Ronde du camp de Grandpré (air de la)...	6
Roger Bontemps. *Musique de M. Amédée de Beauplan....* 6 *bis.*	
Rosette. *Musique de M. Amédée de Beauplan*......................	138
— — *M. Guichard Printemps.* 138 *bis.*	
— — *M. Charles Maurice....* 138 *ter.*	
Rossignols (les). *Musique de M. Amédée de Beauplan.*................ 142 *bis.*	
Sabotière (air de la)..................	156
Sans un petit brin d'amour............	157
(Voyez aussi n° 157 *bis.*)	

TABLE DES AIRS.

TIMBRES.	Nos.
Scythes et des Amazones (air du vaudeville des)........................	93
Pour mon Ame......................	93
— Le Cordon, s'il vous plait......	270
Sens devant derrière, sens dessus dessous.	71
Sentinelle (air de la)..................	178
Signora malade (la)...................	115
Si j'étais petit oiseau. *Musique de B. Wilhem*............................	118
Soir et matin sur la fougère............	280
Sorcier (air du)......................	200
Souvenirs (les) du peuple........... 252 *bis*.	
Suzon sortant de son village............	127
Taconnet (air de).	
Voyez Préville et Taconnet.	
Tendres échos errants dans ces vallons...	300
T'en souviens-tu ?	
Voyez Dis-moi, soldat, t'en souviens-tu ?	
Tonton, tontaine, tonton.	
Pour la double Chasse..............	63
— La Chasse......................	174
Toto carabo...........................	12
Tout ça passe en même temps...........	64
Toutes les complaintes (air de)..........	163
Tout le long de la rivière.	
Pour l'Académie et le Caveau.......	4
— Deo gratias d'un Épicurien......	16
— Les Gourmands.................	33
— Le Bon Dieu...................	150
Tra la la la, l'Amour est là.............	15
Treille de sincérité (air de la).	
Pour les deux Sœurs de charité.....	85
— L'Enfant de bonne maison.......	144
— Ma Guérison...................	175
— Les Conseils de Lise...........	181
— Le Poète de cour...............	215
Trois couleurs (air des).	
Pour Poniatowski...................	292
— Prédiction de Nostradamus.....	208
— Le Déluge....................	312
Trois cousines (air des)................	96
Trouverez-vous un parlement ?..........	268
Turenne (air du vaudeville de).........	140

TIMBRES.	Nos.
Un chanoine de l'Auxerrois.............	54
Une fille est un oiseau.	
Pour la Mère aveugle..............	11
— L'Hiver......................	88
Un soldat par un coup funeste...........	218
Un soir, après mainte folie.............	274
Vaudeville d'Arlequin cruello...........	65
Vaudeville de Décence.	
Voyez Décence.	
Vaudeville de la Garde nationale........	141
Vaudeville de la Partie carrée.	
Voyez Partie carrée.	
Vaudeville de la petite Gouvernante.	
Voyez Petite Gouvernante.	
Vaudeville de Préville et Taconnet.	
Voyez Préville et Taconnet.	
Vaudeville des Chevilles de Maître-Adam.	31
Vaudeville des Scythes et des Amazones.	
Voyez Scythes et Amazones.	
Vaudeville des deux Edmond............	44
Vaudeville de Turenne.................	140
Vendanges (les). *Musique de M****.... 160 *bis*.	
Verdrillon, verdrillette.................	202
Vivandière (la). *Musique de B. Wilhem*..	106
Vive le vin de Ramponneau.............	37
Vous vieillirez, ô ma belle maîtresse !....	103
(*Voyez* aussi nos 105 *bis* et *ter*.)	
Zon, ma Lisette, zon, ma Lison.........	102
Entrevue (air de l')...................	319
G'nia que Paris......................	323
Hirondelles (les). *Musique de Laurent de Rillé*........................ 201 *ter*.	
Juif errant (le). *Musique de Gounod*... 267 *bis*.	
Lantara (air de).....................	321
Orphéon (l'). *Musique de Laurent de Rillé*.	318
Servante justifiée (air du vaudeville de la).	
Pour les Échos....................	317

MUSIQUE

AVEC ACCOMPAGNEMENT DE PIANO.

Notre Coq, par *M. Halévy*........ . Page 278

CHANSONS POSTHUMES.

TIMBRES.	NOS.
Adieu. *Musique d'Abadie*...............	416
(Voyez aussi, n° 199.)	
Agéline (air d').....................	
Pour La Dernière fée...............	190
Ah! ma mère, est-c' que j' sais ça?.....	
Pour Je suis ménétrier...............	274
Ainsi jadis un grand prophète..........	69
Pour les Chansonnettes.............	
— Les Gages...................	
— Mes Craintes.................	
— Mon Carnaval................	
— Plus d'oiseaux...............	
Amazones (air des)...................	93
Pour De Profundis.................	
— Le Postillon.................	
Attendez-moi sous l'orme.............	
Pour l'Argent....................	81
Avec les jeux dans le village..........	352
Pour Une Idée....................	
— La Guerre...................	
Ballet des Pierrots (air du)............	70
Pour la Leçon d'histoire............	
— Le Matelot breton............	
— Les Ailes...................	
— La Fille du Diable............	
Le magistrat irréprochable............	49
Pour Avis.........................	
— Les Voyages.................	
— Enfer et Diable..............	
C'est à mon maître en l'art de plaire...	442
Pour l'Ascension..................	
— La Rivière.................	
— L'Avenir des beaux esprits....	
Charmant ruisseau, le gazon de tes rives.	409
Cheval arabe (le). *Musique d'Abadie*...	336

TIMBRES.	NOS.
Dans les prisons de Nantes............	407
Dis-moi donc, mon petit Hippolyte.....	
Pour Petit bonhomme.............	260
Do do, l'enfant do...................	
Pour l'Or........................	283
Dois-je encore chanter tes charmes.....	366
Douce amitié, sagesse aimable.........	405
Elle aime à rire, elle aime à boire......	
Pour la Prisonnière...............	53
Entrevue (air de l')...................	
Pour un Ange....................	84
Faut d' la vertu, pas trop n'en faut......	39
Pour les Défauts.................	
— Les Tambours...............	
Il est certain qu'un jour de l'autre mois..	392
J'ai vu partout dans mes voyages.......	
Pour Dix-neuf aout...............	74
Je l'ai planté, je l'ai vu naître..........	335
Pour mon Jardin..................	
— La Paquerette et l'Étoile.....	
Je regardais Madelinette..............	
Pour l'Olympe ressuscité..........	197
J'étais bon chasseur autrefois..........	
Pour mon Ombre.................	107
Jeune Iris dans un bocage (la).........	356
Jeunes beautés, vous à qui la nature....	340
Lantara (air de).....................	
Pour les Bois....................	324
Légère (air de la)...................	
Pour Au galop...................	139

TIMBRES.	NOS.	TIMBRES.	NOS.
Lison dormait dans un bocage............	213	Petite gouvernante (air de la).........	90
Pour LE SEPTUAGÉNAIRE..............		Pour SAINTE-HÉLÈNE................	
— LA MAITRESSE DU ROI...........		— GUTENBERG....................	
		— RETOUR A PARIS...............	
Mes chers enfants, point de louange......	376	Pipe de tabac (air de la).............	61
Muse des bois et des accords champêtres.		Pour L'OFFICIER....................	
Pour PLUS DE VERS............ 105 bis.		— PANTHÉISME....................	
Ninon chez madame de Sévigné (air de)..		Que ne suis-je la fougère...............	
Pour ADIEU PARIS...................	82	Pour LA PLUIE......................	29
Nos plaisirs sont légers, mais ils sont sans		Rosière de Salency (air de la)..........	402
alarmes......................	361		
		Soir et matin sur la fougère...........	
O Fontenay, qu'embellissent les roses....	372	Pour LE JONGLEUR...................	280
On dit partout que je suis bête..........		Tendres échos errants dans ces vallons...	300
Pour LE CHAPELET DU BONHOMME......	186	Pour SAINT-NAPOLÉON...............	
		— LES BÉNÉDICTIONS.............	
Partage de la richesse (air du).........		T'en souviens-tu....................	
Pour LE TAMBOUR MAJOR..............	206	Pour ADIEU.......................	199
Partie carrée (vaudeville de la).........		— — Musique d'Abadie.........	416
Pour NOTRE GLOBE..................	22	Toto Carabo........................	
Passez, jeunes filles, passez....		Pour LE DIEU JEAN..................	12
Pour DAME MÉTAPHYSIQUE............	262	Trois couleurs (air des)................	
Petite Cendrillon (air de la)...........		Pour IL N'EST PAS MORT.............	292
Pour LES FOURMIS...................	54	Un petit capucin.....................	375

FIN DE LA TABLE.

www.ingramcontent.com/pod-product-compliance
Lightning Source LLC
Chambersburg PA
CBHW071618220526
45469CB00002B/389